Adobe Audition CC
经典教程 第2版

［英］马克西姆·亚戈（Maxim Jago）著
赵阳光 译

人民邮电出版社
北京

图书在版编目（CIP）数据

Adobe Audition CC 经典教程：第2版 /（英）马克西姆·亚戈（Maxim Jago）著；赵阳光译. -- 北京：人民邮电出版社，2020.2
ISBN 978-7-115-52604-5

Ⅰ. ①A… Ⅱ. ①马… ②赵… Ⅲ. ①音乐软件—教材 Ⅳ. ①J618.9

中国版本图书馆CIP数据核字(2019)第253977号

版权声明

Authorized translation from the English language edition, entitled Adobe Audition CC Classroom in a Book (2nd Edition), 9780135228326 by Maxim Jago, published by Pearson Education, Inc, publishing as Adobe Press, Copyright © 2019 Adobe Systems Incorporated and its licensors.

All rights reserved. No part of this book may be reproduced or transmitted in any form or by any means, electronic or mechanical, including photocopying, recording or by any information storage retrieval system, without permission from Pearson Education, Inc.

CHINESE SIMPLIFIED language edition published by POSTS & TELECOM PRESS CO., LTD. Copyright © 2019.

本书中文简体字版由美国 Pearson Education 集团授权人民邮电出版社有限公司出版。未经出版者书面许可，对本书任何部分不得以任何方式复制或抄袭。
版权所有，侵权必究。

◆ 著　　　［英］马克西姆·亚戈（Maxim Jago）
　 译　　　赵阳光
　 责任编辑　陈聪聪
　 责任印制　王　郁　焦志炜

◆ 人民邮电出版社出版发行　北京市丰台区成寿寺路11号
　 邮编 100164　电子邮件 315@ptpress.com.cn
　 网址 http://www.ptpress.com.cn
　 固安县铭成印刷有限公司印刷

◆ 开本：800×1000　1/16
　 印张：20.5　　　　　　　2020年2月第1版
　 字数：478千字　　　　　2025年2月河北第22次印刷

著作权合同登记号　图字：01-2019-0413 号

定价：79.00元
读者服务热线：(010)81055410　印装质量热线：(010)81055316
反盗版热线：(010)81055315

内容提要

本书是 Adobe Audition CC 软件的正规学习用书。全书共 16 课，涵盖 Audition 的设置、界面介绍、波形编辑、效果器、音频修复、母带处理、声音设计、创建和录制音频文件、多轨会话、多轨会话编辑、自动化控制、视频音轨、基本声音面板、多轨混音器、用声音资源库创建音乐以及多轨编辑器中的录音和输出等内容。

本书语言通俗易懂并配以大量图示，在需要时给出额外的提示和补充说明，特别适合 Audition 新手阅读。除此之外，本书还适合各类相关培训班学员及广大自学人员学习和参考。

前　言

　　Adobe Audition CC 是一个专业的音频编辑软件，它将多通道音频采集、高级音频编辑、专业多轨录音编辑、多音频格式分发等功能集成到了一个完整的系统中。

　　使用 Audition 时有两种主要模式：波形编辑器（Waveform Editor）用来编辑单个音频文件，多轨编辑器（Multitrack Editor）用来结合多个音频文件形成分层的声音作品。虽然这两种模式有统一的界面设计和相似的工具，但它们为音频编辑、混音、效果器、工程组织提供了根本上不同的工作方式。两种模式都有各自擅长的特定音频编辑方式，只有理解了这两种模式的区别，才能释放 Audition 的潜力。这两种模式紧密地结合在一起时，多轨工程中的音频能在波形编辑器中进行准确、快速的编辑，任何改变都会自动更新到多轨工程中。

　　多轨工程能汇总成单声道、立体声、5.1 声道环绕声格式。最终的混音能够以符合标准的格式刻录到 CD 上，也能导出为高质量的无压缩音频文件，或者转换为例如 MP3、FLAC 这样的压缩格式。

　　Audition 包含了能为视频制作音频轨道的特定工具，可从 Adobe Premiere Pro 中将工程发送给 Audition，也可用 Audition 直接打开 Premiere Pro 工程，其中已经存在的音量调整工具和效果器会显示在 Audition 中，可以继续进行编辑。

　　多轨编辑器中的视频窗口能在预览高清视频的同时录制声音，完成后可使用 Adobe Media Encoder 将视频和音频一起导出为完整的媒体文件。

　　Audition 是一个跨平台的 64 位原生程序，在 macOS 和 Windows 系统中都能运行。将两种工作模式结合为一个整体使 Audition 拥有了众多用户，Audition 可以用来做音频修复、给音乐家做多轨录音、母带处理、声音设计、广播、游戏音频、解说与旁白、文件格式转换、小规模 CD 制作，甚至可以用于取证。所有这些功能都能通过简洁、易于使用、直观的界面来实现，这得益于十多年来该软件在工作流程上持续的开发和改进。

　　2018 年发布的 Audition 版本加强了与 Adobe Premiere Pro CC、Adobe After Effects CC 的整合，几种软件之间能够方便地交换文件和完整的工程，这极大地简化了创建声音轨道的过程。

　　Audition 新的"扁平化"界面与 Adobe 其他音视频软件相统一。多轨编辑器中添加了新的轨道管理控制，还有能生成语音音频作为临时解说的功能，新的 ITU 响度标准工具能为广播制作音频，新的重混音（Remix）功能可以无缝改变音乐的长度，在混合人声和音乐时可使用自动音频回避（Ducking）功能来快速设定音频电平。

　　Audition 的老用户会对其他提升工作流程和音频质量的小改进感到欣慰，新用户将受益于 Audition 的深度和灵活性。

关于经典教程

本书是 Adobe 图形、音视频创建软件系列官方培训教程的一部分，在编写中得到了 Adobe 产品专家的支持。课程的设计能让读者根据自己的程度来学习，初学者能掌握软件的基本概念和功能，已经入门的读者能学习到高级功能。本书还包含软件的使用提示和技巧。

虽然每节课都提供了详细的步骤说明，但读者仍有自己探索和实验的空间。阅读时可以从头至尾通读，也可以只阅读感兴趣的课程。建议读者在学习其他课程之前，先学习本书第 2 课，再探索其他技巧前熟悉软件的界面。

每节课都有导语概述课程内容，在课程最后会总结回顾每节课所学的内容。

本书包含的内容

本书讲解了许多 Adobe Audition CC 的新功能及其在实际工作中的用法，这些技巧能帮助专业音频、音乐工作者完成各种任务，也能让视频工作者深入了解如何创建、编辑、美化音频。

本书首先介绍在 macOS 和 Windows 系统中如何设置 Audition 的音频输入、输出，然后概述 Audition 的界面。然后，本书讲解波形编辑器中的音频编辑，包括剪辑、信号处理与效果器、音频修复、母带处理、声音设计。最后，本书讲解多轨编辑器，包括编辑、自动化、使用声音资源库创建音乐、深入讲解混音。读者在这一部分中将学习如何为视频工程制作音频轨道，以及与 Adobe Media Encoder 的整合。

逐步讲解的练习贯穿全书，并且有配套的音频文件，可以用来尝试新技巧、做练习。

即使读者是非音乐工作者，也可以学到如何用 Audition 的众多工具来加工声音资源库和音频循环（loop）从而创建音乐。另外，本书还会讲解如何在混音前用 Audition 的工具对房间声学环境做粗略的测试。

在学习过程中，读者会在 Audition 中发现很多节省时间的功能，比如文件转换、自动化、多轨编辑器与波形编辑器的整合、剪辑自动化、时间伸缩等。这些功能有助于高效完成工作，因此熟悉 Audition 的工作流程、功能，对于提高用户体验是有益处的。

必备知识

在开始使用本书之前，读者应具备计算机和操作系统方面的知识，知道如何使用鼠标和标准的菜单与命令，例如打开、保存、关闭文件。如果需要复习这些技巧，请参考 Windows 或 macOS 系统中包含的帮助文档。建议读者阅读 Audition 用户手册的入门部分来了解数字音频基础知识。

读者需要知道如何设置计算机的音频输入和输出。实际上所有计算机都有板载音频功能（录音所需的音频输入，以及监听所需的内部扬声器和耳机接口）。注意，民用级的内置元件不能完全

发挥 Audition 的功能，建议使用价格合理的中高档音频接口，这不仅有利于学习本书，也对读者未来的音频创意工作有利。

安装 Adobe Audition

确保计算机满足必要的硬件要求，在 Adobe 官网可查阅 Audition 的系统要求。

想要安装 Adobe Audition 必须有 Adobe Creative Cloud 许可，关于安装指南请访问 Adobe 官网。

Audition 是 64 位原生程序，能完全发挥现代处理器和内存的性能。对音频和视频软件来说，足够大的内存是确保运行流畅的基本条件，最小的内存要求是 4GB，强烈建议使用 8GB 及以上内存。关于系统要求的更多信息请访问 Adobe 官网。

恢复默认设置

用户偏好设置存储了关于面板和命令设置的信息，每次退出 Audition 时，偏好设置文件会记录面板位置与特定命令设置。在偏好设置对话框中所做的选择也会记录到偏好设置文件中。

许多课程会建议恢复一个特定的偏好设置，这样能使屏幕上显示的内容与本书中的图片与指示保持一致。但是，Audition 有一个实用功能，就是能按需求自定义工作界面，可自由安排各窗口，只是要注意这样可能会让界面与本书中的图片看起来不一样。

如果想要将用户偏好设置恢复为默认状态，请在按住"Shift"键的同时启动 Audition。

附加资源

本书不能代替软件自带的说明书，也不是可查找所有功能的参考书，如果需要软件功能的全面信息和教程，请参考如下资源。

Audition CC 学习和支持页面：可通过 Audition 菜单中的"帮助 >Adobe Audition 帮助"命令来访问。从 Adobe 官网可以下载帮助文档的 PDF 文件。

Audition 教程：Adobe 官网提供了许多关于 Audition CC 功能的交互式教程，在支持页面中的 Audition 部分可以找到。单击 Audition 菜单中的"帮助 >Audition 学习"命令可获得少量的教程。

Adobe Creative Cloud 教程：前往 Adobe 官网的 Creative Cloud 教程页面可获得有关跨应用工作流程、新技术、新功能的内容。

Adobe 论坛：单击 Audition 菜单中的"帮助 >Adobe Audition 用户论坛"命令来讨论、提问、回答有关 Audition 的问题。

Adobe Create：在线杂志 *Create* 提供了设计方面的深入文章，展示顶尖设计者的作品、教程等。登录 Adobe 官网了解更多信息。

教育人员的资源：Adobe 官网的教育板块为 Adobe 软件的教育人员提供了许多宝贵的信息，读者可获得不同难度的教学解决方案，免费提供的课程可用来学习 Adobe 软件或是准备 Adobe 认证考试。

Adobe Labs：在 Adobe 官网的实验室板块可了解新技术的早期研发情况，也可在论坛上与 Adobe 的开发团队互动、认识想法相似的论坛成员。

Adobe 认证培训中心

Adobe 认证培训中心（Adobe Authorized Training Centers）提供由导师领导的课程与训练，欲了解完整名录请访问 Adobe 官网。

资源与支持

本书由异步社区出品,社区(https://www.epubit.com/)为您提供相关资源和后续服务。

配套资源

本书提供如下资源:

- 本书配套资源请到异步社区本书购买页下载。

要获得以上配套资源,请在异步社区本书页面中点击 配套资源 ,跳转到下载界面,按提示进行操作即可。注意:为保证购书读者的权益,该操作会给出相关提示,要求输入提取码进行验证。

提交勘误

作者和编辑尽最大努力来确保书中内容的准确性,但难免会存在疏漏。欢迎您将发现的问题反馈给我们,帮助我们提升图书的质量。

当您发现错误时,请登录异步社区,按书名搜索,进入本书页面,单击"提交勘误",输入勘误信息,单击"提交"按钮即可。本书的作者和编辑会对您提交的勘误进行审核,确认并接受后,您将获赠异步社区的 100 积分。积分可用于在异步社区兑换优惠券、样书或奖品。

扫码关注本书

扫描下方二维码,您将会在异步社区微信服务号中看到本书信息及相关的服务提示。

与我们联系

我们的联系邮箱是 contact@epubit.com.cn。

如果您对本书有任何疑问或建议,请您发邮件给我们,并请在邮件标题中注明本书书名,以便我们更高效地做出反馈。

如果您有兴趣出版图书、录制教学视频,或者参与图书翻译、技术审校等工作,可以发邮件给我们;有意出版图书的作者也可以到异步社区在线提交投稿(直接访问 www.epubit.com/selfpublish/submission 即可)。

如果您所在的学校、培训机构或企业想批量购买本书或异步社区出版的其他图书,也可以发邮件给我们。

如果您在网上发现有针对异步社区出品图书的各种形式的盗版行为,包括对图书全部或部分内容的非授权传播,请您将怀疑有侵权行为的链接发邮件给我们。您的这一举动是对作者权益的保护,也是我们持续为您提供有价值的内容的动力之源。

关于异步社区和异步图书

"异步社区"是人民邮电出版社旗下 IT 专业图书社区,致力于出版精品 IT 技术图书和相关学习产品,为作译者提供优质出版服务。异步社区创办于 2015 年 8 月,提供大量精品 IT 技术图书和电子书,以及高品质技术文章和视频课程。更多详情请访问异步社区官网 https://www.epubit.com。

"异步图书"是由异步社区编辑团队策划出版的精品 IT 专业图书的品牌,依托于人民邮电出版社近 30 年的计算机图书出版积累和专业编辑团队,相关图书在封面上印有异步图书的 LOGO。异步图书的出版领域包括软件开发、大数据、AI、测试、前端、网络技术等。

异步社区

微信服务号

目　录

第 1 课　设置 Adobe Audition CC……0
- 课程概述……0
- 1.1　音频接口基础知识……2
- 1.2　macOS 音频设置……3
- 1.3　Windows 音频设置……6
- 1.4　测试输入……11
- 1.5　使用外部音频接口……15
- 1.6　键盘快捷键……16
- 1.7　复习题……19
- 1.8　复习题答案……19

第 2 课　Audition 界面……20
- 课程概述……20
- 2.1　两个应用程序的整合……22
- 2.2　Audition 工作区……23
- 2.3　熟悉操作界面……39
- 2.4　复习题……51
- 2.5　复习题答案……51

第 3 课　波形编辑……52
- 课程概述……52
- 3.1　打开文件……54
- 3.2　视频文件……55
- 3.3　选择区域……57
- 3.4　剪切、复制和粘贴……59
- 3.5　使用多个剪贴板……62
- 3.6　混合粘贴……65
- 3.7　创建音频循环……66
- 3.8　显示光标下的波形数据……68
- 3.9　添加淡入淡出……68
- 3.10　复习题……71
- 3.11　复习题答案……71

第 4 课　效果器……72
- 课程概述……72
- 4.1　效果器基础……74
- 4.2　使用效果组……74
- 4.3　效果器类别……82
- 4.4　振幅与压限效果器……82
- 4.5　延迟与回声效果器……89
- 4.6　滤波与均衡效果器……91
- 4.7　调制效果器……95
- 4.8　降噪 / 恢复效果器……95
- 4.9　混响效果器……96
- 4.10　特殊效果器……98
- 4.11　立体声声像效果器……102
- 4.12　时间与变调效果器……103
- 4.13　第三方效果器（VST 和 AU）……104
- 4.14　使用效果菜单……106
- 4.15　预设和收藏……110
- 4.16　复习题……113
- 4.17　复习题答案……113

第 5 课　音频修复……114
- 课程概述……114
- 5.1　关于音频修复……116
- 5.2　降低嘶声……116
- 5.3　降低噼啪声……119
- 5.4　降低爆音和咔嗒声……120
- 5.5　降低宽频段噪声……122
- 5.6　消除嗡嗡声……124

| 5.7 消除人为噪声 ········· 125
| 5.8 手动声音移除 ········· 127
| 5.9 污点修复画笔工具 ······· 128
| 5.10 自动化声音移除 ········ 129
| 5.11 复习题 ············ 131
| 5.12 复习题答案 ·········· 131

第6课 母带处理 ············ 132
课程概述 ··············· 132
| 6.1 母带处理基础 ········· 134
| 6.2 均衡器 ············ 134
| 6.3 动态处理 ··········· 137
| 6.4 氛围 ············· 138
| 6.5 立体声声像 ·········· 140
| 6.6 提升鼓声并将处理写入文件 ··· 140
| 6.7 检查母带处理 ········· 142
| 6.8 复习题 ············ 147
| 6.9 复习题答案 ·········· 147

第7课 声音设计 ············ 148
课程概述 ··············· 148
| 7.1 关于声音设计 ········· 150
| 7.2 生成噪声、语音和音色 ····· 150
| 7.3 制作雨声 ··········· 155
| 7.4 制作小溪声 ·········· 156
| 7.5 制作夜晚的昆虫声 ······· 157
| 7.6 制作外星背景声 ········ 158
| 7.7 制作科幻机械音效 ······· 159
| 7.8 制作外星飞船飞过的声音 ···· 161
| 7.9 提取各频段的声音 ······· 163
| 7.10 复习题 ············ 165
| 7.11 复习题答案 ·········· 165

第8课 创建和录制音频文件 ······ 166
课程概述 ··············· 166
| 8.1 在波形编辑器中录制音频 ···· 168
| 8.2 在多轨编辑器中录制音频 ···· 170
| 8.3 检查剩余空间 ········· 172

| 8.4 拖拽文件到 Audition
| 编辑器中 ············ 173
| 8.5 从 CD 导入音轨 ········ 174
| 8.6 复习题 ············ 177
| 8.7 复习题答案 ·········· 177

第9课 多轨会话 ············ 178
课程概述 ··············· 178
| 9.1 关于多轨制作 ········· 180
| 9.2 创建多轨会话 ········· 180
| 9.3 多轨会话模板 ········· 181
| 9.4 多轨编辑器与波形编辑器的
| 集成 ·············· 182
| 9.5 更改音轨颜色 ········· 184
| 9.6 音轨面板 ··········· 185
| 9.7 循环播放选定的部分 ······ 186
| 9.8 音轨控制 ··········· 186
| 9.9 多轨编辑器中的声道映射 ···· 197
| 9.10 多轨编辑器中的效果组 ····· 199
| 9.11 复习题 ············ 201
| 9.12 复习题答案 ·········· 201

第10课 多轨会话编辑 ·········· 202
课程概述 ··············· 202
| 10.1 创建音乐混剪 ········· 204
| 10.2 将所选剪辑导出为单独的
| 文件 ·············· 207
| 10.3 将剪辑结合成单独的文件 ···· 208
| 10.4 剪辑编辑：分割、修剪、
| 音量 ·············· 214
| 10.5 通过循环来扩展剪辑 ······ 218
| 10.6 重新混合 ··········· 218
| 10.7 复习题 ············ 221
| 10.8 复习题答案 ·········· 221

第11课 自动化控制 ··········· 222
课程概述 ··············· 222
| 11.1 关于自动化控制 ········ 224

11.2	剪辑自动化控制	224		课程概述	284
11.3	音轨自动化控制	232	15.1	关于声音资源库	286
11.4	复习题	241	15.2	下载 Adobe 音效库	286
11.5	复习题答案	241	15.3	准备工作	286
			15.4	建立节奏音轨	289

第 12 课　视频音轨 …… 242

	课程概述	242
12.1	多轨会话中的视频	244
12.2	Adobe Premiere Pro CC 和 Audition 的集成	244
12.3	自动语音对齐	255
12.4	复习题	257
12.5	复习题答案	257

第 13 课　基本声音面板 …… 258

	课程概述	258
13.1	自动化任务处理	260
13.2	分配音频类型	260
13.3	基本声音面板的预设	271
13.4	复习题	273
13.5	复习题答案	273

第 14 课　多轨混音器 …… 274

	课程概述	274
14.1	音频混音器基础	276
14.2	复习题	283
14.3	复习题答案	283

第 15 课　用声音资源库创建音乐 …… 284

15.5	添加更多打击乐器	291
15.6	添加旋律元素	292
15.7	使用音高和速度不同的音频循环	293
15.8	添加效果器	294
15.9	复习题	297
15.10	复习题答案	297

第 16 课　多轨编辑器中的录音和输出 …… 298

	课程概述	298
16.1	准备录制音轨	300
16.2	设置节拍器	302
16.3	文件管理	303
16.4	在音轨上录制	304
16.5	录制附加部分（叠录）	305
16.6	在出错的位置做插入式录音	306
16.7	整合录音	307
16.8	输出歌曲的立体声混音文件	309
16.9	使用 Adobe Media Encoder 导出	310
16.10	复习题	311
16.11	复习题答案	311

第 1 课　设置 Adobe Audition CC

课程概述

在本课中，将学习以下内容。

- 在 Mac 计算机上为 Audition 做音频设置。
- 在 Windows 计算机上为 Audition 做音频设置。
- 为工程选择合适的采样率。
- 在 macOS 和 Windows 系统中设置 Audition。
- 测试设置，以确保所有连接正确。

　　完成本课程大约需要 45 min，本课没有配套的音频文件，您需要通过录制自己的音频文件来测试连接。

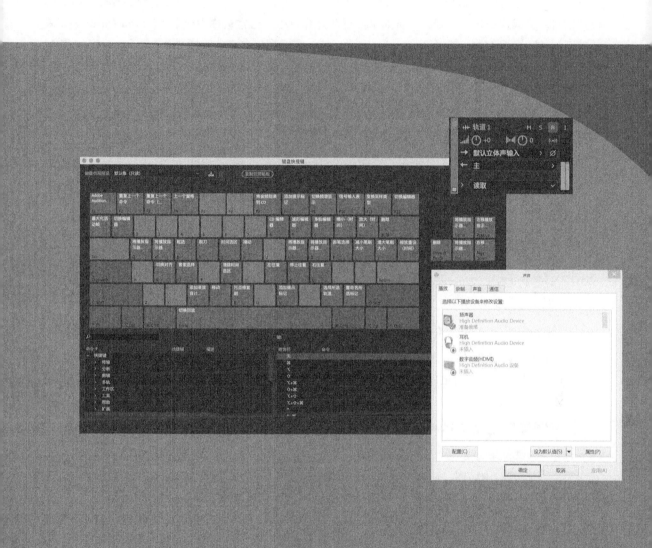

在使用 Audition 之前,需要设置音频和 Mac/Windows 计算机系统,使 Audition 正常工作。

1.1 音频接口基础知识

录入音频需要将模拟音频信号（Analog Audio Signal）转换成计算机和Audition能识别的数字信息（Digital Data）。在回放音频的时候，也需要类似的转换过程，将数字信息还原成能被听到的模拟信号。完成这一转换过程的设备如果内置在计算机中，通常被称为声卡（Sound Card）；如果是外部硬件，则被称为音频接口（Audio Interface），它们都包含模数转换器（A/D Converter）和数模转换器（D/A Converter）。另外，驱动软件（Driver）会处理计算机和音频硬件之间的信息交流。

本课主要讨论的是计算机板载声卡，因为相同的概念也适用于更复杂（和性能更高）的音频接口。由于音频接口有许多品牌和型号，因此不可能全部都涉及，本课中有许多补充说明来给初学者提供一些音频接口特性方面的重要背景知识。

本课会分别对Windows系统和macOS系统的设置进行讲述，请阅读与自己计算机系统有关的部分。

为了学好本课，需要准备以下内容。

- 准备一个声音源，比如带有3.5 mm迷你输出插座的便携音乐播放器（iPod、iPhone、Android、CD播放器等），或者其他能够提供音频输出的设备。笔记本电脑本身应该带有内置的麦克风可供使用，但建议使用线路电平设备，在课程中会提到这种设备。直接插在计算机USB（Universal Serial Bus，通用串行总线）接口上的USB麦克风是可以使用的，但作为免驱动设备在Windows计算机上使用时，可能会产生明显的延迟。

- 准备一条3.5 mm公对公音频线，用来将声音源连接到计算机的音频输入插座上。

- 准备3.5 mm立体声插头的耳机接在计算机立体声输出上用作监听，也可用计算机的内置扬声器。如果有合适的线材，还可将音频输出接入一个监听系统。

音频接口上常见的插座

计算机和音频接口上常见的插座有如下几种。

- **XLR插座**。适用于麦克风以及其他平衡线路电平信号。平衡线路使用3根导线，能够在传输低电平信号时减少嗡嗡声（hum）和噪声。
- **6.35 mm(1/4 in)耳机插座**。常见于乐器和大多数音频设备上，该插座能够传输平衡或非平衡信号，平衡线路输入也可以连接非平衡连接线。耳机也使用6.35 mm(1/4 in)耳机插座。
- **组合插座（Combo Jack）**。既能接XLR连接器，也能接6.35 mm(1/4 in)连接器。
- **RCA莲花插座**。主要出现在民用音频设备上，也用于DJ音频接口和视频设备。
- **3.5 mm/3.175 mm（1/8 in）迷你插座**。常见于计算机板载音频，偶尔也出现在能连接MP3播放器或其他民用设备的外置音频接口上，有时也用作耳机输出。

- S/PDIF（Sony/Philips Digital Interconnect Format，索尼/飞利浦数字互连格式）。这种民用数字接口一般使用RCA莲花插座，但也可使用光纤连接器和XLR（很少见）。
- AES/EBU（Audio Engineering Society/European Broadcasting Union，美国音频工程协会/欧洲广播联盟）。这是一种使用XLR连接器的专业级数字接口。
- ADAT（Alesis Digital Audio Tape，Alesis数字音频磁带）。这种光纤连接器能传输八通道的数字音频。它常用来扩展音频接口的输入数量，比如一个音频接口缺少足够的麦克风输入但配备了ADAT输入，可以连接一个八通道的话放（话筒前置放大器）来将信号输出到一个ADAT连接器上，从而给音频接口扩展8个麦克风输入。光纤连接器越来越多地用于高档民用监听系统中，比如电视和环绕声系统。

1.2 macOS 音频设置

Audition CC 支持 macOS X El Capitan 10.11、macOS Sierra 10.12 和 macOS High Sierra 10.13。macOS 的升级与 Adobe Audition 不是完全同步的，虽然 Audition 能在新版本的 macOS 上运行，但在升级之前一定要确认清楚。

以下为设置硬件输入/输出的步骤。

1. 用连接线将声音源接到 Mac 计算机的 3.5 mm/3.175 mm（1/8 in）线路输入插座上。如果不使用内部扬声器的话，就把耳机或监听系统连接到 Mac 计算机的线路输出或耳机插座上。

2. 打开 Audition，选择"Adobe Audition CC> 首选项 > 音频硬件"菜单命令，如图 1.1 所示。

3. 不要更改"设备类型"和"主控时钟"，其默认值是正确的。"默认输入"下拉列表中罗列了所有的可用音频输入，在这里选择"内建麦克风"（也有可能显示为"内建线路输入"）。

4. "默认输出"下拉列表中罗列了所有的可用输出，如果使用的是内置扬声器，选择"内建输出"；如果使用的是线路电平输出，选择"内建线路输出"。

5. "I/O 缓冲区大小"决定了系统延迟【参看 P6 补充说明中的"关于延迟（计算机产生的滞后）"了解更多信息】。较低值产生的延迟较小，较高值会增加稳定性，目前来说 512 是一个不错的折中选择。

6. "采样率"下拉列表罗列了所有可用的采样率，这里选择 44100 Hz，这是 CD 的标准（理论上更高的采样率能提升保真度，但超过 48000 Hz 之后能被觉察的区别很微小）。

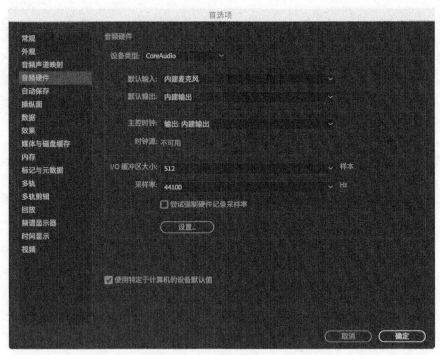

图1.1

7. 单击"设置"按钮会自动打开 macOS 的音频 MIDI 设置,在这里选择"内建输出",或者选择使用的线路输出,如图 1.2 所示。

图1.2

这里的设置与首选项中的设置一致（如果选择了 44100 Hz 采样率，则会显示在"格式"列表框中）。

> **Au** **注意**：通过 Audition 的"设置"按钮（位于"首选项">"音频硬件"中）打开的音频 MIDI 设置比 macOS 声音设置面板（位于"系统偏好设置"中）所提供的信息更多、更灵活。这里有音量控制、静音输入选项，并能单击任意输入输出来检查设置。

8. 在左侧选择"内建麦克风"或所使用的线路输入。在"格式"下拉列表中选择如下选项。

- 2 声道（声道的数量）。
- 24 位整数（位分辨率，参看 P6 补充说明中的"位分辨率"）。
- 44100 Hz（采样率，参看 P11 补充说明中的"常见采样率"）。

与 macOS 音频相关的选项设置完成。

9. 关闭"音频设备"窗口，退出音频 MIDI 设置。

10. 回到 Audition"首选项"对话框，在左侧列表中选择"音频声道映射"，查看 Audition 的声道与硬件输入输出的对应关系。比如，Audition 的"1【L】"默认情况下对应内建输出 1，如图 1.3 所示。单击"确定"按钮关闭窗口。

图1.3

> **注意**：默认的硬件声道映射几乎不需要改变，但也可以做重新映射。比如，一个音频文件的左右声道对调了，可将Audition的"1【L】"映射到内建输出2，这样音频文件中左声道的声音会从右声道输出。

位分辨率

位分辨率是指模数转换器测量输入信号时的精确程度。这类似于像素和图片分辨率之间的关系，相同尺寸的图片，像素越多，图片展示的细节越多。

CD使用16位分辨率，这意味着有65536个值可以用来表示音频电压值。20或24位分辨率能提供更高的精确度，但采样率更高的时候，使用更高的位分辨率会占据更多的存储空间。在采样率相同的情况下，24位音频文件要比16位音频文件大50%。与高采样率不同的是，24位的录音文件与16位的录音文件差别并不大。

综合考虑存储空间、易用性、保真度等因素，用44100 Hz、24位来录制音乐是常见的折中方案。

关于延迟（计算机产生的滞后）

延迟出现在模拟与数字互相转换的过程中，在计算机中也是如此。即使是那些每秒能进行数百万次计算的强大处理器，有时也会产生延迟。因此，计算机会将一些音频输入信号存入缓存（Buffer），它就像音频输入信号的存款账户一样。当计算机忙于处理其他事情而错过了某些音频的输入时，会从缓存中将其取回。

缓存越大（以采样点的数量或毫秒来计算），计算机丢失音频数据的可能性就越小。但较大的缓存值也会加长计算机处理输入信号的时间间隔，因此从计算机中听到的音频要比输入时延迟一段时间。比如，监听人声的时候，耳机中听到的声音要比说话延迟一段时间，这可能会分散注意力。减小缓存值会降低延迟，与此同时也会增加系统的不稳定性（低延迟设置中可能会出现咔嗒声或卡顿）。

1.3 Windows 音频设置

与较新的macOS不同，Windows系统一般有好几种音频驱动，如用来向下兼容的旧式驱动（主要是MME和DirectSound），还有WDM/KS（Windows Driver Model/Kernel Streaming，是一种WDM驱动）这样表现更好的驱动。但是，对于Windows系统上的音乐应用程序来说，较受欢迎的高效音频驱动是软件开发商Steinberg创建的ASIO（Advanced Stream Input/Output）。实际上所

有专业音频接口都包含 ASIO 驱动，也有很多包含 WDM/KS 驱动。

不巧的是，ASIO 并不是 Windows 系统的一部分，在本书的课程中会使用 MME（Multimedia Extensions）协议，它的延迟相对较高但很稳定。如果对计算机有丰富的经验，可以下载 ASIO4ALL，这是一个免费的通用型 ASIO 驱动，可从其官方网站下载，这也是笔记本电脑用户在内部声音芯片上使用 ASIO 时的选择。虽然现在使用的是 MME，但对专业音频接口来说，应使用其提供的 ASIO 或 WDM/KS 驱动，或者用 ASIO4ALL 也可以。

1. Windows 系统主板上一般配有麦克风和 3.5 mm（1/8 in）线路输入。使用连线将声音源连接到计算机的 3.5 mm（1/8 in）线路输入插座上。

2. 如果不使用计算机的内置扬声器，就把耳机或监听系统连接到计算机的线路输出上。

macOS与Windows版Audition的比较

在 macOS 和 Windows 系统中使用同一个软件曾经是一个热门话题，但现在操作系统和相关硬件越来越相似，从实践角度来说，Audition 在两个平台上是一样的。

每个平台都有优势和局限，比如 macOS 系统对音频的处理是透明的，不像 Windows 系统那样使用多个驱动。但独立基准测试表明，在其他因素相同的情况下，Windows 系统相对于 macOS 系统能将更多的运算能力投入到音频工程中。这就好比每小时能跑 270 mi（约 434 km）的车比能跑 250 mi（约 402 km）的更强，但实际上车速一般都不会超过 90 mi/h（约 145 km/h）。

最后，如果有些对你来说必不可少的程序只能在 macOS 或 Windows 系统中运行，那可照此来选择操作系统。

1.3.1 Windows 10 的音频设置

Audition 只支持 64 位的 Windows 7、Windows 8 和 Windows 10（当前最新版本）。在本节中会讲述如何在 Windows 10 中设置 Audition，这些步骤也适用于 Windows 7 和 8，选项几乎一样。

以下是设置硬件输入、输出的步骤。

1. 用连接线将声音源接到计算机的 3.5 mm（1/8 in）线路输入插座上。如果不使用内置扬声器，就把耳机或监听系统连接到计算机的线路输出或耳机插座上。

2. 打开 Audition，选择"编辑 > 首选项 > 音频硬件"菜单命令，如图 1.4 所示。

3. 单击"设置"按钮打开 Windows 系统的声音设置对话框，如图 1.5 所示。

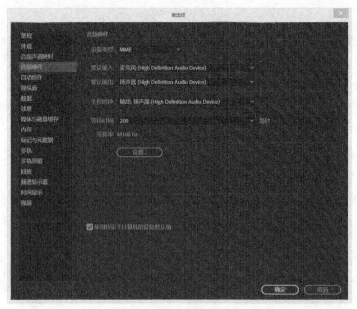

图1.4

图1.5

4. 单击"播放"选项卡，根据计算机输出插座上连接的设备来选择扬声器或耳机，然后单击"设

为默认值"按钮将其设定为默认输出设备。

5. 在选中播放设备的情况下,单击"属性"按钮,然后在属性对话框中单击"高级"选项卡。

6. 将默认格式设置为 24 位、44100 Hz,然后单击"确定"按钮,如图 1.6 所示。

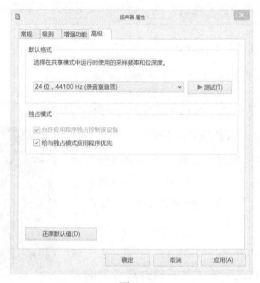

图1.6

7. 在"声音"对话框中单击"录制"选项卡。

8. 选择线路输入或麦克风输入,单击"设为默认值"按钮将其设定为默认输入设备。

> **提示**:在"播放"选项卡中,选中设备的情况下单击"属性"按钮打开属性对话框,可以在"级别"选项卡中设置音量大小、设置输出静音等。

> **提示**:在"录制"选项卡中,选中设备的情况下单击"属性"按钮打开属性对话框,可以在"级别"选项卡中设置音量大小、设置输入静音等。

9. 选中输入设备后单击"属性"按钮,然后单击属性对话框中的"高级"选项卡。

10. 按如下选项设置"默认格式",然后单击"确定"按钮。

- 2 通道(通道的数量)。
- 24 位(位分辨率,参看 P6 补充说明中的"位分辨率")。
- 44100 Hz(采样率,参看 P11 补充说明中的"常见采样率")。

11. 单击"声音"对话框中的"声音"选项卡,在"声音方案"中选择"无声",因为在处理

音频的时候听到系统的声音会分散注意力。选好之后单击"确定"按钮。

在制作专业音乐时，经常使用 44100 Hz 采样率，这是多年来专业音频分发中的高标准，能在声音质量和文件大小之间达到很好的平衡，适合 CD 这种存储空间固定的媒介。

在给专业电影和电视制作音频轨道的时候，通常会使用更高的 48000 Hz 甚至 96000 Hz 采样率。

1.3.2 在 Windows 中设置 Audition

计算机输入输出的设置已经完成了，现在需要设置 Audition。

1. 接着前面的内容继续设置，或者再次选择"编辑 > 首选项 > 音频硬件"菜单命令。

2. 在"设备类型"下拉列表中选择 MME。

3. 在"默认输入"下拉列表中选择之前选定的默认输入设备（线路输入或麦克风）。在"默认输出"下拉列表中选择之前选定的默认输出设备（扬声器或耳机）。不要改变"主控时钟"里的选项。

4. "等待时间"选择 200 ms，如图 1.7 所示，这个数值适用于大多数计算机。延迟决定了计算机处理音频的滞后时间，低值产生更少延迟，高值则能增加稳定性。

图 1.7

5. 在左侧列表中单击"音频声道映射"，设定 Audition 的声道与硬件输入输出之间的对应关系。例如，Audition 的"1【L】"声道对应设备 1，如图 1.8 所示。单击"确定"按钮关闭对话框。

图 1.8

常见采样率

采样率是每秒钟对空气压力（也就是音量）的测量频率。

一个空气压力波形包含高压值和低压值两个阶段，因此如果想记录一个特定的频率，需要两倍的采样点数量。例如，想要录制一个10 Hz的信号（每秒10个循环），需要每秒对空气压力采样20次。

声音的频率越高，接收到的音高越高，所以低采样率无法记录通常能听到的高频声音。高采样率也会在录音时减少一些不需要的噪声，这样做也意味着会增加文件的大小，这是个需要认真寻找平衡点的问题。

不同的应用场景通常使用不同的采样率，以下是专业音频中常见的采样率。

- 32000 Hz（32 kHz）用于数字广播和卫星传输。
- 44100 Hz（44.1 kHz）是CD和大部分民用数字音频的采样率。
- 48000 Hz（48 kHz）是广播视频的常见采样率。
- 88200 Hz（88.2 kHz）被一些工程师认为要优于44100 Hz，但很少使用。
- 96000 Hz（96 kHz）有时用于DVD和其他高端音频录音。
- 176400 Hz（176.4 kHz）和192000 Hz（192 kHz）这种超高采样率会产生很大的文件并给计算机带来负担，但同时又不能带来显著的音质提升。

1.4 测试输入

默认情况下 Audition 会使用之前设置的输入输出来进行录音和回放。现在要进行测试以确保输入输出的连接是正确的。

1. 选择"文件 > 新建 > 音频文件"菜单命令在波形编辑器中创建一个新文件，会显示图 1.9 所示的对话框。

2. 给文件命名，然后选择 44100 Hz 采样率（音乐音频文件的标准格式）。

3. 选择声道数量。这里会默认为首选项中的设置，如果选择单声道，只会使用一对输入声道中的第 1 个作为音频输入。

图1.9

4. 位深度代表工程内部的位深度，不是音频接口里转换器的位分辨率。这个分辨率设置会用于计算音量、效果器等音频处理，所以应该选择最高值"32（浮点）"。

5. 单击"确定"按钮关闭对话框，会显示图 1.10 所示的界面。（界面中应显示这些面板，如果没有显示请按照补充说明中"使用工作区"的指示操作。）

图1.10

编辑器面板的底部是与播放和缩放相关的一系列按钮，如图1.11所示。

图1.11

使用工作区

如果之前安装过Audition，很可能会导致界面与本书中的排列不同。

Audition的工作区预置会使用不同的面板排列来适应不同的工作流程，比如广播制作、编辑视频中的音频。

为了能使Audition的界面显示与本课程中的相同，应选择"窗口>工作区>默认"菜单命令，然后选择"窗口>工作区>重置为已保存的布局"菜单命令。

6. 单击传输栏中的"录制"按钮，然后开始播放声音源。如果之前的连接设置、电平设置都正确，波形编辑器窗口中将显示出波形，如图1.12所示。如果输入设备是内置麦克风，可以说几句话作为声音源。录制几秒音频，然后再次单击"录制"按钮或是按空格键停止录音。

7. 单击传输栏中的"将播放指示器移到上一个"按钮，或者在"编辑器"面板顶部的时间标尺中将播放指示器（也称为"当前时间指示器"）拖动到最左边文件开始的位置。

图1.12

8. 单击"编辑器"面板底部的"播放"按钮 ▶，这样就可以从选定的输出设备（内置扬声器、耳机或监听系统）中听到录制的音频了。单击"停止"按钮或按空格键停止回放。

9. 现在尝试一下在多轨编辑器中录制和回放音频。选择"文件 > 新建 > 多轨会话"菜单命令，打开"新建多轨会话"对话框，如图1.13所示。

图1.13

10. 给文件命名，然后选择存储文件夹，不要选择模板菜单中的选项。这里的采样率设置与首选项中的一致。

11. 与波形编辑器中的一样，位深度选择最高的"32（浮点）"。在"主控"下拉列表中选择总音轨的输出通道（立体声）数量。

1.4 测试输入

12. 单击"确定"按钮关闭对话框，会出现图1.14所示的界面。

图1.14

13. 点亮一个轨道上的"录制准备"按钮"R"，然后播放声音源，轨道的电平条会显示音频信号，如图1.15所示。

注意音频输入连接会自动设定为之前选择的默认输入。打开输入列表（显示"默认立体声输入"字样）可以为单声道轨道选择单独的输入，从这里也可以访问音频硬件首选项，如图1.16所示。如果所使用的音频接口有多个输入，可从这里选择其中一个输入。

图1.15

图1.16

14. 单击编辑器底部的"录制"按钮，如果所有连接正确，这时在多轨编辑器中会出现录制的波形，如图1.17所示。录制几秒音频，然后再次单击"录制"按钮或按空格键停止录音。

15. 单击传输栏中的"将播放指示器移到上一个"按钮，或者将播放指示器拖动回文件开始位置。

14 第1课 设置 Adobe Audition CC

图1.17

16. 单击编辑器底部的"播放"按钮 ▶ 来通过选择的输出设备(内置扬声器、耳机或监听系统)回放录制的音频。单击"停止"按钮或按空格键停止回放。

1.5 使用外部音频接口

专业音频接口通常比内置的音频输入输出硬件功能更多,还有自己的控制面板来设定信号连接、音量大小等参数。

音频接口通常有多个立体声输入输出,在选择默认输入输出的时候选择范围比计算机内置的声卡更广。

有些音频接口提供了多种连接类型(USB、FireWire 和 Thunderbolt 等),可以在复杂的会话中进行测试以选择表现最好的连接类型,有可能其中一些要比其他的速度更快、更稳定、延迟更低。

Windows USB 音频接口可以是即插即用式的,这种接口不需要驱动程序,但应该使用音频接口自带的 ASIO 或 WDM 驱动程序来获得最多的功能和较低的延迟。

在 Windows 计算机中永远不要使用名称带有 "emulated(模仿)" 的驱动程序,比如 "ASIO(emulated)",这种驱动程序的表现是最糟糕的。

有些音频接口包含一种叫作"零延迟监听"的功能,这是一种可以将输入直接混合到输出的功能,通常会通过屏幕上的一个应用程序来控制,可以避免计算机引入的延迟。

音频接口／计算机连接类型

外部设备与计算机交流有如下几种方式。

- **USB接口**。USB 2.0可以通过一条线缆在音频接口和计算机之间传输几十个声道。虽然确实存在使用USB 3.0的音频接口，但比较少见，其传输带宽是USB 2.0的10倍。基本上所有的USB 2.0音频接口都兼容USB 3.0。还有使用USB 1.1的音频接口（虽然现在不流行了），适用于要求不高的应用程序，这种设备能传输6个通道的音频信号，因此比较适合应用于环绕声。即插即用音频接口接上计算机就可以使用，但大多数专业音频接口都会用专用的驱动程序来改善传输速度和效率。

- **FireWire（火线）接口**。与USB类似，火线接口也是通过一条线缆与计算机相连的。虽然火线接口也很常见，但由于一些原因它已经被USB接口超越了，很多笔记本电脑已经不再配备火线接口，大多数音频接口需要配备特定的火线接口芯片组，而火线接口曾带来的优势都基于当时不太强大的计算机性能。有些音频接口同时配有火线接口和USB接口，但台式电脑很少配备火线连接，所以购买硬件之前要考虑周全。

- **PCIe声卡**。这是一种直接插在计算机主板上的声卡，它提供了连接计算机最直接的途径。由于不如USB接口和火线接口方便（它们从外部连接计算机且不需要打开机箱来安装声卡），因此这种声卡更少见一些。另外，笔记本电脑无法安装PCIe声卡。

- **ExpressCard**。这是一种连接到笔记本电脑ExpressCard插槽上的声卡，但不如USB或FireWire接口普及程度高。

- **Thunderbolt（雷电）**。这是最近出现并开始普及的接口协议，它通过一条线缆传输数据，也是新款的Mac计算机上除了USB 3.0之外的唯一选择。Thunderbolt接口协议能提供PCIe级别的性能，并且能兼容现存的音频接口，也可与只使用Thunderbolt的音频接口兼容。

1.6 键盘快捷键

Audition有一套简便的系统来查找、设定键盘快捷键。选择"编辑 > 键盘快捷键"菜单命令打开"键盘快捷键"对话框，或者按"Alt+K"组合键（Windows）"option+K"组合键（macOS），如图1.18所示。"键盘快捷键"对话框显示计算机键盘及其对应的功能，在这里也能添加快捷键。

图1.18

"键盘快捷键"对话框显示了所有可以设定为快捷键的按键,已经设定好的按键会高亮显示并标明其功能。例如数字按键"1"的功能是在编辑器之间切换,如图 1.19 所示。

在 Windows 计算机上按住"Ctrl""Alt""Shift"键或在 Mac 计算机上按住"command""option""shift"键会显示对应的可用快捷命令,如图 1.20 所示。在这个例子中,按住了"option"键和"shift"键。

图1.19

图1.20

1.6 键盘快捷键

在搜索栏中输入命令名称可以搜索快捷键，如图 1.21 所示。与输入内容相关的快捷命令会显示出来。

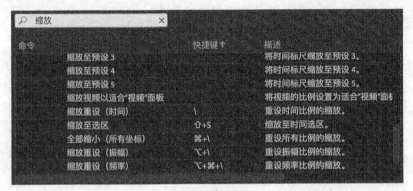

图1.21

如果要添加一个快捷命令，选择想要添加快捷键的命令，单击"命令"右边"快捷键"栏中的空白处会显示输入框，在这里输入想使用的快捷键即可。

如果选择了已经设置过的快捷键，Audition 会给出提示，这时可以选择替换掉原来的设置，或者取消操作设置其他快捷键。

本书更多使用的是菜单命令而不是快捷键，这样能更简便地实现整个工作流程。但是掌握快捷键的使用是熟练使用软件的一个重要能力，事实上 Audition 的菜单中也显示了各个命令的快捷键，如图 1.22 所示。

图1.22

只要使用一个命令超过 5 次，就应该考虑给它设置一个快捷键。如果每次使用 Audition 都学习一个新快捷键，那么很快就能掌握那些经常能用到的快捷键。

1.7 复习题

1. macOS 和 Windows 系统中较常用的驱动协议有哪些？

2. 使用计算机自带的音频设备有什么不可避免的缺点？

3. 如何减少延迟？

4. 高采样率和位分辨率的优点和缺点分别是什么？

5. 虽然很多外部音频接口都有 ASIO 驱动，但 Windows 系统却没有，如何在笔记本电脑上使用 ASIO？

1.8 复习题答案

1. Mac 计算机上的 Core Audio 和 Windows 计算机上的 ASIO 是最常用的驱动协议。

2. 系统延迟导致输出相对于输入的滞后。

3. 改变缓冲区大小能改变延迟，应在不产生卡顿的情况下尽可能选择最小数值来获得最少的延迟。

4. 高采样率和位分辨率能产生质量更高的音频，但音频文件会更大且相对于低采样率和位分辨率会占用更多计算机资源。

5. 免费的驱动软件 ASIO4ALL 能为不兼容 ASIO 的硬件设备提供 ASIO 驱动。

第2课　Audition界面

课程概述

在本课中，您将学习以下内容。

- 为特定工作流程设置工作区。
- 通过安排面板来优化工作流程。
- 使用媒体浏览器来找到计算机中的文件。
- 在载入文件之前，使用媒体浏览器中的回放预览功能进行试听。
- 为常用文件夹创建快捷方式。
- 导航到波形编辑器中文件的特定部分，或导航到多轨编辑器中的一个会话。
- 在波形编辑器或多轨编辑器的一个会话中创建标记来实现迅速跳转。
- 在波形编辑器或多轨编辑器中使用缩放来聚焦特定部分。

　　完成本课程大约需要 60 min。请将配套资源保存到计算机中方便访问的位置。

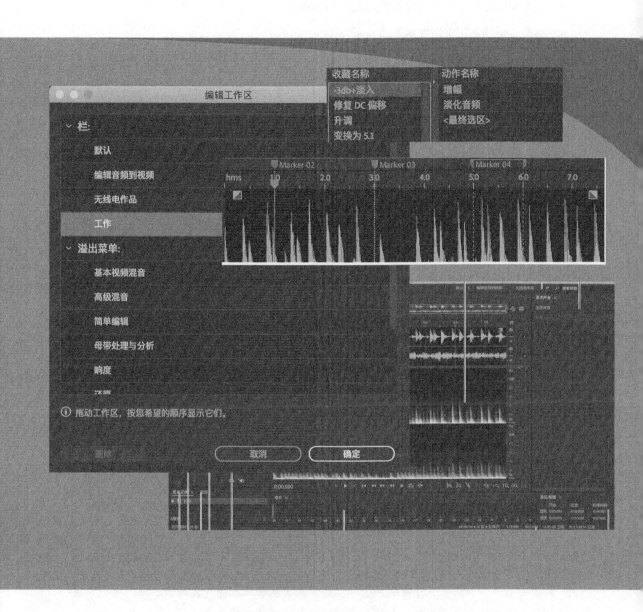

在 Audition 中可以创建包含特定窗口和窗口排列的自定义工作区，还可以选择在波形编辑器和多轨编辑器中导航的各种方式。

2.1 两个应用程序的整合

Audition 的一个独特之处就是将两个程序的功能完美地整合到了一个软件中。

- 波形编辑器可以提供高度精细与复杂的编辑。
- 多轨编辑器能用来制作多音轨音乐。

虽然这两者是相互独立又相互关联的编辑器,但我们可以将其理解为提供不同面板工作方式(稍后详述面板)、不同工具和选项的两种模式。

两个编辑器有多种切换方式,最简单的就是单击 Audition 界面左上角的两个按钮,如图 2.1 所示。

图2.1

这两个按钮有明确的功能,但其他的按钮通常只是一个符号,需要学会识别。如果将鼠标指针悬停在按钮上,它的名称和键盘快捷方式(如果有的话)将出现在工具提示中,这是学习新工具和选项的好方法。

由于两种编辑器的界面是无缝连接的,因此音频可以在两种编辑模式之间自由传递。

例如,多轨编辑器中的音频可以传输到波形编辑器中进行详细编辑,所做的更改将在原来的多轨会话中自动更新。也可以对波形编辑器中的文件进行调整,然后将其作为多轨项目的基础。

两个编辑器都有高度可定制的工作区,不仅可以优化编辑或多轨制作,还可以为视频制作音频、开发声音素材库、做音频恢复、创建声音效果,甚至可以用来取证。本课主要介绍波形编辑器,但多轨编辑器的操作是相似的,或者说在许多情况下是相同的。

单个音频编辑与多轨音频编辑的连接

在传统的工作方式中,多轨录音程序和数字音频编辑程序是分开的,并针对其特定的任务进行了优化。例如,多轨录音软件可以有几十条音轨(甚至超过一百条),由于音轨数量众多,因此需要使用将CPU功耗降至最低的效果器。出于同样的原因,混音和自动化对于多轨录音软件来说也非常重要。另一方面,数字音频波形编辑器处理的音轨数量有限(通常只是立体声音频),不需要混音,而且往往带有母带级的效果器,这会占用很多CPU资源。

虽然Audition最初是一个没有多音轨功能的数字音频编辑器,但现在它已同时具备了这两种功能。Audition不仅能将两个独立的程序连接在一起,而且还将它们集成到了一个软件中。当进行多轨录音时,通常需要在音轨上进行详细的编辑,一般来说这需要将文件导出后在另一个程序中打开它进行编辑,然后重新导入到多轨录音软件中。而使用Audition,只需单击波形编辑器,就可以编辑多轨编辑器中的所有音轨。

这两种模式之间的流畅切换提高了工作效率。另一个优点是，这两种模式具有相似的用户界面，因此不必分别学习使用两个单独的程序。但是，在这两种模式下工作时，音频文件的处理方式存在以下两个根本差异。

- 在波形编辑器中工作时所做的更改在保存时会修改原始音频文件。从这个意义上讲，在波形编辑器中应用的效果器和调整被称为"破坏性编辑"，因为它会对原始音频文件进行更改。在波形编辑器中应用效果器后，所做的更改将被写入原始音频文件，并且效果器的设置将不能再次编辑（但可以在保存之前撤销，并添加更多效果）。

- 在多轨编辑器中工作时所做的更改不会修改原始音频文件，其更改的方式与非线性视频编辑系统的工作方式相同，更改的是链接到媒体的剪辑，而不是原始媒体文件。保存时，实际上保存的是一个多轨会话文件，其中包含了应用的效果器和调整信息，这些效果器和调整信息是可以被再次编辑的。由于原始音频文件没有被改变，因此这种工作流程被称为"非破坏性编辑"。

2.2 Audition 工作区

Audition 工作区与其他 Adobe 视频和图形应用程序是一致的，因此不需要重复学习用户界面。

Audition 包括多个面板，可以选择组成工作区的面板。与其他 Adobe 应用程序一样，Audition 中也可以随时添加或删除面板。例如，如果不为视频编辑音频，则不需要视频面板；或者在创建多轨项目时，可能需要打开媒体浏览器面板来定位要使用的文件，但在混音时可以关闭媒体浏览器面板来为插入的其他窗口留出空间。可以将以特定方式排列的面板保存为工作区，这将成为一个预设布局。可以用单独安排或分组的方式来定位、重新排列或调整面板的大小，当面板停靠在一起时也可以对它们进行调整。

2.2.1 面板

面板是工作区中的主要元素，如图 2.2 所示。可以重新排列、调整大小、打开和关闭面板，以满足特定需求。

注意：打开 Audition 时，将打开上次使用的工作区。可以根据需要修改工作区，也可以通过选择"窗口 > 工作区 > 重置为已保存的布局"菜单命令恢复到之前创建的原始版本。

1. 打开 Audition，选择"文件 > 打开"菜单命令，导航到 Lesson02 文件夹，然后打开名为"Waveform Workspace.aif"的音频文件。

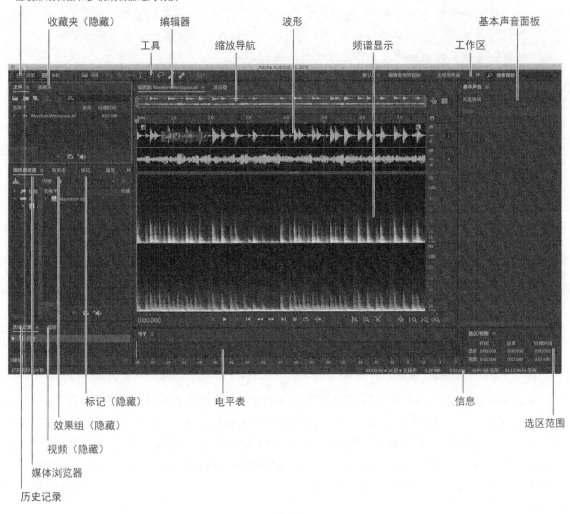

图2.2

2. 选择"窗口 > 工作区 > 默认"菜单命令。

3. 为了确保 Audition 使用的是存储过的默认工作区,选择"窗口 > 工作区 > 重置为已保存的布局"菜单命令。

虽然这一步骤看起来应该跳过,但应考虑到打开 Audition 时,它将打开上次使用的工作区,然而上一次工作会话中所做的修改与目前的工作可能不再相关或对其没有帮助,因此恢复原始设置是一个很好的做法。

4. 单击编辑器中的波形。在面板中单击时,会出现一条勾勒出面板轮廓的蓝线,如图 2.3 所示。

图2.3

> **提示**：要在一个方向上调整面板的大小，请将鼠标指针悬停在其边缘上，当鼠标指针从单箭头变为双箭头时拖动即可。如果要同时在两个方向上调整面板的大小，请将鼠标指针悬停在一个角上，当鼠标指针变为四向箭头时拖动即可。还可以拖动面板的任意边缘来调整整个工作区的大小。

5. 如果要查看"编辑器"面板的更多区域，请将面板的左边缘向左拖动以将其加宽。

6. 可以通过向下拖动面板的下边缘来增加面板的高度，但这可能会导致波形下方的面板消失或变得太窄以致无法使用。应先将面板的下边缘恢复到原来的位置，然后开始自定义工作区。

每个面板的顶部都有一个面板名称，名称旁边是面板菜单按钮 ▇。

面板菜单中的"面板组设置"命令包括关闭、最大化或与其他面板堆叠等常用面板命令，除此之外通常还包括该特定面板特有的命令。

例如，"文件"面板显示所有打开的文件和多轨会话，因此它的面板菜单包含与预览和搜索文件相关的命令，如图2.4所示。如果某个面板被关闭了，可以从"窗口"菜单中选择它来重新打开。

7. 现在可能不需要右下角的"选区/视图"面板,因此可以打开它的面板菜单,选择"面板菜单 > 关闭面板"菜单命令以释放更多空间。请注意,关闭"选区/视图"面板之后,"电平"面板会展开以占用空间。

也可以将多个面板聚集在一起创建一个面板组来节省空间。组中所有面板的名称都显示在顶部,然后可以单击面板名称将该面板置于组的"前面"。

8. 拖动面板的名称可以将面板移动到其他组或创建新组。将"收藏夹"面板名称拖到"基本声音"面板的中间,会出现一个分组区域,表示可以将面板放在那里,如图 2.5 所示。

图2.4

图2.5

> **提示**:对于包含多个面板且比较窄的组,并不一定能看到每个面板的名称。单击组右上角的双箭头按钮 >> 可以看到一个菜单,菜单中会显示包含的所有面板,在这里可选择要显示的面板名称。

> **提示**:可以将面板的名称拖动到组中的其他面板之间以更改其位置。

释放鼠标后,"收藏夹"和"基本声音"面板会组成一个面板组,如图 2.6 所示。

9. 将"媒体浏览器"面板名称拖到新定位的"收藏夹"面板的中间。现在"基本声音""收藏夹"和"媒体浏览器"面板被分到一组,如图2.7所示。

图2.6

图2.7

10. 将"电平"面板名称拖到"媒体浏览器"面板的左边缘,直到看到一个梯形的蓝色区域,如图2.8所示。这是 Audition 面板的另一种放置区域,即停靠区域。释放鼠标将"电平"面板固定到包含"媒体浏览器"面板的面板组。

11. 单击"编辑器"面板底部的"播放"按钮,查看新"电平"面板显示的实际效果,如图2.9所示。单击"停止"按钮停止播放。

图2.8

图2.9

> **注意:** 将面板拖至 Audition 界面的 4 个边缘时会出现窄的绿色放置区域,这些区域与蓝色放置区域不同,因为任何放入这些绿色放置区域的内容都会延伸到主应用程序窗口的整个宽度或高度。

12. 若"编辑器"需要更多空间,请将"编辑器"面板的右边缘进一步向右拖动,使"电平"面板更窄,直到电平数消失,如图 2.10 所示。

图2.10

2.2.2 添加一个新面板

到目前为止,工作区中的现有面板已经被重新排列了,但是也可以添加新面板。

1. 选择"窗口＞诊断"菜单命令。"诊断"面板提供了一系列音频分析和修复选项。从"窗口"菜单中选择面板时,Audition 会将其添加到默认位置。在这种情况下,"诊断"面板将与"效果组""标记"和"属性"面板位于同一组中。

2. 如果"诊断"面板出现在另一个组中,请将其面板名称拖动到与"效果组""标记"和"属性"面板相同的组中,如图 2.11 所示。

3. 将鼠标指针悬停在该组中的面板名称上,然后转动鼠标的滚轮。如果使用的是触摸板,通常可以用两个手指滑动。在滚动或滑动的时候,组中的每个面板会依次显示,这样就可以确认"诊断"面板是否位于这个组中。

图2.11

4. 将组的右边缘向左拖动，使组变得更窄，这样可以让大多数面板名称都隐藏起来。

5. 单击"双箭头"按钮 >> 会显示面板组中的面板列表,然后选择"效果组"面板，如图 2.12 所示。

图2.12

所有面板都是这样工作的，即可以通过在放置区域之间拖动面板来创建新的组合，甚至创建全新的组。

2.2.3 将面板拖放到面板放置区域中

将一个面板拖到另一个面板中时，会出现蓝色的放置区域，表示可以将该面板放在何处。有 5 种主要的放置区域。

如果面板放置区域位于面板中心或面板名称区域（分组区域），则放置的面板将与组中现有的面板组合在一起。如果面板放置区域显示为一个梯形的横条（对接区域），那么面板将落在横条所在的位置，并将原面板推开以腾出空间，创建一个新组。

也可以将整个组拖到放置区域中，完成这一操作需要知道从哪里拖动组。

1. 下面要尝试在界面中扩展组的大小。将包含"效果组""标记""属性"和"诊断"面板的组与"文件"面板组合在一起，操作方法是按住组右上角的空白区域向上拖动到"文件"面板中（组夹持器），当鼠标指针显示为代表面板的小图标 时，表示鼠标指针现在位于正确的拖动位置，如图 2.13 所示。原组中的所有面板都与"文件"面板组合在一起了。

图2.13

2. 现在界面左侧只有两个组，拖动两个组之间的组边界以展开现在包含"文件""效果组""标记""属性""诊断"面板的组，如图2.14所示。

图2.14

这种灵活的界面设计可能会有点混乱——特别是面板很容易移动。可以通过选择"窗口＞工作区＞重置为已保存的布局"菜单命令来重置当前的工作区。

2.2.4 面板菜单

每个面板名称旁边都有一个下拉菜单，其中包含与该面板相关的命令，这就是面板菜单。有些命令是所有面板的标准命令，还有一些是该面板特殊的附加命令。

以下是面板菜单包含的标准命令。

- 关闭面板。
- 浮动面板。
- 关闭组中的其他面板。
- 面板组设置。

"浮动面板"命令能使面板在主窗口外"浮动",以下是实现这一操作的方法。

1. 单击"文件"面板的面板菜单按钮。
2. 选择"浮动面板"菜单命令。

浮动的面板将成为一个单独的窗口,可以独立于 Audition 工作区调整大小和位置,如图 2.15 所示。实际上,还可以向其中添加其他面板以创建浮动面板组。

图2.15

> **注意**:浮动的面板或组,仍然可以像其他面板或组一样,通过将其拖到放置区域来再次固定它们。

3. 与浮动单个面板相同,也可以浮动整个面板组。单击"效果组"面板菜单按钮,然后选择"面板组设置 > 取消面板组停靠"菜单命令,如图 2.16 所示。

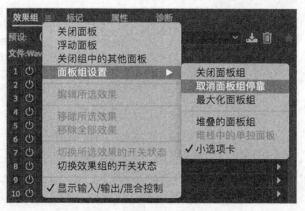

图2.16

整个组将成为一个浮动窗口,可以放置在任何地方,包括 Audition 界面的前面,如图 2.17 所示。此外,"面板组设置"子菜单中还包括一些仅用于面板组的其他命令,稍后将讲解这些命令。

图2.17

> **提示**：还可以将面板或面板组完全拖出 Audition 工作区来让其进入浮动状态，或者在工作区中按住"Ctrl"键拖动（Windows）/按住"command"键拖动（macOS），也可实现此效果。

4. 按住整个浮动面板组的右上角，将其拖动到包含"历史"和"视频"面板的面板组的顶部，让包含"效果组""标记""属性""诊断"面板的整个浮动面板组移回到原始位置。在释放组之前，请注意梯形的蓝色横条，如图 2.18 所示。

图2.18

多个显示器

当有多个具有不同屏幕分辨率的显示器，而这些显示器不能作为单个显示器的扩展时，浮动窗口会非常有用。在第2个显示器上浮动所需的面板，可以最大限度地利用可用的屏幕空间。

5. 将组的右边缘向左拖动，使其稍微窄一点，直到刚好能够看到4个面板的完整名称，如图2.19所示。

图2.19

6. 打开组中任意面板的面板菜单，选择"面板组设置 > 最大化面板组"菜单命令，面板组会覆盖整个Audition工作区。在处理复杂的面板内容时，以这种方式最大化面板组很有用，比如在"文件"面板中有大量音频时或处理具有多个音频的复杂多轨会话时。

7. 双击当前活动的面板名称，面板将返回到其原始的大小和位置。可以通过这种方式双击任何面板名称，在最大化面板和返回原始大小之间切换。还可以更改组中面板的显示方式，并将其作为面板列表查看。

> **注意**：面板名称有时被称为面板选项卡，在菜单、帮助文件和教程中甚至将面板的一部分描述为选项卡。这是因为在最初的设计中它们看起来像选项卡，但是新的扁平化用户界面设计改变了这一点。

| Au | 提示：如果键盘有一个重音重调键"`"，可以在鼠标指针悬停在面板上的时候按此键将面板最大化。|

8. 单击与步骤7中相同的面板菜单，然后选择"面板组设置 > 堆叠的面板组"菜单命令，效果如图2.20所示。

图2.20

组中的所有面板此时都显示在垂直堆栈中，可以上下滚动查看。每个面板都有自己的水平标题，可以单击以显示内容，面板菜单按钮位于最右侧。选择一个新面板将折叠上一个选定的面板，但可以在面板菜单中选择"面板组设置 > 堆栈中的单独面板"菜单命令将堆叠的面板设置为保持展开状态。

9. 打开面板菜单，选择"面板组设置 > 堆栈中的单独面板"菜单命令以取消选择。

10. 单击堆栈中的每个面板名称，可能需要向下滚动以查看完整名称。此时所有的面板都显示出来了，右边会出现一个垂直的滚动条，可以滚动浏览它们。

如果在一个较小的屏幕上工作的话，堆叠会很有用，因为这样能更有效地利用可用的屏幕区域。

11. 单击此组中的任何面板菜单按钮，然后选择"面板组设置 > 堆叠的面板组"菜单命令来取消选择。

2.2.5 创建和保存自定义工作区

要更新现有工作区或创建自己的工作区，可尝试以当前布局为基础创建工作区。

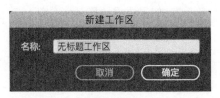

1. 对当前布局进行一些更改。

2. 选择"窗口 > 工作区 > 另存为新工作区"菜单命令，打开"新建工作区"对话框，如图 2.21 所示。

图 2.21

3. 将工作区命名为"工作"，然后单击"确定"按钮。新工作区将加入当前工作区的列表，如图 2.22 所示。

4. 单击界面顶部工作区列表中的"编辑音频到视频"按钮，界面将切换到预设的编辑音频到视频布局。

5. 尝试删除新工作区，选择"窗口 > 工作区 > 编辑工作区"菜单命令，出现"编辑工作区"对话框，如图 2.23 所示。

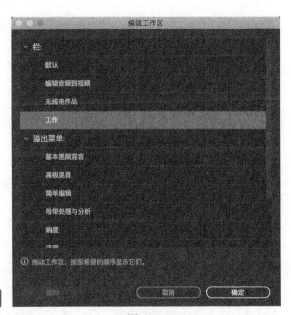

图 2.22　　　　　　　　　　　　图 2.23

在"编辑工作区"对话框中，可以拖动工作区名称以更改它们的显示顺序，也可以在主列表和"溢出菜单"之间移动它们。

> **Au 提示**：工作区栏有一个双箭头图标（类似于面板组的图标），单击它会显示可用工作区的"溢出菜单"。

6. 选择刚刚创建的工作区，单击"删除"按钮，然后单击"确定"按钮。

7. 如果要重置默认工作区，请单击默认工作区名称将其选中。在创建新工作区之前，此工作区已经进行了一些更改。

8. 单击"默认"工作区面板菜单，然后选择"重置为已保存的布局"菜单命令。此时，所有面板应该都回到了原始位置。

帮助文件、实时演示和在线教程通常假定所使用的是默认工作区。如果要遵循循序渐进的指南，最好先选择并重置默认工作区。

2.2.6 工具面板

与其他面板相比，"工具"面板具有一些独特的属性。

"工具"面板默认情况下是一个工具栏，它是 Audition 界面顶部的一排按钮，如图 2.24 所示。它包括以下内容。

图 2.24

- 波形编辑器和多轨编辑器选择按钮。
- 一系列用于处理波形和多轨音频剪辑的工具。
- 工作区选择按钮。
- 可搜索的帮助框。

"工具"面板没有面板菜单，除非将其变成浮动状态。

> **Au 注意**：工作区底部的状态栏是一个具有固定位置且不能浮动或锁定的元素（但可以通过选择"视图＞状态栏＞显示"菜单命令来选择是显示还是隐藏它）。状态栏显示有关文件的大小、位分辨率、采样率、持续时间、可用磁盘空间等信息。

1. 右击"工具"面板中"工具"旁边的空白区域，然后选择"浮动面板"菜单命令，如图 2.25 所示。生成的浮动面板与其他浮动窗口类似，可以将其与其他面板对接、调整大小，并放置在屏幕上任意位置。此外，浮动的"工具"面板还包括一个列出可用工作区的"工作区"下拉列表。

图2.25

2. 打开"工具"面板中的"工作区"下拉列表,然后选择"重置为已保存的布局"菜单命令。

2.2.7 收藏夹面板

与预设或宏类似,收藏夹包含常见的自定义编辑操作,只需单击一两下即可完成。在这里可以对音频执行几乎所有的操作,将它们收藏起来,在之后的任何时候可通过一次操作来完成这些相同的步骤。

用户可以创建新的收藏夹,也可以删除、组织和编辑收藏夹。某些工作区默认包括"收藏夹"面板,也可以随时通过选择"窗口 > 收藏夹"菜单命令或"收藏夹 > 编辑收藏"菜单命令来显示。

下面将重点介绍收藏夹基本的创建和编辑操作,有关收藏夹的高级技术请参阅第 4 课介绍的如何创建和应用包含效果器的收藏夹等内容。

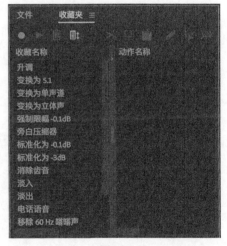

1. 此时"WaveformWorkspace.aif"文件应该处于打开状态并显示在波形编辑器中。如果没有打开,则选择"文件 > 打开"菜单命令,导航到 Lesson02 文件夹中打开文件。

2. 单击"收藏夹"面板名称,面板中会显示当前的收藏夹列表,如图 2.26 所示。如果在一个较小的显示器上工作,可能需要调整面板的大小,并拖动中间的分隔线来查看现有收藏夹的完整列表。

假设需要的常见操作是将文件电平降低 3 dB,并在第 1 s 内添加一个淡入效果,则只要创建一个能同时执行这两个操作的收藏,只需单击一次就可以完成这两个操作的执行。

图2.26

3. 单击"收藏夹"面板左上角的"录制"按钮 来录制此收藏。如果出现一个描述收藏内容的对话框,请单击"确定"按钮将其关闭。

在编辑器面板波形显示的顶部中间,能看到浮动的 HUD(平视显示器)控件,它看起来像一个音量控件,如图 2.27 所示。

4. 拖动 HUD 控件将其设置为 -3 dB。当释放鼠标时增益会减小，波形随之更新并突出显示为选中状态，然后 HUD 控件会恢复为 0 dB。

5. 将波形显示左上角的淡入图标 向右拖动到 1.0 s 左右的标记处。波形将更新显示衰减的结果。

> **Au** 提示：向左或向右拖动淡入图标可调整淡入的时间，上下拖动会更改渐变曲线。

6. 单击"收藏夹"面板中的"停止"按钮 （这是步骤 3 中的"录制"按钮）。

7. 这时会出现一个对话框，提示对收藏进行命名。输入"-3 db+ 淡入"，然后单击"确定"按钮，如图 2.28 所示。该收藏将被添加到"收藏夹"面板中的收藏列表中。

图2.27

图2.28

8. 撤销操作，使波形恢复到添加编辑之前的状态。按一次"Ctrl+Z"组合键（Windows）或"command+Z"组合键（macOS）撤销淡入，再按一次撤销增益更改。

9. 在收藏夹列表中，单击选择"-3 db+ 淡入"，然后单击"收藏夹"面板的"播放"按钮 。刚才记录的步骤将再次执行，波形现在将变小 3 dB，并在第 1 s 内有一个淡入效果。

> **Au** 提示：也可以从"收藏夹"菜单中选择新创建的收藏。

10. 收藏夹列表可以重新排序，将常用的收藏放在列表顶部附近。单击"删除"按钮右侧的"调整顺序"按钮 ，然后将收藏拖放到列表中来重新排序。

> **Au** 注意："通过在列表上下拖动收藏手动调整收藏的顺序"按钮是一个开关按钮，当选中该按钮时，列表展示的是自定义顺序；当取消选中该按钮时，收藏列表将按字母顺序排列。

11. 右击"-3 db+ 淡入"收藏以显示上下文菜单。在这里可以选择运行、删除和记录新收藏，以及切换逐步操作是否启用显示（默认情况下启用）。请注意，新的收藏包括"增幅"和"淡化音频"，选项如图 2.29 所示。

12. 在"收藏夹"面板的右侧右击"增幅"操作以显示具有高级编辑选项的上下文菜单，例如"编辑所选操作""捕捉时间选区"等。这些内容超出了本书的范围，但这展示了收藏夹的强大之处。选择"帮助 >Adobe Audition 帮助"菜单命令可获取有关编辑收藏夹的详细信息。

图2.29

13. 现在假设实际上不需要收藏"-3 db+淡入"操作，单击选择它，然后单击"删除"按钮（在"播放"按钮的右侧）。当被询问是否确实要删除选定的收藏夹时，单击"是"按钮。

14. 退出 Audition，并在被询问是否要保存更改时选择"否"按钮。

2.3 熟悉操作界面

在完成大量工作前需要知道如何在应用程序的界面中进行导航，Audition 中有如下 3 种主要的导航方式。

- 导航到所需的文件和项目来打开它们，通常使用媒体浏览器。
- 与波形编辑器和多轨编辑器中的播放、音频录制相关的导航。
- 在波形编辑器和多轨编辑器中进行可视化导航（放大和缩小到文件的特定部分）。

下面将逐一练习。

2.3.1 导航到文件和项目

Audition 通常采用标准菜单命令（如"打开"和"打开最近使用的文件"）导航到存储位置来查找文件，同时也能以其他多种方式打开文件。例如，可以将该文件打开后添加到"文件"面板并在编辑器中打开该文件，也可以导入到"文件"面板后不打开该文件来编辑。还可以将打开的音频文件附加到另一个音频中。下面来试一试。

1. 打开 Audition，选择默认工作区，然后重置工作区。

2. 选择"文件 > 打开最近使用的文件 >WaveformWorkspace.aif"文件。如果该文件不在列表中，请选择"文件 > 打开"菜单命令，导航到 Lesson02 文件夹，然后打开"WaveformWorkspace.aif"文件。

3. 选择"文件 > 打开并附加 > 到当前文件"菜单命令。

4. 导航到 Lesson02 文件夹，选择"String_Harp.wav"文件，然后在对话框中单击"打开"按钮，将所选文件附加到波形编辑器中当前波形的末尾。

请注意，新音频会延长原始音频的持续时间。虽然它是在"编辑器"面板中选中的，但不会

添加到"文件"面板中，而是会修改"WaveformWorkspace.aif"音频，如图 2.30 所示。

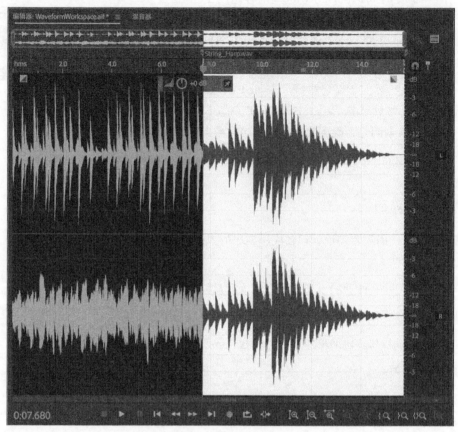

图2.30

5. 选择"文件 > 打开并附加 > 到新建文件"菜单命令。

6. 导航到 Lesson02 文件夹，选择"String_Harp.wav"文件，然后单击"打开"按钮。在新的波形"编辑器"视图中打开所选文件，不会替换先前加载的文件，可以使用编辑器面板菜单选择其中一个文件。

因为选择了附加到一个新文件，而不是打开"String_Harp.wav"文件，所以 Audition 会创建一个包含新音频的无标题音频文件。

> **注意**：可以在多轨编辑器中选择"打开并附加 > 到新建文件"菜单命令，但是这只会在波形编辑器而不是多轨编辑器中打开文件。

7. 选择"文件 > 全部关闭"菜单命令，然后在显示的对话框中单击"全部选否"按钮。保持

Audition 开启，为下一个练习做准备。

2.3.2 使用媒体浏览器导航

媒体浏览器是 Windows 系统和 macOS 系统中提供的浏览选项的增强版本。如果使用 Windows 系统，媒体浏览器的工作方式与标准的 Windows 资源管理器类似；如果使用 macOS 系统，媒体浏览器则类似于列表视图浏览器，在左栏中选择一个文件夹会在右栏中打开其内容，就像访达（macOS 的资源管理器）的列视图一样。

无论哪种方式，只要在媒体浏览器中找到一个文件，就可以将其拖到波形编辑器或多轨编辑器窗口中。

1. 选择"窗口 > 工作区 > 默认"菜单命令。
2. 选择"窗口 > 工作区 > 重置为已保存的布局"菜单命令。
3. 按住"Ctrl"键（Windows）或"command"键（macOS）将"媒体浏览器"面板从组中拖出，使其成为浮动窗口，以更轻松地调整其大小，查看媒体浏览器中的所有可用选项。调整面板的大小以查看所有选项，如图 2.31 所示。

图2.31

"媒体浏览器"面板的左侧显示的是计算机上安装的所有驱动器。单击其中任何一个驱动器都会在右侧显示其内容。也可以单击驱动器的展开三角形来显示其内容。

4. 在左侧导航到 Lesson02 文件夹，单击展开三角形来展开文件夹，然后单击"Moebius_120BPM_F#"文件夹，如图 2.32 所示。文件夹的内容会显示在右侧。每个文件的属性，如持续时间、采样率和声道等都会显示在对应标题的列中。可能需要向右滚动才能查看所有可用信息。

5. 向左或向右拖动两列之间的分隔线可更改列宽。

6. 可以重新排布列的顺序。向左或向右拖动列标题（如"媒体类型"），将其定位。此功能很有用，因为可以将包含最重要信息的列拖到左侧，这样即使窗口没有完全展开，数据也是可见的。

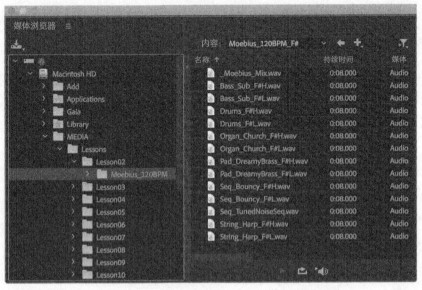

图2.32

7. 可以将文件夹添加到快捷方式列表中，为将来的搜索节省时间。要为"Moebius_120BPM_F#"文件夹创建快捷方式，请先在左侧列中单击它。

8. 在"媒体浏览器"面板的右侧，单击"+"按钮，然后为"Moebius_120BPM_F#"选择"添加快捷方式"菜单命令。也可以单击"媒体浏览器"面板左侧的文件夹，然后选择"添加快捷方式"菜单命令。

9. 在左列中关闭驱动器的展开三角形，然后单击"快捷键"的展开三角形来显示快捷方式，其中的快捷方式能实现对指定文件夹的一键访问。

10. 媒体浏览器的另一个优势是"预览传输"功能，可以在浏览时试听文件。如果预览功能不可见，请打开"媒体浏览器"面板菜单，然后选择"显示预览传输"。单击带有扬声器图标的"自动播放"按钮就可以听到文件播放的内容，如图 2.33 所示。

图2.33

> **提示**：如果单击"循环播放"按钮，将循环播放文件，直到选择另一个文件或单击"停止"按钮。如果不想自动播放而是要手动播放文件，请取消选择"自动播放"按钮，然后单击"播放"按钮（与"停止"按钮互相切换）开始播放。

2.3.3 在文件和会话中导航

在波形编辑器或多轨编辑器中，可以在编辑器中导航来定位或编辑特定的部分。Audition 有数个工具可完成这项工作。

1. 在"媒体浏览器"面板中，导航到 Lesson02 文件夹，然后使用以下方法之一打开"Waveform

Workspace.aif"文件。

- 双击文件。
- 右击该文件,然后选择"打开文件"。
- 将文件拖到"编辑器"面板中。

> **Au** 提示:也可以将一个或多个文件拖到"文件"面板中进行处理。

2. 选择"窗口 > 工作区 > 默认"菜单命令,然后打开"工作区"面板菜单选择"重置为已保存的布局"菜单命令。

3. 根据需要调整"编辑器"面板的大小,以查看所有传输和缩放控件,如图 2.34 所示。

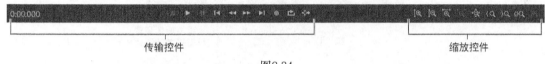

图2.34

4. 从波形的左起 1/3 处开始,拖动到波形的 2/3 左右创建一个选择区域。在时间轴标尺(波形顶部)的选区起始处有一个蓝色图标,由它向下延伸一条红色垂直线,这就是播放指示器,如图 2.35 所示。

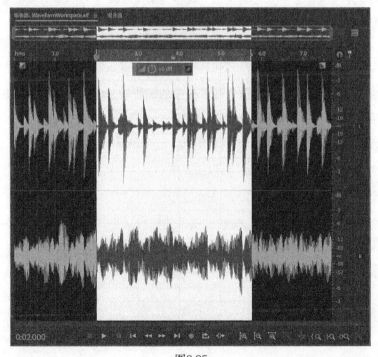

图2.35

2.3 熟悉操作界面

当 Audition 中有选区时，所应用的任何调整或效果都将被限制在所选范围之内，这样可以进行精确调整。选区的起始处称为入点，选区的结束点称为出点，这些术语也常用于非线性视频编辑中。

5. 单击波形中的任意位置取消范围选择。

2.3.4 缩放导航

Audition 中的放大操作与相机中的对应操作相同，缩小可以查看更多对象，放大可以查看更细节。波形编辑器包含缩放按钮，可以使用"编辑器"面板顶部的缩放导航器精确聚焦音频的一部分。在波形编辑器的底部有 9 个缩放按钮，如图 2.36 所示。如果要将它们放在其他位置或是其他窗口中，可以从"窗口"菜单打开"缩放"面板。多轨编辑器中有相同的缩放按钮。

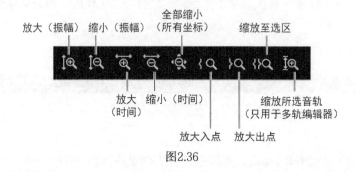

图 2.36

> **Au** **提示**：在波形编辑器中，可以拖动"频谱频率显示器"和"波形显示器"之间的水平分隔线，更改屏幕上每个区域占用的空间。

1. 单击两次最左边的"放大（振幅）"按钮。放大振幅可以更清晰地看到低电平信号，如图 2.37 所示。

请注意，"编辑器"面板右侧的数值会随着振幅的缩放而发生变化。当缩放振幅时，很容易忽略这种变化，因此可能会误认为音频比实际声音更大。

2. 单击两次"缩小（振幅）"按钮，以返回到上一个振幅缩放级别。

3. 单击 8 次"放大（时间）"按钮，可以看到波形上非常短的时间段。

4. 单击两次"缩小（时间）"按钮，以缩小波形。

5. 单击"全部缩小（所有坐标）"按钮。这个快捷按钮将时间和振幅轴缩小至显示其最适中的尺寸的程度，以便看到完整的波形。

6. 与前面的练习一样，选择一个范围，在左起大约 1/3 的位置处单击，拖动到距离结尾 1/3 的位置。

7. 单击右边的第 4 个按钮，即"放大入点"按钮，移动波形显示，使入点位于"编辑器"面板的中心。

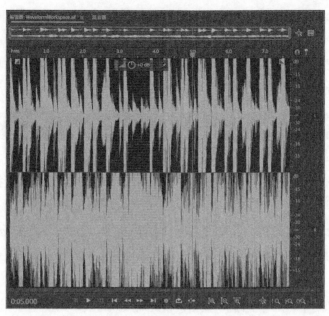

图2.37

8. 单击右侧的第 3 个按钮,即"放大出点"按钮,移动波形显示,使出点位于"编辑器"面板的中心。

9. 单击"缩放至选区"按钮,使选区全部显示在窗口中,如图 2.38 所示。单击波形中的任意位置取消选择。

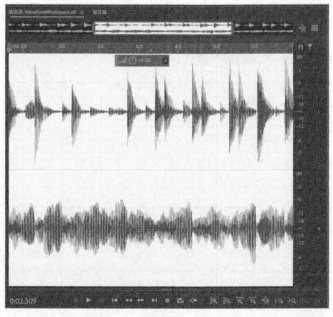

图2.38

2.3 熟悉操作界面

10. 单击"全部缩小（所有坐标）"按钮（"缩放"工具栏左数第 5 个按钮）让两个坐标都返回到"完全缩小"状态。

11. 在窗口顶部，缩放导航器显示的是音频文件的全貌概览，如图 2.39 所示。拖动导航器的左侧或右侧控制柄可放大或缩小区域。

图2.39

控制柄之间的区域就是波形编辑器面板中显示的区域。注意可以在控制柄之间拖动缩放导航器，向左或向右（向前或向后）移动显示的缩放区域。

12. 将鼠标指针悬停在波形或缩放导航器上的任意位置，然后滚动鼠标滚轮进行水平缩放。

13. 将鼠标指针悬停在波形编辑器面板右侧的分贝刻度上，然后滚动鼠标滚轮进行垂直放大和缩小。

14. 单击"全部缩小（所有坐标）"按钮，重置缩放以再次看到整个音频波形。

2.3.5 使用键盘快捷键导航

键盘快捷键可以极大地帮助导航。一旦记住了重要的快捷方式，按下几个键比在屏幕上找到一个特定的区域、移动指向它的指针、访问菜单、选择一个项目等需要花费的时间少得多。

Audition 中各种命令能够创建特定的键盘快捷键。选择"编辑 > 键盘快捷键"菜单命令，或按"Alt+K"（"option+K"）组合键，然后按照屏幕上的说明添加和删除快捷键。有关键盘快捷键的详细信息，请参阅第 1 课。

本次练习将尝试使用一些常用的导航键盘快捷键。

1. 继续上一个练习，单击缩放导航器，单击右控制柄并向左拖动，直到"编辑器"面板中的波形显示大约 2.0 s 的音频。

注意，"编辑器"面板顶部的时间线标尺显示的是小时、分钟和秒。

2. 按键盘上的"向上翻页"键（PgUp），然后按"向下翻页"键（PgDn），播放指示器分别在波形编辑器的左侧和右侧之间交替跳转。

> **提示**：如果使用的是没有上下翻页键的 Mac 键盘，则可以按住"Fn"键将上下方向键转换为上下翻页键。

3. 反复按"向上翻页"和"向下翻页"键，缩放导航器中的放大区域以均匀的间隔左右移动。每当按"向上翻页"键时，播放头总是"粘"在波形编辑器的左侧；按"向下翻页"键时，播放

头总是"粘"在右侧。

4. 按住"Ctrl"键（Windows）或"command"键（macOS），反复按"向上翻页"键和"向下翻页"键。放大后的区域会像上一步一样移动，但播放指示器仍保持在当前位置。

5. 按键盘顶部的加号（+）键放大，按减号（-）键缩小。按住这两个键不放可以连续缩放。

2.3.6 用标记进行导航

在"波形编辑器"和"多轨编辑器"面板中放置标记（也称为提示标记），可以指示要立即导航到的特定位置。例如，在多轨编辑器中的一个项目中，可以将标记放在电影音轨每个场景的开头，这样就可以在它们之间来回跳跃。在波形编辑器中，可以放置标记以指示需要编辑的位置。

标记会保存到多轨编辑器会话和音频文件中，因此可以将它们用作持久引用。

1. 如果尚未打开音频文件，请导航到 Lesson02 文件夹，然后打开"WaveformWorkspace.aif"文件。

2. 选择"窗口 > 工作区 > 默认"菜单命令。

3. 选择"窗口 > 工作区 > 重置为已保存的布局"菜单命令。

4. 选择"窗口 > 标记"菜单命令打开"标记"面板，如图 2.40 所示。可以调整"标记"面板的大小，或者使其浮动并调整其大小来查看所有控件。"标记"面板将停靠在其默认位置，与"媒体浏览器""效果组"和"属性"面板在一起。

图2.40

5. 单击波形大约 1.0 s 的位置开始。

6. 按"M"键在播放指示器位置添加标记，并将标记添加到"标记"面板中的标记列表中。

7. 在波形约 3.0 s 处单击，然后单击"标记"面板中的"添加提示标记"按钮，将在播放指示器的位置以及"标记"面板中的标记列表中添加标记。

8. 也可以标记选定的范围。在 5.0 s ～ 6.0 s 拖动波形以创建一个选区，按"M"键标记所选内容。请注意，"标记"面板会显示不同的符号来表示范围标记，如图 2.41 所示。

图2.41

9. 可以在选区起始处将范围标记转换为单个提示标记。右击范围标记的起点或终点,然后选择"变换为节点"菜单命令,会出现一个位于 5.0 s 左右的单个标记,如图 2.42 所示。

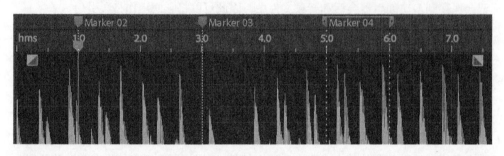

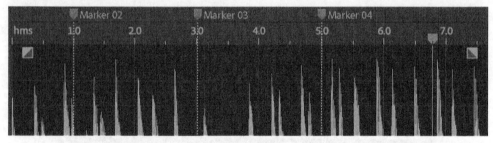

图2.42

10. 可以通过多种方式在标记之间导航。双击"标记"面板列表中的任意标记,播放指示器会跳转到该标记。双击范围标记时,播放指示器将跳到范围起始处的标记。

标记导航的另一种方法与传输控件有关,具体内容将在下一个练习中学习。这个项目保持可打开状态以备用。

> 提示:如果要设置默认标记名,请打开"标记"面板菜单,然后选择"默认标记名称"菜单命令。这是"首选项"对话框中"标记与元数据"区域的快捷打开方式,其中可以找到"新提示标记的默认名称"选项。输入名称后,新标记将具有指定的名称。

> **提示**：如果要重命名标记，请在波形编辑器中右击其图标，然后选择"重命名标记"菜单命令。或者单击"标记"面板中的标记名称，稍等片刻后再次单击（不要双击），然后键入新名称。使用任一方法都将重命名"标记"面板与波形编辑器中的标记。

2.3.7 使用传输控件进行导航

传输控件提供多种导航选项，包括使用标记的导航，如图 2.43 所示。

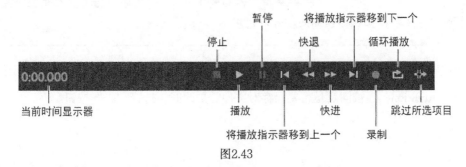

图2.43

1. 继续上一个练习，单击"编辑器"面板底部的"将播放指示器移到上一个"按钮，将播放指示器移动到上一个标记处。

> **注意**：如果文件不包含标记，单击"将播放指示器移到下一个"按钮会跳到文件结尾，单击"将播放指示器移到上一个"按钮会跳到文件开头。

2. 再次单击"将播放指示器移到上一个"按钮，播放指示器将移动到较早的标记处。继续单击"将播放指示器移到上一个"按钮，直到播放指示器移到文件的开头。

3. 单击"将播放指示器移至下一个"按钮 4 次，播放指示器会依次移动到各个标记处，直到到达文件末尾。

4. 如果想要在文件中向左移动播放指示器而不拖动播放指示器且不使用标记，请单击并按住"快退"按钮，直到播放指示器位于所需位置。在滚动过程中可以听到音频，一直按住该按钮将倒回到开头。

> **提示**："快退"按钮右侧的"快进"按钮与"快退"按钮的工作原理类似，但会在文件中向右移动播放指示器，可以右击任一按钮来设置速度。

5. 单击"播放"按钮，将在 Audition 中播放文件。

6. 在播放指示器通过第 1 个标记后，单击"将播放指示器移到下一个"按钮，播放指示器将

跳到第 2 个标记并继续播放。再次单击"将播放指示器移到下一个"按钮,播放指示器将跳到第 3 个标记。

7. 右击"播放"按钮,选择"停止时将播放指示器返回到开始位置"菜单命令,如图 2.44 所示。选择此选项后,单击"停止"会使播放指示器返回到其开始播放的位置。如果取消选择此选项,播放指示器将停止在单击"停止"按钮时所在的位置。

图2.44

> **注意**:"快退""快进""将播放指示器移到下一个""将播放指示器移到上一个"和"停止"按钮在播放期间都可以使用。

8. 再次右击"播放"按钮,然后取消选择"停止时将播放指示器返回到开始位置"菜单命令。
9. 退出 Audition,当被问及是否要保存对文件的更改时,选择"否"按钮。

2.4 复习题

1. 组和面板的区别是什么？
2. 什么是放置区域？
3. 什么是浮动窗口？
4. 列出除了定位文件外，使用媒体浏览器的两个主要优势。
5. 标记的用途是什么？

2.5 复习题答案

1. 一个组包含多个面板。
2. 放置区域表示将面板或组拖到该区域时停靠的位置。
3. 浮动窗口存在于 Audition 工作区之外，可以拖动到屏幕上的任何位置。
4. 在 Audition 中打开文件之前，可以在媒体浏览器中试听文件并查看它们的属性。
5. 标记可以让播放指示器直接跳到文件或多轨编辑器会话中的某个位置，从而加快导航速度。

第3课　波形编辑

课程概述

在本课中，将学习以下内容。

- 选择波形的一部分进行编辑。
- 对音频进行剪切、复制、粘贴、混合和静音操作。
- 消除不必要的声音。
- 使用多个剪贴板将单个剪辑拼接成最终音频。
- 使用混合粘贴向现有的音乐中添加新声音。
- 使用音乐文件创建循环。
- 淡化音频区域以创建平滑过渡并移除咔嗒声。

　　完成本课程大约需要 75 min。

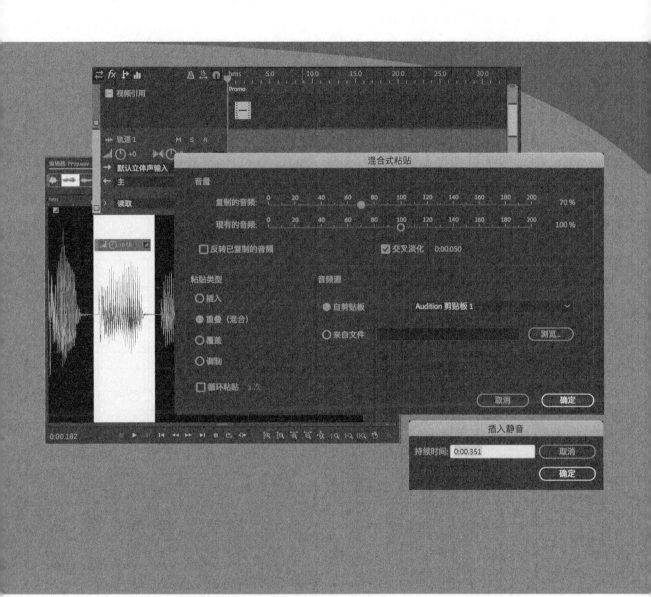

Audition能方便地对音频文件进行剪切、粘贴、复制、修剪、淡入等操作,还能将其放大来进行非常精确的编辑,同时能在顶部的概览窗口中看到缩小的版本。

3.1 打开文件

在 Adobe Audition 中可以同时打开多个文件，然后在波形显示中将它们前后连接起来。可以从"编辑器"面板菜单中选择单个文件。

1. 打开 Audition。选择"文件 > 打开"菜单命令，导航到 Lesson03 文件夹，选择"Narration01.wav"文件，然后单击"打开"按钮。

2. 选择"默认"工作区，然后选择"窗口 > 工作区 > 重置为已保存的布局"菜单命令来重置工作区。

3. 要同时打开多个文件，请选择"文件 > 打开"菜单命令，然后选择"Narration 02.wav"文件，再按住"Shift"键单击"Narration 05.wav"文件，这样就选择了 4 个文件，如图 3.1 所示。

> **提示**：要选择多个非连续文件，可以在单击要打开的每个文件时按住"Ctrl"键（Windows）或"command"键（macOS）。

4. 单击"打开"按钮，加载选定的文件。

5. 打开"编辑器"面板菜单查看加载文件的列表，选择任何一个，在波形视图中打开该文件，或选择"关闭"来关闭列表中当前打开的文件（"编辑器"面板中可见的文件），如图 3.2 所示。

图3.1

图3.2

6. 双击"文件"面板的背景打开 Lesson03 文件夹中的"Finish Soft.wav"文件，使 Audition 保持为打开状态，下一个练习做准备。

> **提示**：双击"文件"面板的背景实际上与选择"文件 > 打开"菜单命令的功能相同。

3.2 视频文件

1. 选择"文件 > 新建 > 多轨会话"菜单命令,将弹出"新建多轨会话"对话框。

2. 在"会话名称"文本框中给会话取名为"Audio for Video"。"模板"选择"无","采样率"选择"44100 Hz","位深度"选择"16 位","主控"选择"立体声",如图 3.3 所示。

图3.3

> **注意**:Audition 可以识别几乎所有类型的通用视频格式,但 Audition 不是视频编辑器,不能编辑视频。任何视频编辑都需要先在像 Adobe Premiere Pro 这样的程序中完成,然后才能将文件加载到 Audition 中,但是可以在多轨编辑器的视频轨中移动视频的起点。

> **提示**:可以右击"视频"面板,从 5 个缩放选项和 3 种分辨率中进行选择。"最佳匹配"通常是最佳选择,因为视频大小将符合面板的大小。使用视频时,可以在工作区顶部创建单独的视频预览轨道。如果导入的视频还包含音频,则音频也将被导入到 Audition 中,并放置在视频轨道正下方的音频轨道中。

3. 单击"浏览"按钮,并导航到一个方便的位置存储新的多轨会话,在课程文件夹中创建一个新文件夹可能是最简便的,可将其命名为"工作媒体文件",选择好位置之后单击"选择文件夹"按钮。

4. 在"新建多轨会话"对话框中单击"确定"按钮。

5. 在"媒体浏览器"面板中,或在资源管理器(Windows)、访达(macOS)中,打开 Lesson12 文件夹,然后打开"Audio for Video"文件夹,并将"Promo.mp4"文件拖到轨道 1 的开头,这样会自动创建视频轨。打开"视频"面板,可以看到视频,如图 3.4 所示。

6. 调整"视频"面板的大小来查看完整的视频图像,如图 3.5 所示。

图3.4

图3.5

> **提示**：在多轨会话刚开始时排列文件可能非常困难。为了使其更简单，可以先将文件放进会话中，然后向左拖动它；也可以将一个文件放在带有各种轨道控件的轨道开头处，使该文件与轨道的起点自动对齐。

示例视频剪辑没有音频，因此在多轨会话中的音频轨上不会显示任何内容。如果打开带有音频的视频文件，音频和视频将同时添加到多轨会话中。

不要忘记还可以为音频配视频

"为视频配音频"一词承认了这样一个事实：音频大部分时间都被添加到现有视频中。但是，如果对音频和视频的制作过程能做到一定程度的控制，那么有时先编写音乐再将视频放在音频之上更有意义。

这对于那些不完全依赖时间的视频尤其适用。展台视频、某些广告、预告片和促销活动通常在视频呈现的方式上相当灵活，将其转换为音频可以大大简化问题。

但是音乐有那么重要吗？一些研究表明，人们观看视频质量相同但音频质量不同的视频时，会认为声音更好的视频质量更好。如果能创作出一曲很棒的音乐，那么它也许值得采取先音频后视频的路线。

3.3 选择区域

要开始编辑音频，首先需要选择一个文件并指定要编辑该文件的哪些部分，这个过程称为选择。

1. 打开"编辑器"面板菜单，查看加载到 Audition 中的最近文件列表，选择"Finish Soft.wav"文件（或从 Lesson03 文件夹重新打开该文件），将它加载到"编辑器"面板中。

2. 单击"播放"按钮从头到尾播放文件，如图 3.6 所示。

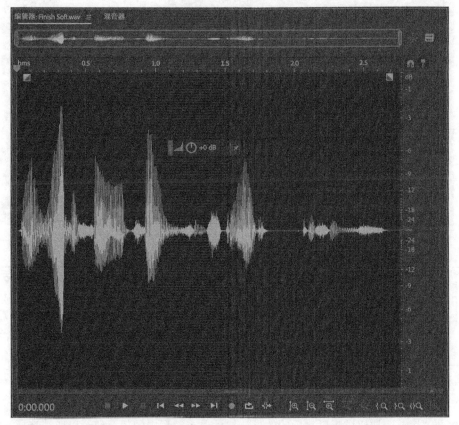

图3.6

3. 音频中的"to finish"比其他单词更柔和。这种差异在波形中是可见的，而且可以清晰

地听到。录制旁白时，有时句子的结尾会出现音量下降的情况，在 Audition 中可以修复这一点。

4. 从句尾词组"to finish."的开头拖动到结尾以选中它，使其背景为白色，如图 3.7 所示。可以在波形视图或时间线中拖动区域的右或左边界来微调选区。

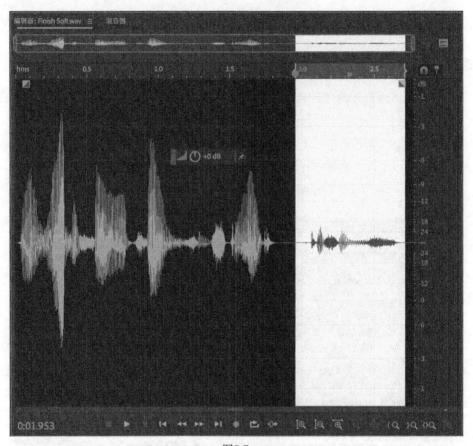

图3.7

> **注意**：当选择一个区域时，带有音量小控件的平视显示器（HUD）会自动重新定位到选区的中间位置，但如果之前移动过平视显示器，它将保持之前在所放置的位置。可单击平视显示器上的小插针图标来更换固定位置。

5. 向上拖动平视显示器的音量控制按钮，将音量级别增加到 +6 dB。松开鼠标后，平视显示器将恢复显示为 +0 dB，这是因为每次使用时，平视显示器都会应用相对变化，一旦应用了调整，平视显示器将返回到 +0 dB 并将会以当前音量级别作为新的调整基础，如图 3.8 所示。

6. 单击"播放"按钮试听更改后的效果，然后单击波形中的任意位置以取消选区。将播放指示器移到开头，再单击"播放"按钮试听更改后的整个文件。

图3.8

如果当前的音量效果不错，操作就完成了；否则，请选择"编辑 > 撤销增幅"菜单命令，或按"Ctrl+Z"组合键（Windows）/"command+Z"组合键（macOS）。然后可以改变音量并再次检查结果，操作与上一步中的相同。

7. 对音量满意之后，单击波形中的任意位置以取消选区。Audition 会保持任何的音量更改，因为这些变化会在更改音量后立即发生，除非撤销编辑，否则将一直保持下去。使 Audition 保持打开状态，为下一个练习做准备。

> **注意**：可通过选择或取消选择"视图"菜单中的"显示 Hud"菜单命令来显示或隐藏平视显示器，或者通过按"Shift+U"组合键来打开或关闭它。

> **提示**：双击文件中的任意位置可以选择整个文件，也会让播放指示器返回到文件的开头。

3.4 剪切、复制和粘贴

剪切、删除和粘贴音频区域很适合编辑旁白音频文件，如删除无用的声音、缩小空白、增加单词和短语之间的间隔，甚至根据需要重新排列对话。在本练习中将编辑旁白音频文件"Narration05.wav"，使其具有逻辑性，并且去掉不需要的声音。旁白说的是"First, once the files are loaded, select the file

you, uh, want to edit from the drop-down menu. Well actually, you need to go to the File menu first, select open; then choose the file you want to edit. Remember; you can (clears throat) open up, uh, multiple files at once."

经过重新排列并去掉"uh"和清喉的声音，这段话将变成："Go to the File menu first; select open; then choose the file you want to edit. Remember that you can open up multiple files at once. Once the files are loaded, select the file you want to edit from the drop-down menu."

1. 打开"编辑器"面板菜单选择"Narration05.wav"文件，或双击"文件"面板中的同名文件。如果文件不存在，请从 Lesson03 文件夹重新打开它，快捷方法是选择"文件 > 打开最近使用的文件"菜单命令，然后选择"Narration05.wav"。

2. 播放该文件，直到到达第 1 个"uh"时停止播放，拖动选中"uh"的音频波形。可以放大以做出精确的选择，如图 3.9 所示。

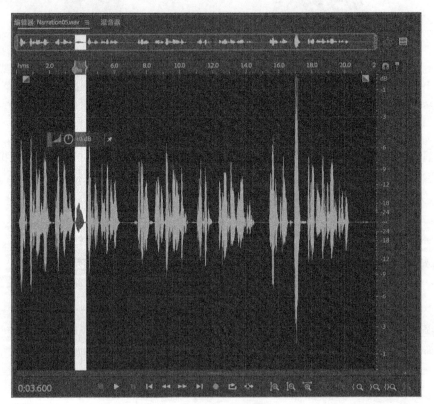

图3.9

3. 如果想试听删除了"uh"之后的声音，请在该区域前几秒的位置单击波形顶部的时间标尺，然后单击"编辑器"面板底部的"跳过所选项目"按钮。单击"播放"按钮，文件将播放至选区的开始处，然后无缝地跳转到区域的结束点并继续播放。如果听到咔嗒声，请参阅补充说明中的"关于过零点"。

4. 选择"编辑 > 删除"菜单命令来删除"uh"波段。

> **注意**："编辑 > 剪切"菜单命令和"编辑 > 删除"菜单命令是不同的。"剪切"会删除选区内容并将其放置在当前选定的剪贴板中,以便在需要时将其粘贴到其他位置。"删除"也会删除选区内容,但不会将其放置在剪贴板中,剪贴板中当前的所有内容将会保留下来。

当使用"删除"命令时,缩小视图可能看不到任何视觉差异,因为调整通常很微小。可以通过放大波形来验证 Audition 确实会移动"删除"命令所定义的区域边界,这样能更准确地看到结果。

5. 把不需要的清喉声音删掉。如果精确地选中清喉声音,单击"跳过所选区域"按钮之后再播放我们会听到一个停顿。因此将选区范围设定为在实际清喉声音开始之前一点到之后一点的位置,以减少停顿。不用选择"编辑 > 删除"菜单命令,而是按"Backspace"键(Windows)或"delete"键(macOS)来删除。

6. 现在删除音频中的第 2 个"uh",注意不要将单词"multiple"开头剪得太多。删除这个"uh"会导致"uh"前后的词之间的连接过紧。

7. 撤销刚才的删除操作。这一步不是直接删除"uh",而是插入静音以产生更好的结果。要执行此操作,请选择"uh",然后选择"编辑 > 插入 > 静音"菜单命令。弹出"插入静音"对话框,如图 3.10 所示。这里会显示要插入静音的时间长度,该长度将与所选择的区域匹配。这个时间长度可以更改,但这里直接单击"确定"按钮。

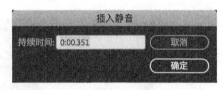

图3.10

关于过零点

定义选区时,如果边界处的电平不是零,可能会产生咔嗒声。

如果边界位于过零点(波形从正变为负的位置,反之亦然),则没有快速的电平变化,也就不会有咔嗒声。

在进行区域选择之后,Audition 会自动优化区域边界,使它们落在过零点上。选择"编辑 > 过零"菜单命令,然后从以下几个选项中选择一个。

- **向内调整选区**。将选区边界拉近,使每个边界都落在最近的过零点上。
- **向外调整选区**。将选区边界加宽,使每个边界都落在最近的过零点上。
- **将左端向左调整**。将选区左边界移到最接近的左侧过零点处。
- **将左端向右调整**。将选区左边界移到最接近的右侧过零点处。
- **将右端向左调整**。将选区右边界移到最接近的左侧过零点处。
- **将右端向右调整**。将选区右边界移到最接近的右侧过零点处。

3.4 剪切、复制和粘贴

8. 如果词与词之间的静音间隔太短或太长,请将静音的一部分定义为一个区域。启用"跳过所选项目"后开始播放,以测试是否删除了正确时间长度的内容。延长或缩短静音的时间长度,然后选择"编辑 > 删除"菜单命令以缩短间隔。

解决了一些旁白上的问题,下面将把句子结构改成更连贯的叙述。让此文件保持打开状态,如果需要中断学习本节课程,请选择"文件 > 另存为"菜单命令,将文件另存为"Narration05_edit.wav"。

3.5 使用多个剪贴板

计算机剪贴板的作用是在文字处理程序中,将句子复制到剪贴板,然后将其从剪贴板粘贴到文本中的其他位置。Audition 中的剪贴板工作原理与之类似,不过 Audition 提供了 5 个独立的剪贴板,因此可以临时存储多达 5 个音频片段,以便之后的粘贴。利用好这一功能可以对"Narration05.wav"文件中的一些短语进行重新排列。

1. 继续使用"Narration05.wav"文件,选择语音中"Once the files are loaded, select the file you want to edit from the drop-down menu(载入文件之后,从下拉菜单中选择你要编辑的文件)"这一部分,如图 3.11 所示。

图3.11

2. 选择"编辑 > 设置当前剪贴板 > 剪贴板 1"菜单命令（它可能已经被选中），也可以通过按"Ctrl+1"组合键（Windows）或"command+1"组合键（macOS）来选择此剪贴板。

3. 若要删除该句并将其存储在"剪贴板 1"中，请选择"编辑 > 剪切"菜单命令，或按"Ctrl+X"组合键（Windows）或"command+X"组合键（macOS）将该句放置在"剪贴板 1"中，此时"（空）"标签将不再出现在"剪贴板 1"名称旁边。

4. 选择音频中"Go to the file menu first; select open; then choose the file you want to edit（在"文件"菜单中选择"打开"命令，然后选择要编辑的文件）"这一部分。

5. 按"Ctrl+2"组合键（Windows）或"command+2"组合键（macOS）使"剪贴板 2"成为当前的剪贴板（也可以选择"编辑 > 设置当前剪贴板 > 剪贴板 2"）菜单命令，如图 3.12 所示。选择剪贴板时，剪贴板名称将显示在 Audition 界面的左下角。

已选择了剪贴板 2

图3.12

6. 选择"编辑 > 剪切"菜单命令将该句放入"剪贴板 2"。

7. 选择音频中"Remember; you can open up multiple files at once（记住，你可以同时打开多个文件）"这一部分。

8. 按"Ctrl+3"组合键（Windows）或"command+3"组合键（macOS）使"剪贴板 3"成为当前的剪贴板。

9. 选择"编辑 > 剪切"命令将该句放入"剪贴板 3"，使"Narration05.wav"文件保持打开状态。

此时，每一句话都有一个单独的剪辑，这样可以更容易地重新排列各句，最终的目标效果是"Go to the file menu first; select open; then choose the file you want to edit. Remember; you can open up multiple files at once. Once the files are loaded, select the file you want to edit from the drop-down menu."

1. 选择"Narration05.wav"文件中所有剩余的音频（或只需按"Ctrl+A"/["command+A"]组合键），然后按"Delete"键，清除所有音频并将播放指示器放在文件的开头。

2. "剪贴板 2"包含需要的引言。按"Ctrl+2"组合键（Windows）/"command+2"（macOS）选择该剪贴板，然后选择"编辑 > 粘贴"命令或按"Ctrl+V"组合键（Windows）/"command+V"组合键（macOS）。

3. 取消选择"跳过所选项目"按钮，使播放指示器返回到文件的开头，然后单击"播放"按钮以确认当前为所需要的音频。

4. 单击波形以取消选择粘贴的音频，否则后续粘贴将替换所选区域。

5. 单击要插入下一个短语的位置。在本课中，将把它放在现有音频的末尾。

6. "剪贴板 3"包含此项目所需的中间部分。按"Ctrl+3"组合键（Windows）/"command+3"（macOS）组合键选择剪贴板，然后选择"编辑 > 粘贴"菜单命令或按"Ctrl+V"组合键（Windows）/"command+V"组合键（macOS）。

7. 重复步骤 4 和 5。

8. "剪贴板 1"包含此项目所需的结尾。按"Ctrl+1"组合键（Windows）/"command+1"组合键（macOS）选择剪贴板，然后选择"编辑 > 粘贴"菜单命令或按"Ctrl+V"组合键（Windows）/"command+V"组合键（macOS）。

播放文件来试听重新排列的音频，如图 3.13 所示。

图3.13

可做如下进一步的练习。

- 可选择单词之间的区域并按"Ctrl+X"组合键或"Backspace"键（Windows）/"command+X"组合键或"delete"键（macOS）来缩短单词之间的距离，也可选择"编辑 > 剪切"菜单命令来缩小单词之间的间距。

- 将播放指示器放在要插入静音的位置（不要拖动，只需单击时间线中所需的点），然后选择"编辑 > 插入 > 静音"菜单命令可以在单词之间添加更多空间。当"插入静音"对话框出现时，输入所需的静音持续时间，格式为"分钟∶秒.百分之一秒"。

完成后，选择"文件 > 全部关闭"菜单命令，并在被询问是否要保存任何文件时单击"全部选否"按钮。

3.6 混合粘贴

除添加或删除部分音频之外，Audition 还能将音频的一部分与另一部分合并。以这种方式组合音频不会扩展或缩短音频，因为这两个部分会组合成一个音频，这种技术被称为混合粘贴。

下面将在音乐中添加一个镲片的声音。

1. 导航到 Lesson03 文件夹，打开文件"Ueberschall_PopCharts.wav"和"Cymbal.wav"。

2. 按"Ctrl+A"（"command+A"）组合键选择整个镲片声，如图 3.14 所示。

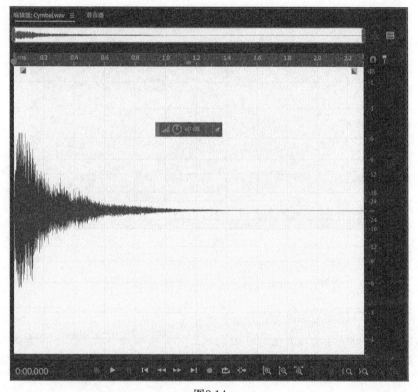

图3.14

> **注意：**"Pop Charts"是厂家 Ueberschall 售卖的一个声音库，可以使用它来创建自己的免版税音轨和音乐。

> **注意：**混合粘贴提供了其他几种选项。"插入"为所要粘贴的内容增加空间，"覆盖"用要粘贴的内容替换原音频，"调制"会用要粘贴的音频来更改现有音频的波形，再将两个文件混合在一起。另外，可以从剪贴板或其他文件中选择需要粘贴的声音。

3. 按"Ctrl+C"（"command+C"）组合键将镲片声音复制到当前剪贴板中。

4. 打开"编辑器"面板菜单,选择"Ueberschall_PopCharts.wav"文件。

5. 播放音乐的开头部分以熟悉音乐内容,然后将播放指示器材放在音频的开头。

6. 选择"编辑 > 混合粘贴"菜单命令。弹出"混合式粘贴"对话框,可在其中调整复制的音频和现有音频的音量,以及选择粘贴类型。由于需要将镲片声与现有音频混合,因此这里选择"重叠(混合)"选项。

7. 为了防止镲片声过于突出,请将"复制的音频"音量设置为大约70%,然后单击"确定"按钮,如图 3.15 所示。

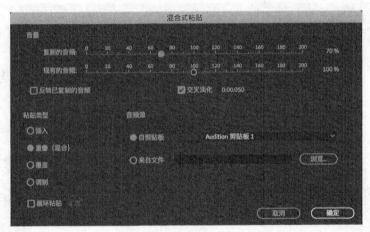

图3.15

8. 播放音频,可以听到与原音频混合在一起的镲片声。然后选择"文件 > 全部关闭"菜单命令(不保存任何内容)来清除所有当前文件,为下一个练习做准备。

 提示:调整粘贴音频和现有音频的音量是为了避免失真。比如,如果要混合两个已经达到100%或最大音量的音频文件,则需要将每个文件至少减少50%来避免失真,否则混合后的音量将超过最大值。

3.7 创建音频循环

音乐中的许多元素是重复的。音频循环是一种可以重复的音乐,例如鼓节奏循环。许多公司都有适合制作音轨的循环库,也可以从较长的音频片段中提取循环来创建自己的循环。下面来试一试。

1. 选择"文件 > 打开"菜单命令,导航到 Lesson03 文件夹,然后打开文件"Ueberschall_PopCharts.wav"。

2. 单击传输栏中的"循环播放"按钮,或按"Ctrl+L"组合键(Windows)/"command+L"组合键(macOS)。

3. 选择在循环时具有音乐意义的一个区域,在播放期间可以移动区域边界。如果很难找到好

的循环点，可将区域设置为从 7.742 s 开始到 9.673 s 结束，这需要放大才能准确设置。或者可以直接在"选区/视图"面板中键入这些时间作为开始值和结束值，如图 3.16 所示。想要在 Audition 中更改数字，可以单击选择它们并键入新的数字，或者只需将它们向左或向右拖动。

图3.16

4. 找到并选择合适的循环后，选择"编辑 > 复制到新文件"菜单命令，或按"Shift+Alt+C"组合键（Windows）/"shift+option+C"组合键（macOS）将循环复制到"编辑器"面板中显示的新文件中，如图 3.17 所示。可以使用"编辑器"面板菜单在这个循环和原始文件之间切换。

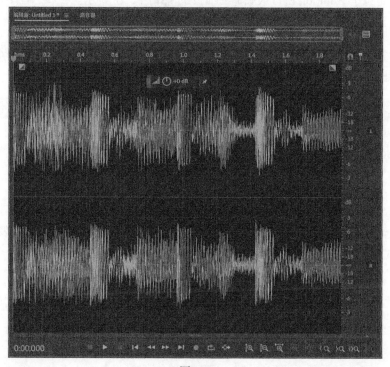

图3.17

Au 提示：可以通过多种方式保存一个选区的内容。选择"文件 > 将选区保存为"菜单命令可将所选内容菜单立即保存到硬盘，而不会在"编辑器"面板中显示为文件或在"编辑器"面板菜单中可访问，但是需注意它也将被保存到当前剪贴板中。还可以先剪切或复制选定内容（该内容也会被保存到当前剪贴板），然后选择"编辑 > 粘贴到新文件"菜单命令，这将创建一个可在"编辑器"面板菜单中访问的新文件。

Au 注意：在第 5 课所讲的"频谱频率显示器"中，频率信息也会显示在状态栏中。

5. 在"编辑器"面板中显示了循环的波形后，选择"文件 > 另存为"菜单命令，或按"Shift+Ctrl+S"组合键（Windows）/"shift+command+S"组合键（macOS），导航到要保存循环的位置。现在就有了一个可以在其他音乐片段中使用的音频循环了。

3.8 显示光标下的波形数据

了解光标正下方波形部分的确切数据（时间、通道和振幅）是很有帮助的，可以通过状态栏来切换显示此数据。

1. 状态栏是位于 Audition 窗口最底部的细长条，如图 3.18 所示。在状态栏中单击鼠标右键。

2. 选择弹出菜单中的"光标下的数据"命令。

3. 将光标移到波形上，查看状态栏中通道、振幅和时间的读数。注意，这并不是波形的实际测量数据，而是光标所在位置代表的数据，如图 3.19 所示。

图3.18

图3.19

3.9 添加淡入淡出

音频可能会包含意外的噪声，比如嗡嗡声或嘶嘶声，这些噪声在播放主要内容（如旁白）时会被掩盖，但在主要内容结束时会被听见。也可能会出现其他意外的噪声，如喷麦声（发出"b"或"p"这种会产生空气爆破的声音时，可能会出现的突然爆裂声）、咔嗒声和口腔噪声等。Audition 有先进的技术来消除噪声和恢复音频，但对于一些简单的问题，往往只需要淡入淡出即可修复。

1. 选择"文件 > 打开"菜单命令，导航到 Lesson03 文件夹，然后打开文件"PPop.wav"。

2. 放大并将播放指示器其移动到波形编辑器中文件的开头，注意开头对应于喷麦声的峰值，如图 3.20 所示。

3. 单击波形左上角的小方形"淡入"按钮并向右拖动，可以看到衰减的波形峰值。向上或向下拖动"淡入"按钮可更改淡入的形状（向上表示凸形，向下表示凹形）。凹形渐变是一个不错的选择，因为它去掉了喷麦中最令人讨厌的部分，但仍然保留着"p"的声音，如图 3.21 所示。可能需要进一步放大以精确调整淡入。

4. 在 0.20 s 的时候还有另一个不那么明显的喷麦声。尽管可以将此部分剪切到剪贴板、创建新文件、添加淡入并粘贴回原位，但更简单的解决方案是将喷麦声区域选中，使用平视显示器的音量控制将音量降低 8 dB 或 9 dB，如图 3.22 所示。

5. 现在假设要将文件的结尾从"that can happen when recording narration"缩短为"that can happen"。放大视图转到文件结尾，找到"when recording narration"部分，将其作为选区，然后按"Delete"键。

然而，现在"happen"结束得不太自然，并且可能在结束时有一个可以听见的人为噪声，可用淡出按钮来减少这个声音的音量。

6. 单击淡出按钮并向左拖动 2.8 s，然后向下拖动到 −30 左右，松开鼠标按钮应用淡出，如图 3.23 所示。

图3.20

图3.21

图3.22

图3.23

> **Au** 提示：如果一个文件没有开始或结束于零交叉点，并且产生了咔嗒声，可添加一个非常轻微的淡入淡出来减少或消除咔嗒声，这种操作中可使用凸形渐变。

7. 播放该文件，由于添加了淡出操作，因此可以听到末尾的人为噪声变小或消失。
8. 选择"文件 > 全部关闭"菜单命令，并在被询问是否要保存时选择"全部选否"按钮。

3.10 复习题

1. 更改选区音量最简单的方法是什么?
2. 为什么将选区边界设置在过零点很重要?
3. Audition 提供了多少个剪贴板?
4. 消除喷麦声最有效的方法是什么?

3.11 复习题答案

1. 选择一个选区,然后使用平视显示器(HUD)更改音量。
2. 剪切和粘贴以过零点为边界的选区可以使咔嗒声的影响最小化。
3. Audition 有 5 个独立的剪贴板,可以容纳 5 个独立的音频片段。
4. 在喷麦声上添加"淡入"操作,可以控制喷麦声被抑制的范围和程度。

第4课 效果器

课程概述

在本课中，将学习以下内容。

- 使用"效果组"面板创建效果器的组合。
- 对音频应用效果器处理。
- 对各种效果器进行参数调整来以特定的方式处理音频。
- 在应用效果器之前，使用预览编辑器查看效果器将如何更改波形。
- 使用"吉他套件"效果器模拟吉他放大器和效果器设置。
- 在 Windows 系统或 macOS 系统的计算机上加载第三方插件。
- 使用"效果"菜单快速应用单个效果器处理，而无须使用效果组。
- 创建和保存可立即应用于音频的效果处理操作以及其他设定的收藏。

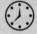 完成本课程大约需要 60 min。

信号处理器可以用多种方式"美化"音频，如修改音色平衡、改变动态、添加环境或特殊效果等。可从 Audition 包含的大量效果器中选取，也可使用第三方插件。

4.1 效果器基础

效果器，也称为信号处理器，可以"美化"音频和修复问题（如高频或低频过多）。它们与视频中的对比度、锐化、颜色平衡、光线、像素调整等效果类似。事实上，有时音频工程师甚至会使用像"亮度"这样的术语来描述增加的高频声音。

Adobe Audition 包含了众多效果器，大多数可在波形编辑器和多轨编辑器中使用，但有些只能在波形编辑器中使用。效果器的应用方法主要有以下 3 种。

- **效果组**。在这里能组合多达 16 种效果器，可以单独启用或禁用这些效果器，也可以添加、删除、替换或重新排序效果。效果组是处理效果器最灵活的方式。
- **"效果"菜单**。从"效果"菜单中可以选择单个效果，并将其应用于当前选定的音频。当只需要应用一种特定效果时，使用此菜单比使用效果组更快。"效果"菜单中的某些效果在效果组中不可用。
- **"收藏夹"菜单**。收藏夹是使用效果的快速方法，当获得了一个特别有用的效果器设置组合时，可将其保存为收藏。收藏夹还包括振幅或淡入淡出的更改。可从"收藏夹"菜单或更灵活的"收藏夹"面板访问收藏（如第 2 课所述）。选择收藏后会立即将该预设应用于当前选定的音频。在应用效果之前，无法更改其中的参数值，但可以使用预览编辑器在应用效果之前查看波形将如何被该效果更改。

本课将从效果组中提供的效果开始讲解。后面部分会讨论"效果"菜单和剩下的仅能从"效果"菜单中调用的效果命令。最后介绍如何使用预设，包括收藏夹的使用。

4.2 使用效果组

首先选择"窗口 > 工作区 > 默认"菜单命令，然后选择"窗口 > 工作区 > 重置为已保存的布局"菜单命令重置工作区。

1. 选择"文件 > 打开"菜单命令，导航到 Lesson04 文件夹，然后打开文件"Drums110.wav"。

2. 单击"循环播放"按钮，使鼓循环持续播放。单击"播放"按钮试听鼓循环，然后单击"停止"按钮，如图 4.1 所示。

3. 单击"效果组"面板名称，将其置于面板组的前面。根据需要调整面板大小，以便能够看到多个甚至全部 16 个插槽。这些插槽称为插入位置，每个插槽可以包含一个效果器，还有一个效果器开关按钮 。工具栏位于插入位置的上方，带有第 2 个工具栏的电平表位于插入位置的下方，如图 4.2 所示。

> **注意**：虽然在效果组中看不到效果器之间的图形连接，但它们是串联的，这意味着音频文件先进入顶部的第 1 个效果器，第 1 个效果器的输出进入第 2 个效果器，第 2 个效果器的输出进入第 3 个效果器……以此类推，直到最后一个效果器输出到音频接口为止。效果器不必连续排列，可以在效果器之间保留空的位置，然后在之后的位置中放置效果器。

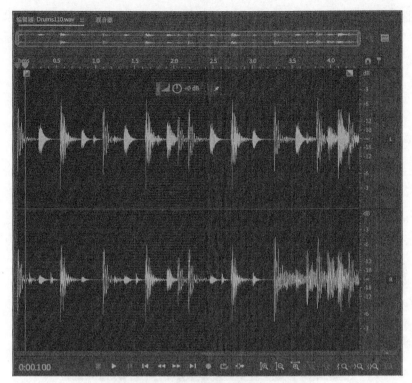

图4.1

图4.2

4.2 使用效果组

4. 若要插入一个效果器，请单击插入位置的右箭头，然后从菜单中选择一个效果。第①个效果选择"混响 > 室内混响"菜单命令，打开"组合效果 – 室内混响"窗口，如图 4.3 所示。

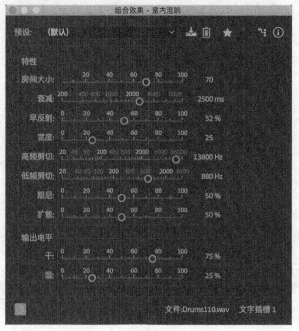

图4.3

插入一个效果器将使其开关按钮变为"打开"状态（绿色），并打开该效果器的窗口。暂时将窗口移到不会遮挡效果组的位置。

5. 第 2 种效果器选择"延迟与回声 > 模拟延迟"菜单命令，如图 4.4 所示，然后也将窗口移到不会遮挡效果组的位置。

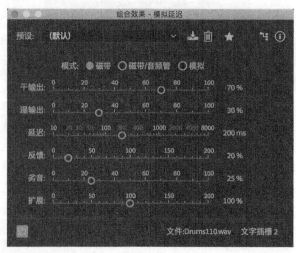

图4.4

76　第 4 课　效果器

6. 单击开关按钮关闭（旁通）模拟延迟效果。按空格键开始播放，然后依次打开和关闭室内混响效果器的开关按钮，以了解室内混响如何更改声音，如图4.5所示。

7. 单击"室内混响"窗口将其置于前面。如果看不到它，可以双击效果组中的效果器名称。再次按空格键停止播放。

8. 停止播放时，可以选择效果器的预设。打开"室内混响"窗口中的"预设"下拉列表，选择"鼓板（大）"菜单命令。然后开始播放。这样会听到更明显的混响声。

9. 单击"模拟延迟"效果窗口将其置于前面，然后打开其开关按钮。这样会听到回声效果，但它与音乐不同步。

10. 要使延迟跟随节奏，请单击效果器中"延迟"参数的数字，键入"545"来代替"200"，然后按回车键，如图4.6所示。回声现在与音乐同步了（在本课后面将学习如何选择有节奏的正确延迟时间）。

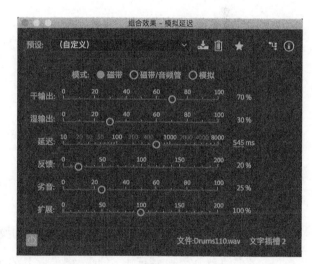

图4.5　　　　　　　　　　　　　　　　图4.6

使此音频文件保持打开状态，进行下面的练习。

> **提示**：每个效果器窗口的左下角都有一个额外的开关按钮，以便于旁通（绕过此效果）或比较处理和未处理的声音。单击此开关按钮也可以切换效果组中效果的开关按钮状态。

4.2.1　删除、编辑、替换和移动效果器

与其依照步骤练习，不如自己尝试下面的各种选项来看看它们是如何工作的。在每个操作之后，可选择"编辑 > 撤销 [操作名称]"菜单命令或按"Ctrl+Z"组合键（Windows）/"command+Z"组合键（macOS）将项目恢复到操作之前的状态。

- **移除一个效果器**。单击效果组中的效果名称，然后按"Backspace"/"delete"键。或者单击目标效果器的右箭头并从菜单中选择"移除效果"菜单命令。
- **移除全部效果器**。右击效果器插入位置上的任意位置，然后选择"移除全部效果"菜单命令。
- **移除多个效果器**。按住"Ctrl"键单击（Windows）或按住"command"键单击（macOS）要删除的效果器插入位置以选中它们，然后在任何选定效果器的任意位置右击，选择"移除所选效果"菜单命令。
- **编辑效果器**。要在窗口隐藏或关闭时编辑效果器，请双击效果器中的效果名称。也可以单击插入位置的右箭头并从菜单中选择"编辑效果"菜单命令，或右击效果组中效果器的任意位置，选择"编辑所选效果"菜单命令。
- **替换效果器**。要用其他效果器替换效果器，请单击目标位置的右箭头，然后从菜单中选择其他效果器。
- **移动效果器**。若要将效果器移动到其他插入位置，请单击目标效果器的名称并拖动到所需的目标插入位置。如果目标位置中已经存在效果器，那么 Audition 会将现有效果器向下推到下一个插入位置中。

4.2.2 旁通所有或某些效果器

通过执行以下任一操作，可以旁通效果组中的单个效果器、多个效果器或所有效果器。

- 单击"效果组"面板左下角的主开关按钮，可以旁通所有已启用的效果器。重新打开后，只有在旁通操作之前启用的效果器才会重新打开。不管主开关按钮设置如何，已旁通的效果器都保持旁通状态。
- 右键任何效果器的插入位置，然后选择"切换效果组的开关状态"菜单命令。
- 要旁通多个效果，请按住"Ctrl"键单击（Windows）或按住"command"键单击（macOS）需要旁通的效果器，右击并选择"切换所选效果的开关状态"菜单命令。

4.2.3 "增益阶段"效果器

有时，串联插入多个效果器会导致某些频率的"叠加"，并可能产生超过可用空间的音频音量。例如，效果组中有一个强调中频的滤波器，在电平提升到超过限定值之后可能会失真。

要调整输入电平（进入效果器的电平）或输出电平（来自效果器的总电平），请使用效果组下部的控件（带有电平表），如图 4.7 所示。

1. 使用前面描述的任意方法移除效果组中现有的效果器。也可以选择每个效果，然后按"Backspace"/"delete"键删除它。

图4.7

2. 在效果组中的任意效果器插入位置上，单击向右的箭头打开下拉列表，然后选择"滤波与

均衡>参数均衡器"菜单命令，如图4.8所示。

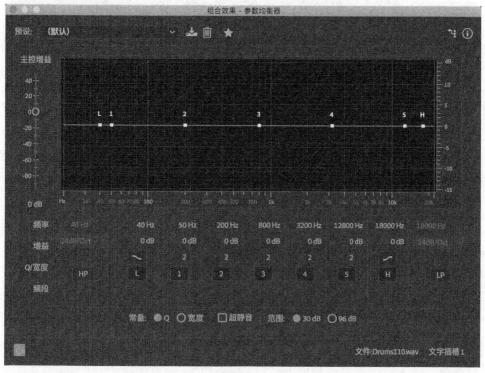

图4.8

在本课后面部分会详述参数均衡器的作用，现在来尝试一个简单但很明显的调整。

3. 当"参数均衡器"窗口打开时，单击均衡器（EQ）图中间标记为"3"的小框，并将其拖动到图的顶部，如图4.9所示。关闭"参数均衡器"窗口，以免它占用空间。

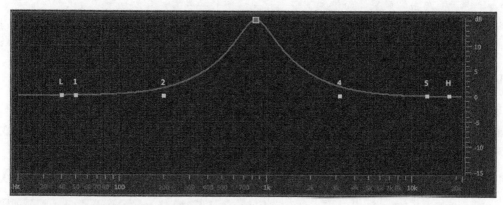

图4.9

4. 注意，将监听级别调低，然后按空格键开始播放。过高的电平将触发输出电平表右侧的红

4.2 使用效果组 79

色过载指示灯。红色标记表示信号声音太大，导致信号失真，超过了系统的容量，如图 4.10 所示。

图4.10

5. 把你的监听音量调高到失真的程度。效果组输入和输出电平控制默认为 +0 dB 增益，这意味着进入效果组的信号或离开它的信号都不会被放大（增加）或减弱（减少）。然而，来自参数均衡器的巨大增强正在使输出过载。

6. 降低输入电平，直到电平表复位后峰值不再触发红色失真指示灯（请参阅有关复位指示灯的提示）。将输出控件保持在 +0 dB，并通过降低输入电平来补偿过高的电平，这通常是一个比较好的操作。这里可能需要将输入电平降低至 −8 dB 或更低，如图 4.11 所示。

图4.11

使此项目保持打开状态，进行下一个练习。

> **提示**：一旦被触发，红色失真指示灯就会一直亮着，因此即使失真发生时没有看屏幕，也会知道发生了失真。单击输出电平表中的任意位置可以重置红色失真指示灯。如果要将效果组的输入或输出旋钮重置为 +0 dB，可以按住"Alt"键（Windows）或按"option"键（macOS）单击旋钮。

> **提示**：单击"效果"面板左下角主开关右侧的按钮，可以切换"效果组"面板中电平表和控件的显示。

4.2.4 改变效果器的干湿比

未处理的信号称为干信号，处理过的信号称为湿信号。有时可能需要把干湿的声音混合起来，而不是只输出其中一个。"混合"滑块可以调整干湿声音的混合，这是使效果更微妙的一个简单方法。

1. 在"Drums110.wav"文件仍处于打开状态，并且音量设置正确而不会让参数均衡器造成失真的情况下，将"混合"滑块（位于电平表下方）向左拖动以增加混音中的干声（未经处理的声音）音量，如图 4.12 所示。仔细聆听这对声音产生的影响。

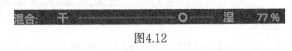

图4.12

2. 向右拖动滑块可增加处理过的湿声音量。

4.2.5 应用效果器

插入效果器不会更改原始文件。原始音频会经过效果器处理后进行播放。因为原始文件保持不变，所以称其为使用实时效果器的非破坏性处理。

但是，有时可能需要将效果应用于文件或文件的选定部分，并将效果器的处理保存到文件中（使用"文件 > 保存"菜单命令）来替换原始版本的音频。

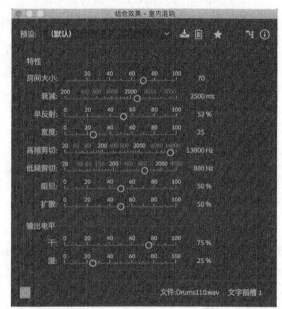

1. 关闭"Drums110.wav"文件并且不保存。可通过在"文件"面板中选择文件并按"Backspace"/"delete"键来关闭该文件。选择"文件 > 打开最近使用的文件"菜单命令，然后再次选择"Drums110.wav"文件。

关闭一个文件且不保存更改，然后重新打开它，是为了确保有一个"干净的"未修改的文件版本。

2. 在任意一个效果插入位置上单击向右的箭头打开下拉列表，然后选择"混响 > 室内混响"菜单命令，如图 4.13 所示。

3. 在"室内混响"窗口中，从"预设"下拉列表中选择预设"鼓板（小）"菜单命令。

图4.13

4. 位于效果组面板底部工具栏中的"处理"下拉列表允许将效果应用于整个文件或仅应用于一个选区。在本练习中请选择"整个文件"，如图 4.14 所示。

5. 单击"应用"按钮，不仅会将效果器应用于要处理的文件，还会从效果组中移除效果器，从而避免文件被相同的效果处理两次。

在效果组中可以组合和预览多达 16 个效果器，单击"应用"按钮时，效果和设置的组合将合并写入到音频中，并清空效果组。

图4.14

6. 选择"文件 > 全部关闭"菜单命令，关闭文件且不保存。

> **注意**：可将附加效果器插入效果组以进一步更改声音，然后应用这些效果。该文件将反映出由已应用的所有效果器引起的更改，但只有在保存该文件（使用"保存"或"另存为"命令），更改才会成为永久的更改，这时 Audition 会将效果器处理永久写入文件中。

4.2 使用效果组

4.3 效果器类别

效果组和"效果"菜单包含多种类别的效果器，每个类别都是一组具有类似功能的效果器。了解每种效果器的最好方法是阅读在线帮助，其中包括各种选项的详细信息。

可以选择"帮助>Adobe Audition 帮助"菜单命令来访问联机帮助，选择此命令将在浏览器中打开"Adobe Audition 学习与支持"页面。

在 Audition 帮助网页中，可以搜索效果器，或者选择"用户指南>效果参考"菜单命令，在这里可从下面讨论的效果器中选择一个类别，并获得关于每个效果器的更多详细信息。

在本节的练习中会使用许多效果器，尤其是那些更容易做出高级效果的效果器。只有花时间深入了解每一种效果器和各种效果类别，才能真正掌握效果器的使用技巧。

在以下的内容中，所描述的某些效果器在效果组和"效果"菜单中都可用，而其他效果器仅在"效果"菜单中可用。

在"Lesson04"文件夹中能找到用于练习添加效果器的音频文件。

下面会着重介绍每个类别中最重要的效果器。

4.4 振幅与压限效果器

"振幅和压限"效果器改变的是电平和声音的动态。从广义上讲，这一类效果器会改变音频的振幅、音量大小变化的速度或者应用压缩的方式。

4.4.1 增幅

"增幅"效果器可以使音频文件的音量变大或变小。若要通过增加振幅来使音频文件的音量更大，应选择较低的放大量以保持音频文件不失真。

4.4.2 声道混合器

声道混合器能改变左声道和右声道的信号在左右声道中的音量大小，可以用来将立体声转换为单声道，或者将左右声道互换。

将立体声转换为单声道是一项很常见的操作，声道混音器预设中的"所有声道 50%"命令可完成此操作。在多轨编辑器中每个轨道都有一个"合并到单声道"按钮。

> **注意：** 如果不熟悉音频压缩的概念，"压缩"这个名称可能带有误导性。压缩不是压缩整个信号，而是压缩音频中音量较小和较大部分之间的范围。在实践中，压缩效果会增加音频的整体振幅或特定频率的振幅，同时也会限制最大衰减量（或最大振幅）。压缩过的音频信号进行增益提升后听起来（通常）会更响。

4.4.3 消除齿音

"消除齿音"效果器能减少人声中的齿音（嘶声）。消除齿音有 3 个步骤：第 1 步，识别存在嘶声的频率；第 2 步，确定该范围；第 3 步，设置一个阈值，如果嘶声的音量大于阈值，则将自动降低指定范围内的增益。这样就能在保持人声清晰度的同时让嘶声不那么突出。

4.4.4 动态处理

在标准的放大器中，输入和输出之间的关系是线性的。换句话说，如果增益为 1，则输出信号将与输入信号相同。如果增益为 2，则无论输入信号电平如何，输出信号的电平将是输入信号电平的两倍。

"动态处理"效果器的作用改变了输出与输入之间的关系。当大的输入信号增加只产生小的输出信号增加时，这种变化称为压缩；当小的输入信号增加产生大的输出信号增加时，这种变化称为扩展。可以同时在一个范围内扩展信号，在另一个范围内压缩信号。"动态处理"效果器的图形显示中，横轴是输入信号，纵轴是输出信号。

压缩可以使人感觉听到的声音更大，它能让电视广告的声音比其他任何东西声音都大得多。扩展则不太常见，它有一个用法是扩展不需要的低电平信号（如电流声），以进一步降低其电平。压缩和扩展两者都有特殊效果。

熟悉动态处理的一种简单方法是加载各种预设，聆听它们如何影响声音，并将听到的内容与图表上看到的内容关联起来。

1. 如果之前打开了任何文件，现在选择"文件 > 全部关闭"菜单命令。

2. 选择"文件 > 打开"菜单命令，导航到 Lesson04 文件夹，然后打开文件"Drum+Bass+Arp110.wav"。这个音频文件包含不同的电平和混合乐器。

3. 在效果器插入位置中，单击右箭头按钮打开下拉列表，然后选择"振幅和压限 > 动态处理"菜单命令。

4. 在传输栏上启用"循环播放"，然后开始播放。

5. 选择"3:1，扩展 <10 dB"预设。

蓝线表示输入信号（原始音频）和输出信号（效果器处理结果）之间的新关系。

在这个预设下，当输入信号（沿下边缘）从 -100 dB 变为 -40 dB 左右时，输出（沿右边缘）从 -100 dB 变为 -95 dB。因此，动态处理器已将输入动态范围的 60 dB 压缩为输出变化的 5 dB。但输入的 -40 dB 到 0 dB，对应输出的 -95 dB 到 0 dB。因此，动态处理器将输入动态范围的 40 dB 扩展到输出动态范围的 95 dB，如图 4.15 所示。

蓝线表示输入和输出信号之间的关系。注意蓝线上的小正方形控制点，可以直接拖动它们来手动调整蓝线。每段蓝线都有一个很小的片段序号，图表下面的区域提供了关于每段的信息，包

含如下内容。

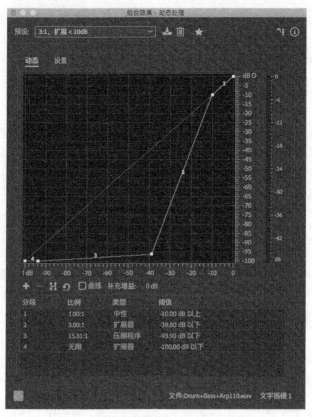

图4.15

- 片段序号。

- 输出和输入之间的关系，用比率表示。

- 该段的类型是扩展、压缩还是中性片段。

- 扩展或压缩作用的阈值（电平范围）。

6. 尝试一些其他预设。请注意，当使用一些更激进的预设时，为了避免失真应降低效果组的输出级别。

7. 尝试创建自己的动态处理，可以先选择"（默认）"预设，它既不提供压缩也不提供扩展。

8. 将右上角的白色小正方形慢慢向下拖动到 –10 dB 左右，听一听它如何降低峰值并让声音的动态变小。

9. 创造一个不那么突然的变化。单击片段 1 的中间（该段与 –15 dB 相交的位置）来创建另一个小正方形，将其向上拖动至 –12 dB 左右。

10. 现在尝试使用扩展来减少低音量的声音。单击 –30 dB 和 –40 dB 处的线，再创建两个小

正方形。将 −40 dB 的音量一直拖到 −100 dB，这能使鼓的声音更具有冲击性，如图 4.16 所示。

图4.16

11. 在播放音频时，查看效果组的输出电平表。旁通动态处理后将看到原始信号实际上音量更大，因为应用的压缩降低了峰值。为了对此进行补偿，请单击位于曲线横轴正下方的"补充增益"参数，添加 +4 dB 的增益。

12. 通过切换效果组中的效果器开关按钮■来切换动态处理器的旁通和启用状态。由于添加了补偿增益，处理后的信号音量更大。

13. 停止播放，在效果组中单击"动态处理"效果器，然后按"Backspace"/"delete"键来删除效果器（无须关闭效果器窗口，因为删除效果时该窗口将关闭）。

> **注意**：不需要关闭效果器窗口来播放、访问菜单或控件，甚至应用其他效果。唯一的限制是计算机屏幕上的空间。

> **注意**：基本的压缩和扩展可以解决许多需要动态控制的音频问题。然而，动态处理器非常复杂，效果器中的设置面板允许进行进一步的设置。有关其他"动态处理"效果器参数的详细信息，请参阅 Audition 在线帮助。

4.4.5 强制限幅

就像发动机的调节器限制最大转速一样，限制器会限制音频信号的最大输出电平。例如，如

果不希望音频文件超过 -10 dB 的电平，但实际上仍有一些峰值达到 -2 dB，可将限制器的最大振幅设置为 -10 dB，它将"吸收"掉峰值，使其不超过 -10 db。这不同于简单的音量衰减（它降低了所有信号的电平），因为低于 -10 dB 的电平将保持不变。

高于 -10 dB 的电平将以一个基本上无限的比率被限制，因此任何输入电平的增加都不会产生高于 -10 dB 的输出电平。这有点像只压平了山脉中最高的山峰，让山脉的其余部分保持原样。

该限制器还具有输入增强参数，可以使信号在主观上更响。因为如果将最大振幅设置为 0 dB，则可以增加已经达到最大值的输入信号电平，同时限制器将把输出限制为 0 dB 来防止失真。下面来听听这对混音的影响。

1. 在文件 "Drums+Bass+Arp110.wav" 仍然加载的情况下，单击一个效果器插入位置的右箭头，然后选择"振幅和压限 > 强制限幅"菜单命令，如图 4.17 所示。可以拖动滑块或蓝色数字，或单击并键入新数字以更新设置。

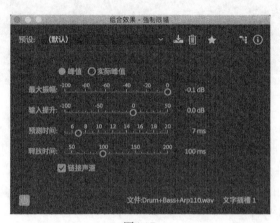

图4.17

2. 在传输栏上启用"循环播放"，然后开始播放。

3. 默认的最大振幅数值为 -0.1 dB，这能确保信号不会达到零，因此现在输出信号不会触发效果组面板输出电平表中的红色区域。

4. 将输入增益提高到 0 dB 以上，同时观察效果组的输出电平表。即使增加了很多增益（如 10 dB），输出仍然不会超过 -0.1 dB，输出电平表也不会出现红色峰值。

5. "释放时间"用来设置当信号不再超过最大振幅时，限制器停止限制所需的时间。在大多数情况下，使用默认值就可以了。当施加了比较大的输入增强之后，较短的释放时间虽然能更准确地限制信号，但可能会产生音量上下起伏的效果。

> **注：**"释放时间"是一个重要的常见参数，许多效果器中都有此参数，它用来控制效果器被其他地方设置的阈值触发后，其停止发挥作用所需的时间。

6. "预测时间"设置允许限制器对快速瞬变做出反应。当预测时间为 0 ms 时，限制器必须立即对瞬变做出反应。但这是不可能的，因为它必须先知道瞬变存在，然后才能决定如何处理它。"预测"会在瞬变即将发生时提醒限制器，因此限制器的反应才能是瞬时的。虽然在大多数情况下这并不重要，但较长的预测时间会造成轻微的延迟。默认设置可以使用，但是如果瞬变听起来很模糊，则可以尝试增加预测时间。

7. 完成这些设置的试验后停止播放。

> **注意**：强制限幅很容易被过度使用，经过一定的输入增强后，声音会变得不自然，具体提升多少后会不自然取决于输入信号的具体情况。对独奏乐器和人声来说，通常可以比复杂材料提高更多的音量。

4.4.6 单频段压缩器

单频段压缩器是动态范围压缩的"经典"压缩器，也是学习压缩工作原理的最佳选择。

正如"动态处理"部分所述的那样，压缩会改变输出信号与输入信号之间的关系。其中两个最重要的参数是阈值（压缩开始发生的电平）和比率，它们决定了输入信号的变化量。例如，在 4:1 的比率下，输入电平增加 4 dB 会在输出端增加 1 dB；在 8:1 的比率下，输入电平增加 8 dB，输出电平增加 1 dB。在本节中将听到压缩是如何影响声音的。

1. 如果"Drums+Bass+Arp110.wav"文件没有打开，请关闭其他文件并打开它，同时删除当前加载的所有效果器。

2. 在任意一个效果器插入位置上单击右箭头打开下拉列表，然后选择"振幅和压限>单频段压缩器"菜单命令，如图 4.18 所示。

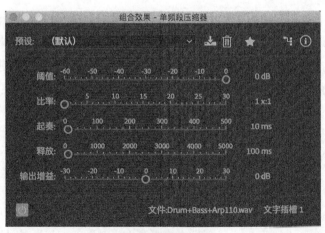

图4.18

3. 在传输栏上启用"循环插入"按钮，然后开始播放。

4. 在已选择"(默认)"预设的情况下,可以将"阈值"滑块在整个范围内移动。这不会产生任何变化,因为比率默认为1:1,所以输出和输入之间是线性关系。

5. 当阈值为 0 dB 时,可以将"比率"滑块在整个范围内移动。这同样不会产生任何变化,因为所有音频都将位于阈值之下,阈值之上没有任何内容可以被"比率"滑块影响。这显示了阈值和比率的相互关系,也解释了为什么通常需要在这两个控件之间来回切换以实现正确的压缩量。

6. 将"阈值"滑块设置为 −20 dB,然后将"比率"滑块设置为 1。将"比率"滑块向右移动,缓慢增加"比率"滑块的值,越往右,声音被压缩的量就越大。现在将"比率"滑块保持在 10 (表示 10:1)。

7. 使用"阈值"滑块进行实验,阈值越低,声音被压缩的量就越大。当低于约 −20 dB 时,加上 10:1 的比率会让声音被压缩到无法使用。现在将"阈值"滑块保持在 −10 dB,如图 4.19 所示。

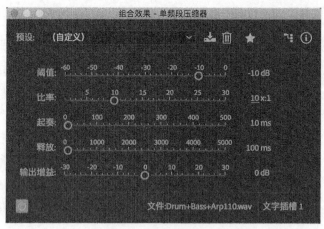

图4.19

8. 观察一下"效果组"面板的输出电平表。当旁通单频段压缩器时,注意电平表的动态变化更多,峰值也更明显。启用单频段压缩器时,信号的峰值动态变化不大,更均匀。

9. 注意旁通时的最大峰值水平。在启用单频段压缩器的情况下,将其输出增益控制调整到 2.5 dB 左右,使其峰值与旁通时的水平一致。现在,当比较旁通和启用状态时,虽然有相同的峰值水平,但压缩版本的声音更大,原因是降低峰值能在不超过最大峰值的情况下提升整体电平,同时不会造成失真。

这种差异可以更加明显。"起奏"参数能在信号超过阈值后和压缩发生之前设置一个时间延迟。

10. 使用默认的 10 ms 起奏时间时,在压缩开始之前有最多 10 ms 的冲击瞬变音频可以通过,这能保留一些信号的自然冲击感。

11. 现在将起奏时间设置为 0 ms,然后再次观察输出电平表。起奏时间为 0 ms 时,峰值进一步减小,这意味着单频段压缩器的输出增益可以更高。

12. 将单频段压缩器的输出增益设置为 6 dB。当在启用和旁通单频段压缩器之间切换时，峰值水平是相同的，但压缩版本听起来"更响"，如图 4.20 所示。

图 4.20

13. 将"释放"时间设置为最平滑、自然的数值，通常在 200 ms ～ 1000 ms。释放时间即当信号低于阈值时压缩器停止压缩需要多长时间。

14. 使 Audition 呈打开状态并加载同一文件。

4.4.7 电子管建模压缩器

电子管建模压缩器与单频段压缩器具有相同的参数，但提供了稍微不同的、略微不那么清晰的音质。可以使用与上一练习中相同的步骤来探索电子管建模压缩器。一个明显的区别是电子管建模压缩器有两个电平表：左边是为了显示输入信号电平，右边是为了显示到达指定压缩量音频被压缩了多少。

4.4.8 多频段压缩器

多频段压缩器是单频段压缩器的一个变体。它将频谱分为 4 个频段，每个频段都有自己的压缩器，因此可以比其他压缩器压缩更多的频率。

将信号分为 4 个频段也体现了均衡器的特点（稍后详述），因为这样可以改变信号的频率响应。

如果觉得调整单频段压缩器很复杂，那么一个四频段的多频段压缩器的复杂程度就是它的 4 倍以上，因为所有频段都相互作用。熟悉多频段压缩器控制的一种方法是加载多个预设，然后查看和试听结果。

每个频段都有一个"S（独奏）"按钮，单击该按钮可以听到该频段单独的声音。

4.4.9 语音音量级别

语音音量级别由 3 个处理器组成：调平、压缩和噪声门。通过它们可实现旁白音量的平均化，并减少背景噪声。

4.5 延迟与回声效果器

Adobe Audition 有 3 种不同功能的"回声"效果器。所有"延迟"效果器都将音频存储在内存中，稍后再次播放。存储和播放音频之间间隔的时间就是延迟时间。

4.5.1 延迟

延迟效果只是重复音频,重复的开始时间由延迟量指定。

立体声音频在左声道和右声道上有单独的延迟,而单声道音频只有一组控件。

4.5.2 模拟延迟

在数字技术出现之前,延迟采用的是磁带或模拟延迟芯片技术。与数字延迟相比,它们产生的声音更粗糙,音色更丰富。Audition 中的模拟延迟对立体声或单声道信号都提供单一延迟,并提供如下 3 种延迟模式。

- 磁带(轻微失真)。
- 磁带/音频管(比磁带薄)。
- 模拟(更闷)。

计算延迟时间

对于有节奏的音频,与节奏相关的延迟时间能创造更有音乐性的效果。可使用公式 60000/速度(单位:bpm,每分钟拍的数量)来确定四分音符回声的延迟时间。比如,鼓循环的速度为 110 bpm,则四分音符的延迟时间为 60000/110=545.45 ms,八分音符是 272.72 ms(一半),十六分音符是 136.36 ms,以此类推。Lesson04 文件夹包含一个名为"period vs.tempo.xls"的文件,由 Craig Anderton 提供。在此电子表格中输入一个速度,可获得对应音符时值的毫秒数和采样数。

模拟延迟只是用延迟量指定的重复开始时间来重复音频。与"延迟"效果器不同,模拟延迟包括干湿电平的单独控制,而不是由单一的"混合"参数来控制干湿声的比例。

1. 选择"文件 > 全部关闭"菜单命令,不保存任何更改。选择"文件 > 打开"菜单命令,导航到 Lesson04 文件夹,然后打开文件"Drums110.wav"。

2. 在任意效果器插入位置中,单击右箭头打开下拉列表,然后选择"延迟和回声 > 模拟延迟"菜单命令。

3. 将"干输出"设置为 60%、"湿输出"设置为 40%,将"延迟"设置为 545 ms。"反馈"决定了淡出时回声的重复次数。开始播放后,当没有反馈时(设置为 0)只会产生一个回声,反馈向 100 移动时会产生更多的回声,高于 100% 的值会产生"失控回声"(这时尤其要注意监听音量)。

4. 当"反馈"为 40% 时,将"劣音"(增加失真并提高低频来增加温暖感)设置为 100%,如图 4.21 所示。更改不同的模式(磁带、磁带/音频管、模拟),以了解每个模式对声音的影响。改变反馈值,

注意避免过度、失控的反馈。

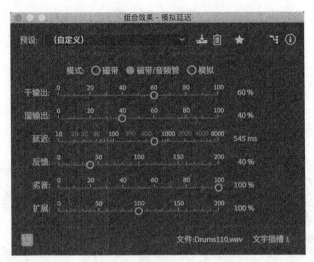

图4.21

5. "扩展"为 0 时会将回声缩窄为单声道，200% 的"扩展"将产生宽广的立体声效果。现在可以尝试各种各样的控制，会产生从舞曲鼓声效果到 20 世纪 50 年代风格的科幻电影效果的声音。使 Audition 保持打开状态，为下一节课做准备。

4.5.3 回声

回声效果器能够在延迟的反馈回路中插入一个滤波器来调整回声的频率响应，由输出反馈到输入以产生额外的回声。因此，每一个连续的回声处理都将更大地影响回声的音色。比如，将响应设置为比正常亮度高的值，则每个回声都将比前一个回声更明亮。

4.6 滤波与均衡效果器

"均衡"效果器（简称 EQ）是调节音色的一个非常重要的效果器。比如，可以通过提高高频来增加旁白的明亮度，或者通过增加低频来使细小的声音听起来更饱满。"均衡"效果器也有助于区分不同的乐器。比如贝斯和鼓组中的底鼓都占据低频，它们可能会相互影响。为了解决这个问题，一些工程师可能会强调贝斯的高频来突出拨片和琴弦噪音的音量，而另一些工程师则会提升底鼓的高频来突出底鼓的"重击"声。

Adobe Audition 中有以下 5 个均衡器。

- 参数均衡器。
- 图形均衡器。
- FFT（快速傅立叶变换）滤波器。

- 陷波滤波器。
- 科学滤波器。

每种均衡器都有不同的用途，它们可以调节音色、解决与频率响应有关的问题。

4.6.1 参数均衡器

参数均衡器共有 9 个频段可供调整，每个频段有 3 个参数。在 9 个频段中，有 5 个频段可通过设置参数来提升（使声音更突出）或衰减（使声音不突出）特定频段的声音，如图 4.22 所示。

图4.22

> **注意**：在下面的练习中，调整参数时请保持较低的监听电平，因为参数均衡器能够在选定频段上形成很高的增益。

参数均衡器图形显示的下边缘数值表示频率，右边缘数值表示增益或衰减，蓝线表示效果将应用的调整。位于 0 dB 的平线表示无调整。

1. 选择"文件＞打开"菜单命令，导航到 Lesson04 文件夹，然后打开文件"Drum+Bass+Arp110.wav"。

2. 在任一效果器插入位置单击右箭头打开下拉列表，选择"滤波和均衡＞参数均衡器"菜单命令，然后开始播放。

3. 5 个控制点是有编号的，每个控制点代表一个参数控制频段。向上拖动 3 号控制点来做增益，

或向下拖动来做衰减。单击控制点向左拖动可影响低频,向右拖动可影响高频。做这些操作时请聆听声音是如何被改变的。

4. 在图形显示下方的区域中,有每个控制点的参数设置,包括"频率""增益""Q/宽度"和控制点的编号(该编号本身也是一个启用/关闭按钮),如图4.23所示。

图4.23

在选定频段的"Q/宽度"参数上向上或向右拖动可缩小影响范围,向下或向左拖动可扩大影响范围。可尝试单击频段的编号来启用或关闭该阶段。

5. 加载默认预设以将均衡器恢复为无效。标有"L"和"H"的控制点分别控制低频和高频,使用它们可以实现从选定的频率开始增益或衰减声音,但增益或衰减会向外延伸到音频频谱的尽头。选定一个频率后,频率响应会在处理效果达到最大值的位置形成搁架形的曲线。

6. 稍微向上拖动"H"控制点来提升高频,然后把它拖到左边,这样会影响更大范围的高频,如图4.24所示。可以在"L"控制点上尝试同样的操作来了解它是如何影响低频的。在"L"和"H"的参数部分中,可以单击"Q/宽度"按钮更改其坡度。

图4.24

7. 重新加载默认预设,使均衡器不起作用。还剩高通和低通两个频段没有尝试,可分别单击"HP"和"LP"按钮来启用它们,如图4.25所示。

图4.25

高通滤波器能将某个频率（称为截止频率）以下的频率响应逐渐减低，频率越低于截止频率，衰减程度越大。高通滤波器有助于去除超低频上的能量。

8. 将"HP"控制点向右拖动，试听以了解它如何影响低频率。

9. 高通、低通滤波器的斜率是可以改变的，即改变与频率相关的衰减程度。在高通滤波器的参数显示处单击"增益"下拉菜单并选择"6 dB/Oct"，注意这是如何形成一个平滑曲线的。然后选择"48 dB/Oct"来产生陡峭的曲线。

10. 同样地，向左或向右拖动"LP"控制点，并从"增益"下拉列表中选择不同的曲线来了解低通滤波器影响声音的方式。使项目保持打开状态，为下一节课做准备。

均衡器底部有 3 个附加选项，如图 4.26 所示。

图4.26

- **常量**：更改计算 Q 值（曲线宽度）的方式。选择"Q"是按与频率的比值来确定曲线宽度，选择"宽度"意味着曲线宽度与频率无关，可自由设定。"Q"是最常用的选项。
- **超静音**：减少噪声和失真，但需要更多的运算量，通常可以取消选择。
- **范围**：将最大增益或衰减量设置为 30 dB 或 96 dB。常见的选择是 30 dB。

所有这些频率处理选项可同时启用。

4.6.2 图形均衡器（10 段/20 段/30 段）

图形均衡器可以在不同的固定频率下以固定的带宽进行增益或衰减。它之所以叫图形均衡器，是因为移动滑块可以创建滤波器频率响应的图形。

该效果器有 3 个版本，每个版本的频段数量不同，可根据需要做出更精确的调整。

4.6.3 FFT 滤波器

FFT（快速傅立叶变换）滤波器是一种非常灵活的滤波器，能够"绘制"频率响应图形。默认设置是使用的起始设置。快速傅立叶变换是频率分析中常用的一种高效算法。

4.6.4 陷波滤波器

陷波滤波器经过优化，可以去除音频文件中非常特定的频率，如特定的共振或交流电嗡嗡声。不过，Audition 还有一个专门为消除嗡嗡声而优化的过滤器，将在第 5 课中讲解。

4.6.5 科学滤波器

科学滤波器通常用于数据采集，但也有音频方面的应用。比如，它可以创建非常陡峭的斜坡、

狭窄的陷波、超尖的峰值以及其他高精度的滤波器响应。

作为交换，这种精度可能会影响滤波器在其他方面的表现（从技术上说，这包括相位偏移和通过滤波器时产生的延迟）。但是，这些取舍类似于模拟滤波器上的技术取舍，有些人更喜欢这种声音"特性"。

4.7 调制效果器

与之前的一些效果不同，"调制"效果器的设计并不是为了解决问题，而是以特殊效果的形式为声音添加味道。这些效果往往会产生非常特定的声音，其中包含的预设是不错的起始设置。对于这些效果中的大多数而言，可以从预设开始进行调整以获得所需的效果。

4.7.1 和声

"和声"效果器可以把一个声音变成有合奏感的声音。这种效果器使用短时延迟在原始信号的基础上创建额外的"声音"，延迟的时间经过调制随时间略有变化，从而产生更生动的声音。

提示："和声"效果器最适合用于立体声信号，因此如果音频是单声道，请将其转换为立体声以获得最佳效果。要执行此操作，请选择"编辑 > 变换采样类型"菜单命令，从弹出对话框中的"声道"下拉列表中选择"立体声"，然后单击"确定"按钮。

4.7.2 镶边

与"和声"效果器一样，"镶边"效果器也使用了短时延迟，但它使用更短的时间来创建相位抵消，从而产生一个动态的、生动的、有共鸣的声音。这种效果在20世纪60年代因其迷幻特性而广为流行。

4.7.3 和声 / 镶边

"和声 / 镶边"效果器提供了和声或镶边的选择，每一个都是"和声 / 镶边"效果器的简化版本，方便两者结合。

4.7.4 移相器

移相器与镶边类似，不同之处是其处理更微妙，因为它是使用一种被称为"全通滤波器"的特定滤波器来实现它的效果的，而不是使用延迟。

4.8 降噪 / 恢复效果器

降噪和噪声恢复是非常重要的主题，这些处理器将在第5课中进行详细介绍，其中会讲解

Adobe Audition 为音频修复提供的众多选项。这些功能包括消除噪音、删除喷麦声和咔嗒声、将黑胶唱片划痕引起的声音最小化、减少磁带嘶嘶声等。

4.9 混响效果器

混响效果器用于将声学空间的特性（房间、音乐厅和车库等）添加给音频。两种常见的混响处理是卷积混响和算法混响，Audition 中这两种混响效果器都有。

卷积混响是两种混响中较为真实的一种声音。它会加载一个脉冲，这个脉冲是一个音频信号（通常是 wav 文件格式），其体现了特定声学空间的特征。然后，该效果器将执行卷积运算，对两个函数（脉冲和音频）进行操作，来创建第 3 个结合了脉冲和音频的函数，从而将声学空间的特征加在音频上。提升真实性的代价是缺乏灵活性。

算法混响创建了一个空间的算法（数学模型）与变量，允许改变该空间的性质。因此，使用一个算法很容易创建不同的房间和效果，而使用卷积混响则需要为不同的声音加载不同的脉冲。除卷积混响外，所有的 Audition 的混响都使用算法混响技术。

每种混响都有其用处，有些工程师喜欢算法混响，因为它可以创建理想的混响空间，另一些工程师则喜欢卷积混响，因为它更"真实"。

4.9.1 卷积混响

卷积混响可以产生非常逼真的混响效果，它也可以用于声音设计，但需要很大的运算量。

这种效果器能加载一个脉冲文件，因为有许多基于真实空间的脉冲文件可供下载，所以它具有极大的多样性。

4.9.2 室内混响

室内混响是一种算法混响，它简单、有效、处理实时，能很容易听到参数变化的效果。

1. 如果打开了任何文件，请选择"文件 > 全部关闭"菜单命令。然后选择"文件 > 打开"菜单命令，导航到 Lesson04 文件夹，打开"Drums110.wav"文件。在任一效果器插入位置中单击右箭头打开下拉列表，选择"混响 > 室内混响"菜单命令，如图 4.27 所示。

注意：算法混响包含两个主要部分——早期反射和混响尾音。早期反射模拟的是声音第 1 次反射到多个房间表面时产生的离散回声；尾音是众多回声的集合，它们在房间内多次反射。

2. 在选定默认预设的情况下，更改"衰减"滑块的位置。
3. 将"衰减"滑块一直向左拖动，然后更改"早反射"滑块的位置。增加早期反射会产生一

种效果，有点像带有坚硬表面的小声学空间。

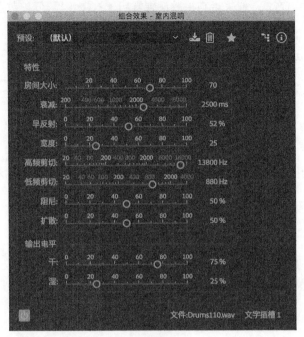

图4.27

4. 将"衰减"设置为约 6000 ms，将"早反射"设置为 50%。调整"宽度"来设置立体声宽度，从窄到宽的范围为 0 ~ 100。

5. 单击"高频剪切"滑块向左移动，以降低高频来获得较低沉的声音；或向右移动，以获得更明亮的声音。

6. 单击"低频剪切"滑块向右移动以减少低频内容，收紧低频并减少混浊感。如果希望将混响添加到低频上，则向左移动更多。

> **提示**：将"早反射"设置为低到中等，将"衰减"设置为最小，可以为其他干声增加一点氛围感，让旁白听起来更"真实"。

> **注意**：工程师经常降低低频声音上的混响，以防止在贝斯和鼓中添加混响而产生浑浊的声音。

7. 尝试更改"阻尼"参数。"阻尼"和"高频剪切"之间的区别在于，"阻尼"随着声音衰减时间的延长会逐渐施加更多的高频衰减，而"高频剪切"产生的衰减是恒定的。

4.9 混响效果器

8. 改变"扩散"参数。当"扩散"参数为 0 时，回声更加离散；当其为 100% 时，回声会混合在一起形成更平滑的声音。一般来说高扩散设置常用于打击乐器，低扩散设置用于持续的声音（如人声、弦乐、管风琴等）。

9. 练习改变"输出"电平，以改变干声和湿声的量。

4.9.3 混响

当使用"混响"效果器时，可能会弹出一个警告，提醒这是一个 CPU 密集型效果器，并建议在回放前应用该效果器。

"混响"效果器采用的是卷积混响，但与"卷积混响"效果器不同，它不能加载脉冲文件。

4.9.4 完全混响

完全混响是一种基于卷积的混响，是各种混响中最复杂的。由于沉重的 CPU 负载，它也是最不实用的，在播放过程中只能调整干声、混响声和早期反射声的电平。即使是这样，电平控制设置也需要几秒钟后才能生效。但是，如果停止播放并对其进行调整，则在下次播放时会立即产生相应变化。

4.9.5 环绕声混响

"环绕声混响"效果器主要用于 5.1 声道音频，也可以为单声道或立体声音源提供环绕声氛围感。

如果正在制作的是 5.1 声道混音的电影或电视，那么这个混响可能会特别有用，它能把单声道或立体声音频放入一个虚拟的环绕声环境中。

4.10 特殊效果器

特殊效果器包括那些不属于任何类别的效果器。除了以下内容中讨论的效果器外，特殊效果器还包括由 TC Electronic 公司制造的响度探测计，它不会改变声音，但在制作广播电视混音时会提供有价值的参考信息，本书将在第 6 课中对其进行讲解。

4.10.1 扭曲

"扭曲"（失真）效果器（Distortion），它通过对信号的峰值进行削波来产生谐波。Audition 中的失真效果器可以为正负峰创建不同量的削波，形成不对称的失真，从而产生更接近锯齿状的声音。也可以将两个峰值的设置链接起来，以产生对称失真，从而使声音听起来更平滑。

4.10.2 人声增强

人声增强效果是极易于使用的效果之一，因为它只有 3 个选项，如图 4.28 所示。选择"男性"或"女性"选项，可增加语音的清晰度。选择"音乐"选项能减少干扰语音的频率。当视频混音

中人声和背景音乐同时出现时，这是一个实用的快速修剪工具。

图4.28

4.10.3 吉他套件

"吉他套件"效果器能模拟吉他信号的处理链，产生令人印象深刻的效果，如图 4.29 所示。

图4.29

该效果器有如下 4 个主要处理器，每个处理器都可以单独旁通或启用。

- 压缩程序：由于吉他声音有冲击感，许多吉他演奏者会使用压缩器来使动态范围变得平滑并产生更多持续的声音。
- 滤波器：它用于对吉他音色进行塑形。
- 扭曲：这是失真效果器的浓缩版本。
- 放大器：吉他声音的很大一部分是通过放大器来产生的，扬声器的数量和每个扬声器的大小、音箱的类型都对声音有很大的影响。总共有 15 种类型的放大器可选，包括一个用于贝斯的放大器。

4.10.4 母带处理

可以把"母带处理"效果器看作是一种快速对素材进行整体处理的方法,使用这种方法不需要在 Audition 中创建母带处理效果器链,效果器界面如图 4.30 所示。

图4.30

该套件包含如下效果器。

- **均衡器**:包括低频、高频和参数均衡(峰值/陷波)频段。它的参数与参数均衡器中相同的参数原理相似。这里的均衡器还包括一个显示当前频率响应频谱的实时背景图,有助于调整均衡设置,比如在低频看到巨大的低音凸起,则可能需要降低低频。

- **混响**:根据需要添加氛围感。

- **激励器**:产生高频内容,它不同于传统的均衡器高频提升。

- **加宽器**:加宽或收窄立体声声像。

- **响度最大化**:这是一种动态处理器,它可以在不超过最大电平的情况下提高声音的平均音量。

- **输出增益**:控制效果器的输出音量,从而补偿由于添加各种处理而导致的电平变化。

下面来学习如何使用母带处理效果器套件。

1. 选择"文件 > 打开"菜单命令,导航到 Lesson04 文件夹,然后打开"DeepTechHouse.wav"文件,播放文件。注意这个音频有两个问题:低频声音过大、高频缺乏清晰度。

2. 在任一效果器插入位置中单击右箭头打开下拉列表，然后选择"特殊效果 > 母带处理"菜单命令。

3. 打开"预设"下拉列表选择"精细透明度"，如图 4.31 所示。单击电源按钮启用 / 旁通效果器，试听效果。使用这个预设后会产生更清晰的效果。

4. 现在来调整低频。在效果器窗口中选中"下限启用"复选框，图形的左侧会出现一个小点，可以拖动它来进行低频处理，如图 4.32 所示。

图 4.31

图 4.32

5. 单击下限控制点向右拖动到 240 Hz 左右，然后向下拖动至大约 −2.5 dB。启用 / 旁通效果器做对比，会听到启用效果器时低频更紧、高频更清晰。

6. "混响"参数在预设中被设置为 20%，将其向左拖动到 0%，声音会有点干。对于这首曲子来说，10% 的值比较合适。请注意，母带处理效果器中的混响效果并不能提供大空间的混响，而是增加微妙的氛围感。

7. 单击"激励器"的滑块向右拖动，声音会变得过于明亮，少量的激励器效果已足以产生很大的影响（大多数预设在 2033 Hz 左右做轻微的中频提升，外加影响高频的激励器一起来提升清晰度）。由于歌曲已经相当明亮了，所以这里可以将滑块一直向左拖动来禁用激励器效果。

> **注意**：复古音乐、磁带、管状这 3 种激励模式的差异在使用平淡音频、采用较多激励量时最为明显。

8. 根据需要调整"加宽器"，将其设置为 60% 左右。

9. 对于这首歌，将"响度最大化"设置为 30% 能够提供有效的增益而不会产生失真或不自然的声音。由于"响度最大化"处理会阻止音量超过 0，所以可以将输出增益保持在 0，如图 4.33 所示。

10. 单击电源按钮以启用 / 旁通效果器并聆听差异。经过母带处理的版本有更多的闪光点，其低频比例适当，立体声声像更宽，并在主观响度上得到了整体提升。

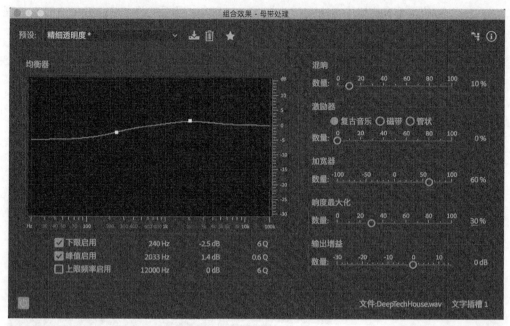

图4.33

> **提示**：为了创建更夸张的声音，将"加宽器"设置成更大的值似乎是合理的，但过度强调立体声最左边和最右边区域的声音可能会使中间位置的声音变弱，从而使混音不平衡。将滑块在 0 ～ 100 移动时，仔细聆听一般会发现一个最佳位置，在提供最大宽度的同时又不会改变混音的基本平衡。

> **注意**："响度最大化"处理可以为更有冲击感的声音增加明显的响度，但这就像使用激励器一样，会产生过多的"好效果"。过度的最大化处理可能会导致耳朵疲劳，也会因为减少动态范围，降低音乐的趣味性。

4.11 立体声声像效果器

Audition 包括 3 种改变立体声声像的效果器：中置声道提取器、立体声扩展器和图形相位调整器。最后一个效果器比较复杂，在做典型的音频项目时可能不需要使用它，下面主要讲解中置声道提取器和立体声扩展器。

4.11.1 中置声道提取器

对于立体声信号，一些声音在混音中习惯上是摆放到中间的，特别是人声、贝斯和底鼓。反转一个通道的相位会抵消位于中间的信号，同时不影响位于左边和右边的信号，这就是卡拉 OK 中

常用的去除人声的方法，如图4.34所示。过滤掉声道间相位不同的内容，可以强调人声频率，同时贝斯和底鼓不会受到太大的影响。

中置声道提取器实现这一原理的方式很复杂，它能提升或衰减中置声道，并能在需要时进行精确的滤波。

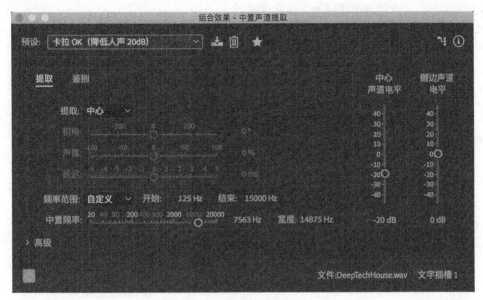

图4.34

4.11.2 立体声扩展器

立体声扩展器是"母带处理"效果器套件中"加宽器"的更复杂的版本。立体声扩展器的目标是向外扩展立体声图像，使左右声道之间的区别更加明显和引人注目。但与"加宽器"不同的是，立体声扩展器可以将中置声道向左或向右移动，也就是让立体声声像更靠左或靠右。

4.12 时间与变调效果器

自动音调更正和音高换档器能对音频的音调进行精确校正或调整。自动音调更正是为人声而设计的，它可以校正音符的音调，使之协调一致。音高换档器能让音调在上下变化的同时不影响速度。

4.12.1 自动音调更正

自动音调更正适用于音调稍有不准的人声。该效果器通过分析人声来获取音调，计算出演唱音符与正确音调之间的差距，然后通过提高或降低音频的音调来进行补偿校正。

使用这种效果时要小心，许多歌手会故意唱一些较低或较高的音调，以增加声音的趣味感或

紧张感，将这些进行纠正可能会消除人声中个性化的部分。

4.12.2 音高换档器

音高换档器可以对音频文件进行上下移调，但与某些音高变换算法不同，它可以在不改变速度的情况下进行。注意转调距离越大，保真度越低。

不同音频信号的转调效果有差异，比如独立的低频声音就不适合转调。

4.13 第三方效果器（VST 和 AU）

除了使用内置的 Audition 效果器，还可以加载由第三方制造商制造的效果器（插件）。Audition 与以下插件格式兼容。

- **VST（Virtual Studio Technology，虚拟工作室技术）** 是常见的 Windows 系统插件格式，也受 macOS 支持。但 macOS 系统和 Windows 系统有各自不同的插件版本，不能将为 macOS 购买的特定 VST 插件用于 Windows 系统。

- **VST3** 是 VST2 的更新版本，它提供了更高效的操作和其他一般的改进。虽然不像标准的 VST 那么常见，但它正逐渐流行起来。

- **AU（Audio Units，音频单元）** 是 macOS 特有的插件格式，在 OS X 中被引入，是 macOS 上最常见的格式。

在任意平台上，插件都安装在特定的硬盘驱动器文件夹中，需要让 Audition 知道在哪里可以找到这些插件。除非另有规定，以下课程中的信息都同时适用于 Windows 系统和 macOS 系统。

 注意： 互联网上有许多各种格式的免费合法插件，从程序员编写的初级糟糕代码到专业插件都有，这些插件与商业化的专业产品一样好，有时甚至比它们更好。

4.13.1 音频增效工具管理器

音频增效工具管理器提供如下多种功能。

- 扫描计算机中的插件，以便 Audition 可以使用它们，并且会创建一个列表，显示插件的名称、类型、状态和文件路径（插件位于计算机上）。

- 指定包含插件的其他文件夹，然后重新扫描这些添加的文件夹。大多数插件安装到默认文件夹中，因此 Audition 会首先扫描这些文件夹，但某些插件可能安装在其他一个或多个文件夹中。

- 启用或禁用插件。

下面来了解音频增效工具管理器，如图4.35所示。

图4.35

1. 选择"效果 > 音频增效工具管理器"菜单命令。

> **注意**：虽然很少见，但有些插件可能与 Audition 不兼容。这可能是由于非标准的编译、未更新的旧插件、插件仅能与特定程序一起显示等错误，也可能是非通用的专有插件。如果 Audition 遇到无法加载的插件，扫描过程将停止。如果过了 1 min 左右扫描仍无法恢复，请单击"取消"按钮。Audition 将在插件列表中显示不兼容的插件，但它会被禁用。可根据需要多次运行扫描，直到成功完成。

2. 单击"扫描增效工具"按钮，Audition 会检查硬盘，这可能需要一段时间。扫描完成后将看到插件列表和插件的状态，这通常表示管理器已完成任务，但如果需要的话还应完成以下步骤。

3. 若要添加包含插件的其他文件夹，请单击"添加"按钮并导航到该文件夹。

4. 选中插件名称左侧的复选框以启用或禁用该插件。

5. 选中"重新扫描现有增效工具"复选框以重新扫描现有插件。注意，可以单击"全部启用"和"全部禁用"按钮来启用或禁用所有插件按钮。

6. 完成插件管理后，单击"确定"按钮。

4.13.2 使用 VST 和 AU 插件

VST 和 AU 插件会作为同一菜单的一部分出现，当单击效果器插入位置的右箭头时，将打开该菜单。比如，在 Windows 系统中会看到 VST 和 VST3 效果的条目，以及调制、滤波与均衡、混响等其他条目，macOS 系统则为 AU 效果器添加了另一个条目。

单击要插入的效果器名称，其操作与插入 Audition 自带的效果器相同。

4.14 使用效果菜单

从"效果"菜单中选择所需的效果器，可以处理波形或多轨编辑器中的任何音频。与效果组不同的是一次只能应用一种效果处理。

本节讲解的效果器仅能从"效果"菜单中选用。从"效果"菜单打开效果组中也包含的效果器时，其工作方式大致相同，但有如下 3 个例外。

- 一旦选择了"反相""反向"和"静音"效果处理，它们就会立即应用于音频，可以使用"撤销"命令撤销效果处理。

- 通过效果类别(振幅与压缩、延迟与回声等)选择的大多数效果器都有一个"应用"按钮和"关闭"按钮，单击"应用"按钮会将效果处理应用于所选音频。

- 与效果组不同，"效果"菜单中的编辑是破坏性的（尽管在保存文件之前所做的更改不会永久写入音频文件）。但是，在应用更改之前可以进行预览，通过"效果"菜单选用的大多数效果除了具有"打开/关闭"按钮■外，还具有"预览播放/停止"▶和"切换循环"■按钮。当单击"预览播放/停止"按钮时，启用"切换循环"将重复回放音频的选定部分（如果没有选择某一部分，则会循环整个音频）。

4.14.1 反相、反向和静音效果器

反相会改变信号的极性（通常称为相位），不会产生声音差异。反向会倒转音频的选定部分，使开始出现在结束处，结束出现在开始处。静音会将音频的选定部分替换为无声。

1. 选择"文件 > 打开"菜单命令，导航到 Lesson04 文件夹，然后打开"NarrationNeedsHelp.wav"文件。

2. 播放该文件，然后在开头选择"Most importantly, you need to maintain good backups of your data.（最重要的是，您需要保持良好的数据备份。）"这一部分，如图 4.36 所示。

3. 选择"效果 > 反相"菜单命令。注意正向和负向的部分相互颠倒了，因此正峰值现在是负的，反之亦然，如图 4.37 所示。但如果播放这个音频，并不能听到声音的差别。

图4.36

图4.37

4. 选择"效果 > 反向"菜单命令。播放所选内容，将听到反向的语音。

5. 选择"效果 > 静音"菜单命令 将音频转换为无声。

6. 关闭文件，无须保存。

4.14.2　匹配响度效果器

能够在不同的音乐片段之间对电平进行匹配通常是很有用的。这对于广播来说尤其重要，因为在广播领域，一些国家规定了最大的音量水平。

测量电平的方法有很多，信号的峰值是电平的一个标志，信号的平均电平也是。例如，鼓的打击声有高的峰值电平，但其平均电平较低，因为在击鼓之后，声音的能量会迅速衰减。而像失真的电吉他这样持续性的声音，其平均电平较高，但峰值电平较低。

因此，国际电信联盟（ITU）制定了标准的测量协议，最近的是 LUFS（Loudness Units referenced to Full Scale），响度单位是依据人对振幅的感知来制定的。

Audition 的一个用途是将电平与广播标准响度 −23 LUFS 相匹配。

1. 选择"效果 > 匹配响度"菜单命令，将打开"匹配响度"面板。可能需要调整面板的大小以查看所有的控件和信息。如果在较小的屏幕上工作，可以在将面板名称从组中拖走的同时，按住"Ctrl"键（Windows）或"command"键（macOS）来使面板进入浮动状态。

2. 在操作系统的文件浏览器中找到 Lesson04 文件夹，将文件"ContinentalDrift.wav"和"DeepTechHouse.wav"直接拖动到"匹配响度"面板的上半部分。Audition 会分析信号并显示用不同方法测量出的相关读数，如图 4.38 所示。如果没有显示信息，则单击"计算响度"按钮。

图4.38

3. 单击"匹配响度设置"按钮以完全显示可编辑的设置。除了在"匹配到"下拉列表中选择预设之外,一般不需要更改这些设置。

4. 选择"ITU-R BS.1770-3 响度"预置(如果没有选中)。

5. "目标响度"参数应设置为 −23LUFS。将"预测时间"和"释放时间"保留为其默认值(分别为 12 ms 和 200 ms)。

6. 单击"运行"按钮,Audition 会将两个文件调整到 −23LVFS 的 ITU 响度值。此时其他读数也将改变,以反映整体电平的变化。

7. 单击"编辑器"面板菜单,选择"ContinentalDrift.wav"文件,试听大约 1 min。

8. 单击"编辑器"面板菜单,选择"DeepTechHouse.wav"文件,再次试听大约 1 min。注意两个文件随时间变化的主观响度非常相似。

> **Au** 注意:在单击"运行"按钮之前,可以选择"导出",然后单击"导出设置"并在"导出设置"对话框中选择所需选项来导出匹配的波形。

4.14.3 更多振幅和压限效果器

"效果 > 振幅与压限"子菜单中有 3 个在效果组中不可用的效果处理。

- **标准化**:自动将音频电平调整到指定的峰值振幅。可以将它应用于整个音频文件或所选部分,这有助于调整音频中电平不一致的部分。
- **淡化包络**:使用精确设计的曲线,使音频的振幅随时间减小。
- **增益包络**:使用精确设计的曲线随时间增大或减小音频的振幅。

这其中的许多调整都可以手动完成,但是应用效果处理可以通过将多个更改合并到一个流程中来节省时间。

4.14.4 诊断、降噪/恢复效果器

第 5 课将介绍"诊断""降噪/恢复"效果器,以及实时无损的降噪和修复工具。

从"效果"菜单中选择的效果会产生相同的处理结果,但它们所做的是基于数字信号处理的破坏性编辑。"特殊效果"菜单中的响度探测计将在第 6 课中介绍。

4.14.5 多普勒换档器

多普勒换档器(位于"特殊效果"菜单中)是一种特殊效果器。它能改变音高和振幅,使信号发出在周围旋转时的"三维"声音,如从左向右旋转并做其他改变空间位置的效果处理。

注意打开多普勒换档器的时候会自动打开预览编辑器,以便查看多普勒换档器对所处理波形的影响。

4.14.6 手动音调更正

手动音调更正效果处理是仅能在"效果"菜单的"时间与变调"子菜单中选用的 3 种效果处理之一,如图 4.39 所示。

在查看效果设置时,平视显示器(HUD)除了显示标准音量控制,还会附加显示音高控制。将此控件向下拖动会使音频降低较低的音高,向上拖动则升高为较高的音高,如图 4.40 所示。在波形显示下方打开"频谱音调显示器",能在与音调数据的实时读数交互中进行调整。

图4.39

图4.40

4.14.7 变调器

变调器可以随时间改变文件的音高。这种效果不会通过拉伸时间来补偿音高的变化，因此音高变高的部分时间会变短，音高变低的部分时间会变长。变调器能绘制一个音高包络来形成平滑的音高变化。

4.14.8 伸缩与变调效果器

"伸缩与变调"效果器是"时间与变调"类别中的第 3 种效果处理，只能从"效果"菜单中选取，它能提供高质量的时间拉伸和音高调整。

4.15 预设和收藏

单个的效果处理、包含多个效果器的完整效果组配置都可以保存为一个预设，以备日后调用。单个效果和效果组的预设创建过程是相似的。

Audition 还能将更复杂的调整组合保存为收藏。收藏夹中可能不仅包括效果设置，还包括渐变和振幅调整。可以在多轨或波形编辑器中创建收藏夹，但收藏只能在波形编辑器中应用。

4.15.1 创建单独的效果预设

下面介绍如何创建和保存一个"增幅"效果处理的预设，用"增幅"来将电平提高 2.5 dB。

1. 选择"文件 > 打开"菜单命令，导航到 Lesson04 文件夹，然后打开"Arpeggio110.wav"文件。

2. 选择"效果 > 振幅与压限 > 增幅"菜单命令，在"左侧"和"右侧"增益数字中均输入 +2.5 dB，如图 4.41 所示。

3. 单击"预设"下拉列表右侧的"将设置另存为预设"按钮，会弹出"保存效果预设"对话框。

4. 输入预设的名称，如"增加 +2.5 分贝"，然后单击"确定"按钮，预设名称随后会显示在"预设"下拉列表中，如图 4.42 所示。

图4.41

图4.42

4.15.2 创建使用多个效果器的预设

当在效果组中创建了需要多次使用的多种效果器组合时，可以将其保存为预设。

1. 调整好效果设置后，单击"效果组"面板中"预设"下拉列表右侧的"将效果组保存为一个预设"按钮，会弹出"保存效果预设"对话框。

2. "保存效果预设"对话框打开之后，输入预设名称，然后单击"确定"按钮。预设名称随后会显示在效果组中的"预设"下拉列表里。

4.15.3 删除预设

如果要删除预设，先从"预设"下拉列表中选择它，然后单击"将效果组保存为一个预设"按钮右侧的"删除预设"按钮。

4.15.4 使用各种调整创建收藏

除了效果器设置，收藏夹还可以包含更多的设置，比如衰减和振幅调整。

1. 通过执行以下操作之一来开始录制收藏。

- 在"收藏夹"面板中，单击"录制新收藏"按钮。
- 在菜单中选择"收藏夹 > 开始录制收藏"菜单命令。

2. 按照需要依次应用效果器处理、淡出、振幅调整。

3. 完成后，请执行以下操作之一。

- 在"收藏夹"面板中，单击"停止录制"按钮。
- 在菜单中选择"收藏夹 > 停止录制收藏"菜单命令。

4. 在"保存收藏"对话框中为新收藏命名，然后单击"确定"按钮。

创建、删除只包含效果器的收藏

创建单个效果器收藏的过程与创建预设非常相似，但前者只能在波形编辑器中进行。

1. 在效果器界面中设置好参数后，单击效果器窗口右上角的"将当前效果设置保存为一项收藏"按钮。

2. 在"保存收藏"对话框中为收藏命名，然后单击"确定"按钮。新的收藏将显示在"收藏夹"面板中。

创建一个效果组的收藏也类似于创建一个预设，在波形编辑器和多轨编辑器中都能创建。

1. 在效果组中设置好效果器的组合之后，单击效果组右上角的"将当前效果设置保存为一项收藏"按钮 。
2. 在"保存收藏"对话框中为收藏命名，然后单击"确定"按钮。新的收藏将显示在"收藏夹"面板中。

当不需要某个收藏的时候，可从"收藏夹"面板中将其删除。

1. 在"收藏夹"面板的列表中，单击要删除的收藏名称，使其处于选中状态。
2. 单击"收藏夹"面板顶部的"删除所选收藏"按钮 。
3. 在弹出的警报框中单击"是"按钮，收藏将从列表中删除。

4.15.5　应用一个收藏

必须通过波形编辑器来应用收藏。

1. 在波形编辑器中打开要处理的剪辑。

2. 在"编辑器"面板中，选择剪辑的一部分或不进行选择以处理整个剪辑。

3. 执行以下操作之一。

- 在菜单中选择"收藏夹 >[收藏的名称]"菜单命令。
- 打开"收藏夹"面板，单击所选择的收藏。

已保存的设置将立即应用于选定的音频。

4.16 复习题

1. 效果组、"效果"菜单和收藏夹分别有哪些优点？
2. 可以增加 Audition 中可用效果器的数量吗？
3. 为什么效果组中的增益设置很重要？
4. 干湿音频有什么区别？

4.17 复习题答案

1. 效果组能制作复杂的效果器链。"效果"菜单包含的附加效果且可以快速应用单独的效果处理。收藏夹能在选择收藏后立即将其设置（或组合设置）应用于音频。
2. Audition 可以加载第三方效果器 VST、VST3，在 macOS 上还可以加载 AU 格式的效果器。
3. 效果器处理可能会提升增益，从而在效果组中形成失真。通过调整进出效果组的电平，可以避免失真。
4. 干声音频是未处理的声音，而湿声音频是处理过的声音，许多效果器允许更改这两种声音的比例。

第5课 音频修复

课程概述

在本课中,将学习以下内容。

- 消除嘶声,如磁带嘶声或前置放大器噪声。
- 自动降低咔嗒声和爆音的电平。
- 尽量降低或消除持续的背景噪声,包括嗡嗡声、空调和通风系统噪声等。
- 移除不需要的人为噪声,如现场录音中咳嗽的声音。
- 高效地手动删除咔嗒声和爆音。
- 使用修复工具完全修改鼓循环。

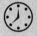 完成本课程大约需要 45 min。

Audition 提供了降低嘶声、嗡嗡声、咔嗒声、爆音和其他噪声的工具。此外,还可以根据需要定义振幅、时间和频率等信息来删除人为噪声。

5.1 关于音频修复

有时用到的音频会带有嗡嗡声、嘶声或其他需要修复的人为噪声，比如黑胶唱片或磁带中的音乐。Audition 有多种工具可以解决这些问题，包括专门的信号处理器和图形波形编辑选项。

对音频的修复处理需要加以权衡，比如去除黑胶唱片录音中的噼啪声可能会去除其中包含的有用声音。因此需要注意解决问题时可能带来的意想不到的后果。

尽管如此，通过本课所提供的方法使用 Audition 依然可以在修整音频的同时保持较好的音质。

5.2 降低嘶声

嘶声是电子电路中自然形成的声音，尤其容易出现在高增益电路中。

模拟磁带录音总会伴有一些固有的嘶声，还有麦克风前置放大器和其他音频信号源会产生嘶声。Audition 提供了两种降低嘶声的方法（见 5.5 节），这里将从最简单的开始学习。

1. 在 Audition 中打开波形编辑器，选择"文件 > 打开"菜单命令，导航到 Lesson 05 文件夹，然后打开"Hiss.wav"文件。

2. 单击"播放"按钮，会听到明显的嘶声，在安静的部分尤其突出。单击"停止"按钮。

> **Au** 提示："母带处理与分析"工作区很适合本节课程，它包含"频率分析"面板，能显示某一频率范围内的电平，如图 5.1 所示。

> **Au** 提示：当对需要进行母带处理的音乐进行缩混时，不要剪掉音乐开始之前的所有空白，在音乐开始之前留一些时间，可以用于降噪时对底噪的参考。

3. 选择音频文件的前 2 s，这一部分只包含噪声（底噪）。选择"效果 > 降噪 / 恢复 > 捕捉噪声样本"菜单命令。Audition 会将此信号作为噪声样本（就像是噪声的"指纹"），然后从音频文件中移除仅具有这些嘶声特征的音频。如果出现提示框，请单击"确定"按钮以取消提示。

4. 选择"效果 > 降噪 / 恢复 > 降低嘶声（处理）"菜单命令。

5. 单击"捕捉噪声基准"按钮，会出现一条显示噪声频谱分布的曲线，如图 5.2 所示。

从头播放文件时，如果打开"频率分析"面板，会发现图中曲线与分析得出的噪声频谱分布类似。

图5.1

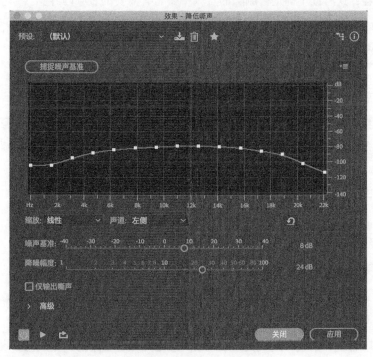

图5.2

6. 将波形编辑器中的音频选择扩展到大约 5 s，然后单击"循环播放"按钮（如果尚未选择

5.2 降低嘶声　　117

的话），这也会打开"降低嘶声"对话框的"切换循环"按钮。

7. 单击"降低嘶声"对话框的"预览播放/停止"按钮，会听到噪声减少了。通常使用最小的可接受降噪量，以避免改变信号的其余部分，在经过降低嘶声处理后高频也会减少。

8. 单击"降噪幅度"滑块向左移动，嘶声会重新出现。把它向右移动到 100 dB，这时虽然不会再发出嘶声，但会失去一些高频。

9. 移动"降噪幅度"滑块，在减少噪声与损失高频之间找到一个折中的设置。将其保持在 10 dB。

10. "噪声基准"滑块用来告诉 Audition 底噪与信号之间的界限在哪里。将滑块向左移得越远，会听到越多的噪音。单击滑块向右移动，会听到较少的噪声，同时也会损失高频响应。暂时将滑块设置为 10 dB 是一个不错的折中设置。

> **提示**：通常应先调"降噪幅度"参数以设置总体降噪量，然后调整"噪声基准"参数以确定降噪的特性。

重新调整每个滑块可以进一步优化声音。另外应注意如果选中"仅输出嘶声"将会只播放从音频中删除的内容，这有助于确定被删除的音频中是否有需要的音频内容。

11. 将"降噪幅度"滑块移至 20 dB，这时嘶声已经消失，但与 10 dB 设置相比，瞬态的冲击感变弱了。根据需要确定哪种因素更重要，此时选择 15 dB 作为折中设置。

12. 单击传输栏中的"停止"按钮，取消选择"循环播放"按钮，在波形编辑器中单击一次以取消选择循环范围，这样做意味着任何效果都将应用于整个音频。

13. 单击传输栏中的"播放"按钮，打开、关上"降低嘶声"对话框的电源按钮，这样可以在有和没有降噪的情况下听到音频，感受到二者的差异很明显，特别是在开始和结束中没有信号掩盖嘶声的部分。停止播放。

14. 单击"降低嘶声"对话框的"关闭"按钮。

15. 即使没有底噪样本，Audition 仍然可以消除噪声。在波形编辑器中时，选择"文件 > 打开"菜单命令，导航到 Lesson05 文件夹，然后打开文件"HissTruncated.wav"。

16. 选择"效果 > 降噪/恢复 > 降低嘶声（处理）"菜单命令。

17. 单击传输中的"播放"按钮。尽管没有捕获噪声样本，但通过单击"减少嘶声"对话框的电源按钮来切换监听时，可以听到噪声依然减少了。

18. 将"降噪幅度"滑块移动到大约 20 dB，这是降噪时使用的典型数值。现在通过移动"噪声基准"滑块在减少嘶声和损失高频响应之间达到最佳平衡。–2 dB 是一个不错的选择。

19. 单击"减少嘶声"对话框的电源按钮来聆听打开和关闭降噪的声音。虽然不使用捕捉噪

声样本得到的降噪结果没有那么完美，但仍然可以在没有明显音质损失的情况下实现很大的改进。

20. 关闭"减少嘶声"对话框，停止播放，然后关闭文件以准备下一个练习。询问对话框出现时不要保存任何更改。

5.3 降低噼啪声

噼啪声可能来自黑胶唱片中的爆音、数字音频信号中偶尔出现的数字时钟错误、录制旁白过程中出现的口腔噪声和不良的物理音频连接等。虽然在不影响音频的情况下很难完全消除这些声音，但使用 Audition 可有效减弱较低级别的噼啪声。

1. 选择"文件 > 打开"菜单命令，导航到 Lesson05 文件夹，然后打开文件"Crackles.wav"。

2. 选择传输栏中的"循环播放"按钮，然后单击"播放"按钮。会听到咔嗒声和噼啪声，尤其是在开始击鼓的时候。

3. 选择"效果 > 降噪 / 恢复 > 自动咔嗒声移除"菜单命令，如图 5.3 所示。

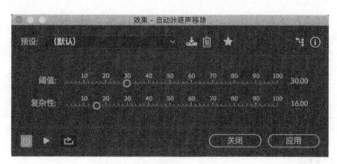

图5.3

4. 将"阈值"滑块移动到 0。"阈值"滑块设置的是检测咔嗒声的敏感度，当它为 0 时，几乎会将全部声音都解释为咔嗒声，这会让程序进行过多的实时运算，产生程序本身的卡顿声。较低的阈值会捕捉到较多的咔嗒声，但也可能减少需要保留的低电平瞬态变化。如果将"阈值"滑块移动到 100 的话会让过多的咔嗒声通过。这里选择设置为 20，能够在减少大多数咔嗒声的同时将对音频质量的影响降低到最小。

5. 单击传输栏中的"停止"按钮，然后将"复杂性"滑块移动到 80。"复杂性"滑块设置的是 Audition 对咔嗒声进行处理的复杂程度。这不是一个实时响应的参数，所以需要先调整它，再播放音频，之后重复这个过程。"复杂性"滑块在较高的值时会让 Audition 能识别较复杂的咔嗒声，但需要更多的运算，并且可能会稍微降低音频质量。

6. 单击传输栏中的"播放"按钮。因为这是一个需要密集计算的处理，所以在实时回放期间，Audition 可能无法在回放前就处理好咔嗒声。如果想要准确地知道这个效果处理会如何改变声音，唯一的方法是单击"应用"按钮。单击"应用"按钮会关闭"自动咔嗒声移除"对话框。

7. 单击传输栏中的"播放"按钮。虽然此时咔嗒声的音量较低，但所做的处理影响了音频的质量，因此下面来再次尝试修改设置。选择"编辑 > 撤销自动咔嗒声移除"菜单命令，或按"Ctrl+Z"（Windows）或"command+Z"组合键（macOS）。

8. 选择"效果 > 降噪 / 恢复 > 自动咔嗒声移除"菜单命令，设置会回到上次关上时的状态。如果"复杂性"变成灰暗状态，请单击"自动咔嗒声移除"对话框中的预览"播放"按钮，然后单击"停止"按钮。现在将"复杂性"滑块移动到35，然后再次单击"应用"按钮。

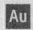
注意：较小的"复杂度"数值变化不会造成太大的差异。比如选择40或30而不是35，那么与35相比，可能不会注意到任何差异。

9. 单击传输栏中的"播放"按钮。新设置产生的效果比默认值16或之前尝试过的80更好。如果要将修复后的声音与原始声音进行比较，可选择"编辑 > 撤销自动咔嗒声移除"菜单命令，然后选择"编辑 > 重做自动咔嗒声移除"菜单命令。比较完两者后，单击传输栏中的"停止"按钮。

10. 关闭文件，无须保存，为下一个练习做好准备。

提示：在对音频文件进行前后版本的比较时，还可以单击"历史记录"面板中的各个步骤。

5.4 降低爆音和咔嗒声

黑胶唱片发生刮损时发出的声音就是一种爆音，它比噼啪声更严重。和处理噼啪声一样，很难去除严重的爆音，但Audition可以很好地降低爆音的严重程度。

1. 选择"文件 > 打开"菜单命令，导航到Lesson05文件夹，然后打开"MajorPops.wav"文件。

2. 确保传输栏的"循环播放"按钮处于选中状态，然后单击"播放"按钮。这个音频与上一课中使用的文件相同，但出现的咔嗒声和爆音更严重。

3. 选择"效果 > 降噪 / 恢复 > 咔嗒声 / 爆音消除器（处理）"菜单命令，如图5.4所示。这个效果处理会打开预览编辑器功能，可以看到该处理会如何影响原始文件。如果当前选择的不是默认设置，请从"预设"下拉列表中选择默认选项。

4. 单击标有"高级"的三角形按钮，其中"检测大爆音"应处于选中状态，如果它没有被选中，应选择它并将其数值设置为60。

图5.4

5. 单击"扫描所有电平"按钮，如图 5.5 所示。

"咔嗒声 / 爆音消除器"是一个复杂的效果处理，包含多种调整，但好在它相当智能，知道如何调整自己的大多数参数设置。

6. 单击传输栏中或"咔嗒声 / 爆音消除器"对话框里的"播放"按钮，爆音仍然存在，但声音变得更加低沉。这是一个改进，但还可以做得更好一些。

7. 将"运行大小（进程大小）"滑块设置为大约 100 样本，并将"爆音过采样宽度"滑块设置为 50 样本，如图 5.6 所示。

图5.5　　　　　　　　　　　图5.6

这些设置能让 Audition 处理持续时间更长、程度更严重的爆音。

对于噼啪声和很短的咔嗒声，可以将这些滑块设置为较低的值来处理。

5.4　降低爆音和咔嗒声　**121**

8. 播放处理结果，可以听到最严重的爆音消失了。将原始波形与预览编辑器中的较低波形进行比较，可以看到爆音消失了。

9. 单击"应用"按钮。

10. 关闭文件，无须保存，为下一个练习做好准备。

5.5 降低宽频段噪声

虽然可以通过"降低嘶声"效果处理来减少嘶声，但是还有其他类型的噪声，比如嗡嗡声、空调噪声和通风的声音。如果这些声音是相对恒定的，那么 Audition 可以通过"降噪（处理）"来减少或消除它们，它与"降低嘶声"效果处理相比可以提供更详细的设置。

1. 选择"文件 > 打开"菜单命令，导航到 Lesson05 文件夹，然后打开文件"BroadBandHum.wav"。这个文件不仅包含嗡嗡声，还包含来自嗡嗡声的谐波和其他人为噪声。

2. 单击传输栏中的"播放"按钮，可听到由电气连接不良引起的嗡嗡声（这种嗡嗡声也可能发生在非平衡音频线和高增益电路中）。特别注意音频的开头。

3. 选择音频文件第 1 s 的部分（如有必要可放大视图），其中只包含嗡嗡声，如图 5.7 所示。

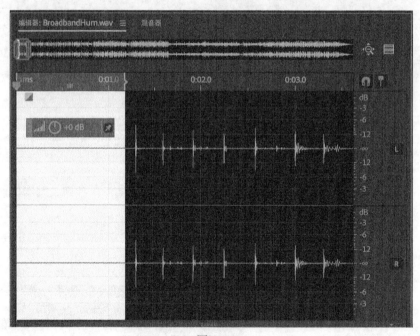

图5.7

4. 选择"效果 > 降噪 / 恢复 > 降噪（处理）"菜单命令。

5. 单击"捕捉噪声样本"按钮，会出现一条显示底噪频谱分布的曲线，如图 5.8 所示。

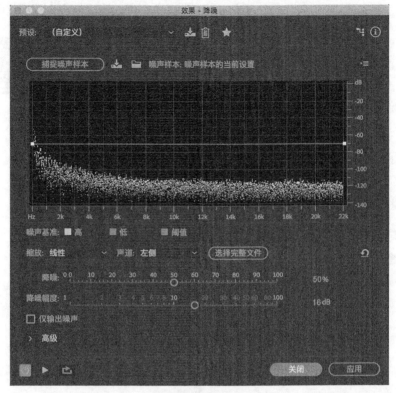

图5.8

> **提示**：在使用必须经过应用才能听到结果的效果处理时，可以选择音频的某个部分来测试结果，而不必等待整个文件的处理结果，这是很有用的技巧。对设置满意之后，就可以撤销并对整个文件进行处理。

6. 选择文件前 20 s 左右的部分。如果传输栏中的"循环播放"按钮尚未被选中，则现在单击该按钮。

7. 单击"降噪"对话框的"播放"按钮，在前面无声的部分里嗡嗡声将消失。

8. 将"降噪"滑块移动到 0 并仔细聆听。在一个鼓声发生衰减之后，可能会听到轻微的人为噪声，这是因为当噪声被其他声音掩盖时，降噪效果不会被降低太多，在没有其他声音的时候，需要一些时间才能恢复到完全降噪。现在将"降噪"滑块移动到 100% 以消除这些瑕疵。

9. 将"降噪幅度"滑块设置为 15 dB，该滑块会将噪声减少的量设置为 15 dB。设置在 10 dB ~ 20 dB 之间是平衡降噪和损失音质的一个较好折中方案。

10. 如果在鼓声衰减后仍能听到轻微的嗡嗡声，请单击"高级"三角形按钮来获得更多选项。

11. "频谱衰减率"参数可在 0 ~ 100% 变化。此参数决定当音频从信号变为静音时，降噪需要多长时间才能恢复到最大值。100% 的设置会通过大量的嗡嗡声，但 0 可能会产生一种过于

5.5 降低宽频段噪声

突然的变化。这里选择 20% 作为一个不错的折中设置，它可以消除鼓声末端的嗡嗡声，如图 5.9 所示。

12. 切换"降噪"对话框中"切换开关状态"按钮的状态，可对比聆听降噪处理的效果。

图5.9

13. 在"降噪"对话框中单击"关闭"按钮（不要单击"应用"按钮）。

14. 关闭文件，无须保存，为下一个练习做好准备。

5.6 消除嗡嗡声

前面的练习演示了如何减少宽频带噪声。然而，Audition 还包括一个专门为减少嗡嗡声而优化的"消除嗡嗡声"功能，如果嗡嗡声是唯一的问题，使用它会更容易调整。

1. 选择"文件 > 打开"菜单命令，导航到 Lesson05 文件夹，然后打开文件"Hum.wav"。

2. 单击"播放"按钮，会听到非常糟糕的嗡嗡声叠加在音频中，这种嗡嗡声通常是由电路干扰引起的。

3. 选择"效果 > 降噪 / 恢复 > 消除嗡嗡声"菜单命令，如图 5.10 所示。

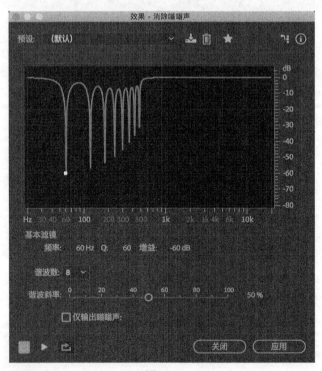

图5.10

4. 选择"（默认）"的消除嗡嗡声预设，然后开始播放，嗡嗡声消失了，但音频的一部分也消失了，听起来不太饱满。

5. 从"谐波数"菜单中选择3。这样仍然可以消除嗡嗡声，因为嗡嗡声的主要成分是嗡嗡的 60 Hz 基频，除此之外只有两个谐波。

6. 单击"应用"按钮，文件中的嗡嗡声消失了。

7. 关闭文件，无须保存，为下一个练习做好准备。

> 提示：应始终使用可接受的最小谐波数量设置。此外，注意除了北美洲和南美洲的部分地区外，世界上大多数地区都使用 50 Hz 的交流线频率，如果要消除此频率下的嗡嗡声，请在"基本滤镜"参数中将频率值设置为 50 Hz。

5.7 消除人为噪声

有时需要去除一些特殊的声音，比如现场演出中的咳嗽声。在 Audition 中，可以使用"频谱频率显示器"来实现这一点。它不仅可以根据振幅和时间进行编辑（与标准波形编辑器一样），还可以根据频率进行编辑。

可通过多种方法打开频谱频率显示器，比如按"Shift+D"组合键、单击 Audition 界面左上角的"显示频谱频率显示器"按钮、向上拖动波形显示底部的分割手柄或选择"视图 > 显示频谱"菜单命令。

下面的练习展示了如何在阿根廷古典吉他演奏家内斯托·奥斯基的表演中消除咳嗽声。

1. 选择"文件 > 打开"菜单命令，导航到 Lesson05 文件夹，选择"GuitarWithCough.wav"文件。

2. 单击传输栏中的"播放"按钮，将在 9.9 s 左右听到背景中的咳嗽声。

3. 选择"视图 > 显示频谱"菜单命令。由于接下来要做详细的操作，因此现在通过拖动水平和垂直分隔符，使波形编辑器窗口尽可能大，如图 5.11 所示。

4. 放大视图并在 9.9 s 左右仔细观察频谱。不同于文件的其他部分的线形频率，有一团看起来像云一样的东西，那就是咳嗽声，如图 5.12 所示。

5. 单击顶部工具栏中的"污点修复画笔工具"按钮，或按"B 键"选择画笔。当光标悬停在频谱频率显示上时，光标会变为一个圆。

6. 选择"污点修复画笔工具"时，该工具的工具栏按钮旁边会显示一个"大小"参数，调整该参数，使圆形光标的直径与咳嗽一样宽，但不要大于咳嗽声的宽度，以免删除需要留下的音频。

7. 在一个声道中将圆形光标拖动到咳嗽的区域上，这时另一个声道会自动选择相同区域。按住拖动，会出现以白色阴影显示的区域，注意只需要在咳嗽声上拖动。

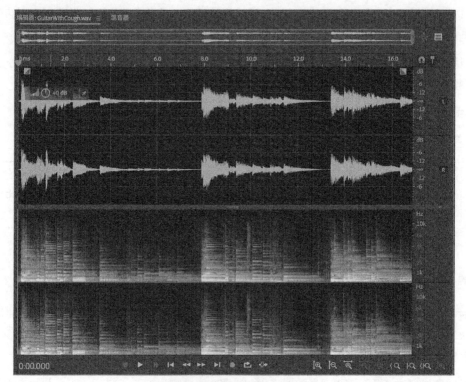

图5.11

图5.12

> **提示**：光标的大小及其位置对于消除咳嗽声至关重要。如果咳嗽声没有消失，请松开鼠标并尝试使用不同大小的刷子，或更改其位置。比如，在这种人为噪声的修复中，重要的往往是要包含完整的噪声触发部分（声音的开始），而不是它的衰减部分（声音的尾部，一直到无声）。也可用此方法每次只处理一小部分并连续处理。另外，如果小的人为噪声仍然存在，有时最容易的方法是使用套索选择工具（按"D"键选择该工具），圈选出剩余的人为噪声，然后按"Delete"键。

8. 松开鼠标，然后单击传输栏中的"播放"按钮。这时咳嗽声消失了，Audition 会"治愈（重建）"咳嗽背后的声音（修复处理会在删除的音频的任一侧提取音频，通过复杂的复制和交叉淡入处理，填补上删除人为噪声造成的空白）。

9. 选择"文件 > 全部关闭"菜单命令，为下一个练习做准备。

使用"污点修复画笔工具"的结果将根据使用的音频而有所不同。尽管如此，它仍然是非常有效的，并且值得在处理背景中的咳嗽和其他现场音频问题时尝试。

> **Au** 提示：如果要减小或增大画笔大小，请分别按【（左括号）或】（右括号）。

> **Au** 注意：需要根据频谱频率显示的当前缩放级别更改画笔的"大小"参数。

> **Au** 提示：如果要沿直线拖动，请在拖动时按住"Shift"键。

5.8 手动声音移除

有时不需要复杂的音频恢复处理，只需要简单地去除一些东西，比如手指在吉他弦上的摩擦声、人在演奏乐器时的呼吸声，以及类似的人为噪声。对于这些噪声类型的简单修复，可以使用"框选工具"或"套索选择工具"定义要删除的人为噪声，然后进行删除或降低其电平。

在视图中对人工噪声和需要保留音频的判断、选择"污点修复画笔工具"还是"套索选择工具"和"框选工具"都需要经验。经过充分的实践，这种噪声类型的恢复是非常有效的。这个练习向你展示了如何从古典吉他作品中消除手指噪声，这也是内斯托·奥斯基演奏的。

1. 选择"文件 > 打开"菜单命令，导航到 Lesson05 文件夹，然后打开"Guitar.wav"文件。

2. 单击传输栏中的"播放"按钮，注意在 18.5 s～19 s 有手指噪声。

3. 如果频谱频率显示器没有打开，按"Shift+D"组合键，然后放大手指噪声。

4. 选择"套索选择工具" 或按"D"键，然后在手指噪声周围画一条线，如图 5.13 所示。

图5.13

5. 按"Backspace"键（Windows）或"delete"键（macOS）来删除手指噪声。

6. 注意在 18.6 s 时仍有个人为噪声。选择"污点修复画笔工具"，并使用上一个练习中描述的相同操作删除这一个人为噪音。记住要先将圆形光标的直径调整为与人为噪声的宽度相同。现在所有的手指噪声都消除了。

7. 关闭文件，无须保存，使 Audition 保持打开状态为下一个练习做准备。

> **提示**：可以拖动波形显示和频谱频率显示之间的分隔符来扩大其中一个的视图大小。

> **注意**：在追求尽量完美处理的同时，也要从艺术的角度进行判断，有时一些小的人为噪声能让表演听起来"真实"和人性化。另外使用平视显示器（HUD）的音量控制来降低电平通常比完全删除人为噪声要好。

5.9 污点修复画笔工具

使用频谱频率显示器可以消除咔嗒声，虽然这是一个比使用"自动咔嗒声移除"效果处理更费时间的手动过程，但去除过程将更准确，并且对音频质量的影响更小。

1. 选择"文件 > 打开"菜单命令，导航到 Lesson05 文件夹，然后打开文件"Crackles.wav"。

2. 由于上一节中打开了频谱频率显示器，因此 Audition 现在应该处于频谱频率显示器可见的状态。如果没有打开的话，可以选择"视图 > 显示频谱"菜单命令（或按"Shift+D"组合键）。

3. 放大视图，直到可以看到文件中从开始就有的细长垂直线，如图 5.14 所示。

4. 按"B"键选择"污点修复画笔工具"，并将其像素大小设置为与卡顿声相同的宽度。

图5.14

5. 按住"Shift"键，然后单击噪声顶部并向下拖动，这会同时选择两个声道中的噪声。

6. 松开鼠标，卡顿声将消失，留下的音频空隙会被修复。现在对要删除的每个卡顿声重复步骤 5 和步骤 6。

7. 将播放指示器返回到文件的开头位置，然后单击传输栏中的"播放"按钮聆听处理结果，

这时文件听起来就像从来没有卡顿声一样。

8. 关闭文件，无须保存，使 Audition 保持打开状态为下一个练习做准备。

5.10 自动化声音移除

Audition 的修复工具不仅可以用于修复问题，还可以用创造性的方式使用它们来进行声音设计。在本练习中，将使用"声音移除"功能从鼓循环中删除底鼓。

1. 选择"文件>打开"菜单命令，导航到 Lesson05 文件夹，然后打开文件"Electro.wav"。

2. 单击传输栏中的"播放"按钮，并记下底鼓在声音中出现的位置。在 1.9 s 左右有一个突出的、相当孤立的底鼓声。

3. 和前面的练习一样，将底鼓的波形放大到足够大，便于定义处理范围。

4. 选择"框选工具"，或者按"E"键，用它来选择底鼓，如图 5.15 所示。

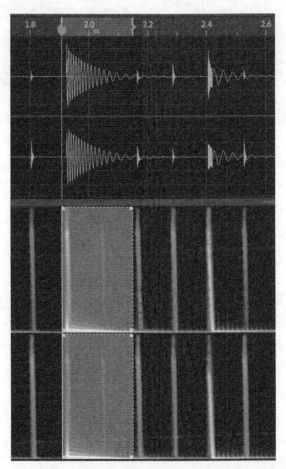

图5.15

5. 选择"效果 > 降噪/恢复 > 声音移除（处理）"菜单命令。如果尚未选择"（默认）"的声音移除预设，请从"预设"下拉列表中选择"（默认）"。

6. 单击"了解声音模型"按钮会打开预览编辑器，这会把步骤 4 中选择的底鼓声捕获为参考声音，以便删除文件中具有这些特征的任何声音。由于该音频文件不包含语音，请在"声音移除"对话框中取消选择"针对语音的增强"，如图 5.16 所示。

图5.16

7. 为确保整个波形都能应用消音效果，可选择"编辑 > 选择 > 全选"菜单命令，或按"Ctrl+A"组合键（Windows）/"command+A"组合键（macOS），也可单击波形取消区域选择（这时效果处理将应用于整个文件）。

8. 播放该文件，注意底鼓几乎被完全移除。

9. 单击"应用"按钮从文件中删除所有底鼓，预览编辑器同时关闭。

> **提示**：如果需要，可以通过选择"增强抑制"来增加抑制强度从而加强声音移除的效果。

5.11 复习题

1. 在自动和手动咔嗒声移除中,哪个效果更好?
2. 什么是噪声样本?
3. 降噪处理只对消除嘶声有效吗?
4. 音频"治愈"有什么用?
5. 列出两个本章涉及的工具在音频恢复之外的用途。

5.12 复习题答案

1. 自动咔嗒声移除的处理过程更快,但手动删除咔嗒声效果更好。
2. 噪声样本像一个指纹,代表一段噪声的特定声波特征,从音频文件中去除有这个特征的声音可以消除噪声。
3. 降噪可以降低甚至消除任何恒定的背景声音,只要有一个单独存在的噪声部分就可以用来捕捉噪声样本。
4. "治愈"会通过交叉淡化的方式,将"污点修复画笔工具"移除的声音用其两边的"好声音"代替。
5. 以富有创造性的方式使用它们,比如从鼓循环中去除特定的鼓声或进行声音设计。

第6课 母带处理

课程概述

在本课中,将学习以下内容。

- 使用效果器改善混音后的立体声音乐。
- 应用均衡器来减少浑浊感,突出底鼓并让镲的声音清晰可闻。
- 运用动态处理让音乐电平更高,有助于克服在汽车或其他环境中的背景噪声。
- 为干瘪的音乐声添加氛围感。
- 改变立体声声像以产生更宽的立体声效果。
- 进行细节编辑以强调音乐的特定部分。
- 使用诊断工具监听电平和声相。

 完成本课程大约需要 45 min。

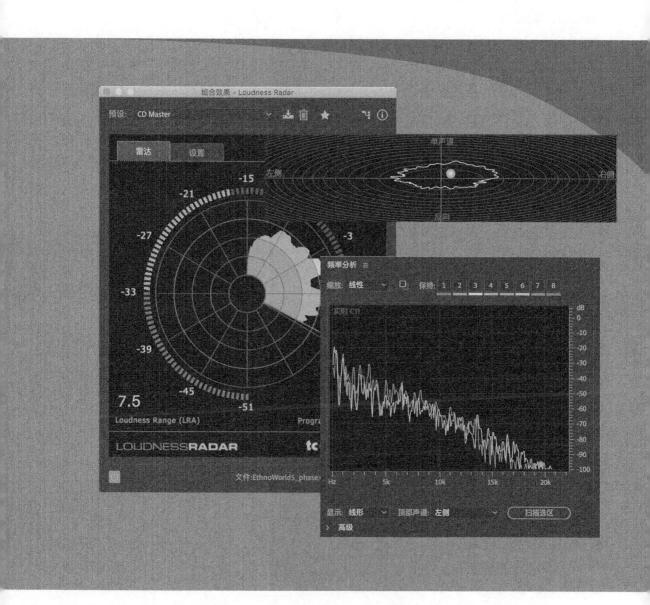

母带处理是混音和分发之间的阶段。通过细致的均衡、动态、波形编辑、加宽和其他技术的处理，可以为一段音乐营造精致的音频体验感，为在线发布或分发做好准备。

6.1 母带处理基础

母带处理是在混音之后，分发或发布之前的处理过程。在这个过程中会对立体声或环绕混音文件进行最终的编辑或音频增强（均衡、动态、淡入或淡出等），并运用诊断工具来确保文件符合特定的音频规格。

对于专辑的制作工程（无论是 CD 还是在线发布的音乐集合），母带处理还需要确定专辑中歌曲的正确顺序（对歌曲进行排序）并匹配它们的电平和音色，以获得一致的聆听体验。

对于电影和电视音轨来说，母带处理涉及将电平匹配到相应的标准，并确保混音在各种监听系统（从高端电影音响系统到笔记本电脑上的小喇叭）中听起来都不错。

作为音乐生产链中的最后一个环节，母带处理可以决定一个制作工程的成败。因此人们经常会把项目交给经验丰富的精英工程师来做母带处理，这不仅是因为母带处理是他们的技术专长，也是为了能从客观的角度去处理混音后的音频。

但是如果学习母带处理的目标只是为了更好地混音，Audition 提供的是专业水平母带处理所需的工具。进行母带处理的次数越多，所掌握的技能就越好，但是需要强调的是，专业的母带处理工具是好的耳朵。好的耳朵能够可以分析一段音乐的缺陷所在，再加上知道使用什么处理可以弥补这些缺陷的技术知识。

此外请记住，理想情况下，母带处理的目的不是挽救一个录音，而是加强一个已经非常出色的混音。如果混音有问题，就要先处理混音，不要指望通过母带处理来解决问题。

在第 4 课中，已学习了如何使用"特殊效果"菜单中的"母带处理"效果器来进行基本的母带处理。本课将采用一种更模块化的方法，即使用单独的效果器处理某个问题，这些效果器的讲解顺序是常见的效果器链顺序（均衡器、动态处理、氛围、立体声声像和波形调整）。但请注意，当有已知的问题需要解决，有时会首先调整波形，比如当音轨音量过小时，会先使用增益处理来提高部分电平。

6.2 均衡器

通常，母带处理的第一步是调整均衡器，以创造一个悦耳的音色平衡。

1. 确保 Audition 中波形编辑器为打开状态，选择"窗口 > 工作区 > 母带处理与分析"菜单命令。

2. 选择"文件 > 打开"菜单命令，导航到 Lesson06 文件夹，然后打开文件"KeepTheFunk.wav"，如图 6.1 所示。

> **Au** 注意："母带处理与分析"工作区会将重点放在分析和计量面板上，如果在较小的屏幕上工作，可能需要调整波形编辑器面板的大小以便更容易地进行导航。

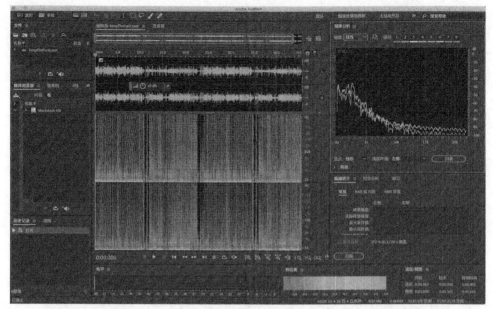

图6.1

3. 在效果组中，单击第一个插入位置的右箭头打开下拉列表，然后选择"滤波与均衡 > 参数均衡器"菜单命令。

4. 如有必要，在"预设"下拉列表中选择"默认"预设，然后在右下方的"范围"选项中选择 30 dB。

5. 按"Ctrl+L"组合键（Windows）/"command+L"组合键（macOS）或单击传输栏中的"循环"播放按钮，以便在进行以下调整时文件仍在播放。单击传输栏中的"播放"按钮并聆听，会发现音乐在低频上有点浑浊的感觉，在高频上没有清脆的感觉。

 注意：如果单击波形编辑器中的"循环播放"按钮，可能需要移动右拆分条来加宽波形编辑器的显示范围才能看到该按钮，或者在按住"Ctrl"（Windows）键 /"command"键（macOS）的同时拖动其名称来让传输面板进入浮动状态。

6. 寻找问题区域的一个方法是提高某个频段的增益，通过扫描整个频率范围并倾听是否有频率过于突出来寻找问题。因此，单击图形显示上的 2 号控制点，将其一直拖到 15 dB，然后再左右拖动。注意，声音在约 150 Hz 很突出，如图 6.2 所示。

7. 将 2 号控制点在频率约为 150 Hz 处向下拖动至 −5 dB 左右，注意聆听低频是如何收紧的，这种差异很细微（通过打开、关上频段 2 的按钮以听到差异），但通常母带处理是多个细微变化的累积效应。

8. 底鼓似乎应该更强劲，能为这种音乐添加更强的"砰"声，可以使用频段 1 在底鼓的频率上增加一个狭窄的提升。将频段 1 的"Q 值"设置为 8，并将频段 1 的控制点拖动到 15 dB。通过在 20 Hz ～ 100 Hz 来回扫描频率，可以找到底鼓的主要频率在 45 Hz 左右。

6.2 均衡器

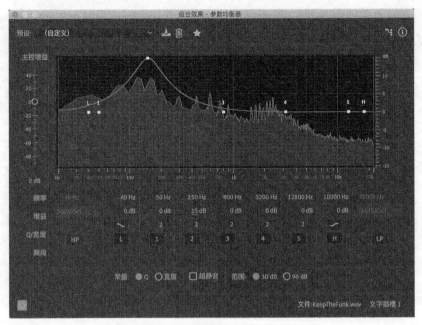

图6.2

9. 将频段 1 的电平下降到 5 dB 或 6 dB 左右,这样底鼓就不会过于突出了。

10. 踩镲和镲片的声音似乎有点闷,增加高频响应可以改善这一点。将频段 4 的"Q 值"设置为 1.5,将"频率"设置为约 8000 Hz,并将频段 4 的控制点拖动到大约 2 dB,如图 6.3 所示。

图6.3

11. 再次通过切换电源按钮进行比较聆听。注意，图 6.3 中为了清晰起见，未使用的频段已被关闭。现在关闭"参数均衡器"窗口，使文件保持打开状态，为下一个练习做准备。

6.3 动态处理

动态处理可以让音乐回放时听起来更突出，有更多的冲击力，也能使电平较低的声音变得更响，这有助于音乐解决许多不同收听环境中的背景噪声。为了避免听觉疲劳，最好不要过度处理导致动态消失，但一些适当的处理可以产生不错的音量对比。

本练习会使用多频段压缩器来控制动态。除了提供 4 个频段的压缩，多频段压缩器还能提供应用于整体输出的限制器。

每个频段的控制与单频段压缩器中的控制相同，主要区别（除了界面颜色很丰富）是多频段压缩器包括交叉设置，将 4 组参数控制分配到为不同的频率范围上，如图 6.4 所示。

交叉： 低： 120 Hz 中间： 2000 Hz 高： 10000 Hz

图6.4

> **注意**：动态处理通常是母带处理中的最后一个处理，因为它设置了允许的最大电平，在它之后添加效果器可能会提升或降低整体电平。

> **注意**：每个频段的阈值滑块（其位置与阈值数字显示相对应）右边的电平表示压缩量，压缩量越大，电平表中能看到的红色部分越少。

1. 在效果组中，单击插入位置 4 的右箭头打开下拉列表，然后选择"振幅与压限 > 多频段压缩器"菜单命令。（选择"插入 4"的原因是稍后将希望在均衡器和动态处理之间添加其他效果器）

2. 从"预设"下拉列表中选择"流行音乐大师"，使音乐听起来更响，如图 6.5 所示。

3. 聆听一段时间之后，会发现动态范围急剧缩小了。为了恢复一些动态，现在将每个频段的"阈值"参数设置为 −18 dB。

4. 将总限制器部分的"阈值"参数向下拖动至 −20 dB，声音会被过度限制，变得有挤压感、不均匀。现在将其拖动到 0 dB，此时没有限制处理，声音变得没有冲击力。拖到这两个极端之间一个良好的折中设置，比如 −8 dB，如图 6.6 所示。

5. 通过切换效果组的电源按钮，比较有无均衡器和多频段压缩器的声音。经过处理的声音更饱满、更紧凑而且清晰响亮。另外请注意，多频段动态处理强调了之前均衡器所做的处理。关闭"多频段压缩器"窗口，使文件保持打开状态，为下一个练习做准备。

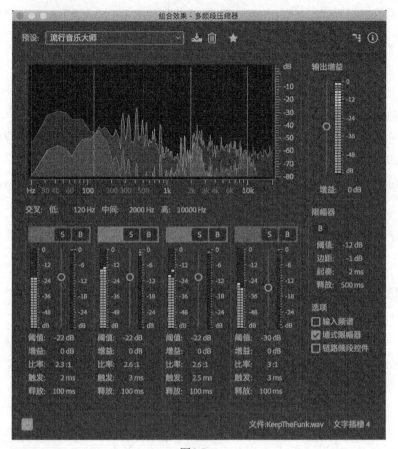

图6.5 图6.6

6.4 氛围

虽然在母带处理中很少会加入混响,但现在音乐有点沉闷,为了让音乐听起来是在一个声学空间中播放的,现在将为音乐添加一些氛围。

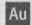 提示:如果专辑中的曲目是在不同的时间、地点录制的,整体上添加一些微妙的氛围会产生更具凝聚力的声音。

1. 在效果组中,单击插入位置2的右箭头打开下拉列表,然后选择"混响 > 室内混响"菜单命令。

2. 如果此时音乐仍在播放,需要停止播放才能选择预设。从"预设"下拉列表中选择"房间临场感1"的预设。选择好之后,单击传输栏中的"播放"按钮。

3. 将"干"滑块设置为0%,将"湿"滑块设置为40%,这样可以很容易听到参数改变的结果。

4. 将"衰减"设置为 500 ms,"早反射"设置为 20%,"宽度"设置为 100,"高频剪切"设置为 6000 Hz,"低频剪切"设置为 100 Hz,"阻尼"和"扩散"设置为 100%。

5. 调整干湿信号的混合,将"干"设置为 90%,"湿"设置为 50%,如图 6.7 所示。

图6.7

> **注意**:使用"室内混响"效果器需要在实时回放和声音质量之间做出取舍。如果所做的工作对声音质量要求严格,使用其他的混响会更好;但如果是为学习混响如何影响声音,"室内混响"效果器是一个很好的选择,因为它能实时响应参数的变化。

> **提示**:如果确切知道需要输入的数值,可以在任何蓝色数字的地方单击并键入,不然的话需要拖动这些数字以更新设置。

6. 切换"室内混响"效果器的开关状态,这时如果不仔细听的话,不会听到太大的变化,因为这个处理只会略微改变声音。在鼓声出现的时候,这种增加的氛围感是最明显的。要听到更多的氛围声,请增加"湿"滑块的值。现在关闭"室内混响"效果窗口,使文件打开保持,为下一个练习做准备。

6.5 立体声声像

"立体声声像"效果器会拉伸声音的立体声声像,使左声道更偏向左边,右声道更偏向右边。在这个练习中,通过增加立体声声像,能够将两个声道中各自的吉他声分离得更清楚。

1. 在效果组中,单击插入位置 3 的右箭头打开下拉列表,选择"特殊效果 > 母带处理"菜单命令,这里只会使用"加宽器"。

2. 如果要去掉做过的调整,可以从"预设"下拉列表中选择"(默认)"。

3. 将"加宽器"的滑块设置为 85%,如图 6.8 所示。

图6.8

4. 切换效果组的开关按钮状态,比较经过和未经过母带处理的声音。现在尝试将每个效果器的开关单独关上、打开,比较每个效果器对整体声音的影响。

5. 通常,在母带处理的过程中,一个效果器处理会改变另一个的效果器的处理结果,这时就需要做出相应的调整。在这种情况下,压缩器可能会过度强调高频的声音,可以打开均衡器并关上第 4 频段的处理,比较前后的声音,根据喜好做出选择。

在开始下一个练习之前,关闭所有打开的效果器窗口。

6.6 提升鼓声并将处理写入文件

在添加效果器时,或者添加效果器之前和之后都可以对波形进行编辑。在音乐的结尾处有 4 个鼓声,现在需要略微提升它们来使其更突出。为了完成这个操作,需要先更改时间显示。

1. 右键"编辑器"面板左下角的时间显示区域,会弹出如图 6.9 所示的菜单。

在这里可以选择多种时间显示选项。在为电影制作音轨的时候,通常会选择与电影工程相匹配的帧速率来显示时间,这样能更容易与画面保持同步。现在选择"小节与节拍"。

2. 从 24:3.08 处开始会出现 4 个需要变得更响一些的鼓声。选中这 4 个鼓声(如果需要的话先放大视图),然后通过平视显示器(HUD)将其增益提升 3.9 dB。

3. 播放文件,试听效果。

除将效果器添加到效果组来试听效果处理之外,Audition 还能显示出效果器处理之后的波形图像,该图像会展示所有未经应用的效果器处理结果。

图6.9

4. 单击"显示预览编辑器"按钮 ▣，结果如图 6.10 所示。

图6.10

"编辑器"面板会显示未经处理的波形和被处理过后波形将会变成的形状。

之前使用过的效果器会自动打开预览编辑器，但通过单击相应按钮可以手动切换其显示状态。显示处理后的波形需要一定时间，所以通常会将其保持关闭状态。

在效果组中应用所有的效果器，让效果处理成为文件的一部分，这也会让波形的形状发生变化，显示出母带处理的结果。

5. 关上预览编辑器。在效果组中，确保"处理"下拉列表中选择的是"整个文件"。

6. 在效果组中单击"应用"按钮。Audition 会将所有效果器的处理写入文件，并从效果组中移除之前添加的效果器。结果如图 6.11 所示。

7. 选择"文件 > 全部关闭"菜单命令，在被询问是否需要保存时选择"否"按钮。

> **注意**：在效果组中单击"应用"按钮时，所有效果器会恢复其默认设置。如果改变了主意，可以通过菜单中的"编辑 > 撤销"菜单命令来取消应用，继续调整效果器设置。

图6.11

> **注意**：母带处理的工作可能需要多年的时间才能在艺术上和技术上都做好，在所处理文件有问题的时候尤其如此。但是，大多数的母带处理仅包含均衡器、动态处理以及其他一些需要的效果器。

6.7 检查母带处理

虽然从事声音工作时最好用耳朵听，而不是用眼睛看，但诊断工具和测量可以展示很多关于音频文件特性的信息。Audition 的诊断工具非常先进，虽然较多用于专业广播以及类似用途，但有些工具也可以在基础的项目中使用。

6.7.1 检查声相

如果对两个扬声器输送相同的信号，两个扬声器的振膜应当同步向外或向内移动。如果一个振膜向一个方向移动，而另一个振膜向相反的方向移动，那么当输送相同的信号时，扬声器就会异相。

当扬声器异相时，一个产生低压力，另一个产生高压力，结果可能是房间里会有一个死角，在那里几乎听不到声音。

异相也有可能发生在音频文件中，Audition 可以检测并修复这种情况。

1. 如果还没有进入"母带处理与分析"工作区，选择该工作区。然后选择"窗口 > 工作区 > 重置为已保存的布局"菜单命令来重置工作区。

2. 选择"文件 > 打开"菜单命令，导航到 Lesson06 文件夹，然后打开文件"EthnoWorld5_Phase.wav"（此文件是使用 Best Service 的 Ethno World 5 音源库创建的）。

3. 单击"相位分析"面板名称（与右下角的"振幅统计"面板位于同一个面板组中）以显示该面板，然后播放音频，如图 6.12 所示。

图6.12

观察"相位分析"面板以及电平表右侧的相位表，如图 6.13 所示。可能需要调整面板的大小才能同时查看波形、相位表和相位分析面板。

4. 如果相位表指针（垂直白线）移到 0 的左侧或相位分析球降到中心线以下并变为红色，则表示其中一个声道与另一个声道不同步。由于两个声道之间发生相位抵消，会形成一个比较薄的声音，这是不可取的。

图6.13

5. 单击波形并按"Ctrl+A"组合键（Windows）或"command+A"组合键（macOS）选择所有波形，也可以单击波形取消选择所有波形，这两种操作都能确保下一个更改会应用于整个文件。

6. 按方向键"下"，这样会只选择右声道，然后选择"效果 > 反相"菜单命令以反转右通道的相位。

7. 按方向键"上"，这样会选择两个声道，然后开始播放。

请注意，相位表指针向右移动，相位分析球变成了绿色的，位于中心线的上方，声音听起来更饱满，如图 6.14 所示。

8. 要比较同相和异相声音，可选择"编辑 > 撤销反相"菜单命令，这时声音比较薄，相位表显示出异相的情况。选择"编辑 > 重做反相"菜单命令，声道之间不再异相，声音更饱满。

图6.14

6.7.2 振幅统计

Audition 可以分析文件并提供振幅、削波、直流偏移和其他特性的统计信息。

1. 如果尚未选择整个波形，请按"Ctrl+A"组合键（Windows）或"command+A"组合键（macOS）选择整个波形。

2. 单击"振幅统计"面板名称，然后单击"扫描选区"按钮，结果如图 6.15 所示。

图6.15

3. "振幅统计"面板会显示峰值电平、是否有削波的采样、振幅平均值（RMS，均方根）、直流偏移和其他统计信息。这里有一个可以运用的统计信息：注意左声道中有一点直流偏移，这会减少可用的电平。选择"收藏夹 > 修复 DC 偏移"菜单命令，然后再次单击"扫描选区"按钮，这时左声道的直流偏移消失了。

4. 使文件保持打开状态，为下一个练习做准备。

 注意："总计 RMS 振幅"是另一个有用的统计数据，因为它代表一个文件的整体响度。如果两个文件的总计 RMS 振幅统计值相差很大，那么其中一个可能比另一个声音大得多。

6.7.3 频率分析

"频率分析"面板会显示音频文件或选区哪些频率是最突出的。在文件回放期间,可以在特定时间冻结频率分析图来查看和比较图形显示。

频率分析有助于显示是否有过于突出的峰值、过高的低频或高频等,其界面如图 6.16 所示。

图6.16

1. 如有必要,调整频率分析面板的大小以查看整个图形显示。

2. 从"缩放"下拉列表中选择"对数",因为这是最接近人耳感觉频率的方式。

3. 开始回放时,会看到不同频率的振幅随着文件的播放而变化。如果要"冻结(保持)"文件在某个时间点的响应图形,请单击 8 个保持按钮中的一个,每个保持的响应具有不同的颜色。

4. 选择"文件 > 全部关闭"菜单命令,然后在被询问是否要保存时选择"全部选否"按钮。

6.7.4 响度计

Audition 包括一个 TC Electronic 公司 ITU 响度计,这是一个能显示峰值电平和平均响度值,以及该电平是否符合具体的广播法规的插件。下面将概述如何使用 ITU 响度计插件。

注:对国际广播法规的解释超出了本书的范围,但 TC Electronic 公司在官网中提供了有关此主题的大量信息。

1. 选择"窗口 > 工作区 > 重置为已保存的布局"菜单命令。

2. 选择"文件 > 打开"菜单命令,导航到 Lesson06 文件夹,然后打开文件"EthnoWorld5.wav"。

3. 单击效果组中插入位置 2 的右箭头打开下拉列表,然后选择"特殊效果 > 响度探测计"菜单

命令，在该效果器窗口中，从"预设"下拉列表中选择"CD Master"，然后开始播放，如图 6.17 所示。

图6.17

> **提示**：响度计转一圈默认为 4 min，如果要更改此设置，请单击"设置"选项卡，然后从菜单中选择不同的转动速度。

4. 外部的点状圆环表示瞬时响度，这看起来就像一个标准的电平表。随着时间的推移，响度计会跟踪这首歌的响度，距离中心较远的同心圆代表更大的响度值。响度范围（LRA，Loudness Range）统计信息描述了整个音频从最柔和到最响之间的差值，但为了从总体结果中排除极端电平的影响，总响度范围的最高 5% 和最低 10% 不包括在 LRA 测量中。

5. 如果要查看动态变化对响度计显示的影响，请单击效果组插入位置 1 的右箭头打开下拉列表，然后选择"振幅与压限 > 强制限幅"菜单命令。

6. 单击窗口右上角的"重置测量"按钮，重置 ITU 响度计。

7. 开始播放，并将"强制限幅"的"输入提升"参数移动到大约 6 dB，注意这时大部分信号是如何扩展到响度计图形显示的外圈的，同时峰值指示灯偶尔会亮起。现在停止播放。

8. 在"文件"面板中选择音频文件，然后按"Backspace/delete"键将其关闭，在被询问是否保存时选择"否"按钮。

6.8 复习题

1. 母带处理是制作流程中的哪个阶段?
2. 母带处理是否只是优化单个曲目?
3. 母带处理中最重要的处理器是什么?
4. 在母带处理中是否建议添加氛围?
5. 过大的动态压缩的主要缺点是什么?

6.9 复习题答案

1. 母带处理在混音之后,分发之前。
2. 对于专辑项目,母带处理的工作也包含以正确的顺序排列歌曲,其目的是保持从音轨到音轨的音质一致性。对于电影和电视混音,它可能包括为国际发行而制作多个版本的混音。
3. 通常均衡器和动态处理是母带处理过程中使用的主要效果。
4. 不建议。通常情况下,会在混音过程中添加氛围,但有时在母带处理时添加氛围可以改善声音。
5. 主要缺点是缺乏动态,这会导致听觉疲劳,因为响亮和柔和的段落之间没有明显的变化。

第7课 声音设计

课程概述

在本课中,将学习以下内容。

- 对日常声音进行极端处理。
- 创造特殊效果。
- 改变声音产生的环境。
- 使用音高偏移和滤波来改变声音。
- 使用多普勒换档器效果增加运动。

 完成本课程大约需要 45 min。

通过使用 Audition 内置的一系列效果器，可以将日常生活中常见的声音修改成完全不同的声音，比如把风扇声改造成宇宙飞船的引擎室效果声，或者把水龙头的声音变成晚上的蟋蟀声。

7.1 关于声音设计

声音设计是捕捉、录制并对音频进行处理的过程。声音设计出现在各种需要音频的艺术形式中，比如电影、电视、视频游戏、博物馆设施、剧院、后期制作等。声音设计可以应用在音乐中，但本课强调的是声音效果和氛围，这种类型的声音在音效标识（如米高梅狮子吼）或在电影场景中营造气氛时很常见。

音效库可以从一些公司获得，但声音设计师经常修改这些声音或使用现场录音机录制自己的声音。比如，在《星球大战》中，声音设计师修改了大象的叫声，为 TIE（Twin Ion Engine，双离子引擎）战斗机在星球大战中潜水攻击所需要的音效创造了声音。

在本课中，将会学习如何将普通声音转换为各种声音效果和氛围。本节课将使用两个文件，一个风扇声和水从水龙头流入水槽的声音，这些都是用便携式数字录音机录制下来的。

7.2 生成噪声、语音和音色

Audition 不仅提供了优秀的音频编辑和处理工具，还有可以生成原始音频文件的功能。新创建的音频可以是简单的音调、噪声或完整的语音，在创建临时语音或在为电影或电视制作音频混音的早期阶段，这一功能非常有用。

7.2.1 生成噪声

Audition 可以产生全频谱噪声，覆盖整个频率范围，然后可以用噪声盖住其他低电平声音，也可以用于电影音轨的制作。

可以创建 4 种类型的噪声，每种类型都通过对特定频率的不同强调来区分。

- **白噪声**：所有频率都是相同的，由于人类的听觉对高频更敏感，所以白噪声会听起来嘶嘶作响。
- **灰色噪声**：这是根据人的心理声学设计出的人类预期中的白噪声，对不同频率的强调弥补了人类听觉在各频段不同的敏感性。在 Audition 中选择这个选项时只查看图形显示就可以学习到人类是如何感知声音的。
- **棕色噪声**：这种类型的噪声比白色或灰色噪声具有更多的低频成分。它的声音像雷声和瀑布声一样，这个名字来自用来计算它的布朗运动曲线。
- **粉色噪声**：最自然的噪声。通过声音应用均衡器处理它，可以生成降雨、瀑布、风、急流和其他自然声音。因为粉色噪声介于棕色和白色噪声之间，所以有时被称为棕褐色噪声。

首先来尝试生成一些白噪声。

1. 选择"默认"工作区，然后选择"窗口 > 工作区 > 重置为已保存的布局"菜单命令。

2. 选择"效果 > 生成 > 噪声"菜单命令。

3. 新音频需要存储在一个文件中，因此将打开"新建音频文件"对话框。选择 48000 Hz 的采样率、立体声声道和 16 位位深度（最常见的电影和电视音轨设置）。输入文件名，然后单击"确定"按钮，"生成噪声"界面将打开，如图 7.1 所示。

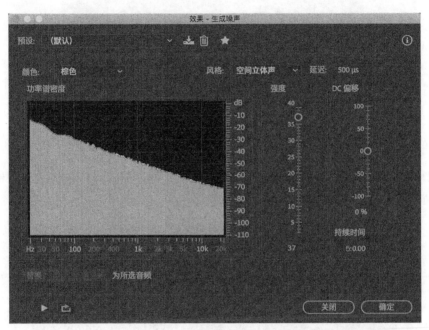

图7.1

> **注意**：如果已打开了现有的音频文件，则新生成的噪声将插入到音频中。如果已选中一个区域，噪声将替换所选定的部分。

4. 在"颜色"下拉列表中选择不同的噪声类型，并通过单击"预览播放"按钮▶来试听不同类型的噪声。

5. 从"颜色"下拉列表中选择"白色"，如图 7.2 所示。

6. 将"持续时间"设置为 5 s，可以单击持续时间数字后输入 5，然后单击空白处，让 Audition 为"持续时间"自动添加零和小数点。

请注意，"风格"下拉列表中能选择空间立体声、独立声道（每个声道单独计算）、单声道和反相。反相是指两个声道之间的声音是相同的，但相位相反，因此当使用耳机收听时，声音听起

7.2 生成噪声、语音和音色

来像是来自大脑内部。

图7.2

7. 单击"确定"按钮。

如果启用频谱频率显示器，结果会特别显著。白噪声会以均匀分布的随机噪声覆盖整个频谱，如图 7.3 所示。

图7.3

7.2.2 生成音色

Audition 能够使用五个频率元素相互结合来创造潜在的复杂音色。

1. 单击"文件"面板中的"新建文件"菜单按钮，然后选择"新建音频文件"。

2. 选择 48000 Hz 的采样率，立体声声道，16 位位深度。文件名称对于这个练习不重要，单击"确定"按钮。

3. 选择"效果 > 生成 > 音调"菜单命令，如图 7.4 所示。

图7.4

4. 从"预设"下拉列表中选择"(默认)"，按空格键播放声音。音色的各个分量都是根据"基频"设置计算出来的，默认情况下，其频率是 440 Hz，也就是标准音高（位于中央 C 上方的 A）。在"频率分量"区域中可以看到，第一个启用的频率是 440 Hz，振幅为 −18.1 dB。

5. 选择"大和弦"预设。现在大多数频率分量都已启用，每个"乘数"设置将数字与基频相乘，创建一个泛音。还可以选择"扫描频率"选项来生成介于两个频率之间的声音。

6. 现在，将右下角的"持续时间"参数设置为 5 s，然后单击"确定"按钮。

7. 播放文件来试听结果。

8. 关闭文件，并在被询问是否要保存时选择"否"按钮。

7.2.3 生成语音

也许对于电影制片人来说，Audition 的一项常用功能就是根据文本创造解说音频。如果还没有

录音，但需要临时使用某些东西来估计混音中的时间和音量，这个功能会很有帮助。此功能在创建提供给音频编辑的音频资源时也很有用，因为它可以使用生成的语音为编辑工作提供时间参考。

1. 选择"文件 > 全部关闭"菜单命令，并在被询问是否要保存时选择"全部选否"按钮。

2. 选择"效果 > 生成 > 语音"菜单命令。

3. 弹出"新建音频文件"对话框，选择 48000 Hz 采样率、单声道、16 位位深度。文件名称对于本练习不重要，单击"确定"按钮。

Audition 会使用操作系统中可用的语音库，根据使用的是 Windows 系统还是 macOS 系统，结果会有所不同。这两个操作系统都提供了添加语音的选项，默认情况下，macOS 系统包含的声音比 Windows 系统多。

4. 在"预设"下拉列表中可以在所有可用声音中进行选择。选择一个声音。

5. 在文本输入框中添加任意文本。如果文档中已有文本，可以将其复制粘贴到此处。

6. 单击"生成语音"对话框左下角的"预览播放"按钮，界面如图 7.5 所示。

图7.5

7. 停止播放，尝试新的声音。放慢说话速度以听到不同之处。

8. 如果对语音满意，请单击"确定"按钮。

9. 关闭文件，并在被询问是否要保存时选择"否"按钮。

> **Au** 注意：单击"设置…"按钮将进入操作系统中的语音设置。

7.3 制作雨声

用相同类型的音频文件开始编辑有利于声音设计工作。比如，要创建降雨声，使用流水声的音频文件可能比使用风扇声音频产生更好的最终效果。

1. 选择"文件 > 打开"菜单命令，导航到 Lesson07 文件夹，然后打开"RunningWater.wav"文件。

2. 确保选择了传输栏中的"循环播放"按钮，以便流水声音能持续播放。单击传输栏中的"播放"按钮预览该音频循环。先把这个声音变成一个较小的春雨声。

3. 调整"效果组"面板的大小，以便查看更多的效果器插入位置。

4. 单击效果组插入位置 1 的右箭头打开下拉列表，然后选择"滤波与均衡 > 图形均衡器（10段）"。确保"范围"参数为 48 dB，"主控增益"为 0 dB。

5. 将除"4 k"和"8 k"以外所有频段的滑块都拉到 −24 处。

6. 将"4 k"和"8 k"滑块降到 −10 处，如图 7.6 所示。

图7.6

7. 打开和关闭几次效果器的电源开关，比较均衡器是如何改变整体声音的。打开均衡器的开关后，声音变成了春雨的声音，如果将"8 k"的滑块调低到 −15 处，可能会发现效果更逼真。

8. 此时假设正在为一个场景设计声音，这个场景中的角色下雨的时候在房子里。在这种情况下，较少会有高频，因为房子的墙壁和窗户阻挡了高频。一直向下拉 8 k 的滑块，让雨声听起来更像是在外面。

9. 接下来，剧本要求角色离开房子，站在雨中。如果要让雨声有环绕在角色周围的感觉，请单击插入位置 2 的右箭头打开下拉列表，然后选择"延迟与回声 > 延迟"菜单命令。

10. 默认设置会扩散声音，但效果过于夸张了，雨声不会只落在角色的左右两侧，而是落在周围。将两个"混合"参数都更改为 50%，这样就可以得到环绕在周围的降雨声。

11. 为了听起来更自然，重点是延迟不能产生任何形式的节奏感。将左声道"延迟时间"设置为 420 ms，右声道"延迟时间"设置为 500 ms，如图 7.7 所示。这些延迟时间足够长，将无法感知到节奏。

图7.7

12. 如果角色再次进入屋内，可以通过双击效果组中"图形均衡器（10 段）"的名称来返回到"图形均衡器（10 段）"窗口，再将"8 k"滑块拉到 -14 左右。请将此文件保持打开状态，继续进行下一个练习。

7.4 制作小溪声

想要把声音从远处的雨滴声转变成潺潺的小溪声，只需要去掉延迟并改变均衡器的设置。

1. 单击"延迟"效果器的右箭头打开下拉列表，然后选择"移除效果"。一条潺潺的小溪发

出的声音比雨滴更清晰，因此不需要用延迟来产生额外的雨滴声。

2. 单击"图形均衡器（10 段）"窗口选择它，将"范围"设置为 120 dB，并确保"主控增益"为 0 dB。

3. 设置图形均衡器的滑块。将"<31""63""8 k"和">16 k"的滑块全部移动到 –60 处。将"125"和"250"的滑块设置为 0，将"500"的滑块移动到 –10 处，将"1 k"的滑块移动到 –20 处。最后，将"2 k"的滑块移动到 –30 处，然后将"4 k"的滑块降低到 –40 处，如图 7.8 所示。

图7.8

4. 小溪声现在听起来在远处。当角色靠近小溪时，将"2 k"的滑块移动到 –20 处、"4 k"设置移动到 –30 处，现在的小溪声越来越近了。请将此文件保持打开状态，继续进行下一个练习。

7.5 制作夜晚的昆虫声

流水声甚至可以用来制造夜间昆虫和蟋蟀的声音。这个练习演示了信号处理是如何将一个声音转换成完全不同的声音的。

1. 在波形编辑器中双击以选择整个波形。

2. 选择"效果 > 时间与变调 > 伸缩与变调（处理）"菜单命令。

3. 在"伸缩与变调"窗口中，如果尚未选择"（默认）"预设，则选择该预设。

4. 将"变调"滑块一直向左移动到 –36 半音阶处，如图 7.9 所示，然后单击"应用"按钮。该处理效果需要几秒的时间来完成。

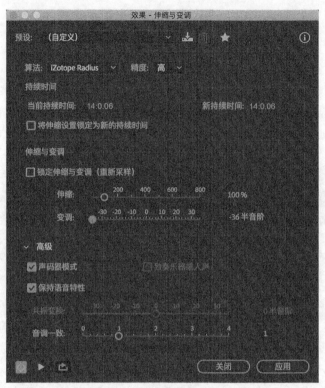

图7.9

> **提示**：极端的音高偏移会增加诸如音量峰值或文件开始和结束时的咔嗒声等异常现象。如果发生这种情况，请选择不包含前 2 s 和后 2 s 的音频，然后选择"编辑 > 裁剪"菜单命令。极端的音高偏移也可能降低音量，因此可能需要增加效果组的音量输出值。

5. 单击"图形均衡器（10 段）"窗口选择它。在"范围"仍为 120 dB 的情况下，将"4 k"滑块设置为 10，然后将其余部分移动到 -60 处。关闭窗口，然后单击传输栏的"播放"按钮来试听处理后的声音。

6. 可以增加混响使昆虫声听起来更加遥远。单击效果组插入位置 2 的右箭头打开下拉列表，然后选择"混响 > 室内混响"菜单命令。单击传输栏中的"停止"按钮停止播放，以便选择"混响"预设。

7. 打开"预设"下拉列表，选择"大厅"。

8. 单击传输栏中的"播放"按钮，聆听昆虫在夜间的声音。

9. 关闭"室内混响"窗口。

7.6 制作外星背景声

使用流水声来创建一个完全抽象的、空灵的、让人产生联想的声音。

1. 在波形编辑器中双击以选择整个波形。

2. 选择"效果 > 时间与变调 > 伸缩与音调（处理）"菜单命令，窗口中的设置应该与以前的设置相同，但如果不相同，请选择"（默认）"预设。

3. 如有必要，将音高滑块拖到最左边（−36 半音阶处）。单击"应用"按钮，将音频再次降低 36 半音阶。处理过程需要几秒。

4. 要消除开始和结束时的干扰噪声，请选择不包括前 2 s 和后 2 s 的音频，然后选择"编辑 > 裁剪"菜单命令。

5. 这时电平值很低，需要把它调高。在波形仍处于选中状态时，选择"效果 > 振幅与压限 > 标准化（处理）"菜单命令。

6. 选择"标准化为"，然后输入 50。选中"平均标准化全部声道"，单击"应用"按钮。

7. 旁通图形均衡器。混响器仍应选择"大厅"预设。将"衰减""宽度""扩散"和"湿"的滑块都拖到最右边，将"干"的滑块拖到最左边。单击传输栏中的"播放"按钮，此时应该听到一个空灵的、动画般的声音。

8. 此时为声音再添加一些细节。在"室内混响"下方的一个效果插入位置上单击右箭头打开下拉列表，然后选择"延迟与回声 > 回声"菜单命令，选择"毛骨悚然"预设。

9. 在"回声"下方的一个效果插入位置上单击右箭头打开下拉列表，然后选择"调制 > 和声"菜单命令。选择"预设"下拉列表中的"10 个声音"。可能需要调低效果组的输出音量控制来避免削波。现在，大幅度的音高偏移加上室内混响、回声、和声效果，已经把流水声变成了一个外星的音景声。

所有这些步骤的完成结果示例放置在 Lesson07 文件夹中，文件名为"RunningWater-finished_version.wav"。

7.7 制作科幻机械音效

就像用流水声产生类似水声的效果一样，风扇的声音可以作为产生机械声音的基础。本练习会讲解如何将普通的风扇声转换成各种科幻小说中宇宙飞船的声音效果。

1. 如果打开了其他文件，请选择"文件 > 全部关闭"菜单命令。选择"文件 > 打开"菜单命令，导航到 Lesson07 文件夹，然后打开文件"Fan.wav"。单击传输栏中的"播放"按钮试听音频。

2. 在波形编辑器中双击以选择整个波形。

3. 选择"效果 > 时间与变调 > 伸缩与变调（处理）"菜单命令。

4. 如果尚未选择预设，则选择"（默认）"预设。

5. 将"变调"的滑块设置为 −24 半音阶，降低音调会使引擎声听起来更大，但降低到 −24 半音阶以上会使声音变得模糊。单击"应用"按钮，该处理将花费几秒的时间。

6. 和前面的练习一样，要想获得最平滑的声音，请选择除第 1 s 和最后 1 s 之外的音频，然后选择"编辑 > 裁剪"菜单命令或按"Ctrl+T"（Windows）或"command+T"组合键（macOS）。

7. 在效果组中，单击插入位置 1 的右箭头打开下拉列表，然后选择"特殊效果 > 吉他套件"菜单命令。从"预设"下拉列表中，选择"鼓包"。单击传输栏中的"播放"按钮，注意声音是如何变得更像金属效果和机器效果的。

8. 单击插入位置 2 的右箭头打开下拉列表，然后选择"滤波与均衡 > 参数均衡器"菜单命令。如果尚未选择预设，从"预设"下拉列表中选择"（默认）"预设。将"范围"选项设置为 96 dB。

9. 取消选择频段 1 ～ 5，只激活 L（低）和 H（高）这两个频段。

10. 单击 L 和 H 频段的"Q/ 宽度"按钮以选择最陡的坡度（按钮中间的线几乎垂直）。

11. 如果文件尚未播放，请单击传输栏中的"播放"按钮。单击 H 控制点拖动到最底部，然后向左拉到 3000 Hz 左右。

12. 单击 L 控制点向上拖动至 20，再向右拖动至约 3000 Hz，如图 7.10 所示。

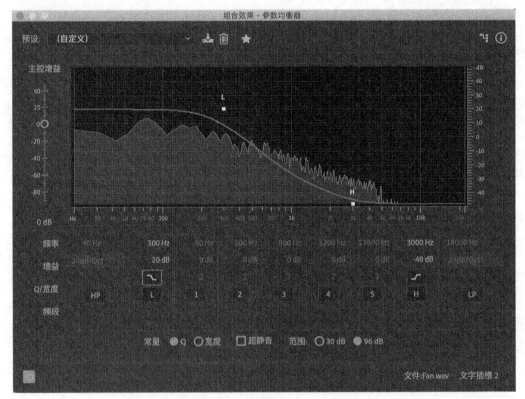

图7.10

13. 现在通过在一个较窄频段上提升共鸣增加电平来为引擎声添加一些特征。单击频段 2 的按钮以启用该频段的参数调整，将其"频率"设置为 500 Hz、"增益"为 10 dB、"Q/ 宽度"为 20

左右。吉他套件和参数均衡器一起提供了主引擎的声音。

14. 此时假设另一个场景位于宇宙飞船的不同区域,虽然远离机房的轰鸣声,但角色仍然可以听到引擎的声音。在效果组中单击插入位置3的右箭头打开下拉列表,然后选择"混响 > 室内混响"菜单命令。

15. 单击传输栏中的"停止"按钮以便更改"室内混响"预设,从"预设"下拉列表中选择"大厅"。

16. 接下来需要只为低频添加大量混响声来强调轰鸣声。单击"衰减""宽度""扩散""湿"的滑块一直拖到最右边,将"高频剪切"滑块设置为 200 Hz,单击"低频剪切""干"滑块拖到最左边,如图 7.11 所示。单击传输栏中的"播放"按钮。

图7.11

17. 旁通室内混响就回到了引擎室的声音,打开则听起来像是位于飞船中另一个很远的位置。使此文件保持打开状态,为下一个练习做准备。

7.8 制作外星飞船飞过的声音

除了能创造静态的声音效果外,Audition 还包含一个多普勒换档器,它可以制作运动的声音,比如从左到右、转圈、沿着弧线运动等。在本练习中,将利用多普勒换档器来产生运动的外星飞船的声音。

1. 如果尚未选择波形,则在波形编辑器中双击以选择整个波形。

2. 选择"效果 > 时间与变调 > 伸缩与变调(处理)"菜单命令。

3. 从"预设"下拉列表中选择"（默认）"预设。将"伸缩"滑块设置为200%。单击"应用"按钮，该处理将花费几秒钟的时间。

4. 旁通参数均衡器，或者单击其插入箭头并选择"移除效果"。

5. 旁通"室内混响"效果器，或单击其插入箭头并选择"移除效果"。

6. 如果"吉他套件"效果器的窗口尚未打开，双击其效果组中的效果器名称，从"预设"下拉列表中选择"最低保真度"。

7. 在整个波形仍处于选定状态时，选择"效果>特殊效果>多普勒换档器（处理）"菜单命令。

8. 从多普勒换挡器的"预设"下拉列表中选择"从左到右飞快移动"，如图7.12所示，然后单击"应用"按钮。将播放指示器移动到开始位置，然后单击传输栏中的"播放"按钮，可以听到飞船从左向右飞过的声音。

图7.12

9. 声音从无声开始淡入并淡出到无声是最有效的，为了实现这一点，可以在波形编辑器中单击左上角的"淡入"按钮，然后向右拖动大约2 s。

10. 同样，单击波形编辑器右上角的"淡出"按钮，将其向左拖动到大约第8 s的时间刻度处。

11. 为了增强多普勒换档器的效果，单击一个效果组插入位置的右箭头打开下拉列表，然后选择"调制>镶边"菜单命令。

12. 在"镶边"效果器的窗口中，从"预设"下拉列表中选择"重度镶边"。

13. 单击"调制速率"参数，输入 0.1，然后按回车键。单击滑块进行拖动几乎不可能选择到这个精确的数值，如图 7.13 所示。

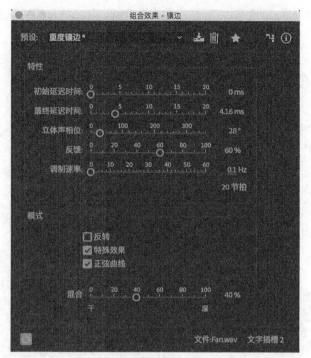

图7.13

14. 单击传输栏中的"播放"按钮,外星飞船从左到右飞行的声音听起来更逼真了。

15. 关闭 Audition,不保存任何内容。

7.9 提取各频段的声音

频段分离器可以将音频文件划分为不同的频段,然后将每个频段提取为单独的音频文件。这在声音设计中有多种用途,也让多频段的处理成为了可能。比如,可以将一个吉他信号分成 3 个单独的频段,再将它们放入多轨编辑器,分别处理每个频段的声音。

1. 打开 Audition。选择"文件 > 打开"菜单命令,导航到 Lesson07 文件夹,然后打开文件"DeepTechHouse.wav"。

2. 选择"编辑 > 频段分离器"菜单命令,或在波形内单击鼠标右键,然后从菜单中选择"频段分离器"。

3. 从"预设"下拉列表中选择"(默认)",然后单击按钮 2 ~ 8 以启用所有频段。

4. 每个频段都用一种不同的颜色表示。单击红色部分,然后向左拖动到 100 Hz,这会将最低频段的范围设置为 0 ~ 100 Hz(在本步骤和后续步骤中,这些频率不需要太精确,可以单击并键入数字来提升操作的速度)。

5. 同样的,将橙色条拖至 200 Hz,黄色条拖至 400 Hz,亮绿色条拖至 800 Hz,深绿色条拖

至 1600 Hz，亮蓝色条拖至 3200 Hz，深蓝色条拖至 6400 Hz。最高的频段会用前一个频段的最高频率作为最低值，最高值为可用的最高频率（22050 Hz），如图 7.14 所示。

图7.14

6. 单击"确定"按钮。分离器需要几秒钟时间将每个频段提取到自己的单独音频文件中。每个新文件都将添加到"文件"面板，如图 7.15 所示。

7. 单击"波形编辑器"面板的菜单，会看到每个频段的文件名称。名称中包括频率范围，选择不同的频段试听不同频段的声音。

8. 从编辑器面板菜单中选择原始的"DeepTechHouse.wav"文件并将其打开，然后选择"编辑 > 频段分离器"菜单命令。

9. 从"预设"下拉列表中选择"5 频段广播"。不必提取所有频段，单击频段 3 按钮可禁用该频段的提取。最高的频段是无法禁用的，如果禁用第 2 个最高频段，它将与最高频段合并。

图7.15

10. 如果要添加其他频段，则需单击已启用按钮中最高的频段按钮，比如此时单击频段 5 的按钮，会启用第 6 个频段。

11. 关闭 Audition，不保存任何内容。

7.10 复习题

1. 什么是声音设计？
2. 在 Audition 中什么效果器能提供声音的空间位置感？
3. 极端的音高偏移会产生什么样的人为噪声？
4. 吉他套件只能添加到吉他上吗？
5. 是否需要使用商业声音库来创建声音效果？
6. 如何使用 Audition 中生成的语音？

7.11 复习题答案

1. 声音设计是捕捉、录制并对音频进行处理的过程，声音设计出现在各种需要音频的艺术形式中，比如电影、电视、视频游戏、博物馆设施、剧院、后期制作等。
2. 均衡器、混响、延迟、回声和多普勒换档器都有助于在立体声或环绕声场中放置声音。
3. 极端的音高偏移可能导致文件开始或结束时出现不可预测的振幅峰值，并降低文件的整体电平。
4. 不是。吉他套件为声音设计提供了巨大的可能性，本课仅挖掘了其中一点潜力。使用"吉他套件"效果器可以为乐器添加丰富的色彩和质感，甚至可以制作有趣的人声。
5. 并不需要总是如此。由于 Audition 拥有丰富的信号处理器，因此普通的声音可以转换成完全不同的声音。
6. 可以将生成的语音用作创造性声音设计的原始材料，也可以作为给电影或电视混音的临时媒体文件。

第8课 创建和录制音频文件

课程概述

在本课中，将学习以下内容。

- 在波形编辑器中录音。
- 在多轨编辑器中录音。
- 将文件拖动到多轨编辑器中。
- 将音频 CD 中的曲目导入波形编辑器。

 完成本课程大约需要 30 min。

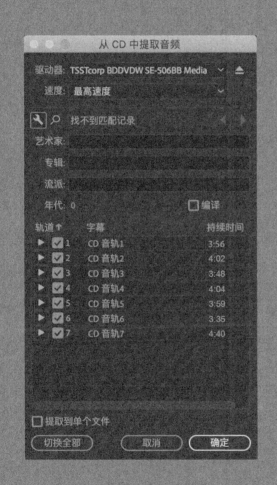

Audition 不仅可以在波形编辑器和多轨编辑器中录音,还可以从标准红皮书 CD 中提取音频,或者直接将文件从计算机桌面拖动到 Audition 编辑器中。

8.1 在波形编辑器中录制音频

第 1 课中介绍了音频接口,以及如何将音频接口的物理输入和输出映射到 Audition 中虚拟的输入和输出上。本课将介绍如何录制音频和将音频导入 Audition,以及如何从 CD 中提取音频。

如有必要请回顾第 1 课的内容,以确保了解音频接口背后的原则,本课会假设读者知道如何映射输入和输出。

在第 1 个练习中会讲解如何把音频录制到波形编辑器中。但是,在开始录制之前,需要设置录音音频文件的参数,所选择的设置取决于音频文件的用途。

 注意:需要一张标准音频 CD 和一个 CD 驱动器来执行本课中的一些练习。

采样率

- 44100 Hz 是 CD 使用的采样率,也是音频"通用"的采样率。
- 48000 Hz 是视频项目的标准选择。
- 32000 Hz 在广播和卫星传输中很常见。
- 22050 Hz 是游戏和低分辨率数字音频的热门选择。低于 22050 Hz 的采样率具有很低的保真度,通常用于演讲、听写、休闲娱乐等。
- 超过 48000 Hz 的采样率现在变得越来越普遍,因为一些厂商会以 88200 Hz 或 96000 Hz 的采样率录制音频,以获得潜在的音质改进或高保真录音存档。然而大多数研究表明,很少有人能准确地分辨 44100 Hz 或 48000 Hz 与更高采样率之间的差异。更高的采样率也需要更多的存储空间,比如 1 min 时长、96000 Hz 文件需要的空间是 48000 Hz 文件的两倍。

位深度

位深度越高,就有越多的数值可以记录无声和最大音量之间的采样点音量大小,位深度与采样率结合在一起决定了音频的整体质量。

 注意:最佳输入电平永远不要进入电平表的红色区域。现在的数字录音技术得到的录音很干净,所以留出足够的空间是安全的,没有必要在录音时达到可能的最高电平。在 Audition 中录制了一个音轨之后,可以根据需要使用增幅或标准化处理来提高电平。

像采样率一样,增加位深度会牺牲处理时间和存储空间来提高音频质量。

位深度

- 8 位是低分辨率,不用于专业音频,在游戏和消费设备中很常见。

- 16 位是 CD 的分辨率，能提供行业标准的音频质量。
- 24 位是大多数录音工程师的首选，因为它提供了更多的空间和更大的动态范围，这使得电平设置变得不那么重要。24 位文件比 16 位文件多占用 50% 的空间，但考虑到硬盘和其他存储形式成本较低，这是一个可以接受的折中方案。
- 32（浮点）的分辨率最高，但除了用于存档之外，与 24 位文件相比没有显著的优势。许多程序与 32 位浮点文件不兼容，且会占用更多的空间。

1. 将麦克风、吉他、便携式音乐播放器的输出，手机音频输出或其他信号源连接到计算机兼容的音频接口上，或连接到计算机内部的音频输入上。

2. 将接口的输入电平控制调整到适当的大小。音频接口会通过物理电平表或专用的控制面板软件来监控输入和输出，并显示信号强度。可以在 Audition 中通过选择"视图 > 测量 > 信号输入表"菜单命令或按"Alt+I"组合键（Windows）或"option+I"组合键（macOS）来监控输入电平。

3. 打开 Audition。选择"文件 > 新建 > 音频文件"菜单命令。

4. 在"新建音频文件"对话框中，输入文件名"RecordNarration"。

5. Audition 默认为 48000 Hz 采样率，这是视频项目的标准选择，但本练习可从"采样率"下拉列表中选择 44100 Hz 作为 CD 音频的标准采样率。

6. 从"声道"菜单中选择所需的声道数。对于麦克风或电吉他，请选择"单声道"。对于便携式音乐播放器或其他立体声信号源，请选择"立体声"。选项"5.1"用于录制环绕声。

7. 从"位深度"下拉列表中选择 24 位，如图 8.1 所示，然后单击"确定"按钮。

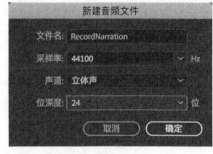

图8.1

8. 如果现在使用的是外部音频接口，请选择"编辑 > 首选项（Audition> 首选项）> 音频硬件"菜单命令来查看是否为"设备类型""I/O 缓冲区大小"和"采样率"选择了正确的设置。对于 Windows 系统用户，还要检查证设备设置是否正确。单击"确定"按钮。

9. 选择"默认"工作区，然后选择"窗口 > 工作区 > 重置为已保存的布局"菜单命令。

10. 单击传输栏中红色的"录制"按钮。录制会立即开始，这时对着麦克风讲话或播放任何连接到接口的声音源，将看到波形编辑器中实时绘制的波形，电平表会显示当前输入信号的电平。

11. 单击传输栏中的"暂停"按钮。注意，这时虽然录音暂停，但电平表仍显示输入信号的电平。

12. 如果要继续录制，请单击"暂停"按钮或"录制"按钮。

13. 单击"停止"按钮来停止录制，已录制的波形将被选中。

14. 单击波形编辑器中的某个位置（已录制了音频的部分），然后单击"录制"按钮来用新录音覆盖之前录制的音频。

15. 录制几秒的音频，然后单击"停止"按钮，此时录音开始和结束位置之间的音频将被选中。

16. 使 Audition 保持打开状态，保留信号源和音频接口设置，为下一个练习做准备。

 提示：用新录音覆盖之前的内容可以加速解说音频的录制，如果某一行解说中出现错误，可以单击该行开头的位置重新录音。

8.2 在多轨编辑器中录制音频

Audition 不仅集成了波形编辑器和多轨编辑器，还能在两者之间轻松传输文件。本练习会演示如何在多轨编辑器中录音、如何用波形编辑器打开录制的音频进行编辑、如何在编辑完成后返回到多轨编辑器。

 提示：最好在一个单独的高速硬盘上建立专用文件夹来存储项目，这能让硬盘上的音频流与运行程序的主硬盘分开。另外，备份单独的硬盘即可备份所有项目。

1. 选择"文件 > 新建 > 多轨会话"菜单命令，这会打开"新建多轨会话"对话框，在这里可以编辑会话名称、存储文件的文件夹位置、项目模板，还有与"新建音频文件"对话框中相同的采样率、位深度和主控。"主控"下拉列表用来选择输出为单声道、立体声或是环绕声格式（如果音频接口支持）。

2. 给工程命名为"多轨录音"。

3. 保存项目的默认文件夹位置是用户的"文档"文件夹（Windows 系统或 macOS 系统都是如此）。在本练习中，请单击"浏览"按钮并导航到"Lessons"文件夹，单击"选择"按钮确认文件夹位置。

4. 在"模版"下拉列表中选择"24 Track Music Session"（24 轨音乐会话），如图 8.2 所示。

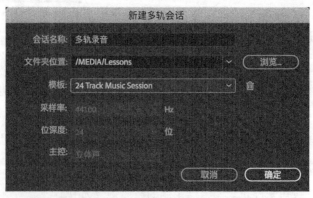

图8.2

> **注意**：采样率、位深度和主控属于模板的一部分，因此一旦选择了模板，这些选项将变暗。如果要编辑这些设置，请在模板中选择"无"。

5. 单击"确定"按钮，将打开多轨编辑器，如图 8.3 所示。

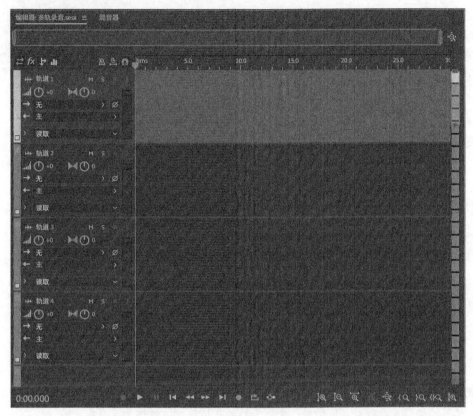

图8.3

在"多轨编辑器"面板的左上角，有 4 个用于切换所显示的轨道头控件的按钮，如图 8.4 所示。

6. 单击"输入/输出"按钮（如果尚未选择）。每个音轨都有一个"输入"菜单，其左侧有右箭头标识，默认值为"无"。在第一个轨道的"输入"菜单中选择信号源连接到的输入接口，如图 8.5 所示。音轨可以是立体声或单声道的。

图8.4

图8.5

8.2 在多轨编辑器中录制音频　171

7. 选择输入后，音轨上的"R"按钮将进入录音准备状态，启用则意味着一旦单击传输栏中的"录制"按钮，该音轨将开始录音。单击"R"按钮（变为红色），对着麦克风说话或者播放声音源，注意音轨的电平表所指示的输入音量，如图8.6所示。

8. 单击传输栏中的"录制"按钮开始录音，录制至少15 s～20 s的音频。与在波形编辑器中录音时一样，可以通过单击"暂停"按钮暂停录音和恢复录制。完成录音后，单击传输档中的"停止"按钮。

图8.6

注意录音片段左上角的标签：Track 1_001。

9. 将播放指示器放在录音文件大约5 s（还未结束）的位置。

10. 单击传输栏中的"录制"按钮，录制大约5 s的音频，然后单击"停止"按钮。

11. 单击刚才录制的录音片段（5 s～10 s）。请注意，新的录音会叠加在同一音轨中原录音的上面，新的录音片段标记为"Track 1_002"，可以将其向左或向右拖动，甚至可以将其拖动到另一个音轨中，如"Track 2"。

切换编辑器

在Audition中可以轻松地在多轨编辑器和波形编辑器之间来回传输文件。如果要用波形编辑器中打开多轨编辑器中的音频文件，请双击多轨编辑器中的音频剪辑或右击该剪辑并选择"编辑源文件"。

要将文件传输回多轨编辑器中它原来的位置，请单击"多轨"按钮或按"0"键。如果要将其传输到会话中的其他位置，甚至传输到其他会话，请在波形编辑器中单击鼠标右键，然后选择"插入到多轨混音中>[多轨会话名称]"，该文件会被放置到多轨编辑器的播放指示器处，位于第一个可用的、在播放指示器位置没有录音的音轨上。

12. 在"文件"面板中单击每一个新录制的音频文件，然后按"Backspace/delete"键删除。这时会出现警告，提示正在删除多轨会话中使用的音频文件，选择"是"按钮来删除这些文件。请注意，录音片段仍位于多轨会话中，但已变为灰色，其处于脱机状态，没有与之关联的音频文件。

13. 在多轨会话中选择并删除脱机音频片段，然后单击"R"按钮解除音轨1的录音准备状态。

14. 单击传输栏中的"将播放指示器移到上一个"按钮。

8.3 检查剩余空间

Audition可以显示硬盘上用于录制的剩余空间量，以及可以录制的估计剩余时间。比如，

8 min 的剩余时间能录制 1 个 8 min 的音轨、8 个 1 min 的音轨、4 个 2 min 的音轨等。这个信息是很有用的，因为在重要的录音会话中，需要确认有足够的剩余录音时间。下面介绍如何显示这些数据。

1. 右击 Audition 最底部的状态栏条。

2. 选择"可用空间""可用空间（时间）"或两个都选，如图 8.7 所示。

3. 统计信息会显示在状态栏的右下角，比如 10.95 GB 可用空间，还有以小时、分钟、秒和帧表示的可用空间量，比如 24:41:09.51，如图 8.8 所示。

图8.7

图8.8

8.4 拖动文件到 Audition 编辑器中

除了将文件录制到 Audition 或从媒体浏览器中拖动文件外（如第 2 课所述），还可以将文件从计算机桌面或任何打开的计算机文件夹中拖动到波形编辑器或多轨编辑器音轨上。该文件可以是 Audition 支持的任何文件格式，在多轨编辑器中，它将自动转换为多轨会话设置。比如，如果创建了一个 24 位位深度的项目，可以将音频作为 16 位的 wav 文件甚至 MP3 文件拖入，它们会自动转换为当前项目使用的格式。

在波形编辑器中，只需将文件从计算机桌面拖到编辑器中即可。本练习会演示如何将文件拖动到多轨编辑器中。

1. 如果上一个练习中没有打开多轨编辑器，请选择"文件 > 新建 > 多轨会话"菜单命令来打开它。保持默认文件夹位置不变，然后从"模板"下拉列表中选择"24 Track Music Session"。

2. 在 Windows 系统资源管理器或 macOS 系统的访达中打开 Lesson08 文件夹，里面有 3 个文件。如果需要，可以调整 Audition 窗口的大小，以便在多轨编辑器中同时看到音轨和打开的 Lesson08 文件夹。

3. 将文件"Caliente Bass.wav"拖到音轨 1 的开头。当拖入一个之前用 Audition 打开过的文件时，还未松开鼠标时就会看到音频的波形，因为 Audition 会把打开过的音频波形存储在一个配套的图形 PKF 文件（峰值文件）中，如图 8.9 所示。如果文件像这个文件一样以前没有被使用过，那么波形将不可见，Audition 将显示"脱机"。将文件拖入多轨编辑器之后，Audition 将生成显示剪辑波形所需的图形文件。

图8.9

> **注意**：音频剪辑的起点可以"吸附"到特定的设置，比如一个小节的开始位置或是某个标记的位置。有关吸附的更多信息，请参阅第 10 课。

> **注意**：分隔轨道头底部和另一个轨道头顶部的横线是分隔条，上下拖动它可以减小或增大上一个轨道的高度。

4. 将文件"Caliente Drums.wav"拖到音轨 2 中，将文件"Caliente Guitar.wav"拖到音轨 3 中。

5. 单击传输栏中的"播放"按钮可同时播放多个音轨。

6. 这些音轨是以高音量录制的，这会导致输出过载。将每个音轨的音量控制调整到 −12 dB（处于播放或停止状态时都可以调整），如图 8.10 所示。

图8.10

7. 单击传输栏中的"停止"按钮，然后单击"将播放指示器移到上一个"按钮，直到播放指示器位于歌曲的开头。

8. 单击"播放"按钮，现在声音不失真了，没有电平条进入红色区域（削波）。

8.5 从 CD 导入音轨

由于音频 CD 上的音轨是特定的文件格式，所以无法直接将它们拖到 Audition 中，但可以从 CD 中提取音频并将其导入波形编辑器中，之后就可以像上文中所说的那样编辑音频或将其传输到多轨编辑器中。

本练习需要准备一张标准的音频 CD。

1. 关闭所有项目和文件。无论当前是否有项目打开，都可以在波形编辑器或多轨编辑器中从 CD 提取音频。

2. 将标准音频 CD 插入计算机的光驱。

3. 选择"文件 > 从 CD 中提取音频"菜单命令，这将打开"从 CD 中提取音频"对话框，其中列出了光盘驱动器上的曲目，如图 8.11 所示。

如果当前计算机连接到了互联网，Audition 将从联机数据库中检索信息，以填充"轨道""标题"和"持续时间"字段。

如果所使用的 CD 未在数据库中注册，则会有一个通知显示未找到匹配的信息（图 8.11 即是如此）。每个曲目都有自己的编号，可以手动向"艺术家""唱片集"和"流派"字段添加信息，也可以单击 CD 曲目标题添加正确的名称。

> **注意**：如果要试听 CD 中的曲目，请单击曲目列表中的"播放"按钮，再次单击停止播放。

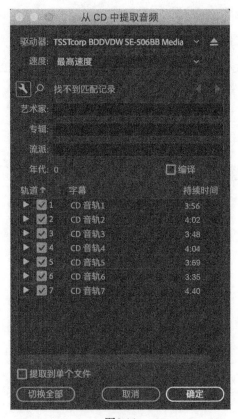

图8.11

> **注意**：默认情况下，Audition 会查询 freedb.org 上的数据库以获取音轨信息。如果要选择其他数据库，请单击"速度"下拉列表下的"扳手"按钮，会出现设置对话框，在"CDDB 服务器"中输入首选数据库的链接。如果需要还可以填写其他字段，然后单击"确定"按钮。

4. "速度"下拉列表能选择提取速度，这里将其保留为默认值（最大速度），如果提取过程中发生错误，请选择较慢的速度。

5. 默认情况下会选中所有的 CD 曲目，它们是按顺序提取的，通常每个轨道都会被提取为一个单独的文件。本练习中仅需提取一个轨道，因此单击"切换全部"按钮取消选择所有曲目，然后选择一个单独的曲目。

6. 单击"确定"按钮，提取过程开始，并将得到的音频放入波形编辑器中。使 Audition 保持打开状态，为下一个练习做准备。

将 CD 提取为一个单独的文件

也可以将任意数量的 CD 曲目提取到单个文件中。该过程类似于提取多个文件。

8.5 从CD导入音轨　**175**

1. 重复上一练习中的步骤 3～步骤 5。
2. 选择要提取到单个文件中的曲目。
3. 选中"提取到单个文件",然后单击"确定"按钮,如图 8.12 所示。所有选定的曲目在波形编辑器中会显示为单个文件,并带有 CD 曲目范围的标记。

图8.12

4. 在进行下一课之前关闭文件。

8.6 复习题

1. 能用 Audition 的电平表来监控输入电平吗?
2. 数字音频最常见的采样率是多少?
3. 专业音频的首选位深度是多少?
4. 在不录音的情况下,如何向波形编辑器或多轨编辑器中添加音频?

8.7 复习题答案

1. 通过选择"视图 > 测量 > 信号输入表"菜单命令,可以在波形编辑器和多轨视图中监控输入电平。
2. 最常见的采样率是 44100 Hz,用于 CD 和许多其他数字音频应用。对于电影和电视,最常见的采样率是 48000 Hz。
3. 大多数工程师喜欢 24 位的录音,尽管 16 位的录音也很常见。
4. 可以将文件拖动到任一编辑器,也可以从音频 CD 中提取音频并将其放入波形编辑器。

第9课 多轨会话

课程概述

在本课中,将学习以下内容。

- 集成使用波形编辑器和多轨编辑器,以便在两者之间来回切换。
- 为音轨更改颜色,以便识别。
- 重复播放特定的部分(循环播放)。
- 编辑立体声场中的音轨电平和声像位置。
- 应用均衡器、效果器和音轨上的发送部分。
- 使用多轨编辑器内置的参数均衡器来做均衡调整。
- 为单个音轨应用效果器。
- 用一个效果器处理多个音轨以节省CPU资源。
- 设置侧链效果,用一个音轨来控制另一个音轨的效果。

 完成本课程大约需要70 min。

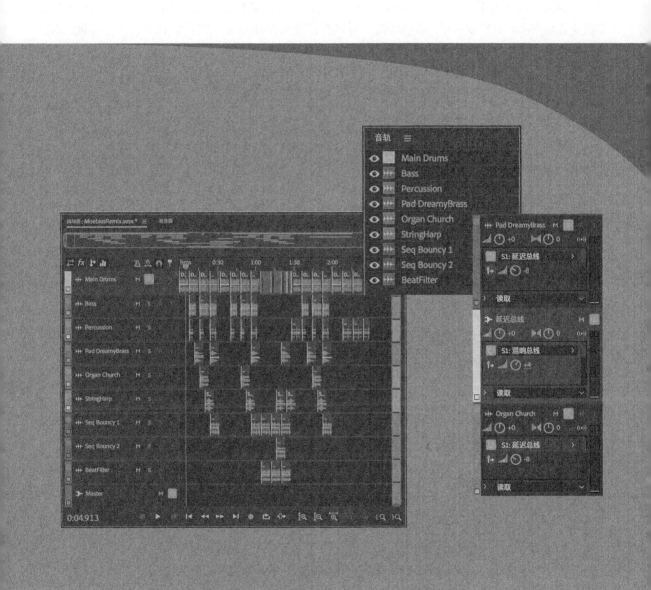

在多轨编辑器中可以安排剪辑、添加效果器、更改电平和声像,并创建总线用于将音轨连接到各种效果器中。

9.1 关于多轨制作

在开始课程之前，要先了解多轨会话的工作流程才能理解本课程。

在波形编辑器中，单个剪辑是唯一的音频元素。多轨编辑器可以对多个音频剪辑进行安排来创建音乐作品。音频被放置在音轨中时，可以将音轨视为剪辑的"容器"。比如，一个音轨可以包含一个鼓声、一个贝斯声、还可以包含人声等。一个音轨可以包含一个长剪辑或多个相同、不同的短剪辑。一个剪辑甚至可以放在一个音轨中的另一个剪辑之上（但是，只有最上层的剪辑可以播放），剪辑也可以重叠以创建交叉淡入淡出（参考第 10 课）。

制作过程包括如下 4 个主要阶段。

- **建立音轨**。这涉及录音或将音频导入多轨会话。比如，在摇滚乐队中，可能包括录制鼓、贝斯、吉他和人声。这些音轨可以单独录制（每个演奏者单独录制一个音轨，通常会开启节拍器来保持同步）、特定的组合录制（如同时录制的鼓和贝斯），或者一起录制（所有乐器都在现场演奏，并在演奏时录制）。
- **叠录**。这是录制附加音轨的过程，如歌手演唱和声来丰富原始人声。
- **编辑**。录制完音轨后，可以通过编辑对其进行润色。比如有了人声之后，就可以去除主歌和副歌之间的声音，以减少其他乐器的残余噪声。也可以通过编辑来更改编曲，比如把单曲的长度缩短到原来的一半。制作电影原声带时，可以添加音频效果、拟音音效和背景音轨等。

> **注意**：有些处理只在一个编辑器或另一个编辑器中可用。如果任一编辑器中的菜单选项变暗，则该选项不可用。

- **混音**。编辑好之后，这些音轨将被混音在一起形成最终的立体声或环绕声文件。混音过程主要包括调整电平和添加效果。Audition 中的多轨会话提供了在混音过程中执行大多数编辑任务的工具，但如果需要详细编辑，则可以会话音频把传输到波形编辑器中进行进一步编辑。

9.2 创建多轨会话

在波形编辑器中处理音频文件时，音频文件本身就是项目。对音频进行调整、保存时，原始音频文件将被修改后的版本覆盖。

在处理多轨会话时，项目是会话文件。所做的更改不会替换原始音频文件，被更改的是链接到媒体文件的"剪辑"。从这个意义上讲，Audition 中的多轨编辑类似于 Premiere Pro 中的视频编辑，这样就可以在多轨编辑器中进行安全的更改，因为总是可以恢复到原始的音频。

由于多轨会话是作为一个单一文件来存储的，其中包含了所有的创造性工作，所以它需要一个名称和存储位置。

而且，由于会话最终是要共享的，因此它有一个"主控"设置，通常是立体声或 5.1 声道。多

轨会话的"主控"设置的许多方面与新创建的音频文件的设置相同。不同之处在于，每次将剪辑添加到会话中时，多轨会话都会确认或转换音频剪辑以确保它们匹配。

在多轨会话中可以将效果应用到单个剪辑或整个音轨，或者可以将多个音轨的输出合并到一个子混音中。通过这种方式，创造性的工作实际上是在会话中进行的，而不是处理组成会话的单个音频文件。

9.3 多轨会话模板

虽然通常会从一个空白的多轨会话开始，但 Audition 附带了几个预置的会话模板，其中包括有用的音轨名称和基于音轨的效果处理。当使用标准会话类型时，可以节省时间，当然如果有一个定期遵循的工作流程，也可以创建自己的模板。

将多轨会话保存到系统上的特定位置，该工程就可以作为模板使用。此位置因操作系统（Windows 系统或 macOS 系统）而异。

创建多轨会话模板

模板是在保存模板文件的那一刻会话中所有设置的快照，包括已应用于音轨的效果。下面介绍如何创建一个模板。

1. 选择"文件 > 新建 > 多轨会话"菜单命令。

暂时不要设定会话名称和文件夹位置，它们在创建模板时并不重要。

2. 从"模板"下拉列表中选择"无"，然后从"采样率""位深度"和"主控"下拉列表中选择选项，如图 9.1 所示。单击"确定"按钮。

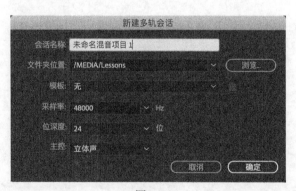

图9.1

3. 根据需要安排多轨会话，包括音轨数量、布局、音轨中的效果器、电平等。这些设置将合并到模板中。

4. 当一切都按喜好设置好之后，就可以制作一个模板了。选择"文件 > 另存为"菜单命令。

5. 使用所需的模板名称命名会话（如"VO+立体声音轨"）。

6. 单击"浏览"按钮选择模板的保存位置。在 Windows 系统上，导航到"计算机 >C 盘 > 用户 > 公共 > 公共文档 >Adobe>Audition>11.0>Session Templates"，然后单击"保存"按钮。在 macOS 系统上，浏览到"根驱动器 > 用户 > 共享 >Adobe>Audition>11.0>Session Templates"，然后单击"确定"按钮。

下次打开新的多轨会话时，创建的模板将出现在"模板"下拉列表中。

9.4 多轨编辑器与波形编辑器的集成

Adobe Audition 的一个独特功能是为波形编辑器和多轨编辑器提供不同的环境。虽然环境不同，但它们彼此之间并不孤立。多轨编辑器中的音频会显示在波形编辑器的文件选择器中，因此可以在波形编辑器中打开多轨编辑器中的任何音频进行编辑。本练习会讲解多轨和波形编辑器如何协同工作。

> **注意**：经常会在多轨编辑器中看到同一剪辑的多个版本。但是，只有一个真实的音频存储在内存中，多轨编辑器中显示的剪辑只是引用了真实的音频。比如，如果 4 个引用相同音频的剪辑出现在同一行中，不会产生 4 个不同的音频，而是将存储在内存中的同一音频按多轨编辑器的指示播放 4 次。

1. 如果现在打开了任何文件或会话，请选择"文件 > 全部关闭"菜单命令，并在被询问是否要保存更改时选择"否"按钮。

2. 选择"文件 > 打开"菜单命令，导航到 Lesson09 文件夹，然后从"MoebiusRemix"文件夹中打开名为"MoebiusRemix.sesx"的多轨会话。选择"默认"工作区，然后通过选择"窗口 > 工作区 > 重置为已保存的布局"菜单命令重置工作区，界面如图 9.2 所示。

图9.2

3. 如果需要，将播放头放在文件的开头，然后单击传输栏中的"播放"按钮播放歌曲并熟悉它。

与波形编辑器一样，多轨编辑器是按照从头到尾的顺序线性播放音轨的，但由于多轨编辑器由多个平行音轨组成，每个音轨都可以播放一个剪辑，因此可以同时播放多个剪辑。

> **多轨编辑器和波形编辑器之间标记的差异**
>
> 在多轨编辑器中，每个剪辑的开始和结束被传输栏中的"将播放指示器移到下一个"和"将播放指示器移到上一个"按钮视为标记。
>
> 可以在"多轨"或"波形编辑器"面板顶部添加提示标记 ▌Marker 03 ，方法是将播放指示器放在要添加标记的位置，然后选择"编辑>标记>添加提示标记"菜单命令，或按"M"键。
>
> 按住"Ctrl+Alt"组合键（Windows）或"command+option"组合键（macOS）的同时按向左或向右的箭头键可以只在提示标记之间移动播放指示器，忽略多轨会话中每个剪辑的开始和结束。

4. 要查看波形和多轨编辑器是如何集成的，请单击"Main Drums"（主鼓组）音轨中的第一个剪辑"Drums_F#L"以选择它，如图 9.3 所示。

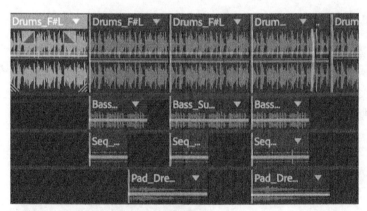

图9.3

5. 单击左上角的"波形编辑器"按钮切换到波形编辑器，或按"9"键，如图 9.4 所示。刚才选择的剪辑将显示在波形编辑器中，可以进行编辑。

图9.4

6. 单击"波形编辑器"面板菜单，会显示出多轨会话中的所有剪辑，可以选择其中任何一个剪辑进行编辑。

7. 选择文件"Bass_Sub_F#H"进行编辑，它在音轨上听起来有点太大了，所以可以把音量降低 1 dB。

8. 选择"效果 > 振幅与压限 > 增幅"菜单命令。

9. 通过在"dB"字段中输入"-1"来降低左右声道的电平，然后单击"应用"按键。

> **Au** 提示：可以在多轨编辑器中调整每个剪辑的电平，或者在混音时降低电平，但有时修改剪辑会更简单，以便"指向"此剪辑的所有实例都使用编辑后的版本。

10. 单击"多轨"选项卡（或按"0"）返回多轨会话。所有 Bass_Sub_F#H 剪辑的电平都降低了 1 dB。

11. 使本工程保持打开状态，为下一个练习做准备。

> **Au** 提示：在多轨会话中，可以通过单击音轨名称来重命名任意选定的音轨。

> **Au** 提示：可以在多轨会话中双击音频剪辑以在波形编辑器中打开它。

9.5 更改音轨颜色

指定独特的音轨颜色可以更容易地识别整个多轨项目中的特音轨，特别是为颜色赋予了特定含义时（比如贝斯为红色、人声为黄色、原声乐器为绿色等）。音轨颜色会影响多轨编辑器中每个音轨左侧的颜色条、剪辑颜色以及混音器中每个音轨的底部和混音器中的音量衰减器控件的颜色。下面介绍如何更改音轨的颜色。

1. 单击音轨颜色栏上的小方形色条，如图 9.5 所示。将打开"音轨颜色"对话框，如图 9.6 所示。

图9.5

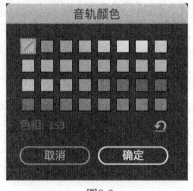

图9.6

2. 如果要选择其中一种颜色，请单击它，然后单击"确定"按钮。

3. 如果要修改颜色，请单击它，然后调整所选颜色的参数。

4. 单击"确定"按钮。

5. 使本工程保持打开状态，为下一个练习做准备。

> **Au** 提示：要将调色板返回到其默认颜色集，请单击"取消"按钮上方右侧的"重置"按钮。

9.6 音轨面板

在处理更复杂的多轨会话时，可能会发现有选择地隐藏音轨很有用。这样做可以更专注于特定的剪辑，同时仍能听到隐藏的音轨的输出。

使用"音轨"面板可以轻松管理隐藏音轨。

1. 选择"窗口＞音轨"菜单命令，如图 9.7 所示。"音轨"面板显示的是当前多轨会话中的每个音轨。请注意，音轨名称会显示在"多轨编辑器"面板、"音轨"面板和"混音器"面板中（通过单击"混音器"面板的名称即可访问，"混音器"与"多轨编辑器"面板位于同一组面板中）。

图9.7

2. 如果要隐藏音轨，请单击"音轨"面板中的"切换可见性"按钮 。

3. 还可以根据音轨类型或音轨上的剪辑自动隐藏或显示音轨。从面板菜单中选择"音轨可见性"，以查看可用选项，如图 9.8 所示。

请注意，还可以选择"保存"或"加载"来创建和访问预设的音轨组。前 5 个预设组已经分配了键盘快捷键，因此在创建这些视图后可以在它们之间快速切换，如图 9.9 所示。

图9.8

图9.9

4. 保持所有音轨可见，并通过从面板菜单中选择"关闭"面板来关闭"音轨"面板。

9.7 循环播放选定的部分

在这些练习中，将会听到一些音轨同时播放各自剪辑的效果。因此，可能想要循环播放包含这些剪辑的部分，这样就不必等待播放完不需要的部分。以下是如何循环播放选定的部分。

1. 从主程序工具栏中选择"时间选择工具" 或按"T"键。

2. 注意不要选择剪辑，在多轨编辑器中水平拖动以选择要循环播放的音乐部分。可以通过拖动所选内容的边缘或指示所选内容边缘的时间线中的白色手柄来对此进行微调，如图 9.10 所示。

3. 确保选择了传输栏中的"循环播放"按钮。

图9.10

4. 单击传输栏中的"播放"按钮，所选区域将连续循环播放。

5. 单击传输栏中的"停止"按钮，然后单击传输栏中的"循环播放"按钮取消选择。

6. 通过单击编辑器中的任意位置取消选择循环区域。

7. 从主程序工具栏中选择"移动工具" 或按"V"键。

9.8 音轨控制

每首音轨都有排列为两个部分的多个控件，主要用来影响播放。其中有一些是固定的控件，而另一些控件有一个区域可以放置，其包含的控件可以根据选择进行更改。要显示这些控件，请完成以下步骤。

1. 向下拖动"Main Drums"音轨和"Bass"音轨之间的分界，直到可以看到"Main Drums"音轨上的所有可用控件，如图 9.11 所示。

2. 将鼠标指针悬停在任何音轨的音轨头处，上下滚动鼠标可同时调整所有音轨的大小。

9.8.1 主要的音轨控件

图9.11

主要的音轨控件是在混音中常调整的一些参数。

1. 将播放指示器返回到会话开始处，然后单击传输栏中的"播放"按钮开始播放。

2. 单击"Main Drums"音轨的"M"静音按钮 使其静音。请注意，当静音功能启用时，静音按钮变为亮蓝绿色。

3. 再次单击"静音"按钮关闭静音。

4. 单击音轨的"S"独奏按钮 可单独播放该音轨，按钮点亮后变为黄色 ，这时只会听到"Main Drums"音轨的声音。"R"按钮用于录音，不要单击它。请让"Main Drums"音轨保持独奏，如图 9.12 所示。

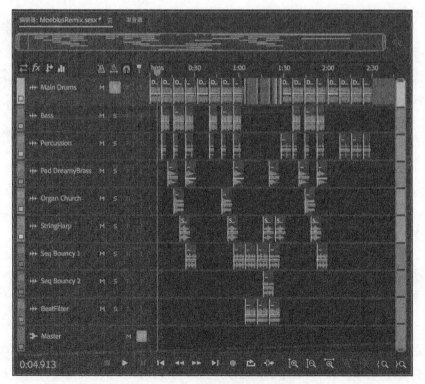

图9.12

9.8 音轨控制　187

> **注意**：如果同时选择"静音"和"独奏"按钮，则"静音"按钮具有优先权。如果独奏一个或多个音轨，"Master"音轨上的"独奏"按钮将亮起，单击该按钮打开或关闭所有音轨的独奏。

> **注意**：Audition 提供两种独奏模式："专有"（独奏一个音轨时让所有其他音轨静音）和"非专有"（这是默认选项，可以同时独奏多个音轨）。要取消任何音轨上的独奏，请按住"Ctrl"（Windows）键或"command"（macOS）键，同时单击"独奏"按钮。如果要选择其中一种独奏模式作为默认模式，请选择"编辑 > 首选项 > 多轨"菜单命令（Windows）或"Adobe Audition CC > 首选项 > 多轨"菜单命令（macOS），然后选择所需的独奏首选项。

可以通过移动音轨来重新组织它们。例如，可能需要将"Percussion"音轨放在"Main Drums"音轨下面，而不是"Bass"音轨。

5. 向上拖动"Percussion"音轨的颜色手柄到"Bass"音轨上方，直到"Main Drums"音轨和"Bass"音轨之间出现一条蓝色线，这条线表示被拖动的音轨将要位于的位置，如图9.13所示。将撞击音轨放在主滚筒音轨下方。

图9.13

6. 在播放时，找到"Main Drums"音轨名称左侧下方的音量旋钮，将鼠标指针悬停在旋钮处，然后向上/向下或向左/向右拖动以改变该音轨的播放音量。如果把这个调得太高，音轨电平表就会变成红色。现在将音量保持在 0。

> **提示**：如果音轨的信号变为红色，音轨电平表的红灯将保持亮起，其表示音轨超过了最大电平，即使没有看到它确切超越峰值的时刻。如果要重置红灯并将其关闭，请单击它。

7. 如果要更改音轨在立体声场中的位置，请使用音量旋钮右侧的声像或立体声声像旋钮。将旋钮拖动到最左边，将听到只有左扬声器或左边耳机发出声音；拖动到最右边，音频将仅从右

扬声器或右边耳机播放。

> **注意**：如果向左拖动声像旋钮时声音从右扬声器播放，请检查扬声器和音频接口的连接。

8. 单击声像旋钮右侧的"合并到单声道"按钮 。这会将立体声场折叠到中心，使立体声文件以单声道播放，再次单击它以返回立体声。

9. 将声像旋钮返回到 0。

> **提示**：如果要使用快捷方式将音量或声像控件返回默认值 0，请按住"Alt"键（Windows）或"option"键（macOS），然后单击要重置的控件（不是数字）。

9.8.2 音轨区域

通过拖动音轨标题上的分隔线或将鼠标指针悬停在音轨标题上并滚动来扩展音轨的高度，将会在音轨主要的控件下方显示出一个区域。可以在此区域中显示 4 组控件中的一组，具体显示哪一组由多轨编辑器工具栏左侧部分的 4 个按钮决定，如图 9.14 所示。

输入／输出　发送

效果　　EQ

图9.14

1. 均衡器区域

均衡器被认为是多轨制作中的重要效果器之一，因为它允许每个音轨在音频频谱中划分出自己的声音空间。每个音轨都可以选择插入参数均衡器，现在讲解如何操作。

1. 单击音轨标题顶部的"EQ"按钮，向下拖动"Main Drums"音轨标题底部的分隔符，直到可以看到所有控件，如图 9.15 所示。均衡器区域会显示 EQ 图形，因为没有进行任何更改，所以它当前是一条直线。

2. 单击"Main Drums"音轨均衡器图形左侧的"铅笔"按钮 。

3. 出现"均衡效果器"界面，这在功能上与 4.6 节所述的参数均衡器相同。

4. 从"预设"下拉列表中选择"原声吉他"，这个预设叫"原声吉他"并不意味着它不能应用于鼓。

5. 关闭"均衡效果器"窗口。注意均衡器区域现在显示的是均衡器曲线。单击均衡器区域的电源按钮，均衡器频率响应曲线变为蓝色，表示 EQ 处于活动状态，电源按钮变为绿色，如图 9.16 所示。现在保持均衡器为启用状态。

> **注意**：如果在关闭窗口之前就打开了"均衡效果器"窗口里的电源按钮，则均衡器区域的电源也会打开。

图9.15　　　　　　　　　　　　　图9.16

6. 单击传输栏中的"播放"按钮会听到均衡器使鼓的声音更清楚了一点。如果要对比试听差异，可以单击均衡器区域的电源按钮使其关闭，然后再次打开。

2. 效果组区域

每个音轨都有自己的效果组，因此可以将信号处理添加到各个音轨上。这个效果组几乎与第4课中介绍的波形编辑器里的效果组相同，本练习会演示如何使用那些不相同的功能。

1. 单击"多轨编辑器"面板中音轨标题顶部的"效果"按钮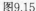。

2. 出现音轨效果组区域。加大"Main Drums"音轨的高度，直到可以看到16个插入位置，就像波形编辑器中的效果组一样，如图9.17所示。可以从之前讲解过的效果器中进行选择，包括VST（Windows系统或macOS系统）和AU（仅限macOS系统）效果器。

3. 这里与波形编辑器的效果组相比的主要区别在于，可以更改效果器在多轨编辑器信号流中的位置。要理解这一点，请在"Main Drums"音轨中，单击插入位置1的右箭头打开下拉列表，然后选择"延迟与回声 > 模拟延迟"菜单命令。

4. 从"预设"下拉列表中选择"峡谷回声"，然后将"反馈"设置为70%，如图9.18所示。单击传输栏中的"播放"按钮，会听到很多重复的回声。

图9.17

5. 有3个按钮位于插入位置正上方的条带中。最左边的按钮是"主效果开/关"按钮，插入效果时会自动启用该按钮，单击它可关闭模拟延迟效果，再次单击它可重新打开模拟延迟效果，如图9.19所示。

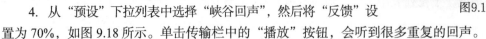

> **Au** 注意：位于音轨中的效果控件也会更新效果组中的效果器设置，改变一个就会改变另一个。

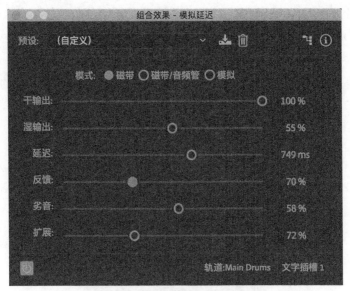

图9.18

图9.19

6. 左边第 2 个按钮是"效果前置衰减器 / 后置衰减器"切换按钮，它会决定效果组是在音量衰减器之前（默认）还是之后对声音进行处理。现在播放音轨，并降贝斯轨的音量，注意这也会降低回声，因为现在效果器处理是前置的，换句话说，它位于衰减器的"上游"。

7. 将音轨的音量控件转回 0，然后单击"效果前置衰减器 / 后置衰减器"按钮，它会变成红色并改变外观，以表明效果处理现在是后置衰减器。

8. 让音轨播放几秒，然后降低音轨的音量控制，这时回声会继续，因为只降低了进入模拟延迟的信号，而不是它产生的信号。

> **注意**：如果音轨的音量仍处于无声状态，最终回声将停止，因为模拟延迟中不会有更多的音频进入，因此也就不会有任何音频对象被延迟。

9. 单击第一个插入位置的右箭头打开下拉列表，然后选择"移除效果"，这样模拟延迟效果就被去掉了。

10. 关闭"Main Drums"音轨的独奏按钮，就可以听到所有音轨同时播放。

3. 主输出总线

在学习下一节中的发送区域之前，首先需要了解总线（bus）的概念。虽然多轨编辑器中的总线看起来像音轨，并且有几个共同的元素，但它们的用途不同。

总线不包含音频剪辑，而是包含一个或多个音轨的混合信号。每个多轨会话至少有一条总线——主总线，通过它进行总输出，它可以是单声道、立体声或 5.1 环绕声格式，在创建新的多轨会话时由"主控"参数指定。

在所有会话中，默认情况下，所有音轨都会进入主总线。因此，主总线的音量控制调节所有音轨声混合后的主音量。这一点很重要，因为当向工程中添加更多的音轨时，输出电平会增加，最终可能会开始失真，但可以使用主总线音量控制来调整输出电平并防止失真。

1. 向下滚动到多轨编辑器的底部，找到主总线，如图 9.20 所示。

图9.20

2. 将主总线高度充分延伸，以查看输出电平表。可能需要使用多轨编辑器右侧的滚动条垂直放大以查看电平表。

3. 单击"播放"按钮开始播放。请注意，主总线音量控制设置为 −4.5 dB，这是该项目的设置。因此当打开文件并开始播放时，不会听到失真，主总线输出的电平表在任何时候都不会变成红色。

4. 停止播放，然后将播放头返回到文件的开头。

5. 按住"Alt"键单击（或按住"option"键单击）主音量控件将其返回 0，然后单击"播放"按钮开始播放。

6. 注意，当第 5 小节除鼓之外的其他音轨加入时，电平表开始进入红色。

7. 单击"停止"按钮，将主总线音量恢复到 −4.5 dB。

音频是以一种链条状的形式在多轨会话中流动的，从原始音频文件开始，然后进入剪辑电平调整和剪辑效果处理，再到音轨电平调整和音轨效果处理，进入总线（如果有用到的话），最后进入主总线。

可以在该链条的任何阶段修改电平，但结果会有不同，具体在哪里进行调整需要经验的帮助。

> **注意**：主总线是唯一的，它省略了标准总线的一些特性（参考 P193 补充说明"关于总线"）。

> **提示**：如果想要将选定音轨缩放到最大垂直高度，请单击"缩放所选音轨"按钮（缩放面板工具栏中最右边的按钮）或按"Shift+/"组合键。此命令会在完全垂直缩放和上一个垂直缩放量之间切换。

> **注意**：大多数工程师都同意，不需要过多地减少主音量控制，理想情况下，它应该保持在 0 dB 左右。如果需要将主音量降低几 dB 以上，请降低单个音轨的音量控制，以降低总输出电平。典型的视频项目的平均电平约为 −20 dB，峰值不超过 −14 dB，以留出一些空间。网络视频的平均电平可以更高，但还是要留出一些空间。

关于总线

除了主总线提供的功能外，总线还有两个其他主要功能：添加效果和创建监听混音。

添加效果

有时需要向多个音轨添加相同的一个或多个效果。常见的例子是混响，它能制造多个音轨在相同声学空间中播放的假象，就像位于同一个音乐厅一样。虽然可以为每个音轨添加混响，但这样做有以下两个主要缺点。

- 每个混响都需要CPU资源。对于较旧的计算机或高度复杂的项目，使用更多的效果可能会降低性能，甚至可能会减少可用的音轨数量。
- 如果在不同音轨之间分布有多个声学空间，则更难产生单一声学空间的假象。

在每个音轨头的效果组区域中，顶部第3个按钮是"预渲染音轨"按钮（也可在"效果组"面板中找到）。当对效果处理进行预渲染时，Audition会处理这些效果，并创建一个用于播放的临时文件，而不是实时计算原音频与效果器的组合结果。这能节省CPU资源并得到更流畅的播放，在效果很多的会话中非常有用。但如果需要修改效果器处理，则需要再次渲染，这可能会减慢创作的过程。

另一种解决方案是把所有需要混响的音轨发送到一个总线上，然后在总线的效果组中插入一个混响。这能大大减少CPU的负载量，而且因为只有一个混响，所以听起来更像是一个单一的声学空间。发送到总线的音量直接控制混响声的大小，例如需要一个混响很大的人声，则应该将人声音轨上混响的发送设置调高。

创建混音（也称为监听混音）

当乐手在录制一个声部时，他们通常希望在耳机中听到特定的混音。比如，贝斯乐手希望将节奏与鼓同步，所以与其他乐器相比，可能希望听到更大的鼓声。但更加注重旋律的主唱很可能希望听到更多的旋律乐器，如钢琴和吉他。

为了满足各乐手的需求，可以创建两个总线，并将每个总线的输出发送到一个单独的耳机放大器中。主唱使用的总线会有更多来自钢琴和吉他的声音，而贝斯乐手的总线会有更多来自鼓的声音。

4. 发送区域

每个音轨都有一个发送区域。可以在此区域中创建总线，以及控制总线电平和选择发送目的地。

1. 单击多轨编辑器 4 个按钮工具栏中的"发送"按钮（效果和 EQ 按钮之间的按钮），会出现音轨的发送区域，如图 9.21 所示。

图9.21

2. 增加"Main Drums"音轨和"Percussion"音轨的高度，便可以看到发送区域的控件。

3. 为了将立体声混响添加到两个音轨，请单击"Main Drums"音轨的发送区域菜单，然后选择"添加总音轨 > 立体声"菜单命令，如图 9.22 所示。这样就在"Main Drums"音轨的正下方创建了一个总线。

图9.22

4. 在总线 A 的名称处单击，然后输入"混响总线"，如图 9.23 所示。请注意，输入此名称后，总线名称会在"Main Drums"音轨发送区域菜单中自动更改。

5. 单击"Percussion"的发送区域菜单，因为现在已经创建了一个混响总线，所以它会出现

在可用发送目的地列表中，在列表中选择"混响总线"。

6. 现在要在混响总线中插入混响。首先单击音轨工具栏中的"效果"按钮。

7. 混响总线上会出现一个效果组，其工作原理与单个音轨中的效果组相同。

8. 单击混响总线效果组插入位置1的右箭头打开下拉列表，然后选择"混响 > 室内混响"菜单命令。

图9.23

9. 当"室内混响"窗口出现时，从"预设"下拉列表中选择"鼓板（大）"。将"干"滑块设置为0%，将"湿"滑块设置为100%。关闭"室内混响"窗口。

10. 单击工具栏中的"发送"按钮返回到发送区域。

11. 将"Main Drums"音轨和"Percussion"音轨独奏，使添加的混响效果能更容易被听到。Audition 此时会自动将混响总线也加入独奏，因为"Main Drums"音轨和"Percussion"音轨已经将信号给它。

12. 单击传输栏中的"播放"按钮开始播放。

13. 默认情况下，发送没有任何电平。把"Main Drums"音轨的发送音量控制从 −∞ 调高到 −6 dB 左右，如图 9.24 所示。现在将听到有混响添加到了"Main Drums"音轨。

14. 将"Percussion"音轨的发送音量控制调到 +5 dB 左右。当打击乐器剪辑播放时，会听到很多混响声，原因是与主鼓组相比，该轨有更多的音频被发送到了混响总线。

15. 可以使用混响总线的音量控制来设置混响声音的总大小。现在在 −8 dB 和 +8 dB 之间改变此控制，聆听它如何影响声音。然后按"Alt"键单击（Windows）或"option"键单击（macOS）此控件以将其返回到 0。

图9.24

16. 还可以调整总线的立体声声像。将混响总线的声像控制从 L100 更改为 R100，将会听到混响效果从左向右移动。按住"Alt"键单击（Windows）或"option"键单击（macOS）此控件以将其返回到 0。

17. 关闭"Main Drums"音轨和"Percussion"音轨的"独奏"按钮。请在设置了各种音轨和总线控制的情况下使本工程保持打开状态，为下一个练习做准备。

> **注意：** 当使用带有干湿控制的效果器作为发送效果时，提供发送的音轨已经向主总线提供了干声，因此发送效果应设置为全湿，不包含干声。总线的音量控制将决定主总线中湿信号的总量。

> **提示**：音轨的发送区域还包括一个"效果前置衰减器/后置衰减器"按钮，它会决定发送是预跟踪音量控制，还是后跟踪音量控制。默认设置为衰减器后发送，因为在减小音轨音量的时候，通常不希望听到与音轨音量更高时相同音量的湿声。如果确实需要衰减器前的效果（可能为了获得特殊效果，即音轨从"干声+湿声"变化到全是湿声），请单击"效果前置衰减器/后置衰减器"按钮，使按钮不变为红色。

5. 将总线发送到总线

总线还可以向其他总线发送音频，这可以进一步增加信号处理的选项。在本练习中，将向延迟总线发送两个音轨，再将延迟总线发送到上一练习中创建的混响总线。

1. 右击"Pad DreamyBrass"（铺垫梦幻铜管）音轨中的空白区域，然后选择"轨道 > 添加立体声总音轨"菜单命令以在"Pad DreamyBrass"音轨正下方立即创建一个总线。

2. 在总线 B 名称字段中单击，然后输入"延迟总线"。

3. 如有必要，请加大"Pad DreamyBrass"音轨、延迟总线和"Organ Church"（教堂管风琴）音轨的高度，以便可以看到它们的发送区域。

4. 单击"Pad DreamyBrass"音轨的发送菜单并选择延迟总线。

5. 单击"Organ Church"音轨的发送菜单并选择延迟总线，结果如图 9.25 所示。

6. 接下来，在延迟总线中插入一个延迟。首先单击多轨编辑器的主工具栏的"效果"按钮。

图9.25

7. 单击延迟总线插入位置 1 的右箭头打开下拉列表，然后选择"延迟与回声 > 模拟延迟"菜单命令。

8. 当"模拟延迟"窗口出现时，从"预设"下拉列表中选择"循环延迟"。将"干"滑块设置为 0%、"湿"滑块设置为 100%，并将"扩散"设置为 200%，精确输入 2000 ms 作为延迟时间，并将"劣音"设置为 0%，如图 9.26 所示。关闭"模拟延迟"窗口。

> **注意**：选择 2000 ms 的延迟时间是为了与速度同步。有关如何确定确切延迟时间的详细信息，请参阅第 4 课。

9. 单击工具栏中的"发送"按钮返回"发送"区域。

10. 独奏"Pad DreamyBrass"音轨和"Organ Church"音轨，然后将这些音轨的发送音量控制设置为 -8 dB 左右，以增加一点延迟。

11. 将播放指标器定位在第 7 小节的开始处，然后单击传输栏中的"播放"按钮开始播放并聆听添加的延迟效果。

> **Au 提示**：可以通过右击面板左下角的当前时间来更改编辑器面板中的时间显示格式。如果要查看"小节与节拍"，请从中选择此选项。

12. 停止播放，从延迟总线的发送菜单中选择混响总线。这会将延迟总线的输出发送到混响总线，将听到被混响效果器处理后的延迟声。

13. 把延时总线发送控制调到 +4 dB 左右，如图 9.27 所示，然后回放。现在将听到混响延迟。

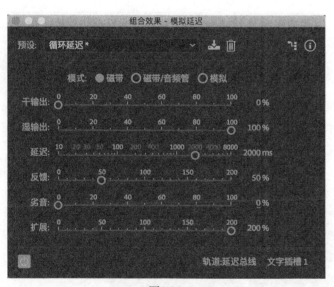

图9.26

图9.27

14. 如果要对比有混响和无混响的延迟声音，请单击延迟总线的电源按钮。

15. 选择"文件 > 全部关闭"菜单命令，然后在对话框中选择"全部选否"按钮，为下一个练习做准备。

9.9 多轨编辑器中的声道映射

波形编辑器和多轨编辑器中的所有效果器都可以使用声道映射功能，但其最适用于多轨制作。声道映射功能可以将任意效果输入映射到另外的效果输入中，将任意效果输出映射到另外的效果

输出中。这主要用于环绕声混音,因为可以在特定的环绕声通道中放置效果输出。本练习表明声道映射也可以用于立体声效果,以改变立体声声像。

1. 选择"文件 > 打开最近使用的文件 >MoebiusRemix.sesx"菜单命令。

2. 单击"Main Drums"音轨上的"独奏"按钮▉,然后单击工具栏中的"效果"按钮。将"Main Drums"音轨的高度加大道足以看到效果组的插入位置。

3. 单击插入位置1的右箭头打开下拉列表,然后选择"混响 > 卷积混响"菜单命令。

4. 从"脉冲"下拉列表(不是"预设"下拉列表)中,选择"巨大空洞"。将"宽度"设置为300%,"混合"设置为70%。

5. 选择并循环一部分"Main Drums"音轨的内容,然后单击传输栏中的"播放"按钮。

6. 单击"卷积混响"效果器界面右上角的"切换到声道映射编辑器"按钮▉。

7. 当"声道映射编辑器"打开时,打开左侧通道的"效果输出"菜单,然后选择"右侧"。

> **注意**:由于两个输出不能在"声道映射编辑器"中分配给同一个音频通道,因此原来分配给"右侧"的效果输出现在被分配给"(无)",即右声道中没有效果输出。

8. 打开右侧通道的"效果输出"菜单,然后选择"左侧",如图 9.28 所示。输出通道现在反转了,从而也反转了混响输出的立体声声像,现在立体声声像更宽,因为一些左侧输入现在出现在右侧输出中,而一些右侧输入现在出现在左侧输出中。

图9.28

9. 为了听到差异，请单击"声道映射编辑器"的"重置路线"按钮。如果用耳机听，会听到立体声声像明显的塌陷（缩小），在扬声器上听会更微妙。选择"文件＞全部关闭"菜单命令，并在被询问是否要保存任何更改时单击"全部选否"。

> **在多轨编辑器中应用声道映射编辑器**
>
> 声道映射编辑器的应用在5.1环绕效果中是显而易见的，因为可以直接将输出效果输出到各种音频通道：左、右、前、后、中，甚至是超低音扬声器。
>
> 对于立体声，声道映射编辑器只与左右声道产生不同音频的效果器相关，比如混响、延迟和各种调制效果。在多轨编辑器中它的主要用途是为单个音轨创建更有趣的立体声声像，或用于多个位置使用了相同的效果时（比如，在两个总线、一个音轨一个总线、两个音轨中使用相同的效果），因为在其中一个效果上反转声像可以增加更多的多样性。

9.10 多轨编辑器中的效果组

既然已经研究了波形和多轨编辑器环境中的相当多的效果器工作流程，那么一些区别应该是显而易见的。

虽然两个效果组的工作方式相同，但多轨编辑器效果组顶部有两个附加按钮，使它能够在基于剪辑的效果和基于音轨的效果之间切换。

处理基于剪辑的效果或基于音轨的效果时，效果组中的外观差异非常细微，因此请注意面板顶部的那些额外按钮，如图9.29所示。这两种类型的效果以相同的方式工作，两者结合产生最终的结果。

剪辑效果 | 音轨效果

图9.29

多轨编辑器是一个更复杂的编辑环境，界面中有一些重复，能在多个位置访问效果器和设置。在效果组中所做的效果器设置会自动出现在音轨头的效果组中，也会出现在混音器的效果组中。它们实际上是访问相同设置的多种方法。

除了"效果前置衰减器/后置衰减器"和"预渲染音轨"选项外，两种编辑模式下的效果组都能使用相同的控件。但是在波形编辑器中所做的更改是破坏性的，这意味着它们会更改原始音频文件。在多轨编辑器中所做的更改是非破坏性的，因为它们不会更改原始音频文件，并且可以随时进行调整。

"基本声音"面板

波形编辑器和多轨编辑器之间的一个明显区别是,"基本声音"面板只能在多轨会话中工作。

"基本声音"面板可以快捷自动地向效果组中添加效果器。效果组中的效果器设置可以通过"基本声音"面板进行调整。

"基本声音"面板对于电影和电视音轨的混音特别有用,后面的课程将进行讲解。

9.11 复习题

1. 波形编辑器和多轨编辑器的主要区别是什么？
2. 通过总线将音轨发送到单一效果，而不是在每个音轨上插入相同效果，这有什么好处？
3. 是否可以让总线向其他总线发送信号？
4. 什么类型的项目中声道映射最有用？

9.12 复习题答案

1. 波形编辑器一次只能播放一个文件，而多轨编辑器可以同时播放多个文件。
2. 使用总线可以节省 CPU 资源，当想对多个音轨应用相同的效果处理（如特定的声学空间）时，使用总线更好。
3. 可以。任何总线都可以向任何其他总线发送音频。
4. 声道映射在环绕声制作中最有用，但声道映射也可用于立体声处理。

第10课　多轨会话编辑

课程概述

在本课中，将学习以下内容。

- 使用对称和非对称交叉淡入淡出，用单个剪辑创建音频混剪。
- 将混音导出为单个文件。
- 将多个剪辑合并为代表单个文件的单个剪辑。
- 为每个剪辑设置声像。
- 编辑剪辑以适应特定的时间长度，比如用于商业项目。
- 应用全局剪辑伸缩来微调音乐的长度。
- 为每个剪辑设置音量大小。
- 为单个剪辑添加效果。
- 为音乐片段设置新的持续时间。
- 通过循环来延伸剪辑。

　　完成本课程大约需要 60 min。

可以对单个剪辑应用各种操作,包括将它们与交叉淡入淡出相结合,以创建完美的 DJ 风格式连续音乐混音,然后将混音回弹到适合导出、刻录到 CD、上传到网络上等的单个文件。

10.1 创建音乐混剪

Audition 不仅可以用于严肃的音频工作，它还提供了一套创建音乐混剪的得力工具。现在没有人再使用磁带了，CD 也几乎完全被基于文件的音乐系统所取代，因此将音乐混剪导出为 MP3 文件以便使用便携式音乐播放器聆听是非常方便的。

音频混剪使用的技术也适用于制作具有 DJ 风格的混音，甚至可以创建一些类型的配乐，所以这个练习不只是为了玩得开心。音频混剪的重点是剪辑之间的交叉淡入淡出，使一个剪辑的结尾和另一个剪辑的开头之间能形成平滑的过渡，特别是在拼接剪辑和重新组合剪辑时尤其有用。在本练习中，将使用 5 个剪辑来创建一个舞曲混剪。

1. 选择"文件 > 打开"菜单命令，导航到 Lesson10 文件夹，然后打开位于"DJ Mix"文件夹中名为"DJ Mix.sesx"的多轨会话，如图 10.1 所示。

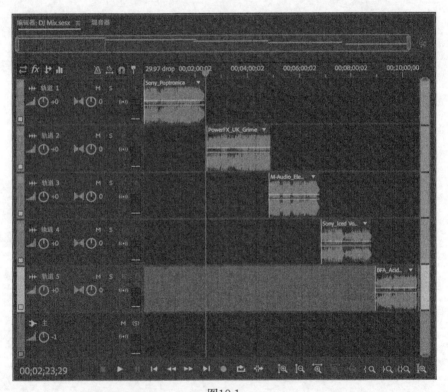

图10.1

> **注意**：在多轨会话"DJ Mix"中，每首音乐的名称都以创建歌曲并发布乐曲库的公司名称开头，歌曲标题中包含乐曲库名称。

2. 右击时间线，然后选择"时间显示 > 小节与节拍"菜单命令，如图 10.2 所示。

3. 再次右击时间线，然后选择"时间显示 > 编辑节奏"菜单命令，这是打开"时间显示"首

选项的快捷方式，如图 10.3 所示。确保速度设置为"120.0 节拍 / 分钟"，然后单击"确定"按钮。

图10.2　　　　　　　　　　　　　　图10.3

4. 确保现在选择的是"移动工具"　。单击选中任意一个剪辑，打开"剪辑"菜单，确保"启用自动交叉淡化"处于选中状态，这意味着会在一个剪辑与另一个剪辑重叠的部分中创建交叉淡入淡出。

5. 将播放指示器放在会话开始处，然后单击"播放"按钮，试听歌曲"Poptronica"，试听时在脑海中记下想要另一首歌开始播放的地方，在该位置按"M"键插入一个标记。这首歌曲的主题会在第 57 小节重复，然后在淡出之前会在第 65 小节处重复。所以第 65 小节是比较不错的开始另一首歌的位置。

6. 现在试听歌曲"UK Grime"。前 8 小节是前奏，歌的主要部分直到第 9 小节才开始。将多轨会话中的剪辑拖动到新位置时，既可以自由移动，也可以将它们对齐到其他剪辑的末端、编辑器时间线的细分或是标记上。选择对齐位置时有多个选项可以选择，在处理不同的剪辑和会话时可能需要更改设置。

7. 选择"编辑 > 对齐 > 对齐标尺（粗略）"菜单命令。如果尚未启用"对齐"功能，请单击时间线左侧的"切换对齐"按钮　，直到其图标为蓝色，或按键盘上的"S"键。将"UK Grime"拖动到音轨 1 上，使其与"Poptronica"重叠。在启用"对齐"后，让剪辑对齐到第 65 小节开始处，如图 10.4 所示。

图10.4

这个位置比较理想，因为"Poptronica"将在第 8 小节的时间长度上淡出，"UK Grime"将在第 8 小节的时间长度上淡入，"Poptronica"完成淡出后，"UK Grime"的主要部分即将开始播放。

> **提示**：如果对齐不起作用，请进一步放大以提高分辨率，从而提高对齐的灵敏度。在交叉淡入淡出的练习中，剪辑与节拍精确对齐非常重要。如果没有精确对齐，会听到 DJ 所说的"Train Wreck（火车失事）"过渡，因为剪辑在重叠的地方会不同步。移动剪辑时，可以通过放大视图来验证边缘是否与节拍对齐。

8. 把播放指示器定位在第 65 小节之前，然后单击"播放"按钮以听到交叉淡入淡出。

9. 现在尝试添加另一个过渡，"UK Grime"的结尾会持续很长一段时间，所以可能需要进行修剪。当歌曲在第 122 小节处开始重复时，需要将剪辑结束在第 130 小节处，以便创建一个 8 小节的交叉淡入淡出。

10. 将鼠标指针悬停在"UK Grime"剪辑的右边缘，使鼠标指针变成修剪工具（红色右括号）。向左拖动，直到"UK Grime"的右边缘对齐到第 130 小节。可能需要放大视图来看清时间线中每个小节的数字标记，以便准确对齐，如图 10.5 所示。

图10.5

11. 将播放指示器移动到歌曲"ElectroPatterns"的开头，它位于音轨 3 上靠近第 146 小节处。单击"播放"按钮。

12. 将"ElectroPatterns"拖到音轨 1 中，使其与"UK Grime"从第 122 小节开始重叠，如图 10.6 所示，播放并试听这个过渡。

图10.6

13. 单击"ElectroPatterns"文件中的"淡入"控制方块，然后将其向上拖动，使工具提示显示淡入线性值为 100。这会改变交叉淡入淡出的曲线，如图 10.7 所示，从而使"ElectroPatterns"的淡入更快，听起来更强。

14. 将播放指示器放在过渡之前，单击"播放"按钮试听过渡，现在过渡效果更强了。

图10.7

15. 试听"ElectroPatterns"的结尾和"Iced"的开头,"Iced"直到第 16 小节后才真正开始,而"ElectroPatterns"的结尾从第 166 小节处开始。从音乐的角度来看,第 166 小节之后播放的"ElectroPatterns"有点重,贝斯较强,而"Iced"的第一部分比较轻。目前还不清楚什么样的过渡比较好,所以先把"Iced"拖到音轨 1 上第 166 小节处,这样它就会与"ElectroPatterns"重叠,然后再进行调整。

16. 现在"ElectroPatterns"和"Iced"重叠,有一个剪辑是位于上面的,这并不会改变两个剪辑的播放结果,但要编辑某一剪辑的过渡效果时,需要将它放在上面。为了能编辑"ElectroPatterns"结尾处的过渡,先右击该剪辑,然后选择"将剪辑置于顶层 >M-Audio_ElectroPatterns",结果如图 10.8 所示。

图10.8

17. 将鼠标指针悬停在其右边缘上,使鼠标指针变成修剪工具,向左拖动可以修剪剪辑,但应保留足够长的音频以便与下一个剪辑形成良好的过渡区域,将其向左拖动至第 174 小节。

> **Au** 注意:当更改剪辑的重叠部分时,交叉淡化区域的长度也会自动更改。

18. 现在创建最后的过渡,将"Acid Jazz City"拖到音轨 1 上,从第 192 小节处开始创建一个混搭(mashup,两段音乐同时播放相当长的时间)。将播放指示器返回到开头,单击"播放"按钮,试听完整的混剪。

19. 使本工程保持打开状态,为下一个练习做准备。在下一个练习中将会把该工程保存为单个文件。

10.2 将所选剪辑导出为单独的文件

当创建好 DJ 混剪或通过切割剪辑以适合特定长度之后(在下一个练习中会学到),可能需要将已编辑好的剪辑集合保存为一个单独的文件。

有两种方法可以选择,第一种方法是将多个剪辑转换为显示在波形编辑器中的单个文件,如

果希望对最终完整的文件再做一些处理的话，这个方法比较合适。

1. 在包含有需导出剪辑的音轨空白处单击右键（在本练习中为音轨 1）。

2. 选择"混音会话为新建文件 > 整个会话"菜单命令，这会在波形编辑器中创建一个新文件并自动切换到波形编辑器。新的音频文件也会出现在"文件"面板中，与多轨会话的名称相同。

3. 单击"多轨编辑器"按钮返回多轨编辑器。

第二种方法会将混剪作为单个文件导出到计算机桌面或其他指定文件夹，而不需要通过多轨编辑器。在大多数情况下都希望将最终的混音输出到单声道、立体声或环绕声文件中。

1. 在包含有需导出剪辑的音轨空白处单击右键。

2. 选择"导出缩混 > 整个会话"菜单命令。"导出多轨混音"对话框会打开，可以在其中指定混音文件的几个属性，比如存储文件的文件夹位置、格式、采样类型和新建采样类型等，如图 10.9 所示。

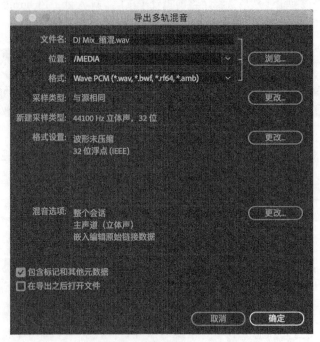

图10.9

3. 在对话框中选择所需的属性，然后单击"确定"按钮。

10.3 将剪辑结合成单独的文件

还可以在多轨编辑器中将所选剪辑转换为单个文件。这用于多轨项目会很方便，因为可以在项目中拖动多个剪辑合并后的文件并将其作为单个实体进行编辑。

1. 如果要选择音轨中的所有剪辑，请双击音轨中的空白处。

2. 为了合并剪辑，请右击任意已选定剪辑，然后选择"合并剪辑"。现有的剪辑将被删除并替换为单个剪辑，Audition 还将创建新剪辑的音频文件。

3. 选择"文件 > 全部关闭"菜单命令，当保存更改对话框出现时，单击"全部选否"按钮。

> **注意**：当选中了多个剪辑之后，可以通过"属性"面板（"窗口 > 属性"菜单命令）来查看整个剪辑集合的开始时间、结束时间和持续时间。

> **注意**：如果原始剪辑包含有任何效果、音量/声像包络、淡入淡出包络、剪辑增益或拉伸，Audition 在合并剪辑时都会将这些更改反映到新生成的剪辑中去。

> **注意**：如果要编辑一段音乐以使其具有特定的长度，需要在"十进制"（查看音乐编辑对时间长度的影响）和"小节与节拍"（用于编辑音乐）之间切换时间显示模式，以便参考音乐的时间。

10.3.1 编辑剪辑的时间长度

音乐往往需要被缩短以适应特定的时间，比如用于一个 30 s 的广告。在本练习中，将使用许多剪辑编辑工具修剪一个 45 s 的音乐剪辑以制作出一个 30 s 商业广告的背景音乐。有一种自动处理的方法可以实现这个结果，即用一个名为"重新混合"的功能，但手动选择想要保留的音频部分可以有更多的控制空间。

1. 选择"文件 > 打开"菜单命令，导航到 Lesson10 文件夹，然后打开位于"30SecondSpot"文件夹中名为"30SecondSpot.sesx"的多轨会话。

2. 右击编辑器面板左下角的时间显示，选择"十进制（mm:ss.ddd）"，可以看到音乐大约 45 s。右击时间显示，然后选择"小节与节拍"进行编辑。

3. 右击时间显示，然后选择"编辑节奏"，在"节奏"字段中输入 125，然后单击"确定"按钮。

前两个小节与其后的两个小节是类似的，不过第 4 小节中的贝斯可以很好地连接到下一个部分，所以这里将删除前两个小节。

4. 选择"时间选择工具" 或按"T"键。

5. 如有必要，单击"对齐"按钮 以启用对齐。

6. 单击 3:1 处，然后向左拖动以选择前两个小节。可能需要放大视图以确保对齐准确。

7. 选择"编辑 > 波纹删除 > 所有轨道内的时间选区"菜单命令。波纹删除会删除文件的选定

部分，然后将选区右侧的部分向左移动到选择开始的位置，从而填补删除带来的空隙。

8. 从第 7 小节开始的音乐部分与从第 11 小节开始的音乐部分相似，所以考虑删除小节 7～10 的部分。首先单击 11:1 的开头，然后向左拖动直到 7:1，如图 10.10 所示。

图10.10

9. 选择"编辑 > 波纹删除 > 所有轨道内的时间选区"菜单命令。

10. 使本工程保持打开状态，为下一个练习做准备。

> **提示**：在操作中可能会发现，先选择拖动一个接近目标小节的时间选区，然后拖动选区的边缘会比较容易对齐。

10.3.2 在波形编辑器中编辑单独的剪辑

有时为了对剪辑做细致编辑或不常用的处理，可以很容易地在波形编辑器、多轨编辑器之间切换。

1. 从 6:3 开始的贝斯滑音不错，但滑音结束得太快了。将鼠标指针悬停在第一个剪辑的末尾，直到鼠标指针变成一个红色的右括号，向左拖动到 6:4，删掉贝斯滑音的最后一拍，将贝斯音符修剪缩短会更容易对滑音进行重复，结果也可能听起来比现在更有趣。

2. 选择"剃刀"工具或按"R"键。

3. 将"剃刀"工具定位在 6:3 的贝斯滑音开始处，会出现一条线，然后单击将贝斯音符与剪辑的其余部分分开。

4. 选择"移动"工具或按"V"键。

5. 将切割得到的贝斯滑音剪辑按住"Alt"键（Windows）或"option"键（macOS）拖动到 6:4 处，这会将其复制一份。

> **提示**：在多轨编辑器中拖动剪辑以创建副本之前，请确保拖动开始前先按住"Alt"键（Windows）或"option"键（macOS）。这并不会创建新的音频文件，而是将同一原始音频文件播放两次。

6. 将播放指示器放在第 6 小节的开始处，然后单击"播放"按钮，将听到两个贝斯声连续播放的结果。这样听起来更有意思，还可以通过单独处理第 2 个剪辑使其更有趣。

复制的剪辑会默认引用同一原始音频，因此对其中一个剪辑所做的任何更改都会同时更改两个剪辑，所以现在要为第 2 个剪辑创建一个单独的文件。

7. 要将第 2 个剪辑转换为独立的音频文件，请右击第 2 个剪辑，然后选择"变换为唯一副本"，尽管这个新副本占用了额外的磁盘空间，但可以在不影响任何其他相关剪辑的情况下对其进行编辑。

8. 选中第 2 个贝斯滑音的剪辑，单击"波形编辑器"按钮进行编辑。

9. 选择"编辑 > 选择 > 全选"菜单命令或按"Ctrl+A"组合键（Windows）/"command+A"组合键（macOS）。

10. 选择"效果 > 反向"菜单命令来反向播放贝斯滑音，让其向上而不是向下滑动。

11. 单击"多轨编辑器"按钮返回多轨会话，默认情况下此时反向部分将被选中，因此单击音轨 1 中除选定部分以外的任何位置以取消选中，如图 10.11 所示。

图10.11

12. 将播放指示器放在第 6 小节的开头，然后单击"播放"按钮以听到两个剪辑在一起播放时的声音。使本工程保持打开状态，为下一个练习做准备。

10.3.3 设置单个剪辑的声像

在第 11 课中会详细介绍剪辑自动化，现在可以先通过改变两个贝斯剪辑的立体声位置来理解自动化控制的概念，自动化控制能让一些参数随时间自动变化。在本练习中，将会更改剪辑的声像，这更改的是声音在立体声场中的位置（左、右、中或它们之间的任何位置）。

1. 确保"视图 > 显示剪辑声像包络"处于选中状态，如图 10.12 所示。

图10.12

2. 在两个贝斯滑音剪辑上（正向的和反向的），单击水平蓝色线的左右两端（刚好位于剪辑边缘以内），在蓝色线的末端添加控制点，蓝色线就是控制声像的线，它与黄色的音量线平行且位于下方。注意必须选中剪辑才能编辑它的声像线，可能还需要再次单击以选择声像线本身。选择

声像线后，可以使用"移动"工具单击以添加控制点。

> **Au** 注意：控制点仅显示在选定的剪辑上。

3. 将第 1 个贝斯剪辑的左控制点一直向下拖动到左下角，然后将右控制点一直拖到右上角。

将第 2 个贝斯剪辑的左控制点一直拖到左上角，然后将右控制点一直拖到右下角，如图 10.13 所示。

图10.13

4. 将播放头放在靠近小节 6 开头的位置，然后单击"播放"按钮以听到两个剪辑在立体声场中的运动方式。

10.3.4 将波纹删除与交叉淡化结合使用

这个文件现在大约 34 s，所以它仍然需要做一次波纹删除编辑，但此时任何的删除都可能去掉要保留的部分音频。本练习将展示如何使用交叉淡入淡出来弱化波纹删除带来的影响。

1. 将时间显示更改为"十进制（mm:ss.ddd）"，以验证文件是否需要缩短一点。将时间显示改回"小节与节拍"进行编辑。

2. 将播放指示器定位在第 7 小节，然后单击"播放"按钮。音乐在第 9 小节处会变得更安静一些，但在 10:3 处会有一个有趣的和声音符。因此可以使用"时间选择"工具，选择 8:3 到 10:3，并像"编辑剪辑的时间长度"里步骤 7 中那样执行一个波纹删除操作。

尽管波纹删除会删除音频，但可以使用交叉淡入淡出来更改剪辑的长度，并重新引入一些已删除的音频，而不会增加总长度。

3. 将播放指示器放置在 7:1 处，位于上一个过渡之前，然后单击"播放"按钮。

这个过渡听起来不错，但原来在 10:3 之前有一个很好的两拍军鼓加花，现在这个加花消失了，因为它位于被波纹删除去掉的部分中，可以通过交叉淡化重新引入。

4. 为了恢复加花，需要加长 8:3 处的剪辑开始部分。将鼠标指针悬停在剪辑的左边缘上，直到鼠标指针变成红色的左括号，然后单击并向左拖动到 8:1。现在，带有加花的部分已与前一个剪

辑的结尾形成了交叉淡化，如图 10.14 所示。

图10.14

> **注意**：修剪剪辑时，不会永久更改原始音频文件，只是改变了 Audition 从内存中回放剪辑的方式，随时都可以重新修剪剪辑以恢复到原始长度，或将剪辑修剪到其他长度。

10.3.5　使用全局剪辑伸缩来细微调整长度

全局剪辑伸缩可以按比例拉伸所有的剪辑，以微调它们的总长度。虽然过度的伸缩会听起来不自然，但相对较小的伸缩不会造成很明显的音质变化。

1. 将时间显示改为 "十进制（mm:ss.ddd）"，音乐现在只有 30 s 多一点，非常接近目标，可以使用全局剪辑伸缩来稍微减少长度。

首先选择所有剪辑，可以双击音轨的空白处来全选，或者按 "Ctrl+A" 组合键（Windows）或 "command+A" 组合键（macOS）。

2. 单击 "多轨编辑器" 面板左上角的 "全局剪辑伸缩" 按钮（在 "对齐" 功能的磁铁图标左边），以启用全局剪辑伸缩。

3. 放大视图以便清楚地看到音乐结束位置和 30 s 标记之间的差异，单击剪辑右上角、名称标题正下方的白色三角形，然后向左拖动，直到音频结尾精确对齐到第 30 s 处，如图 10.15 所示。

图10.15

所有剪辑都将按比例伸缩，因此现在音频正好 30 s。

4. 将播放头放在文件开头，然后单击"播放"按钮试听整个 30 s 的音乐。

5. 选择"文件 > 全部关闭"菜单命令，当被询问是否要保存时，选择"全部选否"按钮。

10.4 剪辑编辑：分割、修剪、音量

数字音频编辑中能做的一些声音变形处理对其他编辑方式来说是很困难甚至不可能的。其中一些涉及分隔剪辑的特定部分并单独处理它们，这时可以用分割功能来实现，但本练习会介绍其他更改剪辑的编辑技术。

1. 导航到 Lesson10 文件夹，从"StutterEdits"文件夹中打开名为"StutterEdits.sesx"的多轨会话。

2. 将播放指示器放在文件的开头，然后单击"播放"按钮以听到鼓剪辑。

3. 右击时间显示，然后选择"小节与节拍"菜单命令。

4. 右击时间线并选择"时间显示 > 编辑节奏"菜单命令，在"节奏"字段中输入 100，然后单击"确定"按钮。

> **提示**：通过右击时间线、右击时间显示来访问小节时间显示或速度设置没有区别。当越来越熟悉 Audition 时，会发现更常用其中一种设置方式。

5. 选择"编辑 > 对齐 > 对齐标尺（精细）"菜单命令，如图 10.16 所示。在本练习中会将视图放大到相当大的程度，所以选用精细对齐能对齐到更精细的分辨率，如 8 分音符的精度。

6. 启用循环播放，然后从头到尾播放音频。

7. 如果结尾处有两个 16 分音符的鼓声，那在循环播放时能更好地连接到开头，所以先放大到能在时间轴上看到 1:3.00 和 1:3.04，接下来要独立出一个底鼓声。

8. 单击 1:3.00 并向右拖动至 1:3.04 以选择包含底鼓的音频。因为启用了精细对齐，所以所选内容应能对齐到时间线上的这些时间点。

9. 选择"剪辑 > 拆分"菜单命令，结果如图 10.17 所示。

图10.16

图10.17

10. 来到原剪辑位于 3:1.00 处的结尾，然后使用"修剪工具"（悬停在剪辑的结尾以显示该工具，然后拖动）将结尾从 3:1.00 移到 2:4.08。

11. 为了复制府鼓的短剪辑片段，先将鼠标指针悬停在独立府鼓片段的名称标题上，然后按住"Alt"键（Windows）拖动或按住"option"键（macOS）拖动到右边，直到底鼓剪辑的左边缘对齐到原始剪辑的结尾，即现在的 2:4.08 处。

12. 按住"Alt"键（Windows）拖动或按住"option"键（macOS）拖动同一个底鼓剪辑的名称标题到右边，直到新复制的底鼓剪辑的左边缘对齐到先前复制的剪辑的末尾。现在应该在 2:4.08 和 3:1.00 之间有两个底鼓声，如图 10.18 所示。

图10.18

> **提示**：如果使用"移动"工具，则不需要拖动剪辑的名称部分，剪辑的任何部分都可以拖动。使用"时间选择"工具时，单击名称以外的任何位置将进行选择。

13. 单击选定区域之外的音轨空白处，使其不会循环，然后单击"播放"按钮。现在将听到剪辑和末尾的两个连接用的底鼓声。

14. 可以让第一个复制的底鼓声稍微弱一点，以此来创造一些动态效果。如果看不到剪辑的黄色音量包络线，请选择"视图 > 显示剪辑音量包络"菜单命令。将第一个复制片段的黄色音量线向下拖动到 -9 dB 左右。单击"播放"按钮试听更有活力的底鼓声。

10.4.1 碎切编辑

碎切编辑（Stutter Edit）常用于各种流行音乐，包括舞曲和嘻哈，这种编辑将剪辑切成碎片并以不同的顺序重新组合。本练习会演示如何对一个踩镲声做碎切编辑。

1. 与通过拆分剪辑来分离出底鼓声的方式类似，在"时间选择"工具仍处于选定状态的情况下放大视图，从 1:4.08 拖动到 1:4.10，然后右击剪辑并选择"拆分"以分离出踩镲声。

2. 将剪辑修剪到位于踩镲声的右侧处结束，使其结束在 2:1.00，而不是 1:4.10，如图 10.19 所示。

3. 按住"Alt"键（Windows）拖动或按住"option"键（macOS）拖动将孤立的踩镲声拖动 3 次，使 4 个踩镲声位于 1:4.08 ~ 2:1.00（分别从 1:4.10、1:4.12 和 1:4.14 开始），如图 10.20 所示。单击

音轨的空白处，或按"G"键清除所选内容。

图10.19

图10.20

4. 为了获得更夸张的立体效果，请确保剪辑的声像包络处于可见的状态（如有必要，请选择"视图 > 显示剪辑声像包络"菜单命令），并拖动四个踩镲声中第一个的蓝色包络线，一直拖到L100.0，将第二个踩镲声的声像线向上拖动到L32.0左右，将第三个踩镲声的声像线向下拖动到约R32.0，第四个踩镲声的声像线向下拖动到R100.0。单击"播放"按钮试听声像包络线变化的效果。

| Au | 注意：控制点仅会显示在选定的剪辑上。|

10.4.2 为单个剪辑添加效果器

虽然将效果器添加到整个音轨中会方便进行全面的实时变化，但也可以对单个剪辑应用一个或多个效果处理。本次练习会在 1:4.00 时的军鼓声上放置一个巨大的混响。

1. 首先把军鼓声分离出来，从 1:4.00 拖动到 1:4.08，然后选择"剪辑 > 拆分"菜单命令，也可以按"Ctrl+K"组合键（Windows）或"command+K"组合键（macOS）。

2. 单击"效果组"面板名称，然后单击面板顶部的"剪辑效果"按钮。在分离出来的军鼓声剪辑仍处于选中状态时，单击"剪辑效果"插入位置 1 的右箭头打开下拉列表，然后选择"混响 > 室内混响"菜单命令。添加了效果处理后的剪辑左下角会出现一个小的"fx"符号，如图 10.21 所示。

图10.21

3. 在"室内混响"窗口中,从"预设"下拉列表中选择"鼓板(大)",然后将"湿"滑块更改为50%。现在播放鼓循环时,就只会在刚才处理的单个军鼓声上产生混响。关闭"室内混响"设置。

4. 如果很喜欢混响的效果,想要将混响应用于所有军鼓声,只需将军鼓声复制3次,按住"Alt"键(Windows)或按住"option"键(macOS)将军鼓声剪辑复制对齐到1:2.00、2:2.00和2:4.00。因为军鼓声位于同一音轨的最上层,所以它将会被播放出来,而不是播放下面的剪辑。

5. 还可以尝试不同的选项。例如,如果想在第1个和第3个军鼓声中听到没有混响效果的音频,可以右击第1个军鼓声(从1:2.00开始)并选择"将剪辑置于底层",然后右击第3个军鼓声(从2:2.00开始)并选择"将剪辑置于底层"。如果想让军鼓声恢复原始设置,只需右击覆盖军鼓声的剪辑,然后选择"将剪辑置于底层"。

对于多层剪辑来说,顶层优先于底层。通过选择"编辑 > 首选项 > 多轨剪辑"菜单命令(Windows)或"Adobe Audition CC> 首选项 > 多轨剪辑"菜单命令(macOS),并选择"播放剪辑的重叠部分",就可以同时播放顶层和底层的剪辑。

6. 可以将所有剪辑回弹到新的音轨,以便在将所有更改合并到一个单独文件中的同时,仍可以保留原始文件。操作方法是右击选定音轨的任意位置,然后选择"回弹到新建音轨 > 所选音轨"菜单命令。在下面的音轨中会出现一个新文件,其中包含了所做的所有编辑。

7. 使本工程保持打开状态,为下一个练习做准备。

> **Au 提示**:如果某个音轨中有不希望回弹的片段,则可以只选择所需的片段,然后选择"回弹到新建音轨 > 仅所选剪辑"菜单命令。

> **Au 注意**:被回弹音轨的音量控制和主总线的音量控制将影响回弹音轨的音量。例如,如果将任一控件设置为 −3 dB,则回弹音轨的音量将比经过编辑的原始音轨的音量低 3 dB。

10.5 通过循环来扩展剪辑

任何剪辑都可以变成一个循环,并且可以根据需要重复多次。

1. 为了将上一节中创建的回弹剪辑转变为循环,先检查剪辑的起点和终点是否与小节或节拍边界对齐,如果剪辑稍短或稍长,那么在创建循环的多次重复时,发生任何的错误都会被累积起来。

2. 右击剪辑的任意位置(淡入淡出控制框、控制音量声像的水平线除外),然后选择"循环",一个小的循环图标会出现在剪辑的左下角,如图 10.22 所示。

图10.22

3. 将鼠标指针放在剪辑的右边缘上,它会变成修剪工具(红色右括号),同时也会显示循环图标。向右拖动可将剪辑扩展到所需长度。垂直虚线表示一次重复的结束和另一次重复的开始,如图 10.23 所示。

图10.23

> **Au** 提示:如果要在剪辑开始之前展开剪辑,可以将剪辑的左边缘向左拖动。

4. 选择"文件 > 全部关闭"菜单命令,当被询问是否要保存时,单击"全部选否"按钮。

10.6 重新混合

虽然可以手动编辑剪辑长度,有选择地重复或删除某些音频部分来创建无缝连接且时长不同

的音频，但 Audition 还可以用叫作"重新混合"的功能自动调整剪辑的持续时间。

"重新混合"可以获得非常不错的结果，尽管某些内容可能需要反复地进行尝试。

1. 导航到 Lesson10 文件夹，打开名为"重新混合"的多轨会话，它位于"DJ Mix"文件夹中。
2. 右击"时间显示"并选择"十进制"，使用常规时间选择新的持续时间。
3. 右击多轨会话中的"UK Grime"剪辑，然后选择"重新混合 > 启用以重新混合"菜单命令。

启用重新混合后，剪辑的左上角和右上角会出现白色的锯齿线，如图 10.24 所示。

图10.24

> **提示**：还可以在剪辑的"属性"面板中选择"重新混合"设置来启用重新混合，还有一些高级选项可以精确控制重新混合调整的应用方式。

4. 将鼠标指针放在剪辑右上角的"重新混合"图标上，如图 10.25 所示，然后向左拖动，直到剪辑结尾对齐到 2:00。

图10.25

5. 剪辑上的锯齿线表示已被"重新混合"自动删除或重复的区域，并会在左下角显示"重新混合"的图标，如图 10.26 所示。

图10.26

6. 将播放指示器放在剪辑的开头并播放，试听效果。

7. 选择"文件 > 全部关闭"菜单命令，并在被询问是否要保存时单击"全部选否"按钮。

"重新混合"特别适用于视频项目，尤其适合在音乐的时间长度与视频不匹配的情况下使用。

它极大地扩展了音乐库和免版税音乐的应用范围，而且不需要通过复杂的选择和编辑来手动实现相同的效果。

10.7 复习题

1. 当用交叉淡入淡出的剪辑来制作 DJ 混音时,除了让它们速度相同外,还有什么是非常重要的?
2. 什么是波纹删除?
3. 如何将效果应用于一个剪辑中的单个鼓击声?
4. 如果对齐似乎不起作用,解决方法是什么?
5. 如何按比例拉伸所有剪辑以缩短或延长一段音乐?

10.8 复习题答案

1. 确保剪辑准确地与节拍相吻合,否则剪辑在交叉淡入淡出的部分可能会彼此不同步。
2. "波纹删除"会删除文件的选定部分。此外,选定内容右侧的部分会向左移动到选定内容开始的位置,从而填补删除操作形成的空隙。
3. 通过将其拆分为单独的剪辑来分离鼓击声,然后为该剪辑插入效果。
4. 进一步放大以获得更高的分辨率,可能还需要启用精细对齐。
5. 选择所有剪辑,启用"全局剪辑伸缩",然后将最后一个剪辑的右边缘拖动到所需长度。

第 11 课　自动化控制

课程概述

在本课中，将学习如下内容。

- 通过使用自动化控制包络来对剪辑中的音量、声像和效果处理进行自动化控制。
- 使用关键帧来高精度编辑自动化控制包络。
- 对包络进行平滑曲线处理。
- 显示 / 隐藏剪辑的包络。
- 对混音器的音量和声像进行自动化控制。
- 在多轨编辑器的自动化控制栏中创建和编辑包络。
- 防止包络的意外改动。

　完成本课程大约需要 60 min。

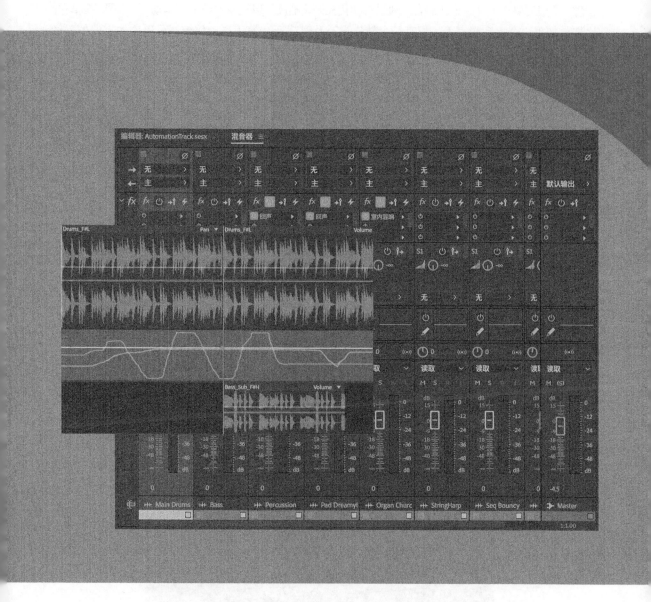

Audition 可以保留在多轨会话中所做的参数更改，无论这些更改是通过实时控制实现的还是以非实时方式进行创建编辑的，都可以将其存储为会话文件的一部分。这些自动化控制可以应用于单个剪辑，也可以应用于整个轨道。

11.1 关于自动化控制

自动化控制能记录混音时所做的控制更改，包括音轨的参数和效果处理。在实现自动化控制之前，如果在混音过程中忘记在正确的时间将一个通道静音，或者忘记在需要时更改混音器通道的音量，一般需要从头开始重新混音。通过自动化控制，不仅可以记录参数的"运动"，还可以编辑它们。比如，如果一个混音很完美，但有一个轨道没有及时静音，使用自动化控制可以添加需要的静音。

Audition 在多轨编辑器中提供两种类型的自动化控制：剪辑自动化控制和音轨自动化控制。虽然可以在波形编辑器中使用效果器来调整电平和随时间变化的声像，但这些调整需要在某个时间点写入文件，从这个意义上说，波形编辑器是不支持自动化控制的。

自动化控制可以在录制过程中或回放过程中进行记录，在录制自动化控制的时候，不需要将音轨设置为录制模式。这些参数运动会被记录成包络，包络是叠加在剪辑或音轨上的线，以图形方式表示随时间自动变化的参数值。本课会讲述创建和编辑包络的多种方法。

11.2 剪辑自动化控制

每个剪辑都包含两个默认包络：一个用于控制音量，另一个用于控制声像。可以通过编辑包络来创建剪辑中的自动化控制。

在本课的末尾将学习如何对剪辑效果进行自动化控制。

1. 导航到 Lesson11 文件夹，打开名为"AutomationClip.sesx"的多轨会话。右击"时间显示"按钮并选择"小节与节拍"，结果如图 11.1 所示。

图11.1

> **提示**：如果创建了一个不需要的关键帧，或者想删除一个关键帧，请单击该关键帧将其选中，然后按"Backspace"键（Windows）或"delete"键（macOS），或者右击该关键帧并选择"删除所选关键帧"。

> **提示**：如果选择了多个关键帧，删除一个关键帧将删除所有选定的关键帧。可以通过将关键帧完全从剪辑中移出来的方式来删除关键帧。

2. 可以在第一个音轨"Main Drums"（主鼓组）上创建音量"淡入"效果。为了便于查看包络，可以加大轨道的高度并放大，让第一个剪辑充满窗口，如图 11.2 所示。

图11.2

3. 注意剪辑上半部分的黄色音量包络线（当前为直线）和剪辑中间位置的蓝色声像包络线。向下拖动音量包络线，工具提示显示出增益降低的程度，这与音量控制类似，因为此时正在更改整个剪辑的音量。

由于目标是创建音量"淡入"效果，因此现在向上拖动包络线是让音量回到 +0.0 dB 的位置。

4. 选择包络后，可以通过添加被称为"关键帧"的控制点来更改线条的形状，如图 11.3 所示。在 3:1 左右的位置单击一次音量包络，这会在包络上创建一个关键帧。在 1:3 左右的位置再次单击包络来创建第 2 个关键帧。

图11.3

11.2 剪辑自动化控制 **225**

5. 将 1:3 处的关键帧向下拖动并向左拖动，使其位于剪辑开始处，并使其显示的音量约为 -14.0 dB。

> **Au** | 提示：将鼠标指针悬停在关键帧上，以查看包含关键帧参数值的工具提示。

> **Au** | 提示：开始拖动关键帧后，可以拖动到剪辑的开始或结尾来设置音量，松开鼠标后关键帧将位于剪辑的最末端。

6. 从歌曲的开头开始播放，会听到鼓声的淡入。

7. 假设想让音乐在 3:1 之前以更快的速度淡入，但在 3:1 之前不达到最大音量，可以将第一个关键帧和第二个关键帧之间的线在 1:4 处拖到 -3.6 dB 左右。单击"播放"按钮，将听到淡入的速度在一开始有点快，然后就以较慢的速度淡入。

> **Au** | 提示：如果在拖动现有关键帧时按住"Shift"键，移动将锁定为垂直或水平，允许在时间上或电平上移动关键帧，但不能同时改变时间和电平。

8. 单击蓝色的声像包络将其选中，然后在 2:4 左右处再次单击以添加关键帧。在 4:2 左右处单击来添加另一个关键帧，这将是声像返回中心的位置。

9. 向下拖动在 2:4 左右处添加声像关键帧，使工具提示显示"R100.0"。

10. 单击声像包络的开始处，一直向上和向左拖动，直到工具提示显示"L100.0"，如图 11.4 所示。

图11.4

> **提示**：当鼠标位于编辑器面板中时，可以按住"Ctrl"键（Windows）或"command"键（macOS）并上下滚动鼠标来横向放大或缩小音轨。

11. 单击"播放"按钮，将听到声音的声像变化。

12. 现在尝试让声像变化更复杂一些。在3:3左右处单击声像包络以添加新的关键帧，并将此关键帧一直向上拖动。单击"播放"按钮，将听到声音从左向右移动后再从右向左移动，然后回到中间。

13. 声像的过渡听起来有点突然，因为线条会在每个关键帧处急剧改变角度。要将这些角度更改为平滑曲线，请在包络线上的任意位置单击鼠标右键，然后选择"曲线"。现在，包络的形状类似于橡皮筋，可以拖动它来创建所需的任意类型的曲线形状，如图 11.5 所示。

图11.5

14. 使本工程保持打开状态，为下一个练习做准备。

11.2.1 移动包络的一部分或整个包络

现在已经学习了如何添加一个关键帧并且移动它，还学习了如何选择多个关键帧并将它们作为一个组进行移动。假设为鼓创建的淡入淡出形状很好，但希望提高整个包络的电平，以便在开始播放多个剪辑之前，使其声音稍微大一点，可采用以下的操作方法。

> **提示**：如果要选择多个关键帧，先单击最左边的一个，然后按住"Shift"键并单击最右边的一个，这样可以选择左右两个关键帧及其中间的所有关键帧。也可以通过按住"Ctrl"键并单击关键帧（Windows）或按住"command"键并单击（macOS）关键帧来选择多个关键帧。

1. 单击"Main Drums"音轨中的音量包络来对它进行编辑。

2. 右击音量包络线或任意音量包络关键帧，然后选择"选择所有关键帧"来选择该剪辑上的所有关键帧。

3. 单击任意一个关键帧并向上拖动，使工具提示显示关键帧比其原始值多 +4.0 dB 左右，这时剪辑上的所有其他关键帧将同时移动。

> **注意**：在剪辑中向上或向下移动关键帧时，不能将其移动到剪辑的上下限之外。当向左或向右移动一组关键帧时，不能将该组移动到最左边或最右边的关键帧允许的范围之外。

4. 还可以选择特定的关键帧，并将它们作为一个组一起移动。在剪辑内没有包络的空白处单击一次，取消选择所有关键帧。

5. 单击最左侧的关键帧（剪辑开始处的关键帧），然后按住"Ctrl"键（Windows）或按住"command"键（macOS）的同时单击左数第二个关键帧。

6. 向上拖动第一个选定的关键帧，直到第二个选定的关键帧到达剪辑的顶部，但不要松开鼠标。两个关键帧所定义的包络线会被移动，并保持其相对的水平关系。右侧未选定的关键帧将保持"锚定"。

7. 继续向上移动第一个关键帧，不要松开鼠标。请注意，第二个关键帧仍"卡在"顶部，但实际上它依然"记得"其原始位置。现在再将第一个关键帧向下拖动到其原来的位置（约 -7.5 dB），第二个关键帧将返回到其原始位置。

8. 现在试着不用一直按住鼠标。先将第一个关键帧拖到剪辑的顶部，然后松开鼠标，得到的包络是平的，位于剪辑的顶部，如图 11.6 所示。

图11.6

9. 将第一个关键帧向下拖动到原来的位置，第二个关键帧仍保持其新的电平，原来从第二个关键帧处开始的音量淡入部分消失。

10. 按"Ctrl+Z"组合键（windows）或"command+Z"组合键（macOS）两次来撤销两次操作，以恢复关键帧的原始位置。

11. 使本工程保持打开状态，为下一个练习做准备。

11.2.2 保持关键帧数值

"按住关键帧"选项会将包络保持在关键帧设置的当前值位置，直到出现下一个关键帧时，包络会立即跳到下一个值。下面介绍如何使用此操作来创建突然的声像变化。

1. 多轨会话中的第二个音轨叫"Bass"(贝斯)。找到该音轨中的第一个名为"Bas_Sub_F#H"的剪辑。可以放大以便能看清剪辑及其自动化控制包络。
2. 单击声像包络,然后在 6:4 之后的音符开始前的位置再次单击包络线来创建一个关键帧。
3. 单击 5:4 之后的音符开始前的位置单击声像包络来创建另一个关键帧,并将其一直向下拖动。
4. 单击左边的声像包络来添加关键帧,然后将该关键帧拖动到左上角。

> **提示**:如果启用了"全局剪辑伸缩",剪辑的左上角和右上角处将显示白色的小三角形,并且可能无法在该位置定位关键帧。可以单击音轨头上方的"切换全局剪辑伸缩"按钮 将全局剪辑伸缩功能关闭。

5. 将鼠标指针悬停在最左侧的关键帧上,直到出现工具提示,这表示鼠标指针正好悬停在关键帧上。单击鼠标右键,然后选择"按住关键帧"。
6. 同样,将鼠标指针悬停在右侧的下一个关键帧上,右击该关键帧,然后选择"按住关键帧"。当包络跳到下一个值时,会出现突然的直角跳转,如图 11.7 所示。

图11.7

7. 使本工程保持打开状态,为下一个练习做准备。

> **注意**:保持关键帧为正方形,而标准关键帧为菱形。

11.2.3 剪辑效果自动化控制

除音量和声像之外,还可以对剪辑效果的参数进行自动化控制(有关剪辑效果的详细信息,请参阅第 10 课)。

1. 现在将使用一个新的剪辑来学习如何使用剪辑效果自动化控制,选择"Main Drums"音轨中在 7:3 之后处开始的那个剪辑。

2. 在效果组面板中,单击"剪辑效果"按钮。这里将使用均衡器来添加一个哇音效果。

3. 在效果组插入位置 1 上单击右箭头打开下拉列表,然后选择"滤波与均衡 > 参数均衡器"菜单命令,从均衡器的"预设"下拉列表中选择"(默认)"。

4. 关闭除频段 2 以外的所有频段,将频段 2 的增益设置为 20 dB 左右,Q 设置为 12 左右,如图 11.8 所示,然后关闭参数均衡器窗口。

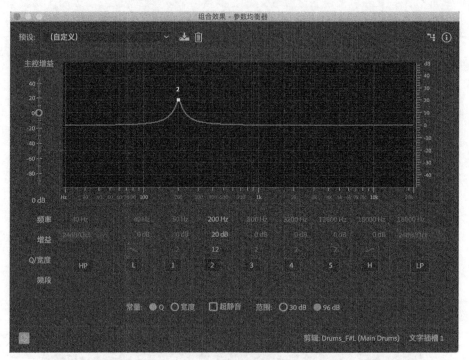

图11.8

> 提示:需要将参数均衡器的"范围"参数设置为 96 dB,以便能够在图中看到超过 15 dB 的音量调整。

5. 在剪辑的右上角,会出现"音量"一词,旁边有一个倒三角形,该三角形是一个菜单,允许访问任何效果设置,包括刚刚添加的参数均衡器。单击三角形,然后选择"参数均衡器 >EQ 频段 2 中置频率"菜单命令,如图 11.9 所示。沿着剪辑的下边缘就会添加一个自动化控制包络,通过它可以调整此参数,一个小的"fx"图标也会出现在剪辑的左下角。由于参数均衡器频段 2 的中心频率已经设置得很低,新的自动化控制包络会出现在剪辑的底部。

6. 单击包络的两端各添加一个关键帧。

图11.9

7. 将左侧的关键帧拖动到左下方,直到工具提示显示频率约为 130 Hz。可能需要加大轨道高度以获得必要的分辨率。

8. 将右侧的关键帧拖动到右上方,直到工具提示显示频率约为 4000 Hz,如图 11.10 所示。

图11.10

> **Au 注意**:选择剪辑中的自动化控制包络时,剪辑顶部的右上角将显示其控制的参数名称。

9. 将播放指示器放在剪辑开始之前,然后单击"播放"按钮。在播放该剪辑的过程中,将听到从低到高的滤波器效果。可能需要单击该音轨的"独奏"按钮,这样就可以专注于聆听该效果了。如果要实时查看参数更改,请保持打开效果器窗口。

10. 选择"文件 > 全部关闭"菜单命令，当被询问是否要保存时，单击"全部选否"按钮。

11.2.4 显示 / 隐藏剪辑包络

如果有许多包络同时显示在一个剪辑中，视图可能会变得杂乱。但是，通过从"视图"菜单中选择包络类型，可以显示和隐藏所有剪辑的特定包络类型，如图 11.11 所示。这将会更改会话中所有剪辑的显示模式，而不仅仅是更改所选的某一个剪辑。

图11.11

11.3 音轨自动化控制

音轨自动化控制与剪辑自动化控制有一些相似之处，但音轨自动化控制更加灵活，适用于整个音轨。多轨编辑器或混音器视图都可以使用音轨自动化控制。

对于单独的音轨，有如下参数可以进行自动化控制。

- 音量。
- 静音。
- 声像。
- 音轨均衡器（包括所有参数均衡器参数、频率、增益、Q 值等）。
- 效果组输入电平。
- 效果组输出电平。
- 效果组混合（干声和效果组处理声音之间的交叉过渡）。
- 效果组开关。
- 大多数插件参数，包括 VST 和 AU 格式插件（比如，可以对延迟进行自动化控制，使延迟的"反馈"参数在一定数量上增加，然后减少）。

剪辑与音轨自动化控制

剪辑自动化控制或音轨自动化控制都可以对音量进行自动化更改，需要决定的是到底选择用哪个。最需要考虑的是，可以在片段中创建复杂的音量、声像或效果变化，但也可以使用音轨自动化控制将这些更改应用于总体电平。比如，可以应用剪辑自动化控制来增强音轨中一些独立的部分，然后使用音轨自动化控制来给人一种靠近或远离麦克风的感觉。

剪辑与音轨自动化控制的一个重要区别是，剪辑自动化控制是剪辑的一部分。如果移动剪辑，自动化控制也随之移动。如果移动一个被音轨自动化控制的剪辑，自动化控制将保持静止。但是，可以选择多个关键帧并移动包络使其与移动的剪辑匹配。在这种情况下，最好在移动剪辑之前将关键帧放在剪辑开始或结束的位置，这样在移动包络时就有了一个计时参考点。

不仅可以通过绘制和修改包络来创建音轨自动化控制，还可以通过移动屏幕上的控件来创建音轨自动化控制，而使用剪辑自动化控制时只能重新绘制现有的剪辑包络。

剪辑和音轨自动化控制之所以如此有用，不仅仅是因为它能够捕捉到电平和声像等混音设置，还因为自动化控制可以通过控制效果器来为电子类的音乐添加细微的表现力。另外由于自动化数据是可以编辑的，因此可以将一个参数调整到完美状态，然后再调整另一个参数，依此类推。

使用音轨自动化控制有以下 3 种主要方法。

- 播放期间实时移动屏幕控件，并将对控件的更改记录为包络上的关键帧。
- 创建包络，然后手动添加关键帧以创建包络形状。
- 结合这两种方法，通过调整控件在播放期间添加包络关键帧，然后手动添加、移动或删除这些关键帧以进行精确调整。

11.3.1 自动化控制混音器的音量衰减器

除了使用关键帧进行自动化控制外，还可以通过手动更改混音器音量衰减器的方法来做混音的自动化控制。

1. 打开 Audition，导航到 Lesson11 文件夹，然后打开名为"AutomationTrack.sesx"的多轨会话。建议使用"默认"工作区，如果需要，请重置工作区。本练习中的大多数步骤可能需要在停止播放后让播放指示器回到开始位置。

2. 为了在停止播放时能从开始位置播放文件，请将播放指示器放在文件的开头，然后右击传输栏中的"播放"按钮选择"停止时将播放指示器返回到开始位置"，如图 11.12 所示。

图11.12

3. 单击包含"编辑器"面板在内的框架顶部的"混音器"面板打开混音器，如图 11.13 所示。

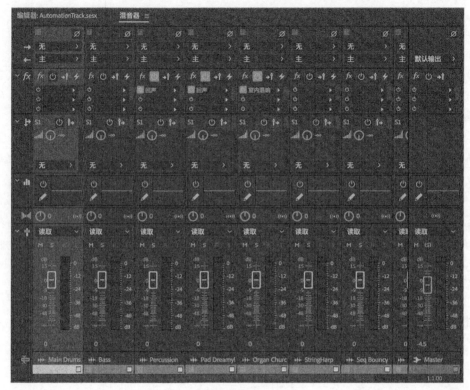

图11.13

在默认工作区中,"混音器"面板与"编辑器"面板共享相同的框架,和其他面板一样,"混音器"面板也可以在"窗口"菜单中找到。

第一次看到混音器的时候,可能会觉得有点复杂,但可以注意到每一个控件都重复了很多次,多轨会话中的每个音轨都有相同的一组控件。因此学会控制一个音轨的控件,就能学会如何控制所有的音轨。有关使用混音器的更多信息,请参阅第14课。

4. 对应的音轨名称显示在"混音器"面板的底部。找到"Main Drums"音轨的控件(位于左侧),然后打开"Main Drums"音轨音量衰减器上方的"音轨自动化控制模式"下拉列表,然后选择"写入",如图11.14所示。

文字变成红色,表示接下来所做的更改将被记录下来,如图11.15所示。

图11.14

图11.15

5. 把第一个音轨("Main Drums")的音量衰减器调到大约为 -18 dB,因为接下来要让衰减器升高。从文件开头开始播放,播放文件时,将音量衰减器调到 0 dB 左右。让文件播放几秒,然后将鼓声完全淡出。

注意：由于默认情况下混音器面板和编辑器面板是分组的，因此现在无法看到会话里的音轨。如果已在会话开始时定位播放指示器，则可以按空格键在混音器面板中开始或停止播放，因为经过设置已经确定播放指示器会回到开始。

6. 停止播放。请注意，"Main Drums"轨道的"音轨自动化控制模式"下拉列表选项会自动从"写入"更改为"触动"，如图11.16所示。接下来会了解到这个模式能让音量衰减器的微调变得很方便。

图11.16

提示：如果屏幕上有足够的空间，可以将"混音器"面板移动到新的框架，从而同时显示两个面板，以便直接访问，无须在它们之间切换。

轨道自动化控制模式。

在"混音器"面板中对音轨电平、声像和音轨效果进行细微的调整，这些调整再加上剪辑电平和剪辑效果来形成最终的输出。在"混音器"面板中所做的更改不影响剪辑，只影响音轨。

有4种行业标准模式可以改变音量衰减器和声像控件与现有关键帧的交互方式，并添加新的关键帧。

如果"音轨自动化控制模式"下拉列表设置为"关闭"，则忽略自动化控制，并且控件将保持在原来的位置，为音轨设置一致的电平或声像。

- **读取**：在默认模式下，控件根据音轨自动化控制包络进行运动，更改电平、声像或效果设置。
- **写入**：在写入模式下，控件会忽略任何现有的关键帧，并在开始播放时创建新的关键帧，现有关键帧将被覆盖，并且只要继续播放，电平、声像或效果设置将继续被覆盖。
- **闭锁**：在闭锁模式下，任何现有的自动化控制都将保持原样，直到"触动"（单击）一个控件并移动它，这时会添加新的关键帧，在进行调整时覆盖任何现有的关键帧。当释放控件时，只要继续播放，会继续进行覆盖。
- **触动**：在触动模式下，任何现有的自动化控制都保持原样，直到"触动"（单击）一个控件并移动它。然后只要按住控件，就会添加新的关键帧，当释放控件时，它将返回并跟随任意一个现有的关键帧。

7. 开始播放，音量衰减器会重现刚才所做的音量变化，当音量衰减器淡出后，停止播放。

> **提示**：不能对音轨效果组中单个效果的开关状态进行自动化控制，但可以自动化控制音轨效果组的主开关状态。不使用时关闭效果组可以节省 CPU 资源，提高播放性能。

8. 如果认为淡出为静音不太好，希望淡出后鼓声再次淡入，可以重新添加新的自动化控制，但现在只需要使用"触动"来创建新的自动化控制就行了。单击"播放"按钮，在音频淡出后按住音量衰减器，使其逐渐回到 0 dB。让文件播放几秒钟，然后释放鼠标并停止播放，这时刚才的动作已经写入自动化控制包络了。

> **注意**：还可以对发送电平、声像和电源状态做自动化控制，但不能自动化控制发送的衰减器前、衰减器后按钮。

9. 还可以自动化控制声像。将"音轨自动化控制模式"下拉列表设置为"触动"或"写入"，开始播放并移动"声像"控件。有节奏地来回移动将创建大量的数据，当做了至少几次声像动作后，停止播放。

10. 现在对效果器做自动化控制。如有必要，可以通过单击最左边的三角形来确保混音器的效果器部分已展开（三角形是一个看起来更像 V 的形状而不是完全的三角形），如图 11.17 所示。

11. 打开"Percussion（打击乐）"音轨的"音轨自动化控制模式"下拉列表，然后选择"写入"。

图11.17

12. 在"Percussion"音轨的效果器区域中，双击"回声"效果器以打开其界面，找到"连续回声均衡"里的"1.4 k"滑块，这就是要更改的滑块。

13. 从头开始播放文件，并将"1.4 k"的滑块移动到 5 dB 左右。

14. 几秒钟后，回声将开始反馈。在它失去控制之前，将音量衰减器拉低至 -5 dB 左右，以减少回声反馈量，停止播放。

15. 开始播放，这时将看到"1.4 k"滑块重现了刚才所做的混音运动。当运动结束时，停止播放，并关闭"回声"效果器窗口。

16. 完成自动移动后，将"Main Drums"和"Percussion"音轨的"音轨自动化控制模式"下拉列表更改为"读取"，这是为了防止意外删除或编辑（如果选择"关闭"将忽略任何自动化控制数据）。

17. 使本工程保持打开状态，为下一个练习做准备。

11.3.2 编辑包络

虽然可以通过使用触动、闭锁和写入模式进行实时参数移动来创建自动化控制，但这些实时

参数控制所创建的包络也可以在多轨编辑器中访问和编辑，与编辑剪辑包络的方式类似。

1. 单击多轨编辑器的面板名称离开混音器。

2. 加大"Main Drums"音轨的轨道高度，直到看到"音轨自动化控制模式"下拉列表显示"读取"，如图 11.18 所示。

图11.18

3. 单击自动化控制菜单左侧的三角形来查看自动化控制包络通道，如图 11.19 所示。

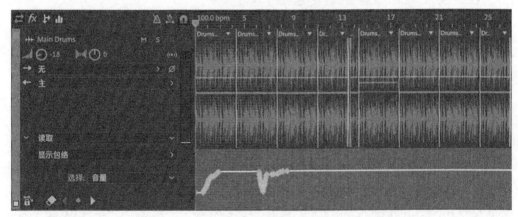

图11.19

提示：如果要编辑单个参数的自动化控制，通常最好只显示该包络。但是，有时两个参数是相互关联的，需要在查看另一个包络的更改时编辑一个包络。在这种情况下，最好能显示多个包络。

4. 如果使用了大量包络，并同时显示这些包络将使一条通道变得杂乱无章。因此，Audition 允许指定在自动化控制通道中所看到的包络。因为同时记录了音量和声像自动化控制，所以打开"显示包络"菜单，选择音量和包络，如图 11.20 所示。

图11.20

当显示多个包络时，有时会看不清所有的关键帧。因此，Audition 允许选择当前需要编辑的包络。从"选择"菜单中选择了要编辑的包络后，就只有该包络突出显示，其他包络将变暗（仍然可以看到其他包络，但不能编辑它们），如图 11.21 所示。

音轨包络中的关键帧与剪辑包络中的关键帧工作方式完全相同。假设声像包络不够平滑，像一个开关式的变化，可以选择"曲线"来解决这个问题。

图11.21

5. 通过右击包络关键帧并从中选择"曲线"，就像编辑剪辑自动化控制时那样，音量包络关键帧之间的直线将替换为曲线。还可以删除某些关键帧来"简化"曲线，方法是单击它们并按"Backspace"键（Windows）或"delete"键（macOS），或者右击关键帧（或选定的多个关键帧）并选择"删除选定的关键帧"。

11.3.3 在自动化控制通道中创建包络

除了编辑现有的包络外，还可以创建和编辑音轨包络，就像使用剪辑包络时一样。在本练习中，将创建一个精确的强制限幅变化，使鼓声在第一次开始演奏时变得更结实，然后在贝斯开始演奏时回到之前的状态。本练习只需要使用多轨编辑器。

1. 在"Main Drums"轨道"效果组"面板的插入位置 1 上单击右箭头打开下拉列表，然后选择"振幅与压限 > 强制限幅"菜单命令，确保"预设"下拉列表中选择的是"（默认）"，然后关闭效果器窗口。

2. 打开"Main Drums"音轨的"显示包络"菜单，然后选择"强制限幅 > 输入增强"菜单命令。一旦选择了一个新包络，它就会自动被选中进行编辑，并在自动化控制通道中突出显示（不必使用"选择"菜单）。现在，包络的值就是该参数的当前值。"强制限幅"的默认输入增益为 0.0 dB（无增益）。

3. 由于开始播放低音时不需要任何增强（在小节 4:2 处），因此请在 4:2 处单击输入增强包络。这会将包络关键帧置于 0.0 dB 处，如图 11.22 所示。

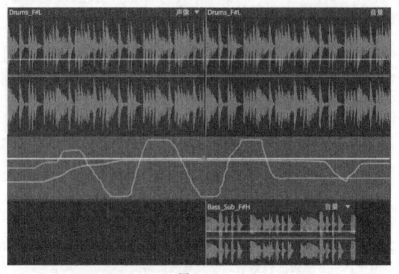

图11.22

4. 在新关键帧的左侧将包络提升至大约 20 dB，然后将其放置在 4:2 处关键帧的前面。

5. 从头开始播放，聆听此处理如何影响声音。

6. 使本工程保持打开状态，为下一个练习做准备。

11.3.4 关键帧的精确编辑

在某些情况下，可能需要进行精确的关键帧编辑。选择和删除会变得单调无趣，所以 Audition 提供了 4 个关键帧编辑工具，使选择和删除变得不再乏味。

1. 使用"选择"下拉列表选择"声像包络"，该包络在经过前面的练习之后应该有多个关键帧。

2. 单击"下一关键帧"按钮，播放指示器将从当前位置向右移动到下一个关键帧，如图 11.23 所示。

图11.23

3. 单击"添加/移除关键帧"按钮（"下一关键帧"按钮左侧的菱形图标）删除关键帧。如果播放指示器不在关键帧上，单击此按钮可添加关键帧。

4. "添加/删除关键帧"按钮左侧的"上一关键帧"按钮（左箭头图标）将从右向左逐个选取关键帧。单击此按钮几次，注意观察播放指示器的移动方式。

5. 单击"上一关键帧"按钮左侧的"清除所有关键帧"按钮，可以删除所选定声像包络的所有关键帧。

6. 使本工程保持打开状态，为下一个练习做准备。

11.3.5 保护自动化控制包络

当执行许多复杂的自动化控制时，有时会想要避免在不需要的地方添加新的自动化控制，或者执行自动化控制时覆盖现有的自动化控制（这是有可能发生的）。可以使用写保护功能来使包络不受此类错误的影响。

1. 从"选择"下拉列表中选择强制限幅效果器的"输入增强"，单击"在记录自动操作时保护参数不被写入"按钮。这时即使包络处于被选中的状态，也会变成一条虚线，显示它受到保护。

2. 在"Main Drums"音轨上，选中"强制限幅"的输入增强包络后，从"音轨自动化控制模式"下拉列表中选择"写入"，如图 11.24 所示。

图11.24

3. 在效果组面板中，单击"音轨效果"按钮，然后双击"强制限幅"以打开其界面窗口。

4. 确保播放指示器位于工程的开头，然后开始播放。

5. 前后移动硬限制器的"输入增强"控制。停止播放。包络没有被改变。

6. 关闭"在记录自动操作时保护参数不被写入"按钮，开始播放，然后再次改变强制限幅的"输入增强"控制。

7. 停止播放。现在，强制限幅的"输入增强"包络已被覆盖。

8. 选择"文件 > 全部关闭"菜单命令，当被询问是否要保存时，单击"全部选否"按钮。

11.4 复习题

1. 什么参数是可以在音轨中进行自动化控制，而在剪辑中不可以？
2. 什么是关键帧？
3. 什么是自动化控制通道？
4. 用于书写自动化控制的"触动"和"闭锁"模式有什么区别？
5. Audition 如何防止错误的意外包络编辑发生？

11.5 复习题答案

1. 剪辑中无法自动化控制静音。
2. 关键帧是自动化控制包络上表示特定参数值的点。
3. 自动化控制通道是多轨编辑器的一部分，可以在其中创建和编辑音轨的包络。每条轨道都有相应的通道。
4. 在"触动"模式下释放控件后，从该点开始，会自动返回到先前写入的自动化控制。在"闭锁"模式下释放控件后，包络将保留释放前的最后一个控件值。
5. 即使其他包络可见，也只能编辑选定的包络。还可以选择"在记录自动操作时保护参数不被写入"按钮，以防止在录制自动化控制时覆盖现有的包络。

第 12 课 视频音轨

课程概述

在本课中,将学习以下内容。

- 将视频预览文件加载到 Audition 中。
- 将 ADR(配音)对话与原始对话同步。
- 判断哪种类型的对话同步能提供最佳的音频质量。
- 在 Audition 中编辑 Adobe Premiere Pro CC 音频文件。
- 在 Audition 中打开 Premiere Pro 项目文件。
- 将多轨项目的音轨导出到 Premiere Pro。
- 将一个多轨项目链接到 Premiere Pro,以便让 Audition 项目中的编辑能反映在 Premiere Pro 中。

 完成本课程大约需要 60 min。

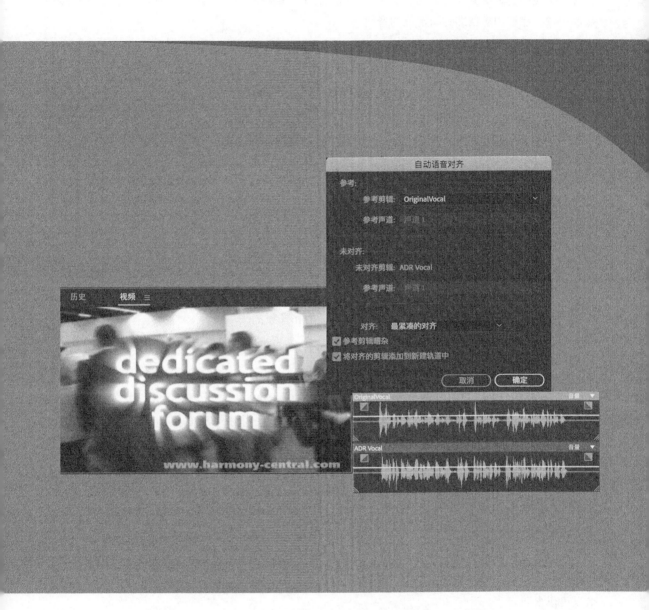

Audition 和 Premiere Pro 可以使用 Adobe 动态链接并共享音频效果从而协同工作，使得 Premiere Pro 的剪辑可以在 Audition 中编辑，多轨项目也可以传输回 Premiere Pro 并在工程中更新。

12.1 多轨会话中的视频

虽然 Audition 中不能在多轨会话中编辑视频剪辑或对视频剪辑进行组合，但可以在 Audition 中包含一个视频剪辑或关联一个动态链接的 Premiere Pro 视频序列。视频面板将会以高质量的分辨率显示视频，能够创建精准时间定位的音轨。

Audition 支持的视频格式和编解码器包括：AVI（仅限 Windows）、DV、MOV、MPEG-1、MPEG-4、3GPP 和 3GPP2、FLV、R3D、SWF 和 WMV，可以在多轨会话中添加一个视频轨。当视频剪辑添加到没有视频轨的多轨会话时，将自动添加一个视频轨。

可以单击文件面板中文件名旁边的"三角形"按钮，从复合媒体文件（如包含音频的视频剪辑）中访问各个音频声道，如图 12.1 所示。

图12.1

可以将其中单个的音频元素拖到多轨会话中，或者双击它们以在波形编辑器中进行编辑。

12.2 Adobe Premiere Pro CC 和 Audition 的集成

Adobe Premiere Pro CC 能使用以下多种方式与 Adobe Audition CC 进行集成。

- 可以在 Audition 中编辑 Premiere Pro 的序列和音频文件。
- 可以将 Audition 多轨会话中的每个音轨都导出到一个 Premiere Pro 序列中。
- 可以将 Audition 多轨会话链接到其混音文件。从 Premiere Pro 可以选择编辑原始的多轨会话或在 Audition 波形编辑器中打开混音的文件。
- 可以直接在 Audition 中打开 Premiere Pro 项目文件，并选择要导入的序列。Audition 中所做的更改不会修改原始的 Premiere Pro 项目文件，但是会基于 Premiere Pro 项目文件创建一个新的多轨会话。

这些功能使得从 Premiere Pro 中发送各种材料变得容易，可以将单个剪辑或选定区域的内容发送到 Audition 进行修复、母带处理或效果处理。对于单个剪辑来说，在 Audition 中保存的任何编辑都会自动更新到 Premiere Pro 中的剪辑。同样，Audition 也可以编辑 Adobe After Effects CC 中的剪辑。

在组合音频和视频项目时，Audition 和 Premiere Pro 之间的集成电平可以极大地提高工作效率。详细介绍这一集成的相关知识超出了本书的范围，但 Adobe 网站上有许多教程、博客文章和其他信息可供参阅。

12.2.1 安装 Adobe Premiere Pro CC

以下练习要求 Adobe Premiere Pro CC 与 Audition 安装在同一台计算机上。如果尚未安装 Premiere Pro，请执行以下操作。

1. 如果拥有包括 Premiere Pro 在内的 Creative Cloud 会员资格，请打开 Creative Cloud 桌面应用程序并安装 Premiere Pro。如果没有，请访问 Adobe 官网，下载 Premiere Pro 的试用版，它可以正常工作 7 天。

2. 遵循安装说明。

3. 启动 Premiere Pro，它将扫描现有的音频插件。当遇到不兼容的插件时，Premiere Pro 可能会被强制关闭。如果遇到这种情况，再次启动 Premiere Pro，它将跳过导致它退出的插件。如果安装了许多不兼容的插件，可能需要多次重复此过程。

4. 在 Premiere Pro 显示主欢迎屏幕后，就可以在以下练习中使用了。使 Premiere Pro 保持打开状态，为下一个练习做准备。

12.2.2　在 Audition 中编辑 Premiere Pro 音频文件

本练习会演示如何在 Audition 中编辑 Premiere Pro 剪辑，并使编辑操作反映在 Premiere Pro 的项目中。

Premiere Pro 的序列类似于 Audition 的多轨会话，它能通过组合多个剪辑来形成最终的结果。

1. 启动 Premiere Pro，单击"开始"屏幕中的"打开项目"按钮，然后导航到 Lesson12 文件夹。打开"Edit In Audition"文件夹，选择"Edit In Audition.prproj"文件，然后单击"打开"按钮（或双击"Edit In Audition.prproj"文件）。

2. 单击节目监视器面板底部的"播放"按钮▶，然后试听音轨。现在的背景音乐时间太长，而项目时长只需要大约 32 s，选择音轨文件中大约从第 41 秒开始的部分更好。

> **注意**：如果没有听到任何声音，请检查音频连接和音频硬件首选项。Premiere Pro 音频硬件首选项与 Audition 中的类似。

节目监视器下方的时间线面板会在左上角显示"Sequence 01"，如图 12.2 所示。在时间线面板中，序列包含两个项目，一个是名为"Promo"的视频剪辑，位于视频轨 1 上，另一个是名为"Soundtrack"的音频剪辑，位于音频轨 1 上。

图12.2

3. 右击"Soundtrack.wav"剪辑,然后选择"在 Adobe Audition 中编辑剪辑",如图 12.3 所示。

接下来会发生以下几件事。

- 刚才右击的音频文件会在 Premiere Pro 中复制一份,一个新的音频文件会出现在项目面板中(类似于 Audition 中的文件面板),名为"Soundtrack Audio Extracted.wav",这是一个新的、独立的音频文件。

- Premiere Pro 序列中的原始剪辑将被新的副本替换。

- Audition 会打开。

- 新的音频文件副本将在 Audition 中打开,可以进行编辑。

图12.3

4. 在 Audition 中,右击"时间显示"并选择"十进制(mm:ss.ddd)"。从 0:41.500(希望音轨从这里开始)开始向左拖动到开始处,以选择音轨的第一部分。

5. 按"Backspace"键(Windows)或"delete"键(macOS)删除音轨选定的部分。

6. 单击 0:32.715 处,然后向右拖动以选择所有内容。然后按"Backspace"键或"delete"键删除波形的选定部分。

7. 创建一个从 30 s 开始的淡出,然后选择"文件 > 保存"菜单命令。

8. 返回到 Premiere Pro 开始播放音频文件,会听到在 Audition 中所做的编辑已经反映在 Premiere Pro 中。

请注意,Premiere Pro 中的音频剪辑在不再有音频的地方会显示斜线,如图 12.4 所示。这是因为 Audition 缩短了原始音频文件,但这并不会改变 Premiere Pro 中的剪辑顺序,也不会在 Premiere Pro 中造成任何播放问题,只是说明一下出现这个斜线标识的原因。

图12.4

9. 在 Audition 中,选择"文件 > 全部关闭"菜单命令,如果被询问是否要保存更改,请单击

"是"按钮。使本工程保持打开状态,为下一个练习做准备。

> **破坏性和非破坏性工作流程**
>
> 在媒体管理方面,Audition波形编辑器和Premiere Pro有着不同的方法。
>
> 但在其他的许多方面,Premiere Pro和Audition多轨编辑器一样,两者都是对剪辑进行更改,而不是对原音频文件进行更改,因此不会修改原始音频文件。
>
> 而Audition的波形编辑器则遵循更传统的音频处理方法,在保存时直接将更改写入音频文件。
>
> 当文件从Premiere Pro发送到Audition进行处理时,这两种工作方式会产生冲突,常见的情况是在降噪或添加压缩的时候:原始媒体文件是应该保持原样(传统的非线性编辑的非破坏性方法),还是对音频进行破坏性编辑?为了解决这个难题,当从Premiere Pro发送剪辑到Audition时,Premiere Pro会将文件复制一份,创建一个新文件。随后,Audition所做的更改将保存到新副本,而不是原始文件,以此来保护原始文件。
>
> Premiere Pro通常会播放文件的最新版本,这就是在Audition中保存对文件的处理之后,Premiere Pro中会自动更新文件的原因。

12.2.3 发送一个 Premiere 序列到 Audition

Premiere Pro 还可以将整个序列发送到 Audition,将现有的音频电平和声像调整、效果处理直接传送到 Audition 的多轨编辑器中。

1. 在 Premiere Pro 中,单击时间线面板中的任意位置,确保面板处于选中状态(带有蓝色轮廓)。

2. 选择"编辑 > 在 Adobe Audition 中编辑 > 序列"菜单命令,这将显示"在 Adobe Audition 中编辑"对话框,如图 12.5 所示。

单击"确定"按钮后,Premiere Pro 将创建一个新的、独立的多轨会话,其中包含 Premiere Pro 序列中所有音频剪辑的副本(在本例中只有一个剪辑)。多轨会话将在 Audition 中自动打开。

此对话框中值得注意的选项包括:

- 路径:放置新创建文件的位置。
- 选择:可以选择整个序列或在入点和出点之间的一个部分。
- 视频:可以不导出视频,也可以导出 DV 预览视频文件(扁平的单个视频文件,将新文件传输到其他系统时很有用),或者使用动态链接将视频"实时"从 Premiere Pro 时

间线上发送到 Audition。最后一个选项是默认选项"无",这意味着在 Premiere Pro 中对视觉效果所做的任何更改都将在 Audition 中动态更新(仅更新视觉更改,而不是更新音频)。

- **音频过渡帧**:默认情况下,Premiere Pro 仅导出序列中使用的音频文件部分,以及剪辑开始和结尾处的各 1 s 钟的附加音频。比如,如果使用一个 10 分钟音频剪辑中的 3 s,则只会复制 5 s,每边额外的 1 s 称为句柄,这个额外的时间长度可以更改。还可以选择包括剪辑和音轨的音频效果,以及声像和音量的调整,这些都将反映在新创建的 Audition 多轨会话中。

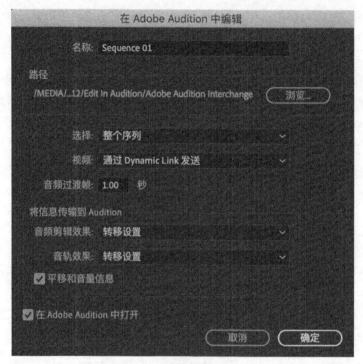

图12.5

3. 使用设置的默认值,然后单击"确定"按钮,打开的工程如图 12.6 所示。

相互连接但又各自独立

明确原始的 Premiere Pro 序列和新创建的多轨会话之间的区别是很重要的。

虽然新的会话是基于 Premiere Pro 项目文件创建的,但是它们之间没有直接的联系。如果启用了通过动态链接发送视频的选项,则对视觉效果所做的更改会在 Audition 中更新,但在 Premiere Pro 中对音频剪辑所做的更改不会在 Audition 中更新。

图12.6

打开 Audition 之后，可以编辑新创建的多轨会话。视频面板会通添加到多轨会话中的视频剪辑来显示 Premiere Pro 中时间线的内容，如图 12.7 所示。

图12.7

4. 在Audition中，选择"文件 > 全部关闭"菜单命令，如果被询问是否要保存，请单击"全部选否"按钮。

5. 退出Premiere Pro，如果被询问是否要保存，请单击"否"按钮。

12.2.4　在Audition中打开Adobe Premiere Pro的项目文件

除了将片段和序列从Premiere Pro发送到Audition以外，还可以直接在Audition中打开Premiere Pro项目，并选择要作为多轨会话打开的序列。

这个操作的结果类似于从Premiere Pro发送序列，但无须安装Premiere Pro。

通过这种方式访问Premiere Pro序列，有以下两点不同。

- 无法通过动态链接查看视频。
- 将使用原媒体文件，而不是媒体文件的副本。

1. 在Audition中，选择"文件 > 打开"菜单命令。

2. 浏览到Lesson12文件夹，打开"Edit in Audition"文件夹中名为"Edit in Audition.prproj"的Premiere Pro文件。

3. 单击"打开"按钮。这个Premiere Pro项目文件中只有一个序列，将它导入多轨编辑器面板中并打开，这时就可以编辑了。如果有更多的序列，则可以选择要打开的序列。

4. 选择"文件 > 全部关闭"菜单命令，如果被询问是否要保存，请单击"全部选否"按钮。

12.2.5　将多轨项目的音轨导出到Adobe Premiere Pro CC

可以将Audition多轨项目的每个音轨都导出到Premiere Pro独立的音轨中。

1. 打开Premiere Pro。单击开始画面中的"打开项目"按钮，导航到Lesson12文件夹，然后打开"Export Multitrack"文件夹，选择"ExportMultitrack.prproj"文件，然后单击"打开"按钮。

2. 打开Audition（如果还没有运行）。选择"文件 > 打开"菜单命令，导航到Lesson12文件夹，打开"Export Multitrack"文件夹中的"MultitrackSoundtrack.sesx"文件，然后单击"打开"按钮。

3. 在Audition中，选择"多轨 > 导出到Adobe Premiere Pro"菜单命令，将会出现"导出到Adobe Premiere Pro"对话框，如图12.8所示。

保留现有的默认文件名。单击"浏览"按钮，导航到Lesson12中的"Export Multitrack"文件夹并打开，然后单击"存储"按钮。采样率保留44100 Hz的设置。

在"选项"区域中，选择如下选项。

- 导出每一音轨为音频流。

- 在 Adobe Premiere Pro 中打开。

图12.8

单击"导出"按钮会打开 Premiere Pro，并显示"复制 Adobe Audition 轨道"对话框，如图 12.9 所示。

图12.9

4. 该对话框可以选择新音频在序列中的添加位置。可以使用默认选项，单击"确定"按钮，结果如图 12.10 所示。

图12.10

所有的 Audition 音轨现在都以独立的音轨形式出现在 Premiere Pro 中，从名为"音频 2"的音轨中开始依次排列。注意音轨中的空白部分也以无声的形式合并到连续的音频文件中了。

> **Au 注意**：如果希望音轨从"音频 1"音轨开始，应从"复制到活动序列"下拉列表中选择"音频 1"。

> **Au 注意**：当音轨进入 Premiere Pro 之后，就可以做添加淡出、更改电平、修剪剪辑等操作了。

5. 在 Premiere Pro 中开始播放。现在电平有点高，输出电平表变成红色了。单击"音轨混音器"面板名称（位于界面左上方，与源监视器位于同一面板组中，如果找不到，可以在"窗口"菜单中找到它），如图 12.11 所示。

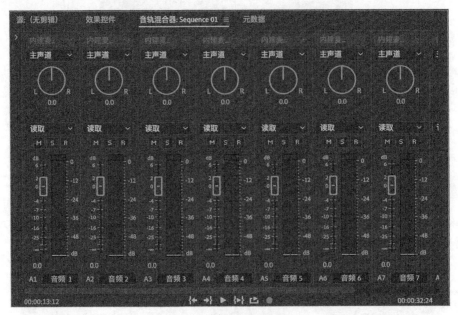

图 12.11

在 Premiere Pro 中有两个音频混音器，现在这个混音器的功能与 Audition 中的混音器非常相似。将所有音轨的音量衰减器设置为 –6.0 dB，然后再次开始播放。这一次主电平就不会失真了。

6. 关闭 Premiere Pro 和 Audition，不保存任何内容，在下一个练习开始时两个程序都无须打开。

12.2.6 将多轨项目链接到 Adobe Premiere Pro

将导出的多轨会话混音音频文件导入 Premiere Pro 项目时，该文件中可以包含其他元数据（描述有关数据的数据），其中包括项目链接信息。此项目链接信息能实现在 Audition 中打开音频文件的原始多轨会话来进行编辑。

当调整到满意状态时，可以从 Audition 中导出一个新的多轨会话混音音频文件，在 Premiere Pro 项目中使用。

如果新的混音音频文件替换了以前的版本（具有相同的文件名和保存位置），它还会自动替换 Premiere Pro 项目序列中的音频。

从 Premiere Pro 直接打开 Audition 的原始多轨会话是很省时间的操作，因为这样就不需要手动搜索原始多轨会话。完成这一操作需要多轨会话文件位于创建混音输出文件时的原始位置。

1. 打开 Audition。选择"文件 > 打开"菜单命令，导航到 Lesson12 文件夹，然后打开"Linking"文件夹。选择"MultitrackSoundtrack.sesx"文件，然后单击"打开"按钮。

2. 选择"编辑 > 首选项 > 标记与元数据"菜单命令（Windows）或"Adobe Audition CC> 首选项 > 标记与元数据"菜单命令（macOS）。确保选择了"在多轨混音中嵌入编辑原始链接数据"，同时也选中"在录制和多轨混音中包含标记和元数据"。单击"确定"按钮。

3. 选择"文件 > 导出 > 多轨混音 > 整个会话"菜单命令。在"导出多轨混音"对话框中，保留默认的文件名。确保选中了"包含标记和其他元数据"。保存位置则浏览到 Lesson12 中的"Linking"文件夹，如图 12.12 所示，然后单击"确定"按钮。

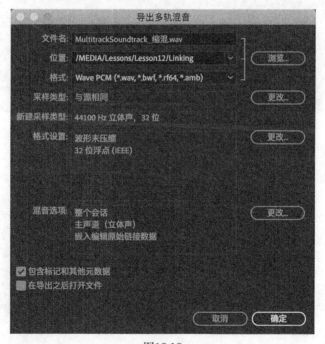

图12.12

4. 单击"确定"按钮关闭"导出多轨混音"对话框，然后选择"文件 > 全部关闭"菜单命令。

5. 打开 Premiere Pro，单击开始画面中的"打开项目"按钮，导航到 Lesson12 文件夹，选中

"Linking"文件夹中的"Linking.prproj"文件,然后单击"打开"按钮。

6. 在 Premiere Pro 中,选择"文件 > 导入"菜单命令。导航到 Lesson12 中的"Linking"文件夹,然后选择刚才创建的"MultitarackSoundtrack_mixdown.wav"文件,单击"导入"按钮,代表该文件的图标将显示在项目面板中,如图 12.13 所示。

图12.13

7. 将此图标拖动到"sequence 01"时间线面板里"A1"音频轨的最开始处,如图 12.14 所示。

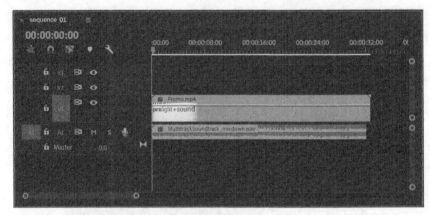

图12.14

8. 在 Premiere Pro 中开始播放,然后试听混音。

9. 如果要编辑此音频混音,请右击 Premiere Pro 中的"MultitarackSoundtrack_mixdown"剪辑,然后选择"编辑原始",在打开的"Audition"对话框中,选择"打开 Audition 多轨混音项目创建文件",如图 12.15 所示,然后单击"确定"按钮。

10. 在 29 s 最后一个鼓声和打击乐处添加淡出效果,这会使整个音轨淡出,因为它们是结尾处仅有的剪辑。

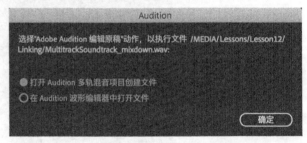

图12.15

Au 注意:在 Audition 中进行编辑并将其导出到 Premiere Pro 后,除非关闭工程并在 Premiere Pro 中使用"编辑原始"功能再次打开,否则无法再做新的编辑和重新导出。

11. 添加"淡出"效果后,选择"文件 > 导出 > 多轨混音 > 整个会话"菜单命令。选择与原

始文件相同的文件名和保存位置，保留默认值即可，单击"确定"按钮，当被询问是否要覆盖现有文件时，单击"是"按钮。

12. 在 Adobe Premiere Pro 中播放该项目，音轨将包含新添加的淡出效果。

13. 关闭 Premiere Pro，当询问是否要保存更改时单击"否"按钮。

14. 在 Audition 中，选择"文件 > 全部关闭"菜单命令，被询问是否要保存时单击"全部选否"按钮。

Premiere Pro 播放的通常是文件的最新版本，因为选择了覆盖文件，所以 Premiere Pro 中的文件进行了更新，替换了原始文件。

12.3　自动语音对齐

在处理电影中的对话时，自动语音对齐非常重要。由于现场录制的对话经常会受到噪声、为了使麦克风不出现在画面中而无法让演员离麦克风足够近等其他问题的影响，因此演员会在拍摄结束后录制新的语音，这个过程也称为配音或自动对话替换（Automated Dialogue Replacement，ADR）。

ADR 做起来并不容易，演员通常会在录音室（而不是在现场）用耳机收听原声部分，并尽量与原声匹配。有时即使不是绝对必要，但为了添加与最初拍摄时不同的情绪变化，演员也会做 ADR。

Audition 的自动语音对齐功能可以自动执行此过程。可以将原始对话（比较嘈杂也可以）加载到 Audition 音轨中，然后将新对话录制到第二个音轨中。随后，Audition 会将新对话与原始对话进行比较，并组合使用拉伸和对齐来匹配新对话与原始对话。

1. 导航到"Lesson12"文件夹，然后从"Voice Alignment"文件夹中打开名为"Voice Alignment.sesx"的多轨会话，如图 12.16 所示。

2. 播放该会话，试听会话中的"OriginalVocal（原始人声）"和"ADR Vocal（ADR 人声）"这两个音轨。ADR 人声与原始人声不同步，可以在 ADR 人声音轨上选择自动语音对齐功能，但使用自己录制的音频与原始人声达到同步更有指导意义。

图12.16

> **注意**：本项目提供的 ADR 人声是故意与原始人声不同步的，通过处理前后的对比可以感受到自动语音对齐功能对声音质量的影响。

3. 将 ADR 人声音轨设为静音，然后在耳机上收听原始音轨的同时，录制一个新的音轨，尽可能地与原始人声匹配。如果要创建自己的 ADR 录音，可参考以下对话文字。

海伦说她认为她找到了特斯拉关于无线电力传输的实验室笔记,如果她找到了,那就解释了她失踪的原因,她会立即备受追捧。

4. 现在有两个剪辑要对齐,一个是练习文件中提供的,另一个是自己创建的。如果录制了人声,请将录制的音轨修剪为与原始音轨相同的长度。现在选择"移动工具" ,并拖动一个选框来选中两个剪辑。

5. 右击将被作为参考音频的原始人声剪辑,然后选择"自动语音对齐"。

6. 出现"自动语音对齐"对话框。在"参考剪辑"中选择希望新对话与之对齐的剪辑(在本项目中是"OriginalVocal")。"对齐"下拉列表中有 3 个选项,选择"最紧凑的对齐",并选中"参考剪辑嘈杂"选项,因为符合现在的情况,同时选中"将对齐的剪辑添加到新建音轨中",以便于比较,如图 12.17 所示。单击"确定"按钮。

7. 包含对齐剪辑的音轨下方将显示一个新的音轨,独奏原始人声和 ADR 人声音轨(或原始人声和自己录制的 ADR 音轨)。同时播放就能听到两个剪辑之间的区别。

8. 现在独奏原始人声和新的对齐后的音轨一起播放,两者之间差异很小。

9. 单击原始人声剪辑,然后按住"Ctrl"键单击(Windows)或按住"command"键单击(macOS)ADR 人声音轨以同时选择它们。重复步骤 4 和步骤 5,但这次从"对齐"下拉列表中选择"平衡对齐和伸缩",单击"确定"按钮。

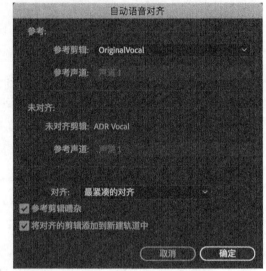

图12.17

10. 重复第 8 步,将原始人声和对齐后的音轨一起播放,以比较两者之间的差异。

> **注意**:"最平滑的伸缩"选项通常能获得最佳的音频质量,但对齐的结果仍然非常紧密。当然,录制的 ADR 声音越接近原始声音,自动语音对齐所需的处理就越少,声音质量就越高。

11. 再次重复该过程,从"对齐"下拉列表中选择"最平滑的伸缩",并比较两者之间的差异。

12. 现在有 3 个后缀为"已对齐"的剪辑。单独播放每一个,仔细听 3 个不同的处理会如何影响音质。

13. 检查完结果后,选择"文件 > 全部关闭"菜单命令,被询问是否保存时单击"全部选否"按钮。

12.4 复习题

1. Audition 是否能进行视频编辑?
2. 什么是 ADR 或配音?
3. 为什么需要在多轨编辑器中而不是波形编辑器中进行自动语音对齐?
4. 是否只有一种语音对齐处理方式?

12.5 复习题答案

1. 不能。导入的视频文件只能用作预览,但 Audition 可以向视频添加音频。
2. ADR 或配音是允许演员用高质量的对话代替电影中的低质量对话的技术,对话通常是在录音室而不是在现场录制的。
3. 因为自动语言对齐需要在会话中有两个剪辑:原始音频和要与原始音频对齐的替换音频。
4. 不是。有 3 种不同的方法来进行语音对齐,但需要在更好的对齐效果和更好的声音质量之间做权衡。

第13课 基本声音面板

课程概述

在本课中,将学习以下内容。

- 在基本声音面板中指定音频类型。
- 自动将剪辑音量设置为行业标准电平。
- 快速提高人声的清晰度。
- 在有人声时自动降低音乐音量。
- 提高人声清晰度。

 完成本课程大约需要 45 min。

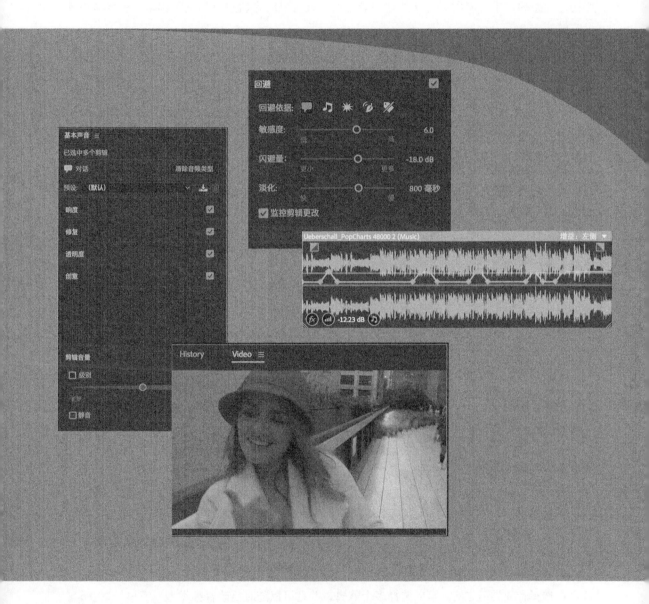

"基本声音"面板提供了一系列工具来快速混合、调整和改善音频。剪辑会被分配为一种类型,从而使用适合该类型的设置和效果对剪辑进行处理。使用"基本声音"面板进行的调整是非破坏性的。

13.1 自动化任务处理

Audition 有一系列适合制作电影和电视音轨的优秀分析工具、修整工具和效果器。目前所学的内容主要是使用手动控制来进行精确的调整，但 Audition 还提供了一些自动处理的功能，可以快速接近理想的结果。应用了自动处理功能之后，就可以对音轨进行精确的调整，就像调整效果预设一样。

具体来说，"基本声音"面板包含了一系列能在多轨会话中快速调整剪辑的处理设置和效果，特别适合电影和电视音轨的制作。虽然"基本声音"面板不能像其他效果和工具那样做出精细的控制，但它的目的是在创建音轨时能快速便捷地使用许多调整处理功能。

非破坏性工作流程

由于"基本声音"面板只能在多轨编辑器中工作，因此所有的更改都是非破坏性的，也就是说不会对原始音频文件进行任何更改。

许多调整会自动将基于剪辑（而不是基于音轨）的效果添加到选定剪辑或多个剪辑中。

在"基本声音"面板中调整设置时，效果的设置也会进行动态调整，在"基本声音"面板或效果器窗口中调整设置的结果是相同的。从这个意义上说，可以把"基本声音"面板看作是一系列动态或"实时"的快捷方式，这些快捷方式可以连接到 Audition 界面的其他区域，特别是"属性"面板和效果组中的"剪辑效果"部分。

13.2 分配音频类型

在使用"基本声音"面板时，首先要在多轨会话中给一个或多个剪辑选择一个音频类型。选择音频类型后，就可以使用与该类型音频相关的效果和控件。

有以下 4 种类型的音频可供选择。

- **对话**：任何类型的人声。
- **音乐**：任何有连续音调的音频。这种类型特别有用，因为它支持音频"回避"（Ducking），可以使用其他音频剪辑（如旁白）来自动降低音频的音量。
- **SFX**：音效。比如剑击声、关门声和拟音，有时也称为现场效果（Spot Effect）。
- **环境**：观众不会注意到的环境声音，比如空调嗡嗡声或洞穴里的风声。

在选择音频类型之前，可以选择多个剪辑，并且可以随时更改音频类型。

13.2.1 自动混音

现在将使用 Adobe Premiere Pro 中为一个项目创建的简单画外音来实践"基本声音"面板中

的一些选项，从而改善"对话"类型的音频。虽然"基本声音"面板中包含音频类型选择的预设，但这里会手动进行选择和调整，以便更好地理解整个处理过程。

"基本声音"面板里有多种类别的调整，可用来解决不同的音频问题，它们都有一套不同的选项，使用哪些调整取决于选定剪辑分配的音频类型。

当一个语音文件相当干净，没有背景噪音，但存在过大的音量变化、音乐声太大的问题时，使用"基本声音"面板的"响度"来修复语音电平和整体音乐电平，然后使用"回避"中的选项来防止背景音乐干扰语音。

"响度"只包含一个真正的控件："自动匹配"。

单击此按钮可应用目标响度为 −23.00 LUFS（Loudness Units Full Scale，有关响度的更多信息，请参阅第 4 课）的自动增益调整，该响度级别是广播对话音频的行业标准。

为所选剪辑选择"回避"可为其添加"增益"效果器（在效果组中可见），并应用自动功能，使得每次在另一个音轨有声音时都会降低音量。Audition 提供了以下几个控件来优化音频"回避"功能（macOS），如图 13.1 所示。

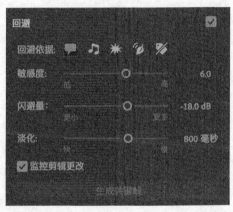

图13.1

> **Au 提示**：可以通过双击将基本声音面板中的任何控件重置为其默认值，从而随意进行操作。

- **回避依据**：选择触发回避的剪辑类型，包括未指定音频类型的剪辑。如果要确认具体的剪辑类型，请将鼠标指针悬停在图标上进行查看。
- **敏感度**：设置得越高，就需要越大音量的声音来触发回避的应用。如果回避出现得过于频繁或过少，请调整此选项。
- **闪避量**：这个重要选项用来设置回避起作用时混音受到的影响。默认情况下，这是个很夸张的 −18.0 dB 调整，能让旁白更容易被听到，但可能会让音乐无法被听清。

- **淡化**：在应用回避时，音频的电平不会立即跳转，而是有一个淡出的向上或向下的过程。此参数用来设置淡入淡出的持续时间，默认为 800 ms。1 ms 是 1/1000 s，所以默认值是 0.8 s。
- **监控剪辑更改**：选择此选项后，可以将剪辑移动到会话中的不同位置，并且回避将自动更新。取消此选项后，移动剪辑时不会更新回避，但可以在剪辑中手动调整控制点。

了解所有这些设置如何相互关联的最佳方法是使用实际的多轨会话进行实践。

1. 选择默认工作区，然后重置工作区。
2. 选择"文件 > 打开"菜单命令，导航到 Lesson13 文件夹，然后打开"NYC Project.prproj"文件（不是"NYC Project With Hum.prproj"文件），如图 13.2 所示。

图13.2

这是一个简单的 Premiere Pro 序列，包含一个视频剪辑、一系列旁白剪辑、一个音乐音轨。因为这个项目只有一个序列，所以它会被转换成一个多轨会话，而不会询问要打开哪个序列。该会话文件独立于原始的 Premiere Pro 项目文件，且会自动显示在文件面板中。

3. 播放该会话来了解其中的内容。音乐声音太大了，而且语音剪辑的音量变化也很大。
4. 播放音轨 1，只听语音。这时会更清楚地听到声音中音量的不同。接下来就要解决这个问题。
5. 确保选择了"移动工具"，并拖动选中的音轨 1 上的所有语音剪辑，小心不要选中音乐剪辑。

6. 在"基本声音"面板中,单击"对话"按钮,将该音频类型分配给语音剪辑,如图 13.3 所示。

图13.3

更改多个剪辑

当使用效果组或"效果"菜单应用效果时,一次只能处理一个剪辑。而"基本声音"面板则能在一个步骤中对多个剪辑进行更改。

在"基本声音"面板中进行更改时所选择的任何剪辑都将同时进行修改。由于在"基本声音"面板中进行的调整会让效果器显示在效果组中,所以在处理多个剪辑时,使用"基本声音"面板是一个实用的快捷操作方式。

"对话"的音频选项会出现在"基本声音"面板中,注意有一个"清除音频类型"按钮可以清除当前分配的音频类型,在面板底部有一个滑块可以调整剪辑的音量,如图 13.4 所示。

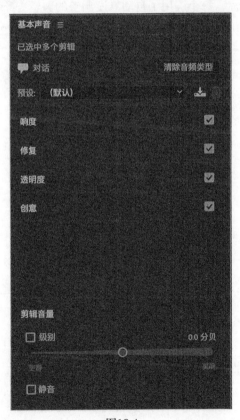

图13.4

7. 单击"响度"的标题，如图 13.5 所示。

图13.5

8. "响度"只有一个选项：自动匹配。现在单击"自动匹配"按钮，如图 13.6 所示。

图13.6

单击后选择的每个剪辑都有了一个单独的增益调整，使其响度达到 −23.00 LUFS，如图 13.7 所示。每个设置为"对话"的剪辑现在都有了一个对话框图标，每个应用了自动响度调整的剪辑都会有一个增益图标，显示其增益调整量。

虽然使用了"基本声音"面板来进行更改，但结果实际上是对每个剪辑的属性都进行了调整。

9. 单击"编辑器"面板中的空白处（而不是单击剪辑）取消选择剪辑，然后右击剪辑并选择"剪辑属性"以打开"属性"面板，展开"基本设置"查看刚刚应用的剪辑增益调整，如图 13.8 所示。

图13.7

图13.8

10. 取消选择音轨 1 的"独奏"选项。

13.2.2 应用音频回避

这个配音录得相当好,稍后会再使用其他音频类型选项。现在来设置音乐音量,通过选择音频"回避"选项,来降低每次有语音时的音乐音量。首先来设置音频类型。

1. 选择音轨 2 上的音乐剪辑(不要双击该剪辑,否则剪辑将在波形编辑器中打开)。在"基本声音"面板中,将其设置为"音乐"音频类型,如图 13.9 所示。

图13.9

2. 现在设置响度,单击"响度"展开控件,然后单击"自动匹配"按钮,如图 13.10 所示。

图13.10

增益调整将应用于音乐剪辑,自动设置为达到 -25.00 LUFS 的响度电平(比自动设置为 -23.00 LUFS 的对话响度稍微小一些)。

3. 播放该会话,试听混音的变化。现在配音听起来效果更好了,但如果音乐的音量在配音播放的时候降低一点会更加完美。

4. 在选中音乐剪辑的情况下,单击"基本声音"面板的"回避"以显示控件,并选中复选框以启用该选项。现在音乐剪辑添加了"增益"效果器,这样就可以在每次解说出现时自动降低音乐的音量,如图 13.11 所示。

图13.11

5. 播放会话可以感受到混音有很大的进步，但"回避"效果更弱一些会更好。确保此时选中了音乐剪辑，并准备调整各个回避的控制点，如图 13.12 所示。

图13.12

如果取消选择"监控剪辑更改"，则可以单击"生成关键帧"按钮重置现有的关键帧，并根据当前剪辑的位置应用新的关键帧。

6. 将"敏感度"保持在 6.0，将"闪避量"设置为 –7.0 dB，并将"淡化"设置为 400 ms。

7. 播放该会话可以感受到混音更好了一些，尽管可以花费更多时间进行设置来获得更自然的声音。

应用音频"回避"通常是为了让听者注意不到背景音乐音量正在变化，有时只能先做自动调整，然后在禁用"监控剪辑更改"后细微地调整控制点。

8. 保存会话。执行此操作时，可能会请求将媒体文件自动移动到与要保存的多轨会话文件相同的文件夹中。

媒体文件的管理非常重要，这不是指在会话中管理剪辑，而是要非常清楚媒体文件的所在位置以及打算如何处理它们。很多时候如果看到这条请求信息，可能意味着还没有充分管理好媒体文件，如图 13.13 所示。通常这个请求消息很有必要，但因为正在处理的是与 Premiere Pro 项目相关联的媒体，移动文件可能会影响该项目的播放，所以移动媒体文件不是个好主意。因此单击"否"按钮。

9. 选择"文件 > 全部关闭"菜单命令，如果系统询问是否要保存文件，请单击"全部选否"按钮。

图13.13

> **将打开的剪辑保存到会话文件中**
>
> 保存多轨会话时,已包含在会话中的任何剪辑都将自动与会话一起保存,并在以后再次打开会话时显示在"文件"面板中。
>
> 以后打开会话时,将不会重新打开位于"文件"面板中但未合并到会话中的剪辑。
>
> 如果希望"文件"面板中的所有剪辑(包括会话中未使用的剪辑)在以后打开会话时重新显示,需要更改一个首选项设置,选择"编辑>首选项>多轨"菜单命令(Windows)或"Adobe Audition CC>首选项>多轨"菜单命令(macOS),并选择"在保存会话时参考所有打开的音频与视频文件"选项。这是Audition中非常有用但经常被忽略的首选项之一,因为它能打开和查看媒体,并通过查看决定是否要在会话中使用它。

13.2.3 清理音频

"基本声音"面板也有一些优秀的音频清理工具,这些工具位于面板的"修复"选项。

与"基本声音"面板中的其他调整选项一样,启用"修复"选项将在效果组中添加一个效果器,可以手动编辑该效果,如果需要的话可以对效果进行微调。每个选项都有一个强度滑块,能调整效果器的整体强度,该效果器的作用由以下多个控件的设置决定。

- **减少杂色**:添加一个自适应降噪效果器,该效果器会先识别不需要的噪音,然后将其移除。这比"效果"菜单中的"降噪(处理)"效果差,但对于较长的音频剪辑来说,这是一个很好的快速修复控件。
- **降低隆隆声**:减少低频声音和破音,当录音中包含了风声低频噪声或机械隆隆声时,使用这个控件会很有用。
- **消除嗡嗡声**:降低电路干扰引起的低频声音。当麦克风电缆与电源线平行时,会发生这种情况。在北美、南美以及日本,电网是60 Hz交流电,这会导致录音中出现60 Hz的干扰嗡嗡声。世界上大多数国家都使用50 Hz的电源,这会导致50 Hz的干扰嗡嗡声。

- **消除齿音**：降低高频嘶声的振幅，这是当发出"S"和"F"等声音时产生的高频嘶嘶声。由于扬声器的不同或录制音频的方式等问题，声音可能会显得刺耳并使人分散注意力。在"基本声音"面板中选择"消除齿音"可以使声音更柔和。

现在从一个简单的例子开始。接下来将使用与上一个练习相同的 Premiere Pro 序列，但这次原始的语音轨道包含 60 Hz 的嗡嗡声。

1. 选择"文件 > 打开"菜单命令，导航到 Lesson13 文件夹，然后打开"NYC Project With Hum.prproj"文件，播放会话以熟悉其内容，可以清楚地听到 60 Hz 的嗡嗡声。

2. 独奏音轨 1。选择所有的语音剪辑，并在"基本声音"面板中选择"对话"音频类型。

3. 稍后再调整响度。现在先选择"基本声音"面板中的"修复"显示其选项，如图 13.14 所示。在独奏音轨 1 的情况下播放一部分会话内容，可以更清楚地听到嗡嗡声。

图13.14

4. 选择"消除嗡嗡声"。默认情况下已设置为 60 Hz，确保其保持默认的强度 7.1。

5. 播放语音试听效果。虽然在每一个剪辑的开头都有一个砰砰声，但嗡嗡声已经改善了许多。

6. 选择基本声音面板的"响度"，然后单击"自动匹配"按钮，将配音的响度设置为 −23.00 LUFS。

7. 修剪剪辑的开头并不会消除砰砰声，因为"消除嗡嗡声"的处理需要一些时间来改变剪辑的声音。解决方案是在每个剪辑的开头添加一个简短的渐变。单击淡入控制柄向内然后向下拖动，使每个剪辑的淡入线性值达到 −50，如图 13.15 所示。

淡入的时长可能很短，小心不要影响到配音的内容。

图13.15

13.2.4 改善音频

除了清理音频之外,"基本声音"面板还有几个选项,能使音频效果变得更好。"对话"类型的音频中,特别重要的是"透明度"选项,该选项包括以下内容。

- **动态**:产生与压缩类似的效果,或是产生与之相反的扩展效果。音频的动态范围(从完全静音到最大音量之间的范围)将被缩小或扩大,这有助于调整音频的音量或添加有趣的变化。
- **EQ**:应用"图形均衡器(10段)"效果器,它将出现在效果组中。双击剪辑效果中的效果器名称可以打开"图形均衡器"窗口,可以分别调整频段以改进音频剪辑,或者也可以从"基本声音"面板的 EQ "预设"下拉列表中进行选择。
- **增强语音**:略微提升高频来增加语音的清晰度。该效果是通过在效果组中添加"人声增强"效果器来实现的。"人声增强"效果器用有限的参数处理特定的音频源,对其他音频作用不大。有时想要知道效果器是否有效的唯一方法就是实践。

> **Au 注意**:调整"透明度"和"创意"可以产生很微妙的效果,但是要有高质量的音箱(扬声器)或耳机才能清楚地监听结果。

"基本声音"面板的"创意"包含添加混响的选项,可以用于为配音音轨添加稍微不同的空间感,将配音与其他音轨在混音中分离开来。

在下面的练习中,将在不影响语音清晰度的情况下让配音剪辑更厚实。

1. 确保选中了所有的配音剪辑,然后单击"基本声音"面板的"透明度"以显示其选项,如图 13.16 所示。

2. 选择"EQ",并尝试使用各种预设。试听几个选项后,在"预设"下拉列表中选择"噪音风格",并将"数量"滑块设置为 7.0,如图 13.17 所示。

3. 取消选择"EQ"选项,并启用"增强语音"选项,然后将类型设置为"女性"。

图13.16

图13.17

4. 在"基本声音"面板的"创意"中选择"混响"并尝试使用一些预设。试听一些选项后试着调整"数量"滑块,选择"热情的语音"预设,并设置"数量"为4.0。

13.2.5 其他音频类型

大多数情况下,在使用"基本声音"面板提供的效果快捷处理时,较常使用的是"对话"和"音乐"音频类型,除此之外还有两种音频类型:"SFX"和"环境"。

1. SFX

"SFX"主要用于拟音。这种音频类型除了可以像"对话"那样进行响度和混响的处理,还可以进行简单的声像调整。虽然在编辑器中就可以通过调整剪辑中的声像包络线来改变剪辑的声像,但通过"基本声音"面板可以一次为多个剪辑调整声像。

2. 环境

"环境"音频类型也可以应用"响度"和"创意"选项，还能进行立体声宽度处理。启用"立体声宽度"选项会将"立体声扩展器"添加到效果组中（作为剪辑效果来添加），图13.18所示为"立体声扩展器"的界面。这会增加左声道和右声道音频之间的差异，给音频带来更宽或更窄的感觉，适用于氛围声或野外的声音。

图13.18

13.3 基本声音面板的预设

在选择了音频类型并在"基本声音"面板中选择所需选项后，可以以此创建新的预设。

虽然预设是与特定的音频类型绑定的，但不一定需要通过选择音频类型来访问它们。在会话中选择了一个或多个剪辑之后，就可以在"基本声音"面板顶部的"预设"下拉列表中处理这些剪辑，如图13.19所示。

图13.19

现在来创建一个能够设置"响度"和"消除嗡嗡声"的预设。

1. 选择一个或多个已调整的对话剪辑，确保在"响度"部分选择了"自动匹配"，在"修复"部分选中"消除嗡嗡声"并选择 60 Hz。

2. 单击"基本声音"面板右上角的"将设置另存为预设"按钮。

3. 将预设名称设置为"响度和消除 60 Hz 的嗡嗡声"，然后单击"确定"按钮。预设会添加到"基本声音"面板顶部的"预设"下拉列表中。

4. 单击"清除音频类型"按钮返回"基本声音"面板的音频类型选择界面。

5. 在不选择音频类型的情况下，选择刚刚在"预设"下拉列表中创建的预设。音频类型会自动进行设置，然后应用"响度"和"消除嗡嗡声"。

6. 选择"文件 > 全部关闭"菜单命令，当被询问是否要保存更改时，单击"全部选否"按钮。

13.4 复习题

1. 使用"基本声音"面板进行调整时，如何对结果进行微调？
2. "基本声音"面板中提供的 4 种音频类型是什么？
3. 什么是电源的嗡嗡声？
4. 如何将预设添加到"基本声音"面板？
5. 什么是音频"回避"？

13.5 复习题答案

1. "基本声音"面板中的所有调整都会添加效果器，在效果组中找到对应效果器可以进行精确的调整。
2. 4 种音频类型是"对话""音乐""SFX"和"环境"，每种类型都能对适合的音频进行调整。
3. 电网以 50 Hz 或 60 Hz 运行，当麦克风电缆与电源线平行且靠近电源线时，通常会在音频信号中产生干扰嗡嗡声。对于正在录制的音频而言，可能会形成对音频的干扰并具有一定的响度，但使用正确的效果处理就可以很容易消除掉。
4. 选择所需选项后，单击"基本声音"面板右上角的"将设置另存为预设"按钮添加新预设。在应用预设之前不需要选择音频类型，选择预设时会自动选择音频类型。
5. 音频"回避"会根据另一个剪辑的电平来降低本剪辑的电平，常见的用法是在有对话时降低背景音乐的电平。

第14课 多轨混音器

课程概述

在本课中,将学习以下内容。

- 在"多轨编辑器"和"混音器"视图之间切换。
- 调整混音器音量衰减器的高度,以便在设置音量时获得更高的分辨率。
- 显示或隐藏混音器的各个部分。
- 滚动显示效果组中的插入效果和发送。
- 如果"混音器"窗口不够宽,无法显示所有通道,可以滚动查看不同的通道组。
- 不同通道类型之间颜色的差别。
- 重新排列混音器的通道顺序。

 完成本课程大约需要 30 min。

混音器视图是查看多轨项目的另一种方法,适合对音轨进行混音,不适合对单个剪辑进行编辑。

14.1 音频混音器基础

在 Audition 中，可以用两种不同的方式查看多轨项目。到目前为止，常用的是多轨编辑器，因为它是为专门用来对多轨项目进行编辑的。而"混音器"面板（在"传统"和"默认"工作区中与多轨编辑器共享一个面板组）是另一种查看多轨项目的方式，并且能对混音进行优化。

多轨编辑器中会显示一系列音轨中的剪辑。混音器中不会显示剪辑，但是能为每个多轨编辑器中的音轨提供相应的混音器通道。之所以叫"混音器通道"而不是"混音器音轨"，是因为基于硬件的混音器使用了这个术语。在实际的工作室中，音轨和通道之间不一定存在一一对应的关系，比如一个录音音轨可以为多个混音器通道提供音频信号。

编辑器与混音器视图中可用的控件类似。"多轨编辑器"面板也提供了混音功能和控制，但是通过旋钮实现的，而不是音量衰减器。此外，多轨编辑器的几个混音功能（发送、均衡器、效果和输入/输出）共享一个公共区域，一次只能看到其中一个功能的设置。而在"混音器"面板中，所有功能都按行排列，并且可以同时查看，加上使用基于音量衰减器的控件，可以提高混音的精度。

混音工作通常会在录音和编辑会话音轨之后进行，并且只专注于将所有音轨混合在一起，以创建一种有凝聚力的音频听感。但在编辑时最合乎逻辑的工作流程是先暂时切换到混音器中进行编辑，然后再切换回编辑器。

1. 导航到 Lesson14 文件夹，打开名为"Mixer.sesx"的多轨会话。

2. 选择"传统"工作区，然后选择"窗口 > 工作区 > 重置为已保存的布局"菜单命令来将工作区重置为默认布局，界面如图 14.1 所示。"传统"工作区更强调文件面板和编辑器面板。

图14.1

3. 单击"编辑器"面板名称旁边的"混音器"面板名称，界面如图 14.2 所示。

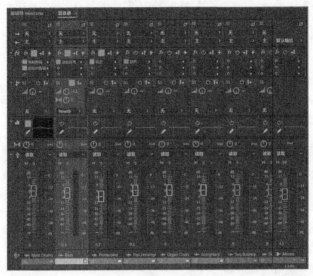

图14.2

因为有很多按钮，所以当第一眼看到"混音器"面板时，可能会感到有点不知所措，但仔细观察之后会发现"混音器"面板在设计上有很多的重复。

多轨会话中的每个音轨在"混音器"面板中都有相应名称的通道，包括主输出音轨。每个通道的名称都显示在通道控件的底部。通道控件都是相同的，只需学会一个就可以理解每个通道的控件，如图 14.3 所示。在"混音器"面板中还能看到一个颜色标签，它与相关的音轨颜色相匹配。

4. 混音器是使用音量衰减器而不是旋钮来调节音量的。如果调整"混音器"面板的大小使其更高，音量衰减器将会变长，从而在进行调整时能提供更高的精度。单击"混音器"面板底部的边缘，按住鼠标并尽可能向下拖动使音量衰减器尽可能更长。

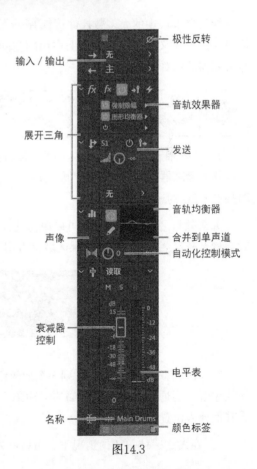

图14.3

14.1 音频混音器基础 **277**

> **提示**：让"混音器"面板进入浮动状态会很方便，因为可以将其设置为固定的大小，而不必再调整大小。如果有两个显示器，独立的混音器窗口会更实用，因为可以将"混音器"面板放在自己的专用显示器中，将"多轨编辑器"面板放在另一个显示器中。

5. 向上拖动"混音器"面板的底边，音量衰减器会变短。继续向上拖动，音量衰减器最终会消失。将音量衰减器恢复到屏幕允许的最大高度，并且仍能同时访问传输播放控制。

> **注意**：在硬件混音器中，最好将硬件音量衰减器设置为屏幕允许的最大高度，因为它能更容易进行精确、高分辨率的混音控制。软件中的虚拟音量衰减器也是如此，当 Audition 的音量衰减器扩展到其最大高度时，能以 0.1 dB 的精度来控制音量。在多轨编辑器中，使用音量旋钮可达到的最高分辨率仅为 0.3 dB，并且需要非常精确的操作。

6. 使本工程保持打开状态，为下一个练习做准备。

14.1.1 混音器中的显示和隐藏选项

混音器模块中的大多数控件行都有一个展开三角形，单击该三角形可展开或折叠对应的控制。可以通过自定义混音器在屏幕上占用的空间大小，并通过显示或隐藏混音器的不同控件来改变音量衰减器的相对高度。

> **注意**：混音器有两个部分不能隐藏：顶部的输入/输出部分（"极性反转"按钮、输入分配菜单和输出分配菜单），还有通道的声像控制和"合并到单声道"按钮。

1. 当效果器区域被折叠时，仍然可以看到效果器区域的"切换全部效果的开关状态"按钮、"效果器前置衰减器/后置衰减器"按钮和"预渲染音轨"按钮，这些按钮可用于在做复杂项目的混音时降低 CPU 的运算量。

如果效果区域尚未打开，可以单击展开三角形按钮 来显示其控件，如图 14.4 所示。注意这时音量衰减器会变短，因为效果区域会占用更多的空间。

图14.4

2. 在所有通道中都可以看到 3 个效果组的插入位置，此区域不能通过调整大小来显示更多的插入位置，但通过调整列表右侧的滚动条可以查看每一个效果器。向上或向下拖动滚动条可以查看其他插入位置。

3. 在发送区域关闭的情况下，可以在左上角看到当前所选发送的编号、"切换开关状态"按

钮和"效果器前置衰减器/后置衰减器"按钮。单击发送区域的展开三角形，音量衰减器会再次变短，因为发送区域现在会占用更多的空间，如图 14.5 所示。

图14.5

4. 发送一次只会显示一个，还会显示其开关按钮、效果器前置衰减器/后置衰减器按钮、发送音量、立体声平衡控制和菜单，用于将发送重新分配到不同的发送（或创建新的发送总线或侧链发送）。

与效果器区域一样，可以拖动滚动条来查看当前发送。在左侧的第二个通道（标有"Bass"）中，向上或向下拖动滚动条可以查看其他发送，这里需要精确的控制来滚动查看效果和发送，通过该滚动条可以不必回到"编辑器"面板也能查看相应控件。

5. 当均衡器区域关闭时，不会显示任何控件。单击均衡器区域的展开三角形可以显示其控件，如图 14.6 所示。随着效果器区域和发送区域的扩大，音量衰减器会变得更短。

图14.6

6. 均衡器部分的工作方式与多轨编辑器中相同。开关按钮可以启用或旁通均衡器。单击"显示 EQ 编辑器窗口"按钮 可以查看通道的参数均衡器窗口（也可以通过双击图形均衡器来打开它），如图 14.7 所示。

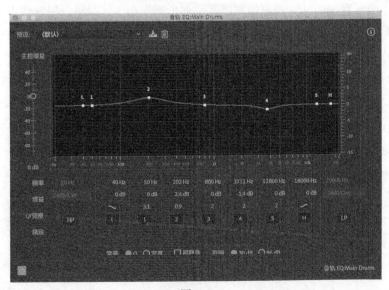

图14.7

关闭参数均衡器窗口，现在不需进行调整。

7. 通过单击音量衰减器的展开三角形按钮关闭音量衰减器部分。

音量衰减器折叠后会显示"静音""独奏""录音准备"和"监视输入"按钮，以及音轨的标题和音轨颜色标签。关闭音量衰减器也会将音量衰减器缩小到与多轨编辑器面板中的音量旋钮相同的状态。

14.1.2 通道滚动显示

对于具有多个通道的项目，显示器可能会因为不够宽而无法显示所有通道，但可以滚动浏览各个通道，并查看哪些通道是总线、标准音轨或主音轨输出总线。

> **Au 注意**：通道衰减器的颜色与它们的音轨/通道颜色标签一致。不同的通道类型（音轨、总线、主通道）在音轨/通道名称旁边有不同的图标。

1. 单击 Audition 窗口的右边缘并向左拖动以缩小混音器，确保在混音器中看不到所有通道。

2. 如果面板不够宽，无法显示所有通道，则会在混音器面板底部显示导航器滚动条。单击滚动条中的矩形并后右拖动，可以看到最右边的一组通道。

3. 将 Audition 窗口恢复为全屏大小，并单击滚动条中的矩形一直向左拖动，为下一个练习做准备。

14.1.3 重新排列混音器中的通道顺序

音轨顺序不限于现有的从左到右的顺序。比如可能先在多轨编辑器的音轨 1 中录制了鼓，在音轨 3 中录制了打击乐，它们分别位于混音器的通道 1 和通道 3。如果想要把打击乐通道放在鼓通道的旁边，可以将通道水平移动到混音器中想要的位置。

1. 将鼠标指针悬停在要移动的通道上（在本例中，是名为"Percussion"的通道），直到鼠标指针变为手形。通道中有几个位置会让鼠标指针变成手形，比如悬停在颜色标签上。

2. 向左拖动要移动的通道，直到鼓通道右侧出现垂直的蓝色线。这是打击乐通道将被移动到的位置（注意如果向右拖动并看到蓝线，则通道会被移动到右边）。

> **Au 注意**：在"编辑器"面板或"混音器"面板中对音轨/通道顺序所做的更改将在两个面板中同步。

3. 松开鼠标，打击乐通道将被移动到鼓通道的右侧。

4. 单击"编辑器"面板的名称来查看会话音轨。此时音轨的顺序已更改，与混音器中做的更改一致。

"编辑器"面板和"混音器"面板中的控件实际上是相同的,对其中一个面板的控件进行更改也会同步改变另一个面板。实际上轨道效果组面板中的轨道效果也会同步更新,所以有3个地方可以添加、更改和删除效果器。

14.1.4 使用硬件控制器

虽然在屏幕上进行混音很方便,但许多工程师更喜欢实体的音量衰减器带来的触感。Audition 支持各种控制台,包括音量衰减器的硬件设备,并且可以通过它们来控制屏幕上的音量衰减器,甚至平板电脑中的控制应用也可以通过连接共享 Wi-Fi 与 Audition 进行集成控制。

许多控制台都可以控制静音、独奏、声像、播放和录音准备。

Audition 支持以下多个控制台协议。

- Mackie MCU。
- Mackie HUI。
- Eucon/Avid。
- Presonus Faderport。
- ADS Tech Red Rover。

其中 Mackie 控制协议是最常见的,很多制造商的控制台都与此协议兼容。更新版本后的 Mackie HUI 能支持更多的控制台。

添加控制面很方便,下面会讲解如何添加 Mackie 控制协议(或与之兼容)的硬件控制器。其他不与 Mackie 控制协议兼容的硬件控制器的添加步骤与之类似。

1. 选择"编辑 > 首选项 > 操纵面"菜单命令(Windows)或"Adobe Audition CC> 首选项 > 操纵面"菜单命令(macOS)。

2. 单击"添加"按钮,然后在"设备类型"下拉列表中选择控制台的类型(在本练习中,选择"Mackie"),然后单击"设置"按钮,如图 14.8 所示。

图14.8

MIDI问题

如果MIDI（Musical Instrument Digital Interface，乐器数字接口）控制器没有出现在MIDI输入设备列表中，可以先重合Audition，然后再试一次。如果Audtion仍然没有检测到控制器，可以尝试在连接控制器的情况下重启计算机，另一些则需要先重新启动计算机，然后再连接控制器（尤其是USB控制器）。

另外需要注意，有些控制器需要安装驱动程序才能正常工作，有的则需要模拟Mackie控制器才能使用，这可能需要加载特定的预设值或通过按住某些按钮来启动。有关的详细信息，请参阅控制器的文档。

3. 在出现的对话框中，单击"添加"按钮可以将控制台添加到首选项的"操纵面"窗口中。

4. 在下一个对话框中，选择设备类型。对于兼容Mackie控制协议的设备，选择"Mackie"是正确的。然后在MIDI输入设备和MIDI输出设备中选择控制器，然后单击"确定"按钮。再次单击"确定"按钮离开配置窗口。

5. 返回到"操纵面"窗口后，单击"按钮分配"按钮可以显示所选控制台上各可分配按钮的分配。

注意，并非所有与Mackie控制协议兼容的设备都包含所有按钮，有些可能不包含任何按钮。位于下方的部分会显示可用的命令，将命令拖动到要与之对应的按钮旁边。完成所有分配后，单击"确定"按钮，然后再次单击"确定"按钮退出首选项。

6. 浏览完这些控件后，选择"文件 > 全部关闭"菜单命令，在被询问是否要保存时单击"全部选否"按钮。

14.2 复习题

1. 与"多轨编辑器"面板相比,"混音器"面板的主要优势是什么?
2. "混音器"面板的主要劣势是什么?
3. 如果显示器不够宽,如何才能看到所有混音器通道?
4. 如何从轨道中立刻分辨出总线?
5. 是否可以重新排列通道顺序,以创建更合理的工作流程?

14.3 复习题答案

1. 音量衰减器有很高的分辨率,并且需要的话可以同时看到效果器、发送和均衡器区域。
2. 不能在"混音器"面板中编辑剪辑属性。
3. 通过横向拖动"混音器"面板底部的导航器滚动条来查看不同的通道组。
4. 每种通道类型在通道控件的底部都有不同的图标。
5. 可以在"混音器"面板中横向拖动通道来改变排列顺序。

第15课 用声音资源库创建音乐

课程概述

在本课中,将学习以下内容。

- 无须演奏乐器也可以创建原创音乐。
- 在剪辑加入多轨会话之前先在媒体浏览器中进行预览。
- 通过调整剪辑长度来为作品添加更多变化形式。
- 使用来自"音乐结构套件"的文件来迅速组建音乐。
- 使用移调和时间伸缩来改变与当前会话音高、速度不同的剪辑,使其相互匹配。
- 为音轨添加效果器来完成作品。

 完成本课程大约需要 60 min。

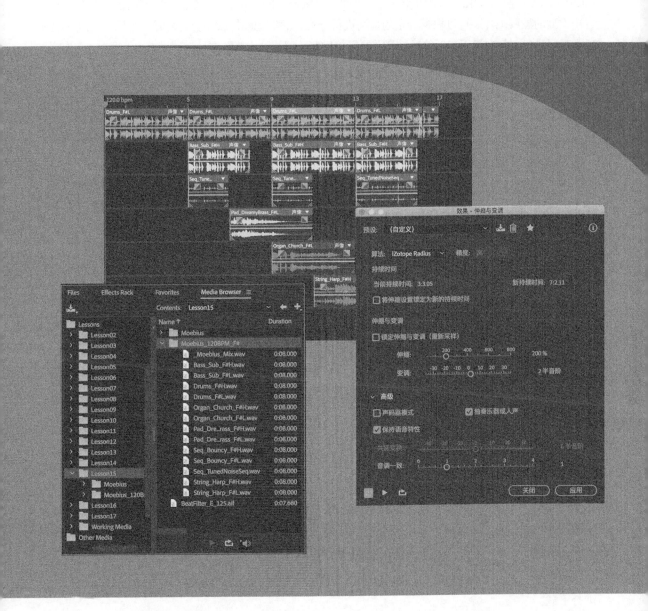

使用商用声音库和多轨编辑器，即使不会演奏乐器，也可以使用 Audition 为广告制作音乐，为视频、售货亭和其他应用场景创建背景音频。

15.1 关于声音资源库

在电脑出现之前，商业广告、电台间隙音乐甚至一些电视节目和电影是通过单曲授权（Needledrop Music）的方式使用音乐的。单曲授权之所以称为"Needledrop Music"，是因为不同的公司制作了不同音乐类型的黑胶唱片，可以根据音乐的情绪进行分类，然后把唱针放到合适的背景音乐上。这些唱片通常都很昂贵，每次想用音乐的时候都需要授权付费，即使同一首歌在一个项目中用了两次也是如此。

如今，许多公司都使用 CD、DVD 或下载的方式制作音乐片段、循环和音效库。可以通过组合这些不同的声音剪辑来创建具有专业质量的定制音乐。声音资源库的许可协议各不相同，许多是免版税的，有些只要求有艺术家的署名。和黑胶唱片时代一样，一定要先看授权细则以免出现潜在的法律问题。

主要有以下两种类型的声音资源库。

- **结构套件**：通常包含多个含有兼容文件的文件夹。每个文件夹中的文件都具有一致的速度和音调，这使混音和通过组织文件创建编曲变得容易。
- **通用音效库**：这些音效通过相同的主题来创建编曲，如舞蹈音乐、爵士乐、摇滚乐等，循环的音调和节奏可能会有所不同。

Lesson15 文件夹中包含一个名为"Moebius"的结构套件包，它是专门为这本书创建的。这个套件包含有 13 个单独的循环，以及一个名为"Moebius Mix"的循环，它是这些音频循环比较典型的混音结果。结构套件中的循环的速度均为 120 bpm，音调是 F#。尽管本课程建议以特定方式组合各种循环，但在音乐上发挥创造力是值得被鼓励的，当熟悉了工作流程之后，就可以脱离规则来创作自己的音乐。

15.2 下载 Adobe 音效库

Adobe 为 Audition 用户提供了数千种免版税的音效、音乐循环和背景音乐，可以将它们融入各种创意项目中。

使用这些文件需要遵守限制重新分发的许可协议（例如，不能自由地将这些文件作为新的声音库进行转售）。可以自由地修改、合并和混音这些文件，作为创意工作的一部分。可以使用 Adobe Audition 进行下载，来创建新的电影配乐和音乐会话。

可以通过选择"帮助 > 下载声音效果等"菜单命令来找到这些文件，然后按照页面上的说明进行下载。

15.3 准备工作

在组建一段音乐之前要先创建一个多轨会话，还需要试听各种可用的音频循环来熟悉它们。

1. 选择"传统"工作区（因为不需要"基本声音"面板），然后选择"窗口 > 工作区 > 重置为已保存的布局"菜单命令来重置工作区。单击左上角的"多轨编辑器"按钮，由于 Audition 当前没有已打开的多轨会话，因此将打开"新建多轨会话"对话框，如图 15.1 所示。

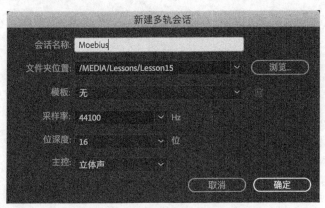

图15.1

2. 输入"Moebius"作为会话名称，"模板"选择"无"，"采样率""位深度""主控"分别选择 44100 Hz、16 位和立体声。单击"浏览"按钮选择新会话文件的保存位置（Lesson15 文件夹），然后单击"确定"按钮。

创建新的会话文件时，Audition 会自动将会话文件放在所选位置中，文件夹的名称与工程文件名称相同。这样会使得组织文件变得很方便，因为创建的任何新媒体文件都将显示在新文件夹中，如图 15.2 所示。

图15.2

3. 选择"窗口 > 媒体浏览器"菜单命令（默认情况下，"媒体浏览器"面板不包括在"经典"工作区中）。"媒体浏览器"面板与"文件"面板会显示在同一个面板组中。

4. 在媒体浏览器面板的左侧，导航到 Lesson15 文件夹并选择它。在右侧，单击"Moebius_120BPM_F#"文件夹的展开三角形来展开显示"Moebius"结构套件包含的文件，如图 15.3 所示。单击媒体浏览器的"自动播放"按钮以启用它。

> **Au** 提示：如果要在媒体浏览器中显示完整的长文件名，可能需要将"名称"和"持续时间"标题之间的分隔线拖到右侧。

5. 可以单击文件夹中的文件来试听音频文件，单击"_Moebius_Mix.wav"文件能听到各种音频循环的代表性混音。

15.3 准备工作 **287**

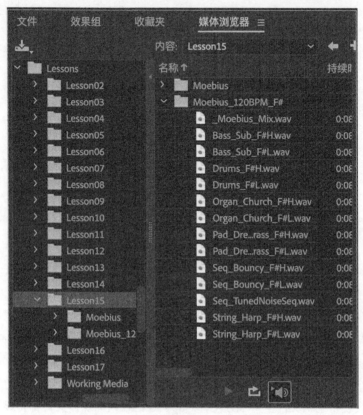

图15.3

6. 选择"视图 > 完全缩小（所有坐标）"菜单命令可以在创建作品时查看所有音轨的全貌。

7. 右击时间显示或编辑器面板顶部的时间线，然后选择"时间显示 > 小节与节拍"菜单命令。

8. 再次右击时间显示，然后选择"编辑节奏"，将"节奏"设置为"120.0 节拍/分钟"，"拍子记号"为 4/4，"细分"设置为 16，保留"自定义帧速率"的设置，如图 15.4 所示。单击"确定"按钮。

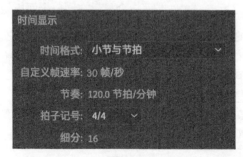

图15.4

9. 如果尚未启用"对齐"，请单击编辑器面板左上角的"切换对齐"按钮或按"S"键。

> **注意**：对齐有助于将音频剪辑的开头与节奏对齐，其分辨率取决于缩放电平。比如当完全缩小时，音频剪辑将对齐到最近的小节，如果再放大一点会对齐到最近的节拍位置。

15.4 建立节奏音轨

创建一段音乐没有任何规则，但通常会从鼓和贝斯组成的节奏音轨开始，然后再添加其他旋律。单击每个音轨的颜色标签可以为音轨自定义颜色，便于轻松找到特定的音轨。

> **注意**：如果在剪辑对齐到节奏后移动鼠标，剪辑可能会偏离节奏位置。如果要确保剪辑已正确对齐，可在放置剪辑后按住其名称拖动剪辑，直到对齐到位。

1. 从媒体浏览器中，将"Drums_F#L.wav"文件拖到音轨 1 中，使其左边缘与会话开始时对齐。

2. 按住"Alt"键（Windows）或"option"键（macOS）并向右拖动剪辑名称"Drums_F#L"来复制音频剪辑，当剪辑的开始对齐到第一个副本末尾的第 5 小节开始处时松开鼠标。

3. 重复步骤 2 来创建一个副本，以便新的剪辑副本从第 9 小节开始。

4. 现在创建另一个副本，使新的剪辑副本从第 13 小节处开始。现在应该有 4 个连续的"Drums_F#L"剪辑排成一行，持续共 16 个小节。最后一个鼓剪辑的右边缘位于第 17 小节的开始处，如图 15.5 所示。

图15.5

5. 启用传输栏中的"循环"按钮，将播放指示器返回到会话开始处，然后单击"播放"按钮。音乐会一直播放到结尾，接着跳回到开头，然后再次重复。单击"停止"按钮。

6. 从媒体浏览器中，将"Bass_Sub#H.wav"文件拖到音轨 2 中，使剪辑的左边缘从第 5 小节开始。

7. 用与复制鼓文件同样的方式再复制两次"Bass_Sub#H.wav"文件，让第 2 次复制的剪辑从第 9 小节开始，第 3 次复制的剪辑从第 13 小节开始，如图 15.6 所示。

图15.6

 注意：添加多个音轨会增加输出电平，最快的解决方法是向下滚动到主轨并降低音量，防止输出电平表变为红色。不过最好将主电平保持为 0 dB，并调整单个音轨以补偿过多的输出电平。

8. 不变的贝斯声部会显得比较单调，可以对文件做一些修剪让它消失，让鼓担任节奏功能。将鼠标指针悬停在第 5 小节开始、第 9 小节结束的贝斯剪辑右边缘（悬停在名称正下方的波形部分），直到鼠标指针变成一个红色右括号，如图 15.7 所示。

图15.7

9. 向左拖动音轨，直到剪辑在第 8 小节的开始处结束。

10. 向左拖动第 3 个副本的右边缘，使其在第 16 小节处结束。

11. 通过重新安排鼓节奏来为鼓音轨添加一些变化形式。将鼠标指针悬停在最后一个鼓剪辑的右边缘，直到鼠标指针变成红色右括号，向左拖动音轨以修剪剪辑，使其在第 16 小节处结束，如图 15.8 所示。

图15.8

12. 从媒体浏览器中，将"Drums_F#H.wav"文件拖到音轨 1 中，使剪辑的左边缘从第 16 小节处开始。将鼠标指针悬停在该鼓剪辑的右边缘，直到鼠标指针变成红色右括号，然后向左拖动音轨，使该剪辑在第 17 小节开始处结束。

13. 将播放指示器返回到开始位置，然后单击"播放"按钮以试听鼓和贝斯音轨。

14. 第 4 个和第 5 个鼓剪辑之间的过渡有点突然，若要做平滑处理，请放大视图，查看两个剪辑在第 16 小节过渡处的详细视图。单击第 4 个鼓剪辑（在第 16 小节结束的鼓剪辑）以选中它。

15. 将鼠标指针悬停在第 4 个鼓剪辑的右边缘，鼠标指针变成红色右括号，然后向右拖动音轨，使剪辑在第 16 小节第 2 拍处结束（如果视图足够放大，则可以在编辑器时间线上显示为 16:2），这会在第 4 个剪辑的结尾和第 5 个剪辑的开头之间创建交叉淡化，如图 15.9 所示。播放此过渡，音乐听起来会变得更流畅。

图15.9

15.5 添加更多打击乐器

在添加旋律之前,可以添加一些轻打击乐器以增强节奏感。

1. 从媒体浏览器中,将"Seq_TunedNoiseSeq.wav"文件拖动到音轨 3 中,使其左边缘对齐到第 5 小节的开头。

2. 将鼠标指针悬停在该剪辑的右边缘,鼠标指针变成红色右括号,然后向左拖动,使剪辑在第 7 小节开始处结束。

3. 按住"Alt"键(Windows)或按住"option"键(macOS)将剪辑拖动到右边,复制音频剪辑,当剪辑位于第 9 小节开始处时,松开鼠标。

> **注意**:"Seq_TunedNoiseSeq.wav"文件没有音调,因为它是无音高打击乐器的声音。

4. 按住"Alt"键(Windows)或按住"option"键(macOS)将剪辑向右拖动再次复制音频剪辑,在开始第 13 小节开始处松开鼠标。

5. 将鼠标指针悬停在此剪辑的右边缘上,直到鼠标指针变成红色右括号,然后向右拖动音轨,使剪辑在第 16 小节的开始处结束,如图 15.10 所示。

图15.10

> **提示**:为了记住哪些声音在哪个音轨上,请单击音轨名称字段,然后键入描述内容的名称。

6. 将播放指示器返回到会话开始处,然后单击"播放"按钮试听目前的内容。完整播放

之后单击"停止"按钮。

15.6 添加旋律元素

在加入鼓、贝斯和打击乐器之后，现在将添加一些旋律。

因为已经熟悉了从媒体浏览器拖动文件、通过对齐将剪辑对齐到节奏上以及缩短剪辑的操作，所以这个过程应该很快就能完成。

1. 将"Pad_DreamyBrass_F#L.wav"文件拖到音轨 4 中，使其从第 7 小节开始。

2. 将"Pad_DreamyBrass_F#H.wav"文件拖到音轨 4 中，使其从第 13 小节开始。

3. 将"Organ_Church_F#L.wav"文件拖到音轨 5 中，使其从第 9 小节开始。

> Au 提示：如果最小化音轨高度并选择"视图 > 完全缩小（所有坐标）"菜单命令，则会看到所有音轨及其相关的剪辑。

4. 将"String_Harp_F#H.wav"文件拖到音轨 6 中，使其从第 11 小节开始。

5. 将"Seq_Bouncy_F#L.wav"文件拖到主音轨中，使其从第 13 小节开始。这将创建一个新音轨，并将剪辑放置在其中，如图 15.11 所示。

图15.11

> **注意**：如果需要创建其他音轨，可以在多轨编辑器的空白处单击鼠标右键，然后选择"轨道 > 添加立体声音轨"菜单命令。或者将剪辑拖到主音轨上，也可以将其添加到新的音轨上。

6. 将播放指示器返回到开头，然后单击"播放"按钮试听目前的内容。

15.7 使用音高和速度不同的音频循环

结构套件包的优势在于套件包中的文件有相同的音调和速度，而且如果文件与当前会话没有太大的不同，那么只需稍作微调就可以使用具有不同音高和节奏的文件。但是需要注意，极端的调整可能会导致文件产生不自然的声音。

在本练习中，将使用 E 调的文件，而不是 F# 调，速度则使用 125 bpm 而不是 120 bpm，它们甚至连文件格式也不同，是 AIF 而不是 WAV。

1. 如果需要为另一个循环创建新的音轨，请在多轨编辑器的空白处单击鼠标右键，然后选择"轨道 > 添加立体声音轨"菜单命令，或将剪辑拖到主音轨上。

2. 将"BeatFilter_E_125.aif"文件从 Lesson15 文件夹中拖到音轨 8 或任何其他的空音轨上，使其位于音轨的开始处。

3. 将播放指示器返回到开头，然后单击"播放"按钮可以听到这个剪辑的速度与音高都不对，与其他音乐不协调。

4. 为了将剪辑的速度与会话速度匹配，单击编辑器面板左上角的"全局剪辑伸缩"按钮 。当"全局剪辑伸缩"处于启用状态时，每个剪辑的末尾都会出现白色的小三角形。拖动三角形会伸缩剪辑，而不是修剪剪辑。

5. 在"BeatFilter_E_125"剪辑的右上角找到白色的伸缩三角形（位于剪辑的名称下方），然后向右拖动，直到剪辑的结尾位于第 5 小节的开头（在时间线上显示为 5:1），这是一个小的调整。

6. 双击"BeatFilter_E_125"剪辑，在波形编辑器中打开它（需要在波形编辑器中进行音高编辑）。

7. 在波形编辑器中，确保没有选择范围，也可以按"Ctrl+A"组合键（Windows）或按"command+A"组合键（macOS）选择整个波形。选择"效果 > 时间与音调 > 伸缩与变调（处理）"菜单命令。

8. 在"伸缩与变调"对话框中，从预设菜单中选择"（默认）"。

9. 单击"高级"展开三角形。如有必要可以取消选择"声码器模式"，选择"独奏乐器或人

声",取消选择"保持语音特性"。

10. "BeatFilter_E_125"剪辑需要升高两个半音,从 E 调升高到 F# 调(E-F-F#)。单击"半音阶"字段,然后输入"2",单击"应用"按钮,如图 15.12 所示。

图15.12

11. 文件处理完毕后,单击 Audition 界面左上角的"多轨编辑器"按钮,返回多轨会话。
12. 单击"播放"按钮。"BeatFilter_E_125"剪辑就可以与音乐的其他部分保持同步了。

15.8 添加效果器

音乐的基础内容已经确立,现在可以做一些修改,比如更改剪辑电平、添加音频处理、更改

声像等。在本节中将用"回声"效果器使铜管铺垫更梦幻。

1. 单击"编辑器"面板左上角的"效果"按钮 fx，然后向下拖动轨道4和轨道5之间的分隔线（分别包含铺垫和管风琴剪辑的音轨），直到可以看到轨道4的效果组。

2. 在轨道4的效果组中，单击插入位置1的右箭头打开下拉列表，然后选择"延迟与回声 > 回声"菜单命令，这将自动打开"回声"效果器窗口。

3. 在"回声"效果器窗口中，从"预设"下拉列表里选择"（默认）"，然后从左下角的"延迟时间单位"下拉菜单中选择"节拍"。

4. 将"回声"效果器的参数设置为：左声道"延迟时间"为2.00节拍，右声道"延迟时间"为3.00节拍，左右声道的"反馈"和"回声电平"均为80%，将所有的"连续回声均衡"滑块都设置为0，选中"回声反弹"创建更宽的立体声声像，如图15.13所示。关闭"回声"效果器窗口。

图15.13

5. 单击"播放"按钮试听"回声"效果器对声音的影响。

6. 轨道4中的第2个剪辑声音有点大，可以降低其音量，使其更多地位于背景中。将剪辑的黄色音量线（如果看不到，请选择"视图 > 显示剪辑音量包络"菜单命令）向下拖动到 -5.7 dB 左右，在拖动包络之前必须选择剪辑。

7. 播放会话对比效果。如果音频音量太大,可以通过调整音轨音量控制来改善混音效果。
8. 检查完会话后,选择"文件 > 全部关闭"菜单命令,被询问是否要保存文件时选择"全部选否"按钮。

15.9　复习题

1. 声音资源库中的结构套件包有哪些重要特点?
2. 能在商业广告或视频音轨中使用声音素材库中的文件吗?
3. 在哪里可以找到能在项目中使用的免版税内容?
4. 如果文件的音高或节奏与多轨会话不同,是否可以使用这些文件?
5. 时间伸缩、改变音高是否有限制?

15.10　复习题答案

1. 文件的速度和音高能相互匹配。
2. 声音素材库的法律协议各不相同,一定要仔细阅读,以免涉及可能的版权侵权问题。
3. 通过选择"帮助 > 下载声音效果等"菜单命令,可以获得数千个免版税的声音文件。
4. 可以。使用波形编辑器的"伸缩与变调(处理)"功能来处理音高,在多轨编辑器中拖动来将剪辑伸缩到不同的速度。
5. 有限制。伸缩量越大或音高移调越多,声音越不自然。

第 16 课　多轨编辑器中的录音和输出

课程概述

在本课中,将学习以下内容。

- 为音频接口的输入或计算机的默认声音输入分配一个音轨,以便可以在多轨编辑器音轨中进行录制。
- 在录制时监控接口的输入信号。
- 为不同的模式和声音设置节拍器音轨。
- 录制一个叠录(附加部分)。
- 在出现错误的位置做插入式录音。
- 进行多次录制,选择最佳的部分来组合成一个音轨。
- 导出完成的会话。

　　完成本课程大约需要 50 min。

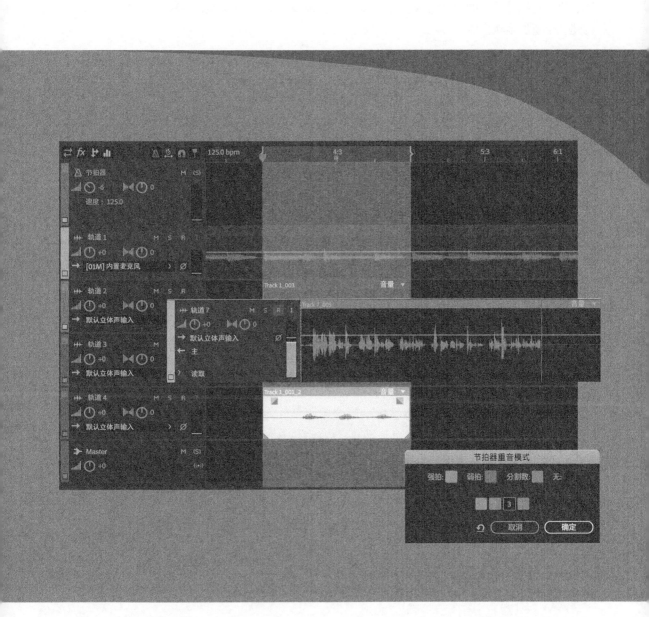

除了简单地在多轨编辑器中录制一个音轨,还可以在出现错误的位置做插入式录音,以及将多个录音组合成最佳的录音。

16.1 准备录制音轨

多轨编辑器可以直接录音。在本节课中，需要使用与音频接口兼容的任何音源，比如麦克风、直接连接计算机的 USB 麦克风、乐器（吉他或鼓机）、任何类型的音频播放器输出等，还需要创建一个新的多轨会话。

1. 选择"传统"工作区，然后选择"窗口 > 工作区 > 重置为已保存的布局"菜单命令。

2. 选择"文件 > 新建 > 多轨会话"，也可以按"Ctrl+N"组合键（Windows）或按"command+N"组合键（macOS）。在"新建多轨会话"对话框中为新的多轨会话输入名称，然后从模板菜单中选择"无"。单击"浏览"按钮将新会话保存在 Lesson16 文件夹中。采样率选择 44100 Hz，位深度选择 16 位，然后将"主控"设置为立体声，如图 16.1 所示。单击"确定"按钮。

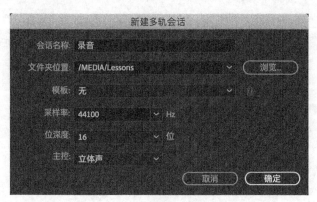

图16.1

默认会话包含 6 个立体声音轨。在录制单声道声源时，立体声音轨会将声音录制成双单声道立体声音频（两个声道上录制的信号相同），这通常是没有什么实际作用的。

3. 如果是从单声道（如麦克风）录制，请选择"多轨 > 轨道 > 添加单声道音轨"菜单命令，然后使用新的音轨进行录制。录制人声时需要单声道音轨，而大多数鼓机都有立体声输出，因此如果正在通过录制鼓机来创建节奏部分，则可以使用一个现有的立体声音轨。

4. 在编辑器面板的左上角、音轨标题上方，选择"输入 / 输出"按钮，如图 16.2 所示。确保音轨 1 的音轨高度能够显示输入和输出选项。

图16.2

> **注意**：输入区域的箭头指向多轨编辑器的内部，输出区域的箭头指向多轨编辑器的外部。

> **注意**：如果添加一个单声道音轨，输入将仍然显示默认的立体声输入，但这个默认输入实际上是立体声中的左声道或编号较小的输入。例如，如果默认立体声输入显示"1+2"，使用单声道音轨时的默认输入是输入 1。

5. 在第 1 课中讲解过,"输入"默认的是立体声输入。确保声音源正确插入默认的硬件输入,如果插入的输入不是默认立体声输入,则可以使用"输入"菜单更改默认值。

6. "输出"默认的是主音轨输出总线。如果出于某些原因,想绕过主音轨输出总线并将输入直接发送到音频接口的某个硬件输出,请从"输出"菜单中选择单声道或立体声输出,如图 16.3 所示。

图16.3

> **注意**:由于音轨的输出默认为主音轨输出总线,因此应该能在主总线电平表中看到信号电平。

7. 单击音轨的"录制准备"按钮"R"并播放音频源。音轨电平表应该能够显示信号音量,如图 16.4 所示。

图16.4

与大多数录制软件需要调整音频源或接口的音量一样,Audition 也不能进行内部的输入音量调整。在确保使用了想要的最大信号电平的同时,电平表不会变为红色。通常峰值不会超过 −6 dB,这样可以留出一定的空间以防万一。

8. 单击"监视输入"按钮 ■。输入信号将通过 Audition 并进入默认输出。对于速度较慢的计算机,这可能会导致延迟,也就是听到的声音与输入声音之间有延迟。有关如何将延迟降低到最小,请参阅第 1 课。

如果使用的是现场麦克风,需要关闭现场监听以避免反馈。

9. 使本工程保持打开状态,为下一个练习做准备。

16.2 设置节拍器

节拍器可以在录制过程中提供有节奏的参考来辅助录制。节拍器信号不会被录制到任何的音轨中,而是直接发送到主音轨输出总线。

用麦克风录制时,最好使用耳机,以避免录制到节拍器的声音。

1. 单击"编辑器"面板左上角的"切换节拍器"按钮 。节拍器音轨会显示在所有音轨的上方,如图 16.5 所示。可以像其他音轨一样在项目中移动它。

图16.5

2. 单击"播放"按钮,可以听到节拍器的声音。

3. 右击"切换节拍器"按钮,然后选择"编辑模式"来定义节奏模式。在"节拍器重音模式"对话框中可以修改每一拍上播放的节拍器声音。

节拍器现在演奏 4 下,默认是在重拍上使用一个声音,其他 3 拍使用不同的声音(类似"滴、嗒、嗒、嗒")。可以通过单击任意拍的方块(标记为 1~4)来在 4 个选项中循环更改 4 种可播放的内容:"重拍""弱拍""分割数"或"无"。

4. 单击第 3 拍一次来选择"无",如图 16.6 所示,然后单击"确定"按钮。

图16.6

5. 单击"播放"按钮,可以听到当播放到第 3 拍时没有声音。

6. 再次右击"切换节拍器"按钮,然后选择"编辑模式"。这一次单击两次第 3 拍来选择

"弱拍"（它会变成橙色），如图 16.7 所示，单击"确定"按钮。单击"播放"按钮，这时可以听到当播放到第 3 拍时有不同的声音。

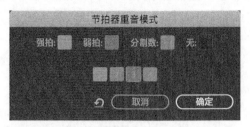

图16.7

7. 现在将节拍器返回到标准设置。右击"切换节拍器"按钮，选择"编辑模式"，然后单击"确定"按钮左侧的"重置重音模式"按钮 。单击"确定"按钮。

8. 节拍器的声音也可以更改。右击"切换节拍器"按钮，然后选择"更改声音类型"。"棍棒声"（鼓槌）是最传统的，其次是"铙钹声""小提琴声"和"哔哔声"，其他选项是一些更不寻常的声音，如图 16.8 所示。选择一个选项后单击"播放"按钮。

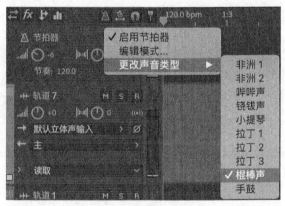

图16.8

9. 选择好声音后，根据需要调整节拍器的速度。节拍器的音量和声像控制，以及"静音"和"独奏"按钮都与其他音轨的工作原理相同。

10. 使本工程保持打开状态，为下一个练习做准备。

16.3 文件管理

当在 Audition 会话中将音频录制到音轨中时，音频录制文件将作为新文件存储在计算机会话文件旁边的子文件夹中。

新创建的文件将具有与会话相同的设置，比如现在正在处理的 44100 Hz、16 位的会话。如果

录制到单声道音轨中，将创建单声道文件。如果录制到立体声音轨中，将创建立体声文件。

新文件将以音轨名称来命名，再加上每次录音时会增加的数字。比如第一次在音轨 7 上录制文件，该文件将被命名为"Track 7_001.pkf"，如图 16.9 所示。

图16.9

录制到多轨会话中的文件也会自动添加到文件面板中。

至于如何在 Audition 中使用所有媒体文件，取决于如何管理它的存储位置和备份方式。Audition 能使新录制的音频变得容易定位和管理。

此时将会遇到一个提示，显示一个或多个媒体文件位于"会话"文件夹之外，如图 16.10 所示。"会话"文件夹就是包含多轨会话".sesx"文件的文件夹。

图16.10

如果选择将文件移动到"会话"文件夹中，则意味着会话中使用的、当前存储在计算机中其他位置的所有文件都将移动到与会话文件相同的文件夹中。这可能是个不错的选择，但也可能不是，只要我们知道媒体文件是存放在想要的位置中就可以了。

但是当我们想要将媒体文件保存到当前"会话"文件夹里时，这个提示对话框是很有用的。

如果选择将媒体文件存储在另一个位置中，则可能需要选中"不再显示此警告"，否则每次保存时都会出现这个提示对话框。

16.4 在音轨上录制

在设置好录音电平和节拍器之后，就可以进行录制了。

1. 如果需要的话可以将播放指示器返回到会话开始位置（录制将从播放指示器所处的位置开

始），并确保音轨的"录制准备"按钮 处于打开状态。

> **Au** 提示：如果不选择"录制准备"按钮，则表示没有选择"输入"。

2. 单击传输栏中的"录制"按钮，或按"Shift"键＋空格键开始录音。

这时会发生以下事件。

- 播放指示器开始向右移动，节拍器开始播放。
- 传输栏中的"录音"按钮呈红色。
- "录制准备"按钮变成红色，直到录制停止。
- 红色表示当前剪辑正在录制，如图 16.11 所示。

图16.11

3. 完成录制后，单击传输栏中的"停止"按钮或按空格键。
4. 使本工程保持打开状态，为下一个练习做准备。

16.5 录制附加部分（叠录）

录制附加部分也很简单。这个过程被称为"叠录"，它是现代录音技术的支柱。比如，一个歌手通常会叠录一个附加人声，来得到更厚的声音，或者鼓手可能会将手打乐器（如铃鼓）叠录到原鼓声上。

> **Au** 提示：如果忘记关闭以前录制音轨的"录制准备"按钮并不小心在该音轨上录制了音频，则新录制的剪辑会位于已有剪辑的上层。完成录制后，只需单击意外录制的剪辑将其选中，然后右击鼠标选择"删除"即可。

1. 创建一个新的音轨，选择一个输入，选择"录制准备"按钮和"监视输入"按钮，并设置电平。
2. 取消选择之前的录音音轨上的"录制准备"按钮。
3. 单击传输栏中的"录音"按钮，完成后单击"停止"按钮。
4. 关闭会话，在下一个练习中将创建一个新会话。

16.6 在出错的位置做插入式录音

如果在录制过程中犯了一个录制错误，可以通过编辑来改正它，比如在歌曲中找到相同的片段然后复制粘贴到出错的位置上。但有时把这一部分再录制一遍会更自然、更容易，这时不必播放整个部分，只需选择有错误的部分进行录制。"入点"指插入式录音开始的位置，"出点"指插入式录音结束的位置。

在多轨会话中录制剪辑的某个部分时，原始部分不会被覆盖。除了原始音频之外，新的录制会存储为新的单独文件，可以选择需要保留的录制（或同时保留两者）。

本节课中会在吉他上进行插入式录音，但也可以使用与音频接口兼容的任何音频源，比如麦克风、直接连接计算机的 USB 麦克风、乐器、CD 或便携式音乐播放器输出（iPod、智能手机、MP3 播放器等）。本节课的重点是演示插入式录音的过程，而不是修改作为例子的吉他音频。

1. 导航到 Lesson16 文件夹，打开名为 "PunchingIn.sesx" 的多轨会话。

2. 播放会话。注意 4:1 和 5:1 之间的错误。

3. 单击节拍器按钮右侧的 "对齐" 按钮 或按 "S" 键，确保选择了 "对齐"。选择 "时间选择工具"，然后从 4:1 拖动到 5:1。

4. 在时间线上，将播放指示器放在 4:1 之前，例如开始处或 2:1 处。

> **提示**：由于在播放指示器到达选择的开始位置之前，录制不会开始，所以可以在 "入点" 之前开始试听（称为预滚动），以便预热并与音轨一起演奏，确保到达 "入点" 的时候演奏的律动与音乐一致。

5. 确保为音轨 1 选择了正确的输入，然后单击音轨 1 的 "录制准备" 按钮。如果不会产生反馈，可以打开 "监视输入"，这样就可以听到自己的演奏和正在播放的部分。如果使用的是笔记本电脑的扬声器和内置麦克风，则启用 "监视输入" 可能会导致反馈，这时应使用耳机。

6. 单击传输栏中的 "录音" 按钮，这时会发生如下事件。

- 可以听到之前录制的剪辑和现在通过音频接口录制的演奏。
- 当播放指示器到达所选范围的开始位置时，插入式录音才会开始。
- 在所选范围内录制时，之前录制的剪辑会静音。
- 当播放指示器到达所选区域的结尾时，插入式录音会停止，这时可以再次听到之前录制的剪辑，然后继续播放。在单击 "停止" 按钮之前，插入式录音的部分都是红色的。

7. 单击 "播放" 按钮。插入式录音的部分位于之前录制的剪辑上层，将被播放并 "覆盖" 错误，如图 16.12 所示。

图16.12

在上层的剪辑将被听到,因此可以多次录制进行比较,或者将不需要的版本移到一边(通常会在会话底部创建一个空音轨),或者右击前面的剪辑并选择"将剪辑置于底层"以听到原始版本。

8. 选择"文件 > 全部关闭"菜单命令,在被询问是否要保存时选择"全部选否"按钮。

16.7 整合录音

有些录制软件能在录制模式中使用循环功能,这样可以在录音的时候多次录制某部分的内容且无须停止,然后在停止后选择最喜欢的版本。虽然 Audition 没有这个功能,但它提供了类似的操作,这个过程称为"整合录音",可以把多次录音整合成一个单独的完美录音。

本练习会演示如何创建一些可供选择的录音,然后从中选择最好的录音(或整合成最好的录音)。

1. 导航到 Lesson16 文件夹,再次打开名为"PunchingIn.sesx"的多轨会话。

2. 和上一个练习中一样,确保选择了"对齐",选择"时间选择工具",然后拖动选中 4:1 和 5:1 之间的部分。

3. 在时间线上,将播放指示器放在 4:1 之前的某个位置(如 2:1)。

4. 选择适当的音轨 1 输入,然后选择音轨 1 的"录制准备"按钮和"监视输入"按钮。

5. 右击"播放"按钮,并确保选择"停止时将播放指示器返回到开始位置"按钮。

6. 单击传输栏中的"录音"按钮,在选中的部分中录制一些内容,这是第 1 次录音。

7. 播放指示器通过选区后,单击"停止"按钮或按空格键停止,播放指示器将返回到开始位置。

8. 再次单击传输栏中的"录音"按钮,在选区中录制一些内容,这是第 2 次录音。

9. 单击"停止"按钮,播放指示器将返回到开始位置。

10. 重复步骤 6 和 7，再创建 1 个录音（总共 3 个录音）。

11. 单击"停止"按钮，然后取消选中"录制准备"按钮和"监视输入"按钮。

> **提示**：使用"时间选择工具"时，按住剪辑的标题而不是剪辑的主体拖动剪辑，就可以移动剪辑。

12. 按住刚才所录制剪辑的顶部（选区中的第 3 次录音），直接向下拖动，这样会创建 1 个仅包含此录音的新音轨。

13. 按住选区中下一个剪辑的标题（第 2 次录音）向下拖动到另一个新音轨中，然后按住选区中下一个剪辑的标题（第 1 次录音）向下拖动到另一个新音轨中。现在每个录音都有自己的音轨，如图 16.13 所示。

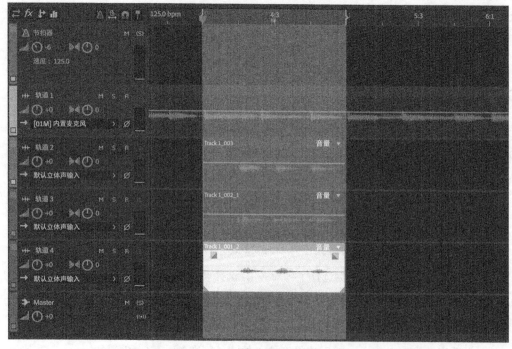

图16.13

14. 当步骤 2 中所做的选区范围仍处于选中状态时，单击原始剪辑的标题部分（包含出错部分的剪辑）来选中它。

15. 选择"剪辑 > 拆分"菜单命令将所选节与剪辑的其余部分分开，现在可以删除这一部分了。

16. 单击刚刚拆分出来的新剪辑的标题来选中它，然后按"Backspace"键（Windows）或按"delete"键（macOS），或右击它并选择"静音"。

17. 独奏原始音轨，并独奏第 1 次录音的音轨，试听两者连在一起的声音。

18. 取消选择第 1 次录音音轨的"独奏"按钮，独奏第 2 次录音的音轨，然后试听它与原音轨连在一起的声音。用同样的方法试听第 3 次录音。

> **提示**：如果一次不能独奏多个音轨，可以按住"Ctrl"键（Windows）或按住"command"键（macOS）单击一个音轨的"独奏"按钮来将其加入独奏。

19. 如果得到了喜欢的录音，请将其拖动到原始音轨中的适当位置，然后删除未使用的录音的音轨。

> **提示**：如果要删除音轨，可以在要删除的音轨中的空白处单击鼠标右键，然后选择"轨道 > 删除已选择的轨道"菜单命令。

20. 如果喜欢不同录音的不同部分，可以通过修剪来分割出喜欢的部分，然后将它们拖动到原始音轨上。如果一个剪辑位于另一个剪辑的顶部，则会播放最上面的剪辑。如果需要将一个剪辑放到另一个剪辑的下面，可以右击该剪辑然后选择"将剪辑置于底层"。

21. 选择"文件 > 全部关闭"菜单命令，当被询问是否需要保存时，选择"全部选否"按钮。

16.8 输出歌曲的立体声混音文件

下面是导出多轨会话立体声混音的操作步骤。

1. 选择"文件 > 导出 > 多轨混音"菜单命令，然后选择"时间选区"（如果已选择了导出范围）、"整个会话"（从第一个剪辑的开始到最后一个剪辑的结束）或"所选剪辑"（仅导出选定剪辑的混音）。

> **注意**：Audition 可以导出多种文件类型，包括 WAV、AAC、AIF、MP3、MP2、FLAC、OGGVorbis、Windows Media Audio、Windows Media Foundation WMA（仅 Windows）、libsndifle 和 APE（Monkey's Audio）。

2. 接下来将出现"导出多轨混音"对话框。导出选项可以有很高级的选项，但如果想与创建多轨会话时选择的设置相同，只需选择几个选项："文件名""位置"和"格式"。

> **提示**：在"导出多轨混音"对话框的"混音选项"部分中，单击"更改"按钮会打开一个对话框，在该对话框中可以选择将每个音轨导出为单独的文件（stem），当需要备份会话或与其他不使用 Audition 的人共享会话时，这是一个好方法。

3. 可以单击"采样类型"的"更改"按钮更改采样率和位深度。在打开的"变换采样类型"对话框中，窗口中的"与源相同"表示使用创建多轨会话时选择的设置。选择好设置后，单击"确定"按钮。

单击"确定"按钮后，Audition 会将多轨会话作为立体声混音导出到指定位置。这个过程可能需要一段时间，导出的时间长短取决于会话的长度和复杂性，但导出的速度要比播放文件快得多。

16.9 使用 Adobe Media Encoder 导出

通过选择"文件 > 导出 > 使用 Adobe Media Encoder 导出"菜单命令，可以使用 Adobe Media Encoder 作为编码程序。虽然在导出多轨会话时可以使用这个选项，但 Audition 内置的导出选项已经可以很好地满足导出的需求。但是在为使用 Adobe Premiere Pro 的视频项目创建音轨时，导出到 Adobe Media Encoder 很有用，因为可以通过动态链接查看 Premiere Pro 的视频，还可以对视频做后期处理。

注意：Media Encoder 的预设可以直接从 Audition 的"输出"选项中选择。如果希望对导出进行更多的控制，可以将多轨会话发送至 Premiere Pro（如第 12 课所述），然后从中导出。

1. 先在 Premiere Pro 中进行编辑，包括音频电平调整、音频过渡和效果器处理。
2. 在 Audition 中打开 Premiere Pro 项目，基于 Premiere Pro 中的调整继续进行混音工作。
3. 将多轨会话导出到 Adobe Media Encoder，将原始视频和新的音频组合到一个的文件中，导出对话框如图 16.14 所示。"使用 Adobe Media Encoder 导出"对话框包含选择音频通道输出路由的选项。

图16.14

16.10 复习题

1. 通过 Audition 监控输入信号有什么缺点？
2. 只单击传输栏中的"录音"按钮是否足以启动录音？
3. 节拍器的用途是什么？
4. 什么是"入点"和"出点"？
5. 什么是整合录音？
6. 什么时候最有可能使用 Adobe Media Encoder 导出多轨会话？

16.11 复习题答案

1. 对于速度较慢的计算机，可能会产生延迟。这意味着与输入信号相比，听到的信号会稍微延迟。
2. 不能。还需要激活至少一个音轨的"录制准备"按钮。
3. 节拍器可以在录制时提供节奏参考。
4. "入点"指插入式录音开位的位置，"出点"指插入式录音结束的位置。
5. 整合录音是录制同一部分的多个录音，然后将最佳部分组合成最终的录音。
6. 在将视频和声音文件组合导出时最有可能使用 Adobe Media Encode。